上海大学音乐学院乐论丛书
王　勇　主编

武陵山片区多声民歌研究

李京键　著

上海大学出版社
·上海·

图书在版编目(CIP)数据

武陵山片区多声民歌研究 / 李京键著. —上海：上海大学出版社，2023.11
ISBN 978-7-5671-4873-4

Ⅰ.①武… Ⅱ.①李… Ⅲ.①山区-民歌-研究-西南地区 Ⅳ.①J607.2

中国国家版本馆 CIP 数据核字(2023)第 226210 号

责任编辑　位雪燕
封面设计　柯国富
技术编辑　金　鑫　钱宇坤

武陵山片区多声民歌研究
李京键　著
上海大学出版社出版发行
(上海市上大路 99 号　邮政编码 200444)
(https://www.shupress.cn　发行热线 021-66135112)
出版人　戴骏豪

*

南京展望文化发展有限公司排版
江阴市机关印刷服务有限公司印刷　各地新华书店经销
开本 890mm×1240mm　1/32　印张 12　字数 312 千
2023 年 11 月第 1 版　2023 年 11 月第 1 次印刷
ISBN 978-7-5671-4873-4/J•644　定价　78.00 元

版权所有　侵权必究
如发现本书有印装质量问题请与印刷厂质量科联系
联系电话：0510-86688678

总 序

上海大学作为上海市属、国家"211工程"重点建设的综合性大学,入选国家教育部世界一流大学和一流学科(简称"双一流")学科建设高校。上海大学音乐学院是这座国际化大都市中最年轻的音乐艺术高等学府。2011年由国务院学位办批准建立上海大学"音乐与舞蹈学"硕士授权点。学院依靠综合性大学多学科的资源优势,"高起点、大视野、以环球化的理念培养新世纪的音乐艺术多元化人才"便成为我们的使命和愿景。

中国高等教育阶段的音乐理论体系,一直以来就是本着中西兼顾、理论与技术实践共长的理念发展的。其中,中西音乐史学、中国传统音乐理论、历史与文本相结合的作曲理论等学科的设置,逐渐发展为音乐专业各方向学生学习的必要基础。伴随着学科建设的逐渐完善以及学理研究的不断细化,不但各学科在纵向深度、细节关照等方面发展迅速,且学科之间呈现出横向跨越的样态。总体上,宏观方面学科规律、导向型研究与细节的边角材料研究齐头并进。中国古代音乐史的断代、编年、乐律乐制、乐器、音乐思想等研究,近现代音乐史的历史书写与思潮研究,传统音乐的传承保护与样态发展研究,西方音乐史的作曲家与作品的深入化分析,以及表演技术理论的深化研究成果,层出不穷。

正是基于这样的原因,上海大学音乐学院和上海大学出版社

合作推出"上海大学音乐学院艺典书系"与"上海大学音乐学院乐论丛书"。"艺典书系"以解决实际教学中遇到的困难为导向，逐步构建、完善具有上海大学音乐学院特色的音乐教学体系，因此该书系以教材为主；"乐论丛书"将上海大学音乐学院具有高水平研究能力的教师的著作集结出版，不仅为教师们提供学术论著出版的平台，从一定程度上来说也是音乐学院教学成果和引进人才成果的集中呈现。更长远的目标是，为学生们在基础知识学习的前提下，提供更多的阅读空间，开阔视野，为更高层次的学习进行原始积累。

我院优秀青年教师李京键，出生于湖南省芷江侗族自治县，幼年起便开始学习音乐，先后求学于武汉音乐学院（附中）、中国音乐学院（本科）、德国斯图加特国立音乐与表演艺术大学（硕士研究生）、巴黎国立高等音乐学院（旅德期间国际交换生）、上海音乐学院（博士研究生）、首都师范大学（博士后），学缘丰富。音乐创作涉及室内乐、交响乐、舞剧、舞台剧、音乐剧、多媒体艺术、影视音乐、电子音乐等。近年来的作曲代表作有：舞台剧《一句顶一万句》，舞剧《第十二夜》，电影音乐《318公路》，非虚构音乐剧《辅德里》，话剧《红高粱家族》，音乐剧《夜半歌声》，越剧《致越剧》等。此次出版的《武陵山片区多声民歌研究》则是李京键近十年来对于中国西部地区民歌深切研究所形成的学术成果，对我国民歌的发展和西部地区音乐的研究有着积极意义和促进作用。

未来，在上海大学综合性院校的学科建设部署下，不同领域之间的跨学科研究与共建将为学术理论研究提供更大的研究视野与环境保障。

总结整装再出发，期待更好的未来！

上海大学音乐学院院长　王勇

前　言

　　党的十八大以来,中央在各项建设规划中均明确提出域内文化建设要加强对片区民族文化遗产的挖掘和保护,抢救、整理和展示武陵山片区民族非物质文化遗产,弘扬民族传统文化[①]。随着武陵山片区区域发展与扶贫攻坚规划的实施,有效地促进了武陵山片区音乐文化的发展与传承,非物质文化遗产的挖掘、整理与保护、开发得到了有效的推进,一大批民族民间音乐作品得到有效的开发与应用,武陵山片区传统音乐文化重新焕发出昔日魅力,走进了人们的视野,激发了大批专家学者对武陵山片区民族音乐文化的研究热情。自侗族大歌被发掘以来,多声民歌研究的专著和相关学术论文陆续出版发行,特别是樊祖荫老师的《中国多声部民歌概论》(1994年),其作为一部开创性的多声民歌专著,对我国多个少数民族多声民歌的声部结构、曲式构成、调式调性、和声织体、节奏节拍以及表演形态和民族特性等方面进行了全面的研究分析,为我们进一步研究分析多声民歌提供了科学依据。

　　对于20世纪80年代才进入专家学者研究视野的民族多声民歌这一音乐文化来说,笔者是一名虔诚的学子。我出生在武陵山

[①] 国务院扶贫办　国家发展改革委关于印发武陵山片区区域发展与扶贫攻坚规划的通知.[EB/OL].[2011-10-31].https://zfxxgk.ndrc.gov.cn/web/iteminfo.jsp?id=1660

区侗乡,是听着母亲的歌声长大的,这唤起了植入在我骨子里的侗族音乐文化基因。美妙的侗族音乐元素流淌在我这个侗家后生的血液之中,从咿咿呀呀学唱侗歌,到真正懂得侗家人"饭养身、歌养心"的意义和内涵,博大精深的民族文化始终是激发我学习和研究民族音乐文化的动力与源泉。在专家学者研究成果的指导下,我怀揣对民族音乐的炙热之心,近年来随武陵山片区民族音乐研究团队走遍了湘、黔、鄂、渝交界民族集聚之地,对侗族、苗族、瑶族、土家族多声民歌进行了深入的田野调查,收集了大量的原生态多声民歌资料,对武陵山片区音乐文化有了进一步的了解,对民歌中的多声现象进行了深入的分析研究,结合自己的学习心得,以武陵山片区多声民歌为研究对象,兢兢业业地撰写本书。

　　本书共分为八章,就武陵山片区民族传承的多声民歌进行了较为系统的论述。第一章对武陵山片区地域划分、武陵山片区多声民歌的分布及多声民歌的分类、基本特征进行整体概述,论证武陵山片区是我国跨省交界面最大、民族聚集最多的地区之一。正是在这样的土壤中孕育着丰富多彩的民族多声民歌,梳理出武陵山片区侗族、苗族、瑶族、土家族等四个民族传承着本民族多声民歌,这些多声民歌的形成,经历了由偶然到必然、从无意识到有意识、从不自觉到自觉的发展过程。第二章论述了四个民族多声民歌的源流,从民族历史、民族文化、民族习俗、地域环境、多民族杂居等方面进行了分析,论证了武陵山片区多声民歌是在民族文化传承、在特定地域环境的劳动生产和汉族文化影响下逐渐形成的,有着民族文化传承与发展的独特性和必然性。第三章论述了武陵山片区多声民歌的题材,对英雄崇拜而产生的神话故事、形成的民俗文化对多声民歌的影响,由此对民族宗教文化活动和劳动生产过程中多声民歌题材的产生进行了论述,并总结出武陵山片区多

声民歌的神话故事、民俗文化、民族宗教、劳动生产等四类题材形式。第四、第五章系统地探究武陵山片区侗族、苗族、瑶族、土家族多声民歌的表演形态及艺术特征,对多声民歌的独特表演形态作概括性论述,总结了武陵山片区少数民族多声民歌在不同的地域环境、不同民族音乐文化、不同的劳动生活节奏的影响下,形成了不同的民族民间音乐的表演形式,并以大量的多声民歌谱例和歌词为例,对多声民歌的音调特征、语调特征、声腔特征、和声织体进行了详尽阐述。第六章通过对武陵山片区多声民歌的社会功能分析,论述了民族山寨传统节日中的群体对歌求偶活动具有社会发展和民族繁衍的自然规律,具有和谐山寨建设的必然需求和山寨文化娱乐及社会交往的自然需求。第七章论述了武陵山片区多声民歌的意义不仅限于"歌唱",而且是从歌唱中找到了民族文化传承的特殊"文字",选择用"歌"作为记事、交流、教育和传承的主要手段,实现其民族传承的社会功能及历史文化价值和艺术教育价值。第八章对武陵山片区多声民歌传承现状与发展困境进行全面剖析,在非物质文化遗产传承的文化大背景、大环境中,如何通过"活态保护"与"静态保护"相结合的途径来关注、传承、保护多声民歌这种艺术形态,培养相应的传承人,并结合民族音乐进课堂等形式,为其打造更广阔的发展空间。在本书撰写过程中力求将知识性、学术性、应用性有机融为一体,选取原始材料较丰富、涵盖面较广,使其既具理论深度又有实用价值。

 多声民歌是武陵山片区深藏的一块瑰宝,是联结武陵山片区各民族之间的情感纽带,也使得各民族内部团结一心、和谐凝聚,作为民族通用的潜意识语言及独特符号,传达着具有武陵山片区民俗品位的生活感悟、精神境界、情绪思想及哲学观念,蕴含着人与人、人与自然、人与社会协调发展等深刻认知。多声部民歌是人

民的巨大精神财富,凝聚了众人智慧的结晶,在传承发展过程中不断变换节奏、更新旋律,使歌声循环往复、盘旋于空。事实上,武陵山片区多声民歌总是以一种独具魅力、高度凝练、鲜活厚重的音乐文化形态而存在于当下的时空中。

<div style="text-align:right;">

李京键

2021年6月

</div>

目 录

第一章　武陵山片区多声民歌概述 ·················· 001
　第一节　武陵山片区地域划分与民族分布 ·············· 002
　第二节　武陵山片区多声民歌的分布 ·················· 003
　第三节　武陵山片区多声民歌的分类及特征 ············ 013

第二章　武陵山片区多声民歌的源流 ················ 018
　第一节　侗族多声民歌源流 ·························· 019
　第二节　苗族多声民歌源流 ·························· 036
　第三节　土家族多声民歌源流 ························ 041
　第四节　瑶族多声民歌源流 ·························· 045

第三章　武陵山片区多声民歌题材 ·················· 047
　第一节　神话传说题材 ······························ 047
　第二节　民俗文化题材 ······························ 053
　第三节　劳动生产题材 ······························ 058

第四章　武陵山片区多声民歌表演形态 ·············· 076
　第一节　侗族多声民歌表演形态 ······················ 076
　第二节　苗族多声民歌表演形态 ······················ 130

第三节　瑶族多声民歌表演形态 ································ 158
　　第四节　土家族多声民歌表演形态 ···························· 161

第五章　武陵山片区多声民歌的艺术特征 ························ 164
　　第一节　武陵山片区多声民歌的音调特征 ···················· 164
　　第二节　武陵山片区多声民歌的和声织体 ···················· 190
　　第三节　武陵山片区多声民歌的声腔特征 ···················· 196
　　第四节　武陵山片区多声民歌的语调特征 ···················· 209

第六章　武陵山片区多声民歌的社会功能 ························ 245
　　第一节　民族繁衍功能 ·· 245
　　第二节　和谐山寨的认知功能 ································· 247
　　第三节　文化娱乐功能 ·· 255
　　第四节　社会交往功能 ·· 259

第七章　武陵山片区多声民歌的价值 ···························· 262
　　第一节　侗族多声民歌的价值体现 ···························· 262
　　第二节　苗族多声民歌的价值体现 ···························· 272
　　第三节　瑶族多声民歌的价值体现 ···························· 278
　　第四节　土家族哭嫁歌的价值体现 ···························· 281

第八章　武陵山片区多声民歌的传承与发展 ······················ 295
　　第一节　多声民歌的传承困境 ································· 296
　　第二节　多声民歌的传承途径 ································· 299

参考文献 ·· 371

第一章
武陵山片区多声民歌概述

长期以来,很多人认为中国的民间歌曲中没有"复音"现象存在。直到20世纪40年代末,音乐家在武陵山片区的田野调查过程中陆续发现了许多"复音"现象的民歌,这才开始转变看法,并着手研究我国民间的多声民歌。专家学者在研究中也找到了相关历史文献记载,确认在我国很早前就有多声现象的民歌传承,如广西《三江县志》中就有着对当地侗族民歌演唱的记载:侗人唱法尤有效……按组互和,而以喉音佳者唱反音,众声低而独高之,以抑扬其音,殊为动听。武陵山片区文献中复音现象的类似文字描述还有很多,说明武陵山片区民族民间歌唱的多声形态是这一地带文化娱乐歌唱的一种传统方式。

武陵山片区多声民歌的分布,主要集中在湘西、鄂西、贵州同仁交界的侗族、苗族、瑶族、土家族等少数民族聚居区。武陵山片区多声民歌常常是在集体劳作、祭祀礼仪、节日活动中传唱,如侗族大歌、侗族喉路歌鼟、苗族歌鼟、土家族哭嫁歌、瑶族鸣哇山歌等。这些民歌织体的结合方式有多种形态,总体上看是以轮唱织体、模仿织体、支声性织体、持续或固定低音织体为主,织体的声部结合大多采用同度、大二度、大小三度、四度、五度等音程。其中,最具民族特色的是在民歌演唱中广泛运用了大二度音程,这种和音是经过长期歌唱实践、在歌唱品位及情趣的作用下形成的歌唱风格,也是武陵山片区多声部民歌最鲜明的特征。

第一节 武陵山片区地域划分与民族分布

 武陵山位于湘、黔、鄂、渝交界之地,占地面积17.8万平方千米。武陵山脉属云贵高原云雾山分支的东延部分,千山万岭,峰峦叠嶂。贵州凤凰山峰海拔2 570米,是武陵山的最高点。武陵山的主峰在贵州铜仁市的梵净山。武陵山脉覆盖的地区称武陵山区,即武陵山片区。武陵地区位于中国华南地区中部,自古以来就是南来北往最频繁的地区,内连湖广、西达巴蜀、北通关中,是我国华中腹地,因其地处武陵山脉而得名。武陵山片区聚居着汉族、侗族、苗族、瑶族、土家族等30多个民族,总人口为3 600多万人,少数民族约占片区总人口的48%。域内汉族使用汉语方言的西南官话,少数民族在族内使用本民族语言,对外使用以官话与少数民族语言相结合的"酸话"进行民族间交流。武陵山片区是我国跨省交界面最大、少数民族聚集最多的地区之一,也是革命老区和重要的经济协作区。

 武陵山片区是多民族集聚地,其中有侗族、苗族、瑶族、土家族、白族等世居的少数民族,文化丰富且历史悠久,域内自然风景秀丽。这里山同脉、水同源、树同根、人同俗,区域经济、文化相对落后,长期不为域外人所知晓,但是,域内民族却有着悠久的历史,在武陵山片区发展的进程中,这块土地正在成为中华大地腹心地带的一颗备受关注的璀璨明珠。历史上这个被称为"武陵山民族走廊"的地方,一直是苗族、侗族、瑶族、土家族、汉族等民族的聚居地,各民族长期交错杂处,因自然条件、经济发展、文化生活等方面的因素,各民族在共同生活基础上形成了许多共性,也传承着许多民族瑰宝。清代以来,该地区逐渐成为学术研究的主要对象,并有康熙年间的《抚苗录》、乾隆年间的《楚南苗志》、嘉庆年间的《苗防

备览》、光绪年间的《湖南苗防屯政考》、民国时期的《湘西苗族调查报告》等重要历史文献。而且,各历史时期都有大量地方志书、民间抄本、宗教经书以及各个档案馆里收藏的数以万计的档案资料。这些文献资料较为全面地反映了各个历史时期武陵山片区内各民族的政治、经济、文化情况以及各少数民族与汉族的政治、经济、文化的交流与联系,记载了历代中央集权对武陵山片区的开发和管理。这是一笔珍贵的文化遗产和取之不竭的文化资源。武陵山片区各民族在文化传承中创造了独特的民族语言,有着本民族的自然崇拜、图腾崇拜和祖先崇拜等民间信仰,形成浓郁的民俗文化和特有的民间艺术,不仅有老司城遗址、马田鼓楼、芋头侗寨等40多处全国重点文物保护单位,且有桑植民歌、土家族打镏子、苗族歌鼟、侗族喉路歌鼟、侗傩戏、花灯戏、目连戏、瑶族挑花、侗族织锦、苗族服饰、白族扎染等60多项国家级非物质文化遗产。

第二节 武陵山片区多声民歌的分布

武陵山片区多声民歌主要分布在湘、黔、桂交汇的侗族、苗族、瑶族、土家族等民族山寨,其中,域内侗族多声民歌传承在湖南省怀化市通道侗族自治县、靖州苗族侗族自治县及两县周边的侗族山寨;域内苗族多声民歌传承在靖州苗族侗族自治县、雪峰山脉(余脉)的湘西土家族苗族自治州凤凰县及两县周边的地区;域内瑶族多声民歌传承在湖南省境内雪峰山脉北麓的怀化市辰溪县、溆浦县以及邵阳市隆回县等地的瑶族山寨;域内土家族多声民歌传承在湖南省湘西土家族苗族自治州古丈县及其周边的地区。由于各少数民族的生存环境、民族文化及受汉族文化影响程度的不同,在多声民歌的传承与发展中其调式调性、旋律节奏、和声织体、语言结构、歌唱方式、表演形态等各方面都有着不同特色,体现出各自民族的文化特点。

一、武陵山片区苗族多声民歌分布

苗——源于苗族自称的汉语音译,指一些具有共同性的族群体。旧时,"苗"泛指我国南方各少数民族,尤其是武陵山区内的各少数民族。在中华人民共和国成立后确定了"苗族"的具体指向。

苗族有自己的语言但没有文字,属汉藏语系苗瑶语族苗语支。武陵山片区的苗族主要分布在湘西土家族苗族自治州花垣县、凤凰县、泸溪县、古丈县、保靖县;邵阳市绥宁县;贵州省铜仁市沿河土家族自治县、印江土家族苗族自治县、松桃苗族自治县、德江县、思南县、石阡县;遵义市道真仡佬族苗族自治县、务川仡佬族苗族自治县;重庆市彭水苗族土家族自治县、秀山土家族苗族自治县、酉阳土家族苗族自治县;湖南省怀化市麻阳苗族自治县、靖州苗族侗族自治县、沅陵县等地。苗族是个能歌善舞的民族,苗族民歌形式多样内容极其丰富,除情歌、酒歌、叙事歌外,还有享有盛名的苗族多声民歌,主要传承在湘、黔、桂边区的苗乡,有湖南省怀化市靖州苗族侗族自治县的三锹乡苗族歌鼟以及与铜仁市相毗邻的吉首市凤凰县勾良苗族多声情歌。

(一)靖州苗族歌鼟

靖州地处湖南省西南边陲的怀化市南部,北连会同,南邻通道侗族自治县,东毗绥宁县,西界贵州苗岭。据考古发现,靖州苗族自治县境内在旧石器时期已有人类生息。自宋崇宁二年(1103年)置靖州以来,靖州一直为州、府、路所在地,明朝时期靖州成为湘、黔、桂三地边界中最重要的商业重镇之一。1949年起,靖州县先后隶属会同专区、芷江专区、黔阳专区管辖,1959年靖县并入通道侗族自治县,直到1961年再次恢复靖县建制,1968年属黔阳地区,1981年属怀化地区,1987年设立靖州苗族侗族自治县,1997年隶属怀化市。靖州地处云贵高原东缘斜坡的山岳地带,既多崇山峻岭,又有丘陵盆地交错的多样地貌。县土地面积2 210平方千米,常住人口23万,其中少数民族占74%,苗族占全县人口40%。

靖州苗族侗族自治县是多民族集居之地，除汉民族外还有侗族、苗族、土家族、瑶族等世居少数民族。靖州话属汉语北方方言西南官话，由汉语所形成的靖州方言是县内唯一通行的交际语言，这种汉语方言既是靖州汉民族语言也是县内各少数民族对外交流的通用语。靖州少数民族文化艺术内容丰富，苗族歌鼟享誉全国，2019年1月，靖州苗族侗族自治县入选2018—2020年度"中国民间文化艺术之乡"。

靖州苗族歌鼟是一种多声部合唱形式，主要传承在靖州苗族侗族自治县锹里一带，锹里分为上、中、下三锹，上锹包括新厂镇的地交村，平茶镇的江边村、棉花村、地祥、新山以及藕团的高坡村、老里村、高营村、新街村、谭洞村；中锹包括凤冲村、元贞寨、小榴寨、地笋寨、菜地寨、地妙寨、楠山寨；下锹包括三江、苗冲、塘款、岩湾、牛场、同乐等地。三锹苗族历史悠久，与五千年前的"三苗"及"荆楚"有着脉源的关系，在历代的战乱中，三锹苗民被迫迁徙至深山老林以狩猎、伐木、种植为生，在艰苦的生存环境和生产劳动中、在抵御战争中创造和积累了独具特色的民族文化艺术，苗族歌鼟就是三锹最具代表性的民族民间艺术表演形态之一。

（二）凤凰苗族多声民歌

凤凰是湘西土家族苗族自治州所辖八县市之一，位于云贵高原东侧，东邻泸溪县，南毗麻阳县，西接铜仁市，北连吉首市，史称"西托云贵，东控辰沅，北制川鄂，南扼桂边"。全县面积1 745平方千米。全县人口43万，少数民族达34万人，占总人口的79%。其中，苗族25万人。凤凰是多民族聚居县，主要有汉族、苗族、土家族、回族等，其中苗族为该县的土著民族。

凤凰古城凤凰县自古以来一直是苗族和土家族的聚居地区。凤凰古城建于清康熙四十三年，已有300多年的历史。凤凰历史发展变化十分复杂，据《凤凰厅志》记载，夏、商、殷、周时，这里即为"武山苗蛮"之地。明始设五寨长官司，清代以境内的凤凰山为名设置了凤凰厅，1913年改凤凰厅为凤凰县。1949年中华人民共和

国成立初,隶属沅陵专区管辖,1955年归至湘西苗族自治州,1957年改属湘西土家族苗族自治州管辖直至今。凤凰县地形复杂,共分为东部及东南角的河谷丘陵地带,东北到西南的中间地带、西北部中山地带,海拔在170—800米之间。凤凰县的主要河流有沱江、万溶江、白泥江,属长江水系。

 凤凰苗族地区民族文化内容极其丰富,苗族文化颇具特色,如:民族歌舞、宗教文化、婚姻嫁娶、苗歌等,集中表现出凤凰民俗文化特征。苗族多声民歌是他们在"赶边边场"的过程中,青年男女三五成群自由恋爱,相约树荫下或坐在草坪上,有说有笑对唱情歌,整个过程歌声不断,在激越高亢或委婉缠绵中表情达意,你唱我和,我问你答,在声部的穿插和进行中形成声部,双双陶醉在对歌的诗情画意之中,自由地挑选自己中意的对象。

二、武陵山片区侗族多声民歌分布

 武陵山片区侗族主要分布在湖南省怀化市——通道侗族自治县、靖州苗族侗族自治县、会同县、芷江侗族自治县、新晃侗族自治县、邵阳市——绥宁县、贵州铜仁市——玉屏侗族自治县、万山区、碧江区、江口县等地。湖北恩施土家族苗族自治州的恩施、宣恩、咸丰等县也有侗族居住。

 对于侗族的历史源流,史学界有不同的看法,既有土著民族说,也有土著外来融合说;从南部方言区流传的《祖公上河》迁徙歌谣分析,又有从梧州一带溯河而上迁徙说;而从北部方言区流传的《祖公进寨》歌中又有着从长江下游的温州一带经过洞庭湖沿沅江迁徙而来说,学者一般认为侗族是从古代百越的一支发展而来的。

 侗族语言属于汉藏语系壮侗语族侗水语支,它与侗语族的壮语、傣语、布依语、水语、仫佬语、毛南语有密切关系。据专家考证,如今壮侗语族各语的母语源于古越语,它们之间在语音、语法、词汇方面有许多共通之处。汉代刘向在《说苑·善说》中用古汉语记音的《越人歌》,以侗语诵读,竟也能朗朗上口,进一步佐证了侗语

与古越语之间的渊源。侗族分南、北两个方言区。南部方言区包括了黎平、从江、榕江、镇远、锦屏南部、三江、龙胜、融水、通道等地,以锦屏"启蒙话"为代表;北部方言区包括了天柱、三穗、锦屏北部、剑河、新晃、芷江、靖县(烂泥冲)等地,以锦屏"大同话"为代表。两大方言区以锦屏启蒙一带为分界点,在两大方言区中,以南部方言的侗族人居多,南北侗族方言有一定差异,有的地区基本能够对话,有的地区却并不能沟通。由于多民族杂居,侗族人长期以来与汉族、苗族等民族交往,侗族人也能用汉语、苗语对话沟通。

侗语是一种非常成熟而独立的语言,其语调柔和,词汇丰富,能够细致表达生产生活中的各种现象和细腻的情感。同时,侗族人还擅长比喻,人们借助于各种自然和社会现象,运用不同的语来表达他们对生活的认知。此外,在与汉族人民的交往与交流中,侗语还借用和吸收了许多汉语词汇,尤其是现代工业产品、政治方面的专有名词等,极大地丰富了侗语词汇。可以说,在历史发展的进程中,不同时期的汉语影响都能在侗语中找到痕迹。

侗族主要分布在湘、桂、黔的毗连地区,其中武陵山片区有侗民 100 万人,占侗族人口 50%,是我国侗族集居中心。这里是长江水系与珠江水系的分水岭,北部是武陵山脉和苗岭山脉的支系,清水江汇入沅水、注入洞庭湖融入长江,属于长江水系。南部是苗岭山脉主干和支干,浔江河与都柳江流经其间,汇入融水注入珠江,属于珠江水系。侗族集居地山峦叠起、溪河纵横、青山绿水、古树参天,勤劳勇敢的侗家人凭借民族的智慧在山中开垦层层梯田,在这块神奇而又美丽的土地上繁衍生息。

侗族依山傍水居住,侗寨一般坐落在群山环抱之中,寨头村尾树木参天。鼓楼是侗寨中最具特色的建筑物,鼓楼既是侗寨的标志,也是侗族文化传承的载体。自古以来鼓楼就是寨民议事和民俗活动的重要之地,也是闲暇之时人们谈论家常、讲说故事之场所,更是侗民节日欢庆、"多嘎哆耶"欢庆的舞台。侗寨是"诗的家乡、歌的海洋",侗族诗歌的表现题材广泛,情调健康明朗,歌词韵

律严谨,比喻生动恰当,抒情歌优美细腻、真挚热情,叙事歌委婉曲折、含意深长,既有讲述万物的来源和开天辟地的神话,也有民族悲壮豪放的英雄诗篇;既有侗族迁徙的长篇古歌,也有男女坚贞不渝的短小诗篇。侗家人勤劳智慧,在漫长的历史长河中,既创造了生存发展的物质财富,也创造了赋予民族特色的文化精神财富。其中,侗族音乐文化是侗家人最重要的精神财富之一,在侗家人生活中占有十分重要的地位。侗族音乐丰富多彩、种类繁多,既有民间山歌,也有歌舞音乐;既有民间戏曲,也有曲艺、器乐等。侗歌是最具代表性的音乐文化,是侗家人社会生活中具有崇高地位的文化活动,"饭养身、歌养心"充分体现了侗家人把歌唱视为人生不可或缺的重要部分。侗寨中年长者唱歌传承历史,年轻者唱歌谈情说爱,年幼者唱歌学习知识,歌师传歌教授技艺,唱歌以形成社会风习代代相传。侗族大歌是侗族民歌的优秀代表,其完整的多声部结构是中国民间最完美的无伴奏合唱,被誉为"天籁之音"。

(一)侗族大歌

侗族大歌是侗族多声民歌的一种表现形式,已成为世界非物质文化遗产,主要传承在贵州省的黔东南苗族侗族自治州的锦屏、黎平、从江、榕江,广西壮族自治区的三江侗族自治县、龙胜各族自治县,湖南省通道侗族自治县、靖州苗族侗族自治县境内。由于地域的差异性,各地侗族发展的路径不同,使得侗族文化在传承中形成相对不同的特点(主要表现在侗族语言上),学界将侗族按照其语言形态划分为"侗族南部方言区"和"侗族北部方言区"。南部方言区、北部方言区在民俗上有着各自特点,在语言上有着完全不同的语言形态,虽说都是侗族语言,但他们之间却完全不能用侗语交流,也不能对唱山歌,只是民族服饰、民族舞蹈、侗族芦笙、民歌风格大同小异,如武陵山片区侗族北部方言区新晃侗族自治县与侗族南部方言区通道侗族自治县,他们之间语言完全不相通,但他们都传承了侗族文化和民俗,他们在保持本民族文化传统的基础上,在生存的地域环境中、在与外民族交流等客观条件下努力传承侗

族文化,并形成了地域性的特点。侗族大歌是侗族南部方言区最具代表性的民族民间艺术表现形式,主要传承在通道侗族自治县及周边地区。

通道侗族自治县素有"百越襟喉""南楚极地"之称。地处湘、桂、黔三省(区)交界处,东邻湖南省城步苗族自治县和绥宁县,北接怀化市靖州苗族侗族自治县,南毗广西壮族自治区三江侗族自治县和龙胜各族自治县,西连贵州省黎平县。通道县先后隶属会同专区、芷江专区。1954年撤销通道县成立通道侗族自治县,现隶属怀化市管辖。全县总面积为2 239平方千米,占全省总面积的1.4%,境内群山逶迤,地势起伏大,海拔最低168米,最高1 620米。境内居住有汉族、苗族、侗族、瑶族等13个民族,总人口23万,少数民族人口占81.3%,侗族占78.3%,是我国侗族主要集聚地之一。通道侗族自治县先后被评为全国绿化模范县、中国民间文化艺术之乡、中国最具潜力的十大县域旅游县。通道侗族自治县更是一块红色圣地,1934年12月12日著名的"通道会议"在这举行。通道侗寨被誉为"歌舞之乡",民间舞蹈有芦笙舞、哆耶舞、春牛舞、花扁担舞等,其中具有显著民族特色和浓郁地方色彩的芦笙舞和哆耶舞是侗族艺苑中的两朵奇葩。侗族素有"饭养身,歌养心"的谚语,通道侗族的侗族芦笙、侗锦、大戊梁歌会已列入国家级非物质文化遗产名录,侗族大歌唱响世界。

(二)侗族喉路歌鼟

侗族喉路歌鼟是不同于侗族大歌的又一种侗族多声部民歌的演唱形式,无论从其音乐结构、旋法、调式、和声语言、歌词处理等多方面都有其鲜明的特征,形成侗族多声民歌的另一种艺术形态。喉路歌鼟用当地方言结合侗语进行演唱,这种方言是以汉语言为基础所形成的本土语言——"酸话",歌唱中因"喉路"衬词贯穿歌曲始终而得名,仅传承在湖南省怀化市通道侗族自治县菁芜州、临口、下乡等侗寨。喉路歌鼟是同声多声部民歌,分为喉路花歌、喉路巧歌、喉路讲歌,演唱时需严格按照花歌—巧歌—讲歌的顺序进

行,其演唱声音比较低沉,拖腔较长。喉路歌鼟不受时间和地点的限制,室内室外、白天夜晚都可以演唱,是侗家人节日喜庆、休闲娱乐中最喜爱的歌唱形式。

三、武陵山片区瑶族多声民歌分布

武陵山片区瑶族主要分布在湖南省邵阳市的隆回县、新宁县、洞口县、绥宁县,怀化市的溆浦县、辰溪县、洪江区、中方县、通道县等地。瑶族是古代"九黎"的一支,是最古老的民族之一,也是我国华南地区分布最广的少数民族,从《盘瓠》《渡海》《长鼓》神话传说判断,瑶族曾生活在中原一带。因瑶族迁徙的足迹遍及亚欧各洲,有着世界性民族的性质。但瑶族主体及族源在中国,东起江西全南,西至云南勐腊,南达广西防城港,北迄湖南辰溪,主要分布在广西壮族自治区和湖南省境内的瑶族乡镇。瑶族分布的特点是大分散、小聚居在山区之中。瑶族有自己的语言,支系比较复杂,各地语言差别很大,有的互相不能通话,除勉语、布努语、拉珈语等多种语言外,还通用汉语或壮语,部分人兼通相邻的少数民族语言。瑶族同胞认为龙犬是自己的祖先,主要的信仰是自然崇拜、祖先崇拜或图腾崇拜。

在长期的历史长河中,瑶族创造了具有鲜明特色的文化艺术。瑶族歌谣在其文化艺术中占有十分重要的地位,除讲述天地万物起源的创世歌外,还有历史古歌、狩猎歌、季节歌、情歌、乐神歌、斗争歌等等。最具特色的是《盘王歌》,其歌名数十种、歌词多达3 000余行,不愧为瑶族最伟大的艺术之宝。此外,还有众多的传说、故事、寓言、童话、笑话、谜语、谚语等等,在述说历史、歌颂英雄、反抗剥削、歌颂爱情、描述民族风情中体现出瑶族人民的思想、道德观念和社会生活。瑶族民歌、舞蹈与其民间歌谣一样,起源于劳动与宗教,著名的长鼓舞、铜鼓舞及高腔号子歌深受瑶家人喜爱。

(一)隆回虎形山片区的呜哇山歌

邵阳市隆回县历史较短,春秋战国时期属楚地,三国时分昭陵

置高平县,晋武帝太康元年分武冈县置都梁县,1947年(民国36年)设隆回县,1949年10月成立隆回县人民政府。隆回县地处湖南省中部稍偏西南的资江上游,东邻邵阳市新邵县,北接湖南省怀化市溆浦县,南毗邵阳、武冈县,西连洞口县。全县总面积2 868平方千米,总人口约128万人。

民族民间音乐舞蹈艺术内容十分丰富,如打击乐有"锣鼓牌子""铜鼓唢呐";民间舞蹈有习俗舞、祭祀舞;民歌有梅山歌谣及呜哇山歌;等等。其中"呜哇山歌"入选国家非物质文化遗产名录。呜哇山歌传承在虎形山瑶乡,虎形山瑶族乡地处隆回县与溆浦县交界的雪峰山脉中段东麓,平均海拔1 350米,总面积92平方千米,境内山峦形如虎踞,得名虎形山。

呜哇山歌是在山岗田野劳作中调节疲劳、自我愉悦的高腔山歌,这种特殊的劳动号子,具有协调和指挥劳动节奏的作用,反映出瑶人的独特品位和心理。呜哇山歌的发声方法独特,声音高亢激昂,在众人和歌中形成了多声部,被誉为"民间艺术之绝唱"。

(二)辰溪县罗子山茶山号子歌

辰溪县位于湖南省西部,怀化市北部,辰水之畔。东连溆浦,南邻怀化,西与麻阳、泸溪接壤,北与沅陵交界。辰溪历史悠久、底蕴深厚,古名辰阳。西汉高祖二年(公元前205年)置县,已有2 200多年历史。这里是中华龙文化发祥地、德祖善卷归隐地、书通二酉藏书处、屈原涉江拜登处。辰溪是多民族集聚地,以汉族为主,此外有瑶族、苗族、土家族等少数民族,常住人口约40万,总面积1 990平方千米。辰溪县地处雪峰山与武陵山之间,地貌形态多样,山峦起伏,罗子山主峰海拔1 378.7米。

罗子山瑶族乡位于辰溪县东南部,隋唐时期,五溪名道罗公远之子曾在此修道念经,故又称罗子山。罗子山群峰层峦叠翠郁郁葱葱,峰顶云海色彩斑斓霞光万丈,瑶家梯田层层叠叠蜿蜒逶迤,放眼眺望尽收眼底美不胜收,因此罗子山也有"仙山"之美称。聚集在这里的瑶族自成一体,在封闭的大山区繁衍生息,在特殊的生

存环境中形成了独特的瑶乡文化,唱山歌、双唢呐、龙船鼓、霸王鞭等民间艺术盛传,瑶族茶山号子歌被列入第二批国家级非物质文化遗产名录。

瑶族茶山号子歌是传承在辰溪县罗子山瑶族乡的一种"高腔山歌",是挖茶山时唱的号子歌,流传于辰溪县多个乡镇。漫山遍野的油茶树林是他们主要的生活来源。瑶民除了耕作少量稻田外,主要维护大片油茶林,茶山号子歌就是他们冬季翻挖茶山时唱的劳动号子,在挖茶山时,由2—3人敲锣击鼓高声歌唱,在统一的节奏中以一领众和的方式来鼓舞众人的劳动热情。茶山号子歌气势磅礴、宽广洪亮、激越高亢,众人在号子歌和锣鼓节奏指挥下统一劳作。茶山号子歌发声方法独特,旋律优美,在一领众和或群体歌唱中形成多声,堪称中国民族声乐艺术的奇葩。相传茶山号子歌已流行了200余年,在茶余饭后人人都可以哼唱几段。每逢节日庆典少不了茶山号子歌的表演,高亢的声音赛过当地流行的双唢呐之声。湘西歌王舒黑娃是瑶族茶山号子歌演唱者的代表,有着"湘西有个舒黑娃,声音赛过双唢呐"之美誉。他的歌唱技巧独特,在湖南民歌的发展中起到了积极的作用。

四、湘西土家族多声民歌分布

土家族自称毕兹卡,意即本地人。土家族有语言但无文字,土家语属汉藏语系藏缅语族,由于长期与汉族杂居,受汉文化的影响,土家人很早就开始使用汉语,接受汉民族的生活方式。土家族主要信仰祖先崇拜,祖先灵魂可以庇佑民族繁荣昌盛,他们信奉万物有神,神无处不在,因此他们建庙宇、修祠堂,定期举行祭祀活动。土家族也信仰自然崇拜,土家族认为人死后变虎,虎也可变人,因此,土家山寨都建有白虎庙,家中神龛上供有白虎神位,以求保佑家人平安。此外还有英雄崇拜、图腾崇拜等。

土家族多声民歌主要传承在湖南省湘西土家族苗族自治州、张家界市。土家族是大山的民族,在与大自然和谐相处的漫长岁

月里,创造了极为灿烂的民族文化。土家族虽然没有自己的文字,但他们通过原始舞蹈、古老歌谣及各类文化艺术形式记载了土家族宝贵的历史文化,土家族摆手舞、土家族打溜子、土家族茅古斯、哭嫁歌等都是最具代表性的民族民间艺术表演形态。

哭嫁歌是土家族在婚俗方面传承的具有浓郁民族特色的传统婚礼习俗,在湘、鄂、川、黔四省土家族居住的武陵山区广为流行,如今多声哭嫁歌主要传承在古丈县周边。古丈县隶属湖南省湘西土家族苗族自治州,位于武陵山脉中段、湖南省西部、湘西土家族苗族自治州中部,东接沅陵,西抵保靖,南毗吉首、泸溪,北邻永顺。全县总面积1 297平方千米,总人口约14万。古丈物产丰富,古丈毛尖茶享誉全国;古丈蕴含着丰富的民间文化和民间艺术,苗族猴儿鼓舞久负盛名,土家族社巴巴舞堪称一绝;古老的茅古斯舞、哭嫁歌都已列入国家级非物质文化遗产保护名录,在古丈家喻户晓,深受人们喜爱。

土家族哭嫁歌是新娘出嫁时哭唱的抒情性歌谣,哭嫁歌曲调低沉,哀婉动人,被誉为"中国式的咏叹调"。哭唱有汉语哭唱和土家语哭唱两种,并以汉语哭唱为主。哭嫁一般在夜晚进行,届时,新娘与母亲、姐妹及亲邻少女妇妪邀约家中陪哭唱,诉说离别之情。在两人对唱、多人轮唱、一领众和的和歌中形成了多声哭嫁歌。

第三节 武陵山片区多声民歌的分类及特征

武陵山片区民歌丰富多彩、形式多样。就民歌的分类而言,学界有着不同的看法,既有按不同民族来进行划分,也有按照不同地域的划分;既有以民歌的内容来划分,也有根据民歌的性质来进行划分;等等。目前学界普遍采用体裁分类法将民歌总体上分为劳

动号子、山歌和小调这三类。武陵山片区民歌风格各异，很难用某种统一的方式来进行分类，但应有某种相对合理的分类方式。武陵山片区民歌有着本民族的音乐特征及民歌传承的文化背景，民歌的形成具有悠久的民族历史根源和深厚的民族社会背景，同时还受到地域环境、劳动生活、民俗民风等因素对民歌的影响和制约，使在特定地域环境下的民歌也相应地呈现出其特有的民族风貌。

一、武陵山片区多声民歌的分类

多声民歌是由两个或两个以上的旋律性声部在同一时间里纵向结合发展的民歌。武陵山片区少数民族多声民歌类别多样，按照音乐的构成和组织形式"织体"作为分类标准，武陵山片区侗族、苗族、瑶族、土家族多声民歌主要有：按照多声民歌题材分类（苗族酒歌、茶歌、饭歌、茶棚山歌、侗族情歌）；歌唱场合分类（瑶族茶山号子歌、侗族古楼大歌）；歌唱功能分类（侗族叙事大歌、苗族情歌）；题材形式分类（侗族喉路歌、土家族哭嫁歌）；等等。

多声民歌织体的基本组成部分是声部，"声部"在音乐术语中有着两种不同的含义：一是指以音色作为依据所划分声部，如女高音、男高音、女中音、男中音、女低音、男低音以及童声等；二是指以音乐和节奏所组成的横向线条，这种横向线条除了构成旋律外，也可以构成持续音等不同的声部形态，可称之为旋律性声部。以武陵山片区多声民歌分类为依据的"声部"概念是取后者含义的，从声部概念上分析，武陵山片区多声民歌的声部既可以由旋律构成，也可由旋律与持续音等不同形态的声部来构成。

二、武陵山片区少数民族多声民歌的基本特征

武陵山片区有侗族、苗族、瑶族、土家族传承着多声民歌，因民族文化习俗的不同，音乐文化也有着很大的差异性，多声民歌的演唱形式、表现题材、和声织体都有着本民族的文化特点，从整体上

看这些多声民歌都具有共同的基本特征。

（一）民歌的一般特性

武陵山片区多声民歌是在长期的劳动生活中，经广大人民群众的口头创作，并在本民族地区（山寨）经过广泛传唱逐渐发展起来的。这种有意或无意的口头歌唱创作，经过长期的传唱与传承，得到了本民族数代人的提炼加工，使多声民歌得到了提升与发展。一首稳定传承在本民族的多声民歌，注入了数代人的创作心血，体现出民族集体的智慧，尽管这些民歌的首创者姓名都尚未留存，但其所表达的情感却涓涓流淌在多声民歌优美动听的和音之中，给人们留下了美的享受。武陵山片区侗族、苗族、瑶族、土家族传承着数百首优美动听的多声民歌，这些多声民歌在本民族得到广泛流传，人们在多声民歌的演唱中激情飞扬，在多声民歌的聆听中飘飘欲醉。多声民歌既是民族智慧的结晶，也是民族文化与民俗的重要体现，更是民族生活娱乐中不可或缺的重要内容和形式，"饭养身，歌养心"这句谚语则道出了武陵山片区人民的生活追求。

由此可见，多声民歌的创作方式有别于现代音乐创作，凡是由音乐专业工作者创作或根据民歌改编的多声部歌曲都不属于多声民歌的范畴，只有经民间自然传唱、由广大人民群众传唱加工、并在本民族得以传承的多声部歌曲才是真正意义上的多声民歌。

（二）民歌的流传特性

多声民歌具有很强的民族性，是民族文化的重要内容和表现形式。多声民歌是在群体歌唱的社会活动中产生与发展起来的一种文化表现形态，具有最广泛民族群体的群众性和民间音乐特色，符合本民族群众的欣赏习惯和品位，得到本民族群众的喜爱和传唱。尽管有些多声民歌由于语言形态、歌唱难度等因素使得能唱或唱得好的歌手并不很多，也并未在本民族较大范围内流传（如仅仅传承在湖南省怀化市通道侗族自治县菁芜州、临口、下乡流传的喉路歌鼟），但在其流传的范围内（民族山寨）具有一定的群众性，同样也得到了当地群众的喜爱。正是因为这些民歌具有较强的群

众性,在喜闻乐唱中使之得到了传承和发展,形成本民族的重要文化形态。

本研究中,那些不符合本民族和地区群众的品位、不能得到人民群众认可和传唱、不被人民群众所知晓的多声民歌都未纳入多声民歌范畴,包括将单声部民歌经过民间歌手临时加工所演唱的多声部民歌。

三、民间歌手的多声思维特性

多声思维是人类在多声部音乐的产生和发展过程中随着多声感觉、听觉及多声欣赏习惯与能力的发展逐渐形成的一种立体状的音乐思维方式。武陵山片区多声民歌的形成与发展是从不自觉走向自觉的过程,逐渐形成了较为成熟的声部阶段。由于民间歌师和人民群众对多声的发展仅仅限于在听觉判断上,缺乏音乐知识等方面的支撑,以"好听"为标准的欣赏品位是多声发展的主要因素,使多声民歌的发展存在较大的局限性。武陵山片区多声民歌传承主要有着以下特点。

(一)演唱中的声部意识

民间歌手在演唱中时常有意识地分为不同声部,寻求歌唱声响的和音感,也是民间歌手炫技中常用的歌唱方式,得到本民族群众的喜爱,这种意识经过不断强化,逐渐形成固定的歌唱方式,并将歌唱中形成的声部冠于谓称,如域内侗族多声民歌被称为大歌、通道侗族自治县下乡传承的另一种侗族多声民歌被称为喉路歌鼟、靖州苗族侗族自治县三锹乡苗族多声民歌被称为歌鼟等。同时对不同的声部也有不同的称谓,如武陵山片区侗族大歌的第一声部被称为"唆胖"、第二、第三声部为"唆吞母",侗族喉路歌鼟中的四声部分别被称为一鼟、二鼟、三鼟、四鼟,苗族歌鼟将声部称之为讲歌、领歌、和歌等。民间歌手对声部之间的关系处理很明确,既有"低音唱、高音跟"之说,也有"高音细、低音沉"之唱,侗族喉路歌鼟还将声部明确分为主唱、主陪唱、陪唱等。

（二）声部结构的稳定性

多声织体与和声是构成多声民歌音乐最基本的要素,多声民歌中的和声思维方式并不十分明确,虽然在多声民歌里出现了一些有意识的和声音程运用情况,但从和声上分析,这些和声音程只是最初步的和声思维方式,尽管如此,少数民族多声民歌在多声结构形态上已经呈现出相对稳定的状态,形成了相对稳定形态的多声民歌。这种相对稳定的多声形态是一种具有规律可循的音乐艺术形式,源于民间歌手们自觉运用的多声思维方式,是民族山寨广泛传唱与民族文化传承的结果。因各少数民族文化的差异性和地域环境的特殊性,使多声民歌所表现出来的规律性有所不同,但仍然呈现出有意识、有章法的分声现象,具有一定的声部结构稳定性。

多声民歌具有一定的即兴性特征,是民间歌手或歌师在一定规律、一定程式基础上的即兴,是在成熟经验基础上的发挥,有着一定的偶然性。这种即兴是从演唱感受中来的,绝不是一种无意识、无规律的行为方式,是用有意识的即兴创作方式表达出来的。因此,民间歌手即兴演唱中发挥得好,就会使歌唱变得生动且富有感染力,并得到广大人民群众和歌师的认可而得以传唱与传承。

总之,少数民族多声民歌的形成,经历了由偶然到必然、从无意识到有意识、从不自觉到自觉的发展过程,民间集体歌唱中所出现的偶然多声现象与必然有着相关的联系,偶然到必然也有着一定发展规律。歌唱中偶然的多声现象与多声民歌之间有着本质的区别,界定在于歌手的演唱是否是有意识的行为,歌唱是否已经形成规律并得到本民族群众的传唱和传承。

第二章
武陵山片区多声民歌的源流

　　多声部民歌可追溯到原始社会时期因生产力低下而迫使个体生产逐渐向集体协作转变、应用集体智慧进行的劳动生产和抗争。在集体劳作协调动作的节奏中、在相互协调的信息传递中、在丰收时节的情感表达中，人们都会自然发出各种声调和音调的呼喊声，形成一种自然形态的"大混声"。这种原始的集体大混声具有了"多声"的因子，因而可以认为是以后逐渐发展起来的少数民族多声部民歌的生态萌芽和先导。从"大混声"到"大混唱"再演变为艺术的多声部民歌，有赖于特定的社会形态中人们的生产方式（如农业的集体性劳动等）与生活方式（如氏族外群婚制阶段以求偶为主要目的的群体歌唱风俗的产生与形成等）；有赖于整个民族音乐文化的发展（如旋律、调式、节奏、节拍规律的形成和发展等）；有赖于多声审美意识的形成和发展。

　　武陵山片区众多少数民族中传承多声民歌的主要是侗族、苗族、土家族和瑶族，这些少数民族因地域环境和民族间交流（特别是与汉族）程度的不同，在民族文化和民俗上不同程度地受到外来文化的影响，武陵山片区同一民族因地域环境的不同其民族文化的传承也受到极大的影响，特别在汉文化与少数民族语言共存的地区，少数民族接受了汉文化，并应用在劳动生产和文化娱乐中。

第一节　侗族多声民歌源流

侗族是一个勤劳勇敢、富有智慧的民族,他们在武陵山片区的与湘、黔、桂毗邻的崇山峻岭之中披荆斩棘、胼胝耕耘,让林木葱茏的山岭更加翠绿,将山野荒地变成良田。他们繁衍生息在这片广袤的大森林之中,创造了丰富的稻作文化、建筑文化、精神文化,侗族大歌便在侗族精神文化的传承中孕育而生。

侗族没有文字,对于侗族多声民歌的缘起没有确切的文字记载,从专家学者的研究文献中普遍认为侗族多声民歌的源流是从侗家人原始的《劳动耶》发展而来。这种最简单节奏吆喝形成的《劳动耶》是侗族先民集体劳作的产物,是提升生产力和激励斗志的重要方式,是战胜困难和抗击自然灾害的有效手段。这种《劳动耶》都是在众人抬拉中所发出的"耶"声,在一领众和的呼喊中按照劳作的节奏和呼喊音高的起伏形成赋有韵律的"耶"。

例(1)　　　　　《劳动耶》2/4

耶 — | 0　0 | 耶 — | 耶 — | 鱼下滩 | 个跟个 0 |
0　0 | 嘿吹 0 | 0 嘿吹 | 0 嘿吹 | 0　嘿吹 | 0　　嘿吹 |

众拉木 0 | 脚跟脚 0 | 务 — | 耶 — ||
0　嘿吹 | 0　嘿吹 | 0 嘿吹 | 0 嘿吹 ||

随着历史的发展和社会的进步,这种简单的劳动号子逐渐运用在日常生活的情感表达之中,结合侗族语言丰富的音调特点,逐渐形成了侗家人的耶歌,耶歌是侗族最早期的音乐,他伴随着劳动节奏和生活情趣孕育而生。

例(2)　　　　　《大家做事要齐心》
　　　　　　　　　（进堂耶）　　　　　　　记谱：全华

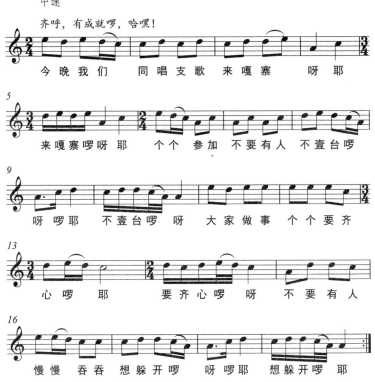

随着侗家人的耶歌表现形式越来越丰富,曲调也越来越优美动听,并形成了多种多样的歌唱形式,从原始的劳动耶逐步发展成为耶堂对耶、歌堂对歌、坐夜对歌、拦路歌、喜庆歌等;从歌的种类上也由单一的耶发展成了款歌、双歌、情歌、酒歌、琵琶歌、哭歌等;从单一旋律向多声发展,大歌、喉路歌萌芽而生。侗家人有着"饭养身,歌养心"的谚语,把歌看得非常重要,由于侗族没有文字,侗家人都是在歌唱中学习民族历史、生产知识、民族习俗;在对歌中相互交流、谈情说爱;在歌唱中接受伦理道德、侗款教育;等等。为

此学习唱歌就是学习文化,传唱侗歌就是传承本民族文化,歌唱成为侗家人衡量知识文化的标尺。为此,侗家山寨中的歌师被誉为最有知识、最讲道理、最受人尊重和爱戴的人,歌师的出现在侗族多声民歌的形成和发展中起到了决定性的作用。

一、侗族多声民歌缘起说

武陵山片区侗族传承着两种不同的多声民歌形态:一是侗族大歌,侗家人称大歌为"嘎老","嘎"是歌唱,"老"是古老而又宏大,特指众人演唱的合唱;二是侗族喉路歌鼟,侗族喉路歌鼟是因为歌唱中的衬词"喉路"而得名,"喉路"并没有实质的词义,但贯穿整个歌曲之中而自成体系。自 20 世纪 80 年代侗族大歌亮相法国巴黎,美妙的和音轰动了法国乃至整个欧洲,修正了西方人对"中国民间没有复声音乐"的认识,侗族大歌受到国内外专家学者的广泛关注。对侗族大歌的源流与发展进行追溯与探究,其源流众说纷纭,学术界有着"西方传入说""汉族改造说""本土缘起说"等三种不同的学术观点。

(一) 西方传入说

"外来说"认为侗族不可能创造出大歌这样丰富多彩的多声部民歌。侗族大歌的起源,是因侗族在对外交流的过程中,在受到汉文化影响的同时也受到了西方文化的影响。证据是:史书有着 19 世纪末 20 世纪初西方传教士进入侗族地区的记载,因此,侗族大歌一定是在西方传教士宗教音乐的影响下,将侗族民歌进行了多声的加工而形成了侗族天籁之音。反对这一观点的质疑有四。

(1) 西方传教士进入侗族地区是在 19 世纪末 20 世纪初,而侗族大歌早在宋代史书中就有记载,较西方传教士早几百年。

(2) 侗族是一个没有文字也没有乐谱的民族,要使侗民族接受西方音乐文化并深深扎入侗寨,使其达到民族化的程度,几乎是不可能做到的。

(3) 西方传教士进入中国并非局限于侗族地区,较西南侗族

地区更早进入西方传教士的汉族地区,民族文化较为发达,音乐文化盛行且内容丰富,作为中华民族文化代表的汉族地区,为什么没有西方传教士带入的"复调音乐"?

(4)从侗族大歌复调结构上分析,其与西方复调音乐有着明显的差别,其旋律结构、和音、演唱都有着侗民族的特点(和音是大、小三度及大二度、纯四、五度音程,演唱是典型的侗歌原生态唱法,是民族五声调式)。

从以上几点看,侗族大歌并非西方传教士传入的复调音乐,而更应是侗家人自己创造的原生态多声民歌表现形态。

(二)汉族改造说

持"改造说"观点的学者认为,侗族多声部民歌的形成是汉族某位干部在侗寨的田野调查中对侗族民歌进行加工改造的结果。证据是:传说1949年后在派驻西南侗族地区的干部中,有一位音乐学院毕业的干部,他在侗区工作期间对美妙的侗族民歌着迷,在侗寨生活中应用自己的专业知识对侗族民歌进行了多声的创编,形成了如今的侗族大歌。

持反对意见的认为:进入西南侗族地区的汉族干部是在1949年后才陆续有之,这比西方传教士进入中国西南侗族地区还要晚一百多年的时间,更何况这位干部进入侗族地区改造侗族民歌的说法并没有确切的佐证材料。

西南整个侗族地区都有各种不同风格的侗族大歌传承,从儿童大歌到少年大歌,从老年大歌到混声大歌,从声音大歌到叙事大歌等等,形式多种多样,歌唱内容之多,分布地域之广,远不是一位或几位音乐干部能在短短40年时间里可以做到的事情。

(三)本土源起说

持本土侗族源起说的专家学者认为,侗族是能歌善舞的民族,"饭养身,歌养心"之谚语,充分表现出侗家人对歌唱的热爱,他们在与大自然和谐相处中,吸大自然之精华,仿大自然之和音,从鸟儿的欢歌、虫儿的鸣叫中得到灵感,在模仿和实践中创造了侗族多

声民歌。从伍国栋在《粤江流域西部各族多声唱法渊源探微》①中搜集的三则与侗族多声部民歌的相关资料看,侗族大歌历史久远。

(1)宋代诗人陆游在《老学庵笔记》卷四中记载了"男女聚而踏歌。农隙时至一二百人为曹,手相握而歌,数人吹笙在前导之"的群歌集会活动,所描绘的是当时湘黔边区一带侗族祭"萨"的盛况。踏歌为侗族南族地区的"哆耶"②,在这种侗家人载歌载舞的群体活动中,众人踏着芦笙吹奏的节奏,在领唱的带领下,众和着歌舞前行,当领唱持续和歌进入时,出现声部重叠,则构成二声部的支声式合唱。

(2)明代诗人邝露在其杂记《赤雅》中有"侗亦僚类,……善音乐,弹胡琴,吹六管,长歌闭目,顿首摇足为混沌舞"的描述,"琴"——侗琵琶;"六管"——侗芦笙;"长歌"——长大之歌;"闭目""顿首""摇足"则是描绘演唱者的外在表演神情。从侗族大歌传承的形态上看,侗家人仍然传承了在侗寨鼓楼中坐唱侗族大歌的形式,三五成群的男女对坐而歌,歌手们在摇动的"二郎腿"中感受歌唱所带来的愉悦,在微笑与点头中欣赏对方美妙的歌声,眯眼构思下一段对歌的歌词。

(3)写于清代的《三江县志》中有着这样的记载:"侗人唱法尤有效……按组互和,而以喉音佳者唱反音,众声低则独高之,以拟扬其音,殊为动听。"清楚地描述了侗族多声民歌演唱特点,即一人"以喉音佳者"为高音声部领唱,众人以"唱反音"③(即不同音高)

① 参见伍国栋著《粤江流域西部各族多声唱法渊源探微》,《民族民间音乐研究》1983年第1期。
② 哆耶是侗语音译词,侗语"哆"有舞动、跳跃的意思,"耶"即唱歌,"哆耶"意即歌舞。哆耶属于侗族大型集体舞蹈,起源于劳动,是侗族最具代表性的一种无器乐伴奏、边唱边跳的集体性歌舞形式。
③ 唱反音是侗族大歌独特的一种声部形式,主要体现在众声低则独高之,以拟扬其音为特点,领唱者担负着演唱主要旋律的任务,其他众人在低声部附和,因此高音声部领唱的歌手只能由歌师或被公认为有较好歌喉、素养和应变能力的老歌手来担任。

与其领唱旋律构成纵向的支声变唱。

不难看出伍国栋列举宋代或明代之后的三则史料中所记述的侗族歌的多声形式在当时已经形成,记载了宋、明、清各个不同时代的侗族多声民歌的发展轨迹和脉络,为研究侗族多声民歌的悠久历史提供了确凿依据。

此外,侗族民间还有其他有关歌、舞、乐源起的传说,例如:《相金上天去买"确"》《侗歌的来历》《找歌的传说》等,这些神话传说的内容与说法各有不同,但大体上写出了侗族人古代没有"确"、也没有歌、没有芦笙……日常生活平淡,逢年过节冷清无味,侗家人为寻求快乐,与苗家祖先一道上天去买"确",寻找歌种,祖先们历经千辛万苦,终于找到了侗族人的快乐。

传说一:侗家祖先是从两广交界之地的梧州溯江而上迁徙,到达都柳江边时,正遇双江河口洪水猛涨,侗家祖先只好顺双江逆流而上,直至把族人带到九十九垴山下的河源——信地(黎平、从江一带)。这里四面环山,溪流潺潺,两岸狭长的盆地正是建寨居住的好地方。祖先和族人们在此安寨扎营、繁衍生息,逐渐将子孙扩散到周边山峦建寨,他们披荆斩棘,开垦农田,养殖耕种。经过若干年的艰苦耕耘,依山傍水的侗寨风景秀丽,鼓楼花桥点缀在和谐的侗寨之中,侗家人日出辛勤劳作,日落而归唱起优美的侗歌。闲暇之余,侗寨之间开始群体性的"为也"活动,各寨的男女歌队聚集在鼓楼对唱大歌,侗家人将过去的荒山野岭改造成丰收之地、快乐之地,他们自给自足,莺歌燕舞。随着侗族人口的不断增长,大批侗人不断向周边地区扩展,但侗家人都不会忘记祖源圣地——"高顺衙安",这里是侗族的发源壮大之地,是侗家人的极乐之地。

据民间口传,如今的"九洞"是古代的"高顺衙安",这里保留着很多侗族文化特色,如宏达的鼓楼、秀美的花桥、别致的吊脚楼、长长的石板路等。此外还保留着祭萨、为也、养鸟、狩猎、斗牛等民族习俗。更有着鼓楼对歌、行歌坐月、侗戏表演、芦笙踩堂、说唱故事等文化娱乐形式,这里更是侗族大歌流传之腹地。

传说二：很久以前，一群侗家小伙和侗家姑娘在山间劳作，他们逗乐的欢笑声飘荡在山间峡谷，爽朗欢笑声引来了百鸟及昆虫，顿时虫鸟齐鸣，形成上下起伏、错落有致的优美和音，众人被这虫鸟的歌唱而吸引，他们静静地侧耳倾听这神奇的和音，陶醉在虫鸣鸟唱的声响之中。后生和姑娘们不知不觉地模仿着虫鸟的歌唱声，寻找着这种大自然神奇的和音，他们有的模仿着高音，有的模仿着低音，在相互配合中找到了大自然虫鸣鸟唱时的声音效果，他们越唱越有趣，越唱越来劲，在年复一年的练习下，形成了侗族特色的歌唱方式，诞生了以"嘎吉哟""噶仑朗""嘎夜""嘎年""嘎国朵"等为主题的优美动听的声音大歌。

侗族大歌的形成与发展历经了一个漫长的历史岁月，凝聚着侗家人的聪明智慧，是侗家人与大自然和谐共存的深刻体验，是他们崇拜大自然、热爱大自然、保护大自然的行为体现。世代侗家人始终围绕"和谐大自然"为主题的侗族大歌的传承而努力，以大歌的传唱告诫世代人民与大自然和谐发展，教育族人崇尚大自然、保护大自然、热爱大自然。史上曾经出现过许多推动大歌发展而且卓有成就的侗族歌师，他们为大歌的传承与发展作出了突出贡献。如清代时期（乾隆末年）"六侗"肇兴的陆大用，嘉庆初年"九洞"曹滴洞的吴金随，乾隆四十三年"十洞"宰拱的吴万麻，他们都是编创侗歌的歌师。虽说他们并不是侗族大歌的首创之人，但他们创作的侗歌脍炙人口，流传在广大的侗乡，他们是能留下姓名的第一代侗族歌师，那些没有留下姓名的大歌创作歌师或许是数代以前的侗家人，因史无记载，已无从考证。正如学者指出的那样：当我们祖先没有发明记载思想语言的工具之前，这种口耳相传的材料，在古代便是史料。

二、侗族文化与侗族多声民歌

侗族历史悠久，在源远流长的社会生活实践中创造了本民族灿烂文化。侗族多声民歌是侗家人智慧的结晶，是最具代表性的

优秀文化成果之一,其与侗族鼓楼、风雨桥被誉为侗族三大瑰宝,成为侗族标志性文化而享誉世界。侗族大歌是侗族人民在赖以生存的特定的自然环境中、在与大自然和谐相处、在压迫与反压迫的残酷的斗争中、在劳动生产和对美好生活的期盼中创造出来的。侗族大歌的形成与发展与侗族习俗和丰富多彩的民俗文化是分不开的,它随侗民族的传承产生,也随其发展而完善,与侗家鼓楼文化一道见证和记载了侗民族艰辛的历史。

(一)建筑文化对多声民歌的影响

侗族建筑是侗族最典型的文化象征,独特的建筑风格与建筑方式彰显出侗家人的聪明才智。侗族鼓楼、花桥、吊脚楼、寨门等都是侗族建筑文化的典型代表,他们因地制宜、就地取材与大自然和谐共存,在长期的实践中形成的建筑方式得到了国内外建筑专家和艺术家的高度评价。这种不用钉铆的榫接力学结构方式与独特的造型,如今仍然是建筑专家研究的重要内容(如湖南省怀化市通道侗族自治县小黄侗寨已成为我国台湾大学建筑专业的实践基地,大学生每年都定期来考察侗寨的建筑情况,学习其独特的建筑方式及建筑风格)。侗族文化孕育了侗族建筑,富有特色的侗族建筑推动着侗族文化的繁荣与发展,侗族大歌的传承、发展与侗族建筑文化息息相关、一脉相承,在侗乡,侗族大歌的歌唱表演都是在侗家最具特色的建筑中进行的,他们在寨门唱着大歌迎接最尊贵的客人进寨,用最优美动听的大歌在鼓楼与客人对歌,在最惬意的花桥里同歌共舞,在温暖的吊脚楼中传授歌唱技艺,由此可见,侗族建筑与大歌是侗族文化精髓的集中体现。

1. 鼓楼文化

侗家鼓楼建筑独具特色,侗寨中一寨一姓一鼓楼,寨寨鼓楼叠立,巍峨雄伟、气势磅礴,构成侗寨的特有风光。鼓楼的造型别致,工艺独特,四方形的底部对应着楼顶的多角形状,富有强烈的视觉冲击,鼓楼建有多层,都为9、11、13……的单层数建筑,整个建筑不用一钉一铆,都由杉木穿枋或接榫构成,整个鼓楼用一根粗大的

中柱直立于中央,直伸鼓楼顶端,鼓楼建筑的大小、造型都是依照中柱的大小而建造,中柱越粗大、越高,建造的鼓楼就越高大,整个鼓楼以中柱为中心,各种大小、长短的木枋斜穿其间,纵横交错于中柱,形成紧固的一体性结构。整个伞状的鼓楼造型由下至上逐层按照比例缩小,形成上下檐层的叠形状,层层楼檐下的如意斗拱、飞檐翘角十分精巧别致,工艺非凡。层层檐板都描绘着栩栩如生的侗家神话故事、英雄人物、山水花鸟及侗家人生活习俗。

鼓楼是侗寨的灵魂和核心,是侗家人精神的象征,是侗寨的神经中枢,其建筑风格与技巧是侗家人聪明才智的结晶。所谓鼓楼,在鼓楼顶中央设置着直径一米不等的大鼓,用于侗寨击鼓报警和击鼓议事时敲击,鼓楼是侗族人民作为族姓群体的外形标志、集会议事及娱乐活动的场所,鼓楼文化是侗族物质文化、精神文化、制度文化的集中体现。侗族鼓楼作为文化娱乐的重要场所,为侗族大歌的发展提供了物质基础。侗家鼓楼虽为重要的议事之地,却也是侗寨重大集会和族人娱乐休闲的地方,平日里歌师们在这里交流歌唱技艺,向族人传授大歌,每当夕阳西下、夜幕降临,侗民们就在侗寨鼓楼的火塘点燃大火,在这里相互问候、拉说家常、谈古论今。侗家人十分好客,经常邀请外寨歌队前来对唱大歌,众人聚集鼓楼,歌手们对唱几天几夜,直到一方输歌为止。此外,侗家人设定了众多的喜庆节日,除过侗年外,还有"三月三""六月六""九月九"等,节日期间都会在鼓楼演唱大歌,侗家人在固定的场所经常举行这些集体性歌唱活动,为大歌的形成和发展提供了强大的物质基础和社会基础。

2. 风雨桥文化

侗族风雨桥即花桥,以桥上建有遮风避雨的长廊式桥屋而得名,被喻为侗家人的"生命之桥"。风雨桥的建筑造型可与鼓楼相媲美,这种以石木为材料的桥梁也采用非钉铆的独特修建方式,富有侗族文化特色的优美造型。侗家人依山傍水而居,为方便交通,村前寨后的河流小溪都会建有风雨桥,供人们避风躲雨、休息娱

乐。风雨桥结构严谨、工艺精湛、造型优美,体现出侗族建筑的独特风格。风雨桥的主体结构由桥墩、桥身、桥屋三部分组成,桥墩底部以生松木铺垫,用桐油、石灰作黏合材料,将石垛砌成菱形的墩座,桥身是在墩座上铺放数层巨杉圆木为基础,再铺上平整的木板作桥面,桥屋是从桥面上盖起的瓦顶长廊屋。侗族风雨桥有着桥和亭结合的特点,桥面上是四柱抬楼式建筑,顶部建造出数个高于桥身的瓦顶,还有数层飞檐翅起的角楼亭,十分美丽、壮观。每个石墩上筑有类似鼓楼顶的塔形桥亭,逶迤交错,气势雄浑。两墩连接的长廊和楼亭的瓦檐头都有人物、山水、花、兽类的雕刻或绘画,色泽鲜艳,栩栩如生。

 侗族风雨桥既是人们遮风避雨、日常歇息之地,也是侗家人日常习歌、对歌之地,周边山水的美景,桥内凉爽惬意的环境,自然也是侗家人娱乐休闲之场所,人们在这里对唱大歌,交流歌唱技艺,在优美的自然环境中放开歌喉尽情抒发情感,激发出创作灵感,编创出优美动听的旋律,相互配合构建出和协美妙的和音。闲暇之余,歌师们也会带着小孩来到风雨桥教授歌唱,并让小歌手们相互交流、相互配合,提高孩子们的学歌兴趣和演唱水平。逢年过节中,当多支歌队来访,除了主寨女歌队与客寨男歌队在鼓楼对歌外,风雨桥便是主寨男歌队与客寨女歌队首选的对歌场所。可见,侗族风雨桥是侗族大歌传唱与传承的重要场地之一,与侗族鼓楼一同见证着侗族大歌的传承与侗族历史的发展。

 3. 侗族寨门

 侗族都是以房族为中心进行集居,侗寨由多个房族共同建立,达到人众势强、提升集体抵御外敌的能力。侗寨多建在依山傍水之地或山间峡谷之中,每个侗寨都修建寨门。寨门大多修建在山口进寨的必经之路,寨门形状各异,有的如亭阁,有的像堡垒,有的似宅门,寨门是进入侗寨的第一道门槛,彰显着侗族文化的特色。寨门主要有三大功能。一是抵御外敌入侵,寨门修建在视线开阔之地,能第一时间发现外来人员,如是敌人来犯,寨门便是抗击敌

人的第一道防线;二是防止野外动物损害农作物;三是迎送宾客最重要的礼仪场所,贵客进寨(或离寨),寨老们都会亲临寨门迎送,届时吹起芦笙、唱起大歌,经过多轮的主问客答对歌后方可进寨(或出寨)。

因此,侗族人对寨门的建筑很是讲究,与其他侗族木制建筑一样,反映出侗族传统文化的特点。其建筑也是不用铁钉,只用木钉或竹钉,建筑框架有四柱、六柱或八柱不等,高大不一,屋顶盖瓦或杉树皮,寨门四角有斗拱蜂窝装饰,门框上方飞檐翘角,框边雕龙画凤,与寨中吊脚楼相得益彰,寨门与村寨之间有石板路或花街路相接。最具特色的侗族寨门是湖南省怀化市通道侗族自治县黄土乡黄土村黄土寨的寨门,其寨门呈八字形外开,寨门上方装饰着斗拱蜂窝,屋顶青瓦遮盖,大门两边用石墙相衬,寨门背后有排排吊脚楼相映,寨门前的风雨桥、宝塔、楼阁倒影在黄土河,使寨门、村寨、风雨桥浑然一体,形成黄土侗寨特有的秀丽风光。

迎送贵客进寨或出寨的对歌,在体现侗家人热情好客善良品质的同时,也呈现出侗家文化的内涵与实质。以歌会友、以歌相迎,用歌唱艺术这一独特的情感方式表达侗家人的善良美德,在歌唱中传播文化、交流情感、提高演唱技艺。寨门是侗家人的"脸面"建筑,有着独特的精神象征意义,歌队在这种特殊场合歌唱,总是精神饱满、歌声洪亮,努力展示本寨的精神风貌,同时,寨门对歌大多具有"斗歌"之感,主寨歌队以优美的旋律、丰富的和音起歌来展现演唱技艺,表达衷心欢迎之意;客人们则以歌唱作答,并用优美的词句对主寨加以赞美。寨门迎送宾客中的歌种并不很多,但主客双方的演唱都代表着本寨歌队演唱的最高水平,是难得的听觉盛宴。可见,侗族寨门在侗族大歌的传承与发展中有着重要的文化意义。

4. 侗家吊脚楼

吊脚楼是侗家人的住宅建筑,多为外廊式二至三层小楼房屋,吊脚楼底层为饲养牲畜、堆放柴草及杂物之地;二楼前部阳

光充足、冬暖夏凉,是侗家人手工劳作(纺线、织布等)和歇息的场所,二楼后半部设有"火塘",这是侗家祖先之位,也是做饭取暖之地;三楼是卧房。侗家吊脚楼一般按照房族修建,使吊脚楼廊檐相互连接互通,便于房族人员间的沟通与相互帮助。在房族较大的侗寨中,一栋栋吊脚楼相连接,形成依山环抱的建筑群,在彰显侗族建筑魅力的同时,呈现出一派侗家人和谐、幸福、美好生活之景象。

侗族大歌传承的最小群体单位是家庭,举世闻名的侗寨大歌便是在这温暖的吊脚楼里开始传唱的,孩子从小听着母亲哼唱的侗歌入眠,母亲用歌唱唤起孩子那种对大歌情感的天生记忆,每一个侗家人学唱的第一支侗歌都是在吊脚楼由母亲教会的,都是在这个共同的环境中与孩子们歌唱、练习的,包括侗族歌师的技艺传授,也在这充满爱意的吊脚楼里进行,吊脚楼既是侗家人温暖的家,也是侗族大歌传承的"圣地"。

(二)民俗活动对多声民歌的影响

侗族大歌主要依附在民俗节日活动之中。侗寨是相对封闭的社会环境,侗民们几乎与外界隔绝,为了族群和民族文化的传承,侗家人通过丰富多彩的节日文化、娱乐活动来加强族人间的交流,节日活动中人们以歌唱为纽带相互交流,以歌相会、以歌传情,实现民族繁衍和文化的传承。

1. 行歌坐月

"行歌坐月"是侗家青年男女谈情说爱的重要方式,每当夜幕降临,他们三五成群拉着牛腿琴或弹起侗琵琶走寨,与外寨的姑娘们行歌坐月;姑娘们则聚集在"月堂"(鼓楼或姑娘家)绣花等候他们的到来。他们互相对歌相识,以歌声互诉衷情、选择恋爱情侣,歌唱委婉动听,感情真挚,为在对歌中引起姑娘的注意,小伙子们在歌唱中"加花"来美化旋律,表现自己独特的歌唱品位,这种即兴过程唤起了歌手们的多声部情趣,也就从自然与不自然的"加花""分岔"的歌唱中寻求更美、更丰富的歌唱效果,在

以"好听"为歌唱品位的追求中,自然地形成了侗族大歌的声部现象。这种行歌坐月的习俗对多声民歌的产生和发展有着重大影响。

2."为也"

侗民族有"为也"的传统习俗,是寨民相互走访做客的节日,又称为"吃相思"。届时,侗家姑娘身着绚丽的节日盛装,与侗家小伙一道前往寨门设置"路障",迎接客人到来,在欢快的气氛中唱起风趣的拦路歌和开路歌,经过主客双方几唱几答,把迎客仪式气氛推向高潮,便陪同客人进寨。宴请贵客时摆放起长长的合拢宴,姑娘们从家中送来菜肴、苦酒和糯米饭,长长的送餐队伍犹如一条长龙绕田埂小路蜿蜒延伸,姑娘们踏着扁担上下颤动的节奏轻盈婀娜而至,百褶短裙在迈步的扇动中左右摇摆,闪耀着侗家"亮布"裙的独特光泽,美不胜收。

在款待客人的敬酒中,侗家姑娘会依次给客人敬酒,她们手捧盛满侗家苦酒的酒碗,唱起动人的敬酒歌,随着歌唱的节奏轻轻摆动婀娜的身姿,盛装上的银饰在摆动中发出清脆而具有规律节奏的声响,此时的歌声、笑声、银铃声不绝于耳,洋溢着欢天喜地、热闹非凡的动人场面,可谓是"欢歌笑语银铃脆,酒不醉人沁心魄"。"为也"活动的主题是青年男女的谈情说爱,其表达方式是对唱情歌,侗家小伙和姑娘为实现自己的美好愿望,都会在"为也"前精心准备一番,编创最新颖的歌词,构建完美的和音,甩出嘹亮的歌喉,唱出动听的情歌来打开姑娘(小伙)的心扉,收获最甜美的爱情。

3. 节日活动

侗族的节日活动丰富多彩,每年约有百余次之多,如"祭萨节""赶社节""播种节""姑娘节""尝新节""赶歌会""芦笙节""过侗年"等,可谓是"大节三六九、小节月月有"。节日是侗家人生活中最为重要的欢聚形式,侗民在节日生活中通过各种活动为族人提供相互了解、相互交流的机会,使男女青年牵手好合、建立家庭,实现民

族繁衍,并通过节日中的文化娱乐活动传承历史、教育族人,实现文化传承。

节日文化活动最主要的内容就是唱大歌,届时,侗款会组织大歌队进行表演,通过歌唱来传唱历史、赞美祖先,青年男女在活动中尽情地对歌调情、选择佳偶。如侗家的赶歌会是侗族七月间盛大的节日活动,届时穿着讲究的侗家姑娘和小伙会结伴而行来到歌场,他们以歌寻友、以歌道情,还会将自己精心准备的唱词和选定的情歌在心仪对象面前尽情展示,侗族大歌、情歌、山歌、盘歌此起彼伏,悠扬的歌声将整个山坳变成歌声的海洋、爱情的天堂,在实现族群传承的同时传承着民族文化,推动着侗族大歌的发展。

(三)语言对多声民歌的影响

侗语分南北两个方言区,侗语的声韵母比较简单但声调较为复杂,声母有32个,韵母有56个;声调舒声9个(l、p、c、s、t、x、v、k、h),促声6个(l、p、c、s、t、x)。字调的高低是相对的,升降变化是有规律的,语调抑扬顿挫的变化无固定音高和音律可循,由于声调多,词汇丰富,所以侗家人说起话来富有音乐感,极为悦耳动听,侗家妇女一起闲谈时,各语言声调融合在一起,犹如动听的多声部民歌一般,因此侗语被称为"富于音乐性的语言",在侗族大歌的发展中产生了重要的影响。

三、大自然与侗族多声民歌

侗族大歌的源流民间也有传说:侗家人上山劳作时,他们开心快乐的笑声引来了虫鸟齐鸣。错落有致、跌宕起伏的虫鸟和音陶醉了大伙,美妙的声音吸引着众人争相模仿虫鸣鸟唱,在模仿中大伙感受到发出的高低声音之美妙,便把这种模仿虫鸣鸟欢的和音应用在侗族民歌的歌唱之中,慢慢便形成了多声的侗族大歌。虽然这是一个民间传说,但从事物发展的客观规律中揭示了侗族大歌与大自然的关系,虽然没有"侗族大歌是模仿虫鸣鸟欢发展而来"的可靠依据,但从侗族大歌经典之作《蝉之声》

中我们可以从侗家人用人声模仿蝉鸣的多声部民歌中得到大歌源流的启示。

例(3)　　　　　《蝉之声》　　　　记谱：杨兵修
　　　　　　　　（女声大歌）

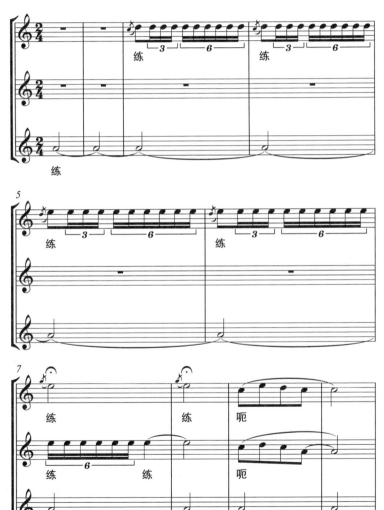

当你走进6月的侗族山寨,就能听到大小蝉虫的不同鸣叫声,让你感受大自然畅想的美妙和音。侗家人称蝉为"吹眯虫"(听到叫声就有困意的意思),蝉分大蝉(也称为老蝉或绿蝉,体长约6厘米)、中蝉(体长约4厘米)、小蝉(也称为"叽哟哒",以蝉的叫声得名,体长约2.5厘米),三种不同的蝉虫的鸣叫声构成了高、中、低的鸣叫声响。蝉鸣首先是从一只高音的小蝉开始,发出"耶耶耶……叽哟哒,叽哟哒……"的鸣叫,众中蝉在小蝉"耶耶耶"的鸣叫中齐鸣与小蝉声音形成高低对比,与此同时一只大蝉也发出"咯咯咯咯……"低沉鸣叫声,与小蝉、中蝉的鸣叫声形成此起彼伏的和音。这是大自然中的蝉虫求偶时的鸣叫,是不同大小的蝉虫发出的自然音高,只是在特定的季节里同时发生罢了。大歌《蝉之声》的歌曲结构、歌词、和音、声部穿插是大自然之声的翻版,模仿之声惟妙惟肖,和谐动听。不难看出,侗族多声民歌的形成与大自然的确有着密切的关系,在大歌的形成与发展中有着重要意义。

四、侗族多声民歌名源

武陵山片区侗族多声民歌有"大歌""teng"两种不同形态。自著名学者薛良先生于1953年12月在《人民音乐》期刊上撰写的《侗家民间音乐的简单介绍》中将侗族多声歌曲"嘎老"的汉语称谓叫作"大歌"以来,各研究人员及学者在研究论文和报告中广泛运用"大歌"来指定侗族原生态多声民歌,在侗族多声民歌走出国门时也以"大歌"来介绍这一神奇的原生态多声民歌,"大歌"已是约定俗成的侗族原生态多声民歌的名称。侗语中的"嘎老"一般叫作大歌,是一种成套的长大歌曲。"嘎"即"歌","老"即"大",大歌是侗话名称的直译。"嘎老"的侗语语意,亦包含有古老、久远的意思,"大歌"与"嘎老"具有同样内涵。侗族"teng"是传承在湘桂边区的另一种多声民歌表演形态。"teng"是流传在湘桂边区各民族中的地方语言——酸话,如今仍然广泛使用。酸话"teng"是一个

量词,是"级"的意思,读为四声,通常应用在大自然中的一些量词之中,如梯田叫"田 teng",第一层梯田叫"第一 teng",第二层梯田叫"第二 teng";上楼房的台阶叫"楼 teng";就连小朋友玩橡皮筋时,也将不断升高的级数称为"一 teng""二 teng""三 teng",以此类推。武陵山片区侗家人把歌唱中形成的声部,看成是高低不同的"teng",就如台阶一般,高的声部比低的声部高一级,因此形成了高低不同的声部。"teng"与"teng"之间并没有确定的音程概念,可以是相隔二度、三度、四度或五六度,只要是形成了不同音高的声部就是"teng"。"teng"特指具有多声部的民歌,是武陵山片区湘桂边区特定范围内侗族、苗族多声民歌的总称。"teng"在武陵山片区少数民族多声民歌中运用较多,如湖南通道侗族多声民歌——喉路歌"teng";靖州苗族多声民歌——三锹乡苗族歌"teng";等等。

中华字典中并没有酸话所意"teng"字,在学术论文中对湘桂边区这种多声民歌所用的酸话字音,是以"鼟"来记录的。一般认为,"鼟"是由怀化群众艺术馆著名作曲家吴宗泽首先提出,其按照字典中"鼟"——击鼓鼟鼟之响的意思进行了解释,按照民间艺人发声"teng"选用了该字,如今在研究湘西苗族原生态多声民歌、侗族原生态多声民歌中广泛使用。但笔者以为,该字并不能准确表达武陵山片区多声民歌含意,并不是"级"的量词概念,也不是边区大众土语读音的四声,同时也不能表达侗族、苗族原生态多声民歌的本质,与湘西侗族喉路歌"teng"、三锹乡苗族歌"teng"所呈现的优美抒情、婉转动人的旋律、和音效果完全不符,"鼟"不能体现侗族、苗族多声民歌旋律优美、声部和谐、演唱甜美的特点以及苗族、侗族中"多"的概念。因此,从中华象形字特性出发,以凹凸字形为参考依据,特创作"凸"(teng)字(下文中以"凸"体现)来体现其词意,准确地表达出武陵山片区侗族、苗族原生态多声民歌的多声原本特质。

第二节　苗族多声民歌源流

历史上众多民族都经历过迁徙,虽然迁徙的表现形式和过程各异,但其最根本的目的仍是通过迁徙寻求利于生息的安定环境,这是人类迁徙活动的普遍规律,苗族也不例外。历史上苗族是一个不断迁徙的民族,苗族《迁徙歌》记载了苗族向西南迁徙的过程。

例(4)　　　　《迁徙歌》

古时苗人住在广阔的水乡,打从人间出现了魔鬼,
苗众不得安居,受难的苗人要从水乡迁走,
从句吴水乡迁来,沿河边的陆地迁来,
有的迁将麻阳,有的迁过沅州,
一支迁到靖县的处所,一支迁到靖州的地方。

由于古代战争频发,部分苗民不得不迁至三锹、菜地、藕团等深山老林,成了靖州锹里一带的苗族开山祖。在靖州苗族"歌"的《长情歌》中也有这样的描写。

例(5)　　　　《长情歌》

洞庭湖上洞庭江,两边尽是细茶山。
两边尽是楠竹山,洞庭湖内花船开,
花船高上好花台。

这些民歌不仅印证了靖州苗民由洞庭湖迁徙而至的历史,也是族群在传承进程中所储存的历史剪影,这些民歌在赞颂着整个族群共有的英雄,激励着民族一代又一代的奋进,书写民族传承进程的同时,民歌这种民间文化艺术也得到了传承与发展。

苗族民歌大多出于生活实践的需要,根据自己对民歌的理解、情感表达的需要,应用了自身的才能和经验,对民歌进行不同程度

的即兴发挥和创作,各地民歌在群众的传唱中经受加工、衍变、发展,逐渐形成各自带有地方特色的民间作品,使本民族民歌融汇了群众的智慧,从而达到了完美的境地。苗族有自己的语言,但没有文字,苗族多声民歌的传承与发展多以口传心授的方式,通过对民间传说、民间故事、民间歌谣的传唱,记载并传承着本民族的文化,节日喜庆以歌相贺,男女相恋以歌为媒,劳动生产以歌互助,祭祀丧葬以歌为哭,叙述苗史以歌相传。苗族文化脉络与苗族多声民歌息息相关。因此,苗族多声民歌不仅证明了苗族地方文化的特殊性,也成为这一文化得以延续与创新的根基和血脉。从目前所挖掘整理的材料上看,多声苗歌产生的具体年代不能确定,据《靖洲乡土志》中"歌肇鸿古,曲变竹枝,咏土风,陈古绩,声绰约、流漫、旷达"的记载,可以看出湘西地区苗族多声民歌经历了相当远久的发展年代,才形成这种内容丰富的美妙音乐。

一、民族风俗特性

一个民族的风俗习惯的形成和发展,与该民族特定的生活环境和生产方式有着密切的联系,都以创造民族文化为主体。苗族的文化传统、民族气质、民族意识的形成离不开特定的生活环境,也离不开固有的劳动生活方式。苗族的多声民歌是苗族社会实践活动的产物,这一社会功能是苗族多声民歌得以传承的必要条件,使其得以在自我管理的社会体系中产生、在民族文化创造与发展中传承。苗族是一个不断迁徙的民族,经大迁徙后,从平原来到了山区。在与自然环境的生存中,长期处于封闭状态,原始氏族社会的生活方式对于苗族文化的发展仍然起着重要的作用。苗族以鼓而聚,以父系血缘关系为纽带的鼓社制宗族组织构成了苗族社会的基本组织单位。在苗族社会中,苗民们聚集在同一个家族鼓的周围,共同生产和抵御外敌,这在苗族社会的发展壮大、团结和睦、增强凝聚力、维护稳定中起着积极的作用。受自然条件的影响,苗族人大多分散而居,寨寨之间相隔甚远,这无疑给青年男女的择偶

造成了困难,影响到苗族的繁衍。为解决这一突出矛盾,苗族的社会管理体制发挥积极的作用,为苗族青年男女设定恋爱社交的节日活动,为其提供一个恋爱的机遇和恋爱的场所,使苗族繁衍不息、人丁兴旺,也正是在这一相亲择偶的情歌对唱中,使苗族多声民歌萌芽发展。苗族是一个能歌善舞的民族,在长期的劳动生活中创造了灿烂的民族文化艺术,就湘黔边区而言,就有很多种苗族多声部音乐,如怀化市靖州苗族侗族自治县三锹乡苗族歌;湘西土家族苗族自治州凤凰县多声部苗族情歌;湘西土家族苗族自治州泸溪县苗族地区流传着一首迁徙的二声部古歌《部族变迁》,这是目前发现的湘西最早的苗族多声部歌曲。《部族变迁》佐证了黔东南周边地区的苗族同胞与"三苗""九黎"有着一脉相传的渊源,同时也可以看到苗族多声部音乐的悠久历史,分析出在苗族大规模迁徙时,他们就已经用歌声来传唱本民族的历史,用美丽的传说、动听的故事、优美的歌谣来教育族人,实现本民族的传承和发展,并产生了最原始的二声部苗歌。

二、地域地貌的因素

苗族同胞大多集居在交通不便、重峦叠嶂的山谷之中,"抬脚难走五里路,举手难攀五尺山"是苗家人对自己居住环境的描述。也正是这样恶劣的自然环境,才让苗家人逃避了历代的战乱,让苗族在喘息中得到了发展,有较好的民族文化发展空间,逐渐形成了具有本民族特色的苗族文化。苗家人从富饶的洞庭鱼米之乡被迫迁徙至武陵山区的深山峡谷之中。为了生存,他们以山峦天险为基地,筑建起坚实的苗族堡垒和团寨集体,在抵御外敌和野兽时,老人、妇女和孩子们呐喊助威,呐喊声震荡山谷形成强有力的纵向和音,这种和音在苗族中成为一种宣泄心中恐惧和提高斗志的重要方式,人民需要在一领众和的统一指挥中形成合力,需要这种震耳欲聋的和音来鼓舞士气。呐喊这种情感表达方式成为民歌"多声"的重要推动力,人们在歌唱中通过这种无意识的和音方式有意

识地进行再现形成了纵向合力,时而交织成一领众和、你进我出的多层次、多线条的多声形态。

苗族山寨风景秀丽,山前山后鸟语花香溪水潺潺。勤劳的苗家人在这种优美的环境中繁衍生息,使他们对大自然的声响和节奏产生了浓厚的兴趣,由此而产生广阔的联想,自然声中的鸟叫虫鸣成为他们的模拟对象,是他们认识音乐的雏态。由于没有自己的文字,苗族多声民歌的缘起多从歌谣和传说中参证,民间传说靖州三锹乡苗族歌䯅的源起有二:一是苗族歌䯅是从泉水滴入竹筒声响中模仿而来,二是苗族歌䯅是从张郎与刘妹所吹木叶声中得到的灵感。这两种说法都以某一事件原型加以塑造,从一个侧面反映出民族文化发展过程的元素,在一定意义上描绘了三锹乡苗族歌䯅的起源。模仿能力是从孩提时就有的天性和本能,对美好事物和自然现象的模仿再现是人类的本能,模仿自然声响是人类在生活中的必然,有利于生产劳动,有利于自娱自乐,有利于人民的情感交流。正如德谟克里特所提出的,人从织网的蜘蛛那里学会了织布和缝补,从鸣叫的鸟那里学会了唱歌。三锹乡苗寨中的歌师们都赞同"模仿说"源起,因为歌䯅中许多音调、和音都是对大自然的风声、水潺、虫鸣、鸟叫声的模仿,正是这种声音的灵感,才使歌䯅演唱声部丰富和谐,而这些源于模仿的和音在歌唱中也是十分自然、和谐。当然,模仿只是苗族多声民歌发展过程中的一个重要元素,是原始苗歌创作发展的方法之一,与其他众多元素一起造就了美妙的苗族多声民歌。

三、民族杂居的影响

武陵山片区中的侗族、苗族都是由古代百越民族发展而来,属同一语系,但在历史的发展进程中两个民族的发展路径各不相同,侗族和苗族的民歌都形成了本民族的特色,显现出本民族的历史渊源和发展过程中的变异性,使民族文化艺术在交流中不断完善和发展。

湘黔边区是多民族杂居之地，各民族之间相互用共用的"酸话"交流，这使得民族间的交流、互助、协作范围更为扩大。这一地区的侗族、苗族、瑶族都传承着多声民歌，其中侗族、苗族都把多声民歌称为"歌♩"，靖州三锹乡苗寨的多声民歌也称为"歌♩"；通道侗族自治县菁芜州传承的侗族多声部民歌称为"喉路歌♩"；贵州黔东南苗族侗族自治州小黄侗寨也有歌师将侗族大歌称为"歌♩"；等等。从对靖州苗族侗族自治县三锹乡苗寨的田野调查中发现：靖州三锹乡苗族居住地中同时也居住了少量的侗族，集居山顶地区中，山腰和山脚却是一个个苗族团寨，实实在在将侗族"包围"在山顶。由于民族的杂居，使得民族之间文化交流频繁，在生活习俗、劳作方式等方面相互影响，民族之间逐渐开始通婚，特别在民族通用土语——"酸话"形成后，民族间的交流得到进一步加强。在日常交流和歌唱活动中，他们不用本民族语言，而用"酸话"进行交流演唱，在三锹乡田野调查中一位老歌师讲道："用苗话唱歌不好唱，用侗话唱歌不顺口，只有用'酸话'歌唱才顺口好唱。""酸话"这种以汉语为基础而形成的共同语言，是民族之间相互交流、相互融合的基础，使当地的人们在民间艺术的交流中，特别在歌唱的交流中，在演唱风格和表现形式上相互借鉴，形成了相似的表现民歌风格及色彩元素，在多声民歌演唱中有着侗苗两族音乐之间融合的特点。如三锹苗族"歌♩"和临近侗寨的侗族大歌相比较，领歌方式基本相同；与通道侗族"喉路歌♩"比较有着曲调以低声部为基础，高声部随着低声部时分时合的共同特点；此外歌唱的起唱都是由老一辈歌师担任（有着起音、定调的作用）；等等。总体上看，苗族多声民歌的形成仍然是苗家人在长期的劳动生产中发展而来，是在与大自然和睦相处的生活中模仿森林的虫鸣鸟叫、林涛流水的声响中逐渐形成，大自然的声音赋予了这个民族歌唱的创作力，将自然和音反映在劳动生活之中，他们在劳动中以歌唱互助，使本无文字的历史得以传承、民族得以繁衍、文化得以发展、教育得以延续、交流得以进行。也正是苗歌具有的多种功能，

才使苗族艺术表演形态得以传承和发展。

第三节 土家族多声民歌源流

 土家族历史源流十分复杂,有巴人后裔、贵州迁入、江西迁居、汉人和土著女子的后代等之说。通过唐朝后期史籍记载、土家族史诗记载、土家语中的阿尔泰元素语言学研究以及土家族父系基因调查结果,土家族基本是五胡与武陵山区的原住民百越民族融合族群,以五胡中的羌氏为主导,融阿尔泰、百越文化元素的混血民族,并于唐朝后期成型,新中国成立后正式定名为土家族。

 土家族多声民歌——哭嫁歌是在婚嫁活动中哭唱结合的抒情歌谣,即新娘出嫁时的仪式活动。"哭嫁"作为一种古老习俗曾在武陵山片区各民族之中广泛流行。这一民族传统活动在清代时期(嘉庆年间湖南的《宁远县治(卷二)》)的一些地方志中也有相关记载:于嫁女前一夕,具酒馔,集妇女歌唱。歌阕,母女及诸故伯姊,环向而哭,循叠相继,达署乃止。此风不知始于何时,而道、宁、永、江、新五州,如出一辙。光绪年间广西的《迁江县志(卷三)》也有记载:婚嫁,女家于前三日,请亲友妇女,终夜唱歌,谓之"离别歌",言其别父母兄弟之情也。又谓之"送老歌",言其姑表姊妹,送之偕老也。民国后哭嫁歌记载较多,如胡朴安的《中华全国风俗志》,刘万章的《广州旧婚俗》,王兴瑞、岑家梧的《琼崖岛民俗志》,黄占梅等主修的《桂平县志》,以及新中国成立后的各种风俗志、婚俗志、地方志都有相关内容的记载。武陵山片区土家族哭嫁歌历史源远流长,从土家族哭嫁歌的传承历史、分布的地域、歌唱内容、音调特色等方面看,土家哭嫁歌的传承受到了社会、宗教、民族文化的影响,是武陵山片区少数民族哭嫁歌中最具代表性的民俗表现形态。土家哭嫁歌既是一种民俗现象,也是土家族的文化现象,作为传承土家族历史文化的媒介,哭嫁歌展现了民族发展的历史,表现出土

家族妇女在封建社会中的辛酸和悲哀。最早文字记载土家"哭嫁歌"的是清代土家族诗人彭秋潭撰写的《秋潭诗集》,其中就有竹枝词对哭嫁歌的描述:"十姊妹歌歌太悲,别娘顿足泪沾衣。"其中,"十姊妹歌"即"哭嫁歌"。此外,清末民初时期的《永顺县志》中也有着"嫁前十日,女纵身朝夕哭。且哭且罗离别辞,父娘兄嫂以次相及,嫁前十日,曰填箱酒,女宾吃填箱酒,必来陪哭"的记载,由此可见,清代时期土家哭嫁这一民俗活动就已经盛行。土家族哭嫁歌这一特殊的民间艺术表现形态源于传统的婚俗,土家族新娘"哭嫁"需在出嫁前十几天开始,新娘在闺房中以哭唱的方式述说自己的辛酸和对父母的情感,其声调十分悲凉哀怨。在土家族传统的新娘评价中,新娘哭的情感是否投入、哭唱声是否悲悯、哭声是否凄惨都是贤惠有德的标准,哭声越悲伤则说明对父母的情感越深,哭唱的时间越长则说明新娘聪明贤淑。"哭嫁"民俗是土家族土司制度的产物,折射出土家族女性的社会地位和人们的价值观、审美观。

一、民族历史因素

传统习俗的发展都受社会的影响和制约,有些专家认为哭嫁歌是由"抢婚"而产生的,这是氏族部落实行外婚制之后的产物。当氏族部落中男性在经济和社会关系上占主导地位后,迫使母权向父权制社会转变,人们逐渐认识到同族通婚的危害性,发现了和族外通婚的优点,这种"对偶婚"通婚对象逐步扩大到本族之外的女性,导致男子用武力从他族抢夺女子为妻,抢婚顿时成了当时较为盛行的一种婚姻形式,正如恩格斯指出,"群婚制是与蒙昧时代相适应的,对偶婚是与野蛮时代相适应的""随着对偶婚的发生,便开始出现抢婚和购买妇女的现象"。抢婚这种野蛮的强制婚姻形式,导致被抢女子惊恐万状、痛哭流涕,抢婚拉开了泣血涟如般的哭嫁序幕。从此,被迫的"嫁"与离家"哭"结下了不解之缘,年复一年,代代相传,哭嫁逐渐成为土家族的一种风俗。但有学者认为哭

嫁这种民俗形态不仅是一种婚姻制度所影响而形成的,而且是历朝历代婚姻制度影响下的结果。姜彬先生认为:"哭嫁习俗与其说是受某一种婚姻制度的影响而形成,还不如说它是在人类历史上几种婚姻制度的影响下发展过来的,当然这并不否认其中有一种婚姻形式对它有决定性的意义。"①随着社会的进步,封建制度下的"抢婚"陋习日渐消亡,但封建意识仍然存在,买卖婚姻、包办婚姻剥夺了土家妇女婚姻自由的权利,致使绝大部分的土家妇女饱受着婚姻后的痛楚,这种婚姻现况让土家女性在婚嫁中形成阴影,对过去美好生活的留恋、对未来生活的担忧,不得不在出嫁时以哭诉来表达自己的内心情感。

土家哭嫁歌从一个侧面折射出各个历史时期的现实婚姻状况,土家妇女在封建婚姻制度下,仅以"哭权"诉说封建制度下的不幸婚姻,妇女成为买卖婚姻的牺牲品,而这种被当成商品买卖的婚姻同样会让女性产生恐惧心理,在婚嫁时要哭诉、要发泄内心的悲愤,这种哭与吟的结合中形成了哭嫁歌的雏形。

二、政治经济因素

民族文化的形成与发展都是在一定政治环境背景下产生的,土家族"哭嫁歌"的孕育同样也是历史政治环境下的产物,这种政治因素制约着民族以及男女间权利分配与发展。清初时期土家族的头领是土司,土司享有政权、军权、神权。除组织抗击入侵者、处理寨务外,还主持各种巫祀活动、求神治病、祈求平安等。土司拥有管辖区的全部田地,所有的土家族人民都归土司世袭所有,土家人民只是替土司耕种田地的工具,他们没有土地所有权,也积累不了个人和家庭的财富。低下的生产力导致除土司外的土家人贫困潦倒,对于每个家庭来说没有财富积累也就谈不上财产的继承,在

① 姜彬:《哭嫁歌和古代的婚姻习俗》,载《民间文艺集刊(第 2 集)》,上海文艺出版社 1982 年版。

十分落后的经济状态下,人们的思想意识单纯,使得土家族青年男女的婚姻关系相对也比较单纯而又质朴,因而在土司制度时期,虽然女性地位较低,但在土家族崇尚婚姻自由的民俗和政权、神权的支持下,父母和土司并不干预子女择偶,土家族男女婚恋有着相对自由的权利。

雍正年间,"改土归流"在西南少数民族地区实行,废土司为"流官制"。官吏按土地征税,除分给土司的"赐地"外,农民可以任意耕种。实施这种土地改革后,各家都拥有了自己的土地,土地所有权归农民所有,土家族农民的生产力得到解放,所受的剥削稍有减轻,土家族人民财富积累有所增多,但在劳动生产力解放中各家生产率差异较大,导致土家族家庭之间的贫富差距慢慢变大,仍然改不了土家族社会的整体状况,一系列的社会矛盾和问题也随之出现。这一时期,流官强行新政,限制土家族妇女的婚姻法令也在其中,如第一任鹤峰州知县毛俊德禁令中规定:"至于选婿,祖父母、父母支持之,不必问女子愿否。或女子无耻,口称不愿,不妨依法决罪,一语聘定,终身莫改。"①新政让土家妇女自由择偶的权利荡然无存,包办的婚姻悄然兴起。同时,新政也推动着生产率的发展,刺激着人民对财富的需求和渴望,财富的积累讲究家族的传承,形成子承父业的家族财产继承方式,所有的耕地、财富都由儿子继承,使家族财富不断积累不断壮大,而嫁出去的女儿是"泼出去的水",她们不能为家里积累财富,养育十几年花费的钱财,需从婚姻中得到补偿,久而久之,致使婚姻也成为聚集财富相关的社会现象,婚姻便开始讲究门当户对,聘金的薄厚与家族名誉密切相关。这般情景下的土家族婚嫁,难免加重了男方娶亲的经济负担,变相成为另一种"买卖婚姻"。这种以重金娶来的女子实际上没有人权可言,使得土家女子内心充满了恐慌,不得不在婚嫁时加以哭诉,并形成了新娘出嫁时必须履行的一种用歌声来哭诉自己不幸

① 出自乾隆本《鹤峰州志》。

命运或对亲人眷恋之情的哭唱仪式活动。

土家族多声民歌——哭嫁歌,是民俗婚嫁活动中所形成的多声民歌,哭嫁歌是在哭嫁仪式上所唱的抒情歌谣,土家哭嫁歌既有固定哭唱曲牌也有哭唱的固定词章,但更多是在哭唱中的即兴编创与发挥。哭嫁歌分为只哭不唱、只唱不哭、又哭又唱等三种,哭唱中气氛哀怨悲切、痛苦忧伤,哭唱音调是土家山歌调,哭唱的声音低沉、抽泣短促,时而吟唱,转而昂扬。哭嫁都是在晚上进行,届时众亲邻少女妇和新娘姐妹相约待嫁姑娘家陪哭直到娶亲之时,当两人或多人陪哭时,由于情绪波动,使音调发生变化而形成偶然和短暂的复调,这种自然与不自然的声部构成,从听觉上提升了土家人歌唱的品位,将这种歌唱的感觉总结下来,便形成了较为固定的哭唱模式。

第四节　瑶族多声民歌源流

瑶族历史上因自然灾害和战争频发,被迫不断向南迁徙,由平原到丘陵,入溪谷进山区,一路辗转流离,最后在雪峰山东北麓荒山野岭为落足之地,他们凭着自己的智慧和双手,披荆斩棘开垦梯田,引水灌溉,在极其艰苦的环境中得以生存。

呜哇山歌、挖山号子歌、茶山号子歌都是以"呜哇"为衬词而形成的高腔号子歌,是在特殊的地域环境中,在瑶汉文化融合下而形成的民间歌唱艺术表演形态,它是瑶族文化传承的主要媒介之一,民族历史的传承、劳动技能的教授、思想品德的教育以及爱情婚姻、文化娱乐都离不开高腔号子歌,高亢嘹亮的高腔号子歌体现出粗犷豪放的民族性格,高腔号子歌伴随着瑶家人的一生一世,见证着瑶族的历史变迁和传承,走进瑶山可谓是"山歌连绵情不断,笑声琅琅处处歌"。高腔号子歌声音高亢激昂极具穿透力,演唱节奏自由,可根据情境的变化即兴发挥,旋律中多用甩腔和滑音。歌唱有独唱、

对唱、一领众和等三种形式。一人演唱声音高亢嘹亮,婉转飘逸,节奏自由,即兴发挥;二人对歌你问我答,此起彼伏;群体和歌激情澎湃,声浪叠起。在集体劳动中鼓锣声与和歌声浑然一体,声响震撼山谷。高腔号子歌题材十分广泛,涉及日常生活的各个方面。

 关于高腔号子歌的形成,学术界主要有以下观点:首先,因雪峰山区山高林密、人烟稀少、野兽较多,是自然环境恶劣的不毛之地,朝廷无暇顾及,这才使得迁徙到此的瑶家人具有生活喘息的机会,他们以勤劳的双手在高山陡坡上开垦梯田种植水稻,努力自给自足,瑶民们上山劳作、狩猎,常常遭遇到野兽的袭击,为此,瑶家人总是集体劳作、结伴而行,并在用高亢的"呜哇"呼喊和激烈的锣鼓声来形成声音共振,达到为自己壮胆和驱赶野兽的目的,经过长期的实践,这种"呜哇"呼喊声运用在瑶族人民生活的歌唱之中,得到了广大瑶族人民的认可和喜爱,逐渐形成了具有民族特色和地域性风格的劳动号子歌演唱形式。其次,因雪峰山峰峰相连、坡高路险,有着"山高石头多,出门就爬坡,对山喊得应,走路半天多"的民间俗语,形象地描绘了当地的自然环境。采访中瑶民风趣地描述道:过年我家杀猪"喝泡汤"(请吃饭),对面山的客人听到杀猪的叫声,就可以从家里出发,当赶到时就刚好开席吃饭。现如今瑶民生活中仍然保留着隔山喊话的交流习惯,他们用呜哇吆喝声来联系对方,并将语义词巧妙地穿插在呜哇的吆喝声中,利用地域环境特点形成山谷中的回荡声和共振,达到传递信息的效果,在呜哇呼喊声及语义词穿插的节奏变化中逐渐形成了高腔号子歌的演唱形式,有着雪峰山区瑶族独特的民歌风格。最后,历史上瑶族是一个不断迁徙的民族,迁徙中始终有着歌声伴随,并以"信歌传书"进行前后联络,信歌是瑶族民歌中的一种演唱方式,具有高亢嘹亮、穿透力强的特点,迁徙队伍通过歌声前后呼应联络协调迁徙步调。民族文化记忆使雪峰山区瑶民传承了信歌的演唱技巧和发声方法,并与当地民歌演唱技法,特别是流传在雪峰山一带的民间戏剧"辰河高腔"的歌唱技法相融合,形成了以"呜哇"为特色的高腔号子歌。

第三章
武陵山片区多声民歌题材

从武陵山片区少数民族民歌形成与发展上看,多声民歌的演唱题材总体仍然是以劳动生产类为主,主要反映在农、林、牧及日常生活中的集体劳动中。其次是生活风俗类的题材,如恋爱、婚丧嫁娶、节日庆典、迎送客人、集会宴请、游戏舞蹈、逗趣讥讽以及模拟大自然的虫鸟鸣欢等。再次是祭典仪式类,主要包括祭拜天地、祖先、图腾、鬼神等各种集体的祭典仪式活动。此外,还有传说故事类,此类歌曲以传唱民族历史、民族繁衍、迁徙历程、民族英雄和传说故事等等。少数民族多声民歌各类题材的产生,是音乐艺术紧密联系人类社会生活的必然结果,在人类生活的自然需求中形成了以劳动生产类和生活风俗类中的恋爱婚俗歌曲为主体的多声民歌。

第一节　神话传说题材

神话是民族斗争和民族历史的反映,也是一个民族的宗教、哲学、伦理、历史、文学等各种意识形态的统一体。神话是民族社会实践的产物。人们通过想象,将生活中的人和事创作出新的形象来反映民族先辈们的劳动生活和斗争的现实及历史画面。神话是民族的"百科全书"。神话有着鲜明的形象性,具有情节构思曲折、描绘语言优美、形象构思精细的创作特点,呈现了一个民族的历史生活

画面,有着浓郁的浪漫主义色彩,散发着浓厚的乡土气息和民族特色,给人以启迪和美的享受,彰显出永久的魅力。一个民族在生活实践中为了解释某种事件、表现某种愿望、憧憬美好生活,运用审美和想象勾勒出具有解释性功能的、反映出民族历史与智慧活动的神话,激励和鞭策着民族的奋斗与探索发展的勇气和决心,实现了民族的发展与传承,具有社会发展的普遍性规律。武陵山片区少数民族神话内容十分广泛,涉及人类、自然、人物等多种题材,主要有:开天辟地说、人类起源说、再生人类说、征服自然说、追求光明说、英雄人物说等。

一、神话中的民族特色

民族神话都是在本民族传承与发展的历史长河中形成并得以不断加工流传的,彰显着一个民族在传承中的集体意志,体现出一个民族在特定时期和环境中的进取精神,折射出一个民族在传承发展中不断追求的美好愿望。

(一)神话折射民族的发展概貌

神话往往融民族创世史诗和民族英雄史诗于一体,较为系统地描述了民族的神话世系、祖先的斗争史、先民与大自然的斗争和劳动生活等。如侗族神话《嘎茫莽道时嘉》被称为"侗族远祖歌",叙述了侗族远祖与异族奴隶主展开斗争,惩恶扬善,维护民族生存与尊严等内容。神话史诗中唱述了萨天巴生天地、育人类万物及神子神孙们造石斧、火镰、船、箭……反映了侗族的母系社会。英雄史诗中唱述了一代代民族英雄率众抗击外来之敌以及率族群迁徙的历史,整个史诗描绘出侗族从原始时期发展到畜牧业、农业生产,从穴居住进木楼的历程,记载着各个阶段先民们在湘、黔、桂边区繁衍生息的自然足迹。少数民族神话中绝大部分都有对大自然的奥秘进行探索,从天地的形成到万物的产生,以及人类的起源等都有涉及,并以朴素的唯物主义观点来解释大自然的奥秘。同时,他们对民族山寨中的生活现象也不断地进行认识,体现出一个民族对自然与社会的探索精神。

例(6)　　　　　《当初稻谷哪里生》
　　　　　　　　　　侗族古歌

问：当初由谁来打井？
　　是谁最早造芦笙？
　　是谁最初约月也？
　　是谁最先结成亲？
答：当年素引来打井，
　　曼松最早造芦笙，
　　雅常最先约月也，
　　张良张妹结成亲。
问：初载稻谷哪地生？
　　谁把谷种本地运？
　　是谁发明造酒饼？
　　种谷酿酒养众人。
答：初载稻谷崖洞生，
　　蚂蟥过河谷种运，
　　妮娘最先造酒饼，
　　种谷酿酒到如今。

从对歌中我们可以清楚地看出侗族先民具有强烈的求知欲望，这是人类求取知识和真理、推动社会走向文明的可贵本质。正是在这种探求精神的推动下，人类才逐步解开了大自然中的谜题，在探索和认知大自然规律的实践中提升与大自然和谐共存的能力。

（二）图腾与祖先崇拜

民族特性从某种角度而言可以体现在该民族的图腾崇拜上。图腾崇拜是一种民族的纽带，能够把族人紧紧团结在一起，形成一种强有力的内聚力量，这既是一种氏族意识的自我表现，也属于氏族的原始宗教。少数民族原始宗教有"祖先崇拜""图腾崇拜""万物有灵"等三种形态，这正是少数民族不同发展时期的神话主题。

武陵山片区少数民族信奉多神，万物有灵，自然万物都有一种看不见、摸不着的神性，既能给人幸福，也能带来灾祸，因此，在少数民族山寨中，当遇到难以决断的事情时都是以神的"意志"为指引来实施。武陵山片区各少数民族都有着本民族信奉的神，除鬼神外，更多的是以祖先为其崇拜。如苗族的"蝴蝶妈妈""盘瓠""蚩尤"及本家族的祖先；侗族信奉最高的保护神是"圣祖母（萨岁）"及自家祖先；土家族以信奉自家祖先为主；瑶族信奉"盘瓠"；等等。

武陵山片区少数民族对祖先的崇拜也体现在各民族所崇拜的图腾之中，往往把本民族所崇拜的祖先与民族图腾相结合进行崇拜。如武陵山片区苗族图腾为"龙犬"，由于苗族文化的核心是盘瓠崇拜，首先表现在崇拜"龙犬"图腾，这是远古苗族先民的盘瓠崇拜，将某种动物同本氏族血缘关系联系起来，成为本氏族的标志或象征。盘瓠文化是苗民对祖先创世历史的记载，有着古朴厚重的历史感和浓郁的生活气息。如悲壮雄厚的迁徙史《根源歌》、高亢悠长的《跳龙歌》、内容丰富的各种盘瓠的祭祀歌等，都反映出苗族先民们质朴善良、勤劳勇敢的品质美好。正是源于对英勇气概和勇武精神的英雄祖先崇拜，在苗族历史文化中，才形成了苗家人勤劳勇敢的优良秉性和共同的民族心理。侗族的"萨天巴"既是民族的图腾，也是作为自己的始祖母祭祀，形成侗族图腾与祖先的融合崇拜体。"萨天巴"意为"大祖母"，她是侗族共同的祖先神灵，是侗族唯一共同祭祀的、至高无上的女神。正如侗族史诗中唱道："萨天巴有四只手，一册册开万丈长；萨天巴有四只脚，横行直走无阻挡；萨天巴两眼安千珠，放眼能量百万方。"从侗家人对"萨"（始祖母）的崇拜中可以看到，"萨"始祖母神是先知先觉、无所不知、无所不能的尊神。"萨"创造了人类、创造了万物，能补天、治水、平天下，是侗家人的创世者和救世主。"萨玛节"是对先辈"至善"美德的追念，对侗族人的思想观念有着很深的影响，对侗族的发展举足轻重，因此，侗家人有着代代相传的优良传统。"萨玛"是侗寨的保护神、团结神，悠久的"萨玛"历史文化内涵深厚，对侗族的社会生

活有着深刻影响。"萨"崇拜经历了"自然崇拜→图腾崇拜→祖灵崇拜→英雄崇拜"等演变历程,展示了侗族意识范畴和价值体系的"情感体验"与"精神诉求"。土家族的祖先是"廪君",传说白虎为廪君死后的魂魄,廪君也是土家族对虎的称呼。在土家族先人的精神世界里,白虎就是自己的祖先,至亲去世后就是祭拜自己的祖先——白虎。为此,土家族的族人认为自己与白虎是血脉相承,是白虎的后代,并以白虎为民族图腾,一直流传下来,土家族世世代代崇拜白虎,时时处处敬奉白虎,白虎是土家人的精神象征。

瑶族分布广、分支多,名称十分复杂,自称有近 30 种,他称有近 100 种,如"勉""布努""金门""瑙格劳""拉珈""炳多优"等。按分支不同,信奉也多样,每个分支都有着自身的文化特点,所崇拜的图腾也有所不同,如犬、牛、鼓等,大部分的瑶族分支都会把自己的图腾刻在图腾柱或石头上。

整体来看武陵山片区少数民族有着自己民族的独特信仰,图腾在少数民族地区的地位至高无上,是整个民族的精神象征。

二、民族神话的内涵

民族神话所塑造出的是民族祖先在探索自然和改造自然的勇气及精神,这种形象往往都具有刚毅勇敢、舍己为人、大公无私的高尚品质,整体塑造出一个民族的精神追求,并用激情而振奋的曲调唱出劳动人民的颂歌,彰显出民族神话永久的魅力。

(一)神话与人类的愿望

原始社会阶段生产力极其低下,对大自然的自然现象不能进行科学的解释,在神秘莫测的自然力面前无能为力,但在生存斗争中,人类从不屈服,总在不断地探索和认知自然,并在幻想和神话的作用下激发出人类征服自然的勇气和愿望,从武陵山片区少数民族神话中我们可以感受到他们这种强烈的追求。侗族神话中的"治水与射日",描绘了王虎、王雷(又称雷婆)、丈良、丈美等十二个兄妹发生的纷争,雷婆发怒报复,引来滔滔洪水淹没天下万物,只

有丈良、丈美兄妹幸免。代表着侗家人智慧和力量的丈良、丈美并没有屈服于大自然,奋力击退了滔滔洪水,惩治了象征大自然的雷婆。然而,雷婆并不甘心于失败,随后又放出十二个太阳对大地进行日夜不停的暴晒,烤焦了土地、晒死了庄稼,人类面临着生死考验。面对雷婆放出的烈日,侗族先民没有乞求、没有屈服,丈良、丈美兄妹请到了长腰蜂的帮助,砍掉了十个太阳,只留下其中两个太阳,一个白天照耀大地供万物生长,一个当作月亮挂在夜空晶莹闪亮。神话凸显出侗族祖先的聪明智慧和勇于战胜自然的信心,表现出侗族人民敢于抗争的民族精神。从流传下来的侗族神话中我们可以清楚地看到英雄形象往往都是生产劳动能手,如"治水与射日"中丈良、丈美就是侗族先民中农耕稻作、种谷酿酒、治水修河的能手。因此,劳动能手和斗争英雄往往总是作为神话中的人物形象而存在,他们代表着侗族祖先伟大崇高的形象。这些虚构的艺术形象在神话中流传,成为侗族人民教育后辈的典范。

(二)神话中的民族意识

民族神话是民族多种意识形态的统一体,涵盖了哲学、宗教、历史、伦理、文学等内容。如《嘎茫莽道时嘉》就是以诗歌、音乐、戏剧为一体的综合性史诗,是侗族古老的综合性艺术形式。民族神话具有十分广泛的表达内容,天地形成、人类起源、农畜产生、居所修建、生活民俗、家庭婚姻等都有所涉猎。古希腊神话对世界文化的影响巨大,著名的荷马史诗、雕塑绘画以及希腊悲剧等都是在神话题材下进行创作的。我国古代诗人陶渊明、李白等所创作的诗文中都充满着浓厚的浪漫主义色彩,不朽佳作《离骚》《九歌》《天问》等也都是受神话熏陶而创作的。神话对武陵山片区的文化影响颇深,对民俗文学的影响深远,民间故事、民族史诗、叙事诗歌等都在民族神话中得到启发。武陵山片区民间文学生动、有趣、可感,具有较高的艺术性和文学性,让族群在具有思想性、艺术性的神话中得到精神支撑与美的享受。

(三)民族神话与幻想

神话故事本身就具有很强的幻想性。马克思指出,"任何神话

都是用想象和借助想象以征服自然力,支配自然力,把自然力加以形象化"①,神话是"已经通过人民的幻想用一种不自觉的艺术方式加工过的自然和社会形式本身"②。因此,神话是经过想象力的艺术加工而成,在侗族的治水神话中就体验到了人与水的斗争,所表现的并不是具体的矛盾,"乃是无数复杂的现实矛盾的互相变化对于人们所引起的一种幼稚的、想象的、主观幻想的变化"③。侗族先民在认知大自然过程中总结自然现象和特征,并将其按照自己的主观愿望在联觉和联想中强化认识,塑造出民族的神话形象。

少数民族深深懂得劳动生活中人与大自然的相互关系,从与大自然和谐相处中懂得"久不下雨必旱灾,下雨不止即洪涝"的自然规律,总结出"三四月竹竿雨,六七月分龙雨"才是农耕播种的理想时节,才能风调雨顺获得可喜收成。大自然风云变幻莫测,人们只能依靠想象来期盼与祈祷,期盼来年五谷物丰登。在战胜干旱、征服洪水的抗争中,人们需要有足够的勇气和毅力,需要虚拟能代表人民意愿和力量的理想化的神人来支撑他们的信念。在武陵山片区少数民族中描绘的与大自然抗争的故事中,在情节的铺叙和人物的塑造方面,都是在人与大自然的融合中,观察到许多自然现象,再发挥他们的神奇幻想,塑造出人们观念里无所不能的"神"。这种人物之神具有强烈的浪漫主义色彩和强大的艺术魅力,且神话故事具有脍炙人口、易于传播的特点。

第二节　民俗文化题材

武陵山片区独特的自然环境所形成的民俗文化孕育了多声民

① 《马克思恩格斯选集(第2卷)》,人民出版社1995年版,第29页。
② 《马克思恩格斯选集(第2卷)》,人民出版社1995年版,第29页。
③ 《毛泽东著作选读(上册)》,人民出版社1986年版,第173页。

歌赋予了多声民歌丰富的文化内涵。不同民族的民俗文化也使多声民歌具有各民族的文化特点。神奇而又美丽的武陵山区,是传统文化赖以繁衍、生存的沃土,使文化传统得到了有效的传承。首先,闭塞的交通阻隔了对外交流,各民族间文化的交流与碰撞,客观上使少数民族传统文化得到了较好的传承。其次,地域的偏远造成文化性单一,在单一的文化元素下,多声民歌的题材与本民族民俗文化更紧密地结合在一起,使多声民歌这一原生态艺术在发展中始终具有原汁原味的乡土气息。最后,武陵山片区少数民族都是以山区为居,民族间彼此隔绝,民俗也因地域性差异影响着多声民歌的风格和表现形态。千百年来,武陵山片区多声民歌以其鲜明的民族特色、浓郁的地域风格、朴实的表现手法,传承着民族历史、歌颂着民族英雄、畅想着民族未来,凝练成具有本民族文化象征的符号,诠释着属于本民族的文化内涵。多声民歌与各民族的艺术相交融,植根于民族文化土壤之中,成为武陵山片区文化艺术的重要组成部分,为了解武陵山片区民俗文化提供了直观、便捷、有效的研究途径。

一、节日民俗与民歌

武陵山片区少数民族的节日文化异彩纷呈,是少数民族民俗最具代表性的活动,各民族都在特定的场景中进行特殊意义的节日活动,如侗年、苗家六月六、土家族赶年节、瑶族讨僚贻节等,这些传统节日大多都起源于流传的民间故事,具有较强的艺术性和思想性,这些节日民俗活动展现了一个民族的民间文化。武陵山片区少数民族的节日民俗活动可分为两类:一是纪念英雄、祭奠先祖、感念传说的节日民俗活动;二是按照节气启动农事、喜庆丰收时的节日祈愿民俗活动。在节日民俗活动里,往往都会有集体歌唱的活动,而多声民歌是演唱活动中的重要内容。如苗家"赶边边场",由一群苗家姑娘与一群苗家小伙隔岗对歌,男女双方在你问我答中观察选择对象,两人情投意合便双双去到比较幽静的地

方,继续盘歌对唱加深双方的了解。他们在对歌中盘问对方的家世,在歌唱的声部穿插中感受对方心思,最后在缠绵的歌声中托物比兴、彼此倾吐爱慕之情,浪漫的歌声令有情人如痴如醉,甜蜜的对歌一直持续到暮色降临,最后在伙伴的催促下才依依不舍地止住歌喉缓缓离去……又如武陵山片区侗族的赶歌会,它是侗族最盛大的节日之一。这一天,侗家的姑娘、小伙都精心打扮后约上伙伴赶赴歌场。为在歌会中引起对方的注意,他们认真收集和改写大量的山歌或情歌,以便在对歌中能与"强手匹敌"。歌会中青年男女兴高采烈,以旋律优美的盘歌、充满深情的情歌、高亢激昂的山歌尽显自己的才智,他们在此起彼伏的歌声中、在人山人海的歌会中寻找自己喜欢的异性朋友,唱起动人的情歌,追求幸福伴侣。在民族节日活动中主要的表现形式是歌舞相伴,此时此刻的民歌演唱采用的是固定程序式和即兴随意式相结合的表现形式。

二、生活民俗与民歌

在人与自然的相互关系中,各种变化都深刻地影响着人类生活及由此所形成的各种行为方式,既有着物质生产也包括文化的创造。就人类的精神文化而言,大自然所给予人类的不仅仅是万千素材,还有由此产生的若干灵感。

民俗活动为多声民歌的传承与发展提供了重要的平台,在为民族提供自娱自乐的文化生活的同时促进了多声民歌的发展,在以民族繁衍、祭祖祭祀、休闲娱乐为目的民俗活动中,多声民歌题材内容丰富,涉及人民生活的各个方面。武陵山片区民俗与多声民歌的有机结合,突出地表现在一些传统民俗活动仪式上,而民歌题材在民族歌师的创作下得到了传承与发展。这些歌师往往都是各山寨的"知识分子",有着较高的民间文化创编能力,在民歌的演唱中有着极高的技巧,对民歌题材的创编有着自己独特的见解,创编的民歌旋律优美、词意深刻,且朗朗上口、易于传播。例如侗族人世居山林、河溪为伴,听惯了大山的风啸,熟悉了田间的虫鸣,风

雨沙沙、鸟虫翠鸣、高山流水、电闪雷鸣等声响都是侗家人歌曲创作之源泉。"声音大歌"便是侗族民歌中的天籁之音。"声音大歌"侗语称为"嘎唆"或"嘎套唆",是以声音表现为主要目的的歌唱形式,以人声模仿自然界中的虫鸣鸟叫为内容,用声音技巧来再现自然,表达侗家人崇拜自然、感恩自然、热爱自然之心。如今仍有《蝉之歌》《知了歌》《布谷鸟歌》等声音大歌得到完整的传承。《蝉之歌》以歌队用"练练练"的声音模仿蝉的鸣叫声;《知了歌》中,歌队用"夜哟夜哟"的叫声模仿知了的歌唱;《布谷鸟歌》以"多谷多谷"来模仿布谷鸟的叫声。

此外武陵山片区多声民歌题材还体现在日常生活的民俗之中,日常生活中最主要的民俗活动就是婚丧嫁娶、宾朋往来、建房上梁、生产劳动等。如在青年结婚中有"婚嫁歌":苗族青年在新婚之夜往往燃起熊熊篝火,特别邀请了歌师唱起《酒歌》,对新婚夫妇表示深深的祝福,众青年则闹"掀酒",在热烈而又祥和的气氛中将婚礼仪式推向高潮。

例(7) 　　　　　《酒歌》

见到桌前新人茶,心里即刻痒痒抓,
勾得口水直上冒,只想动手自己拿。
此茶不同其他茶,阳雀未叫采茶芽,
踏着晨露上山摘,头昏脑涨眼睛花。
十个指头采发麻,背起背篓转回家,
热锅里面炒一炒,簸中揉揉做成茶。
存入罐中莲花现,筛进缸里起红霞,
今年喝了新人茶,贺你明年抱娃娃。

又如老人去世有"丧葬歌":在武陵山片区苗族民俗中,当亲人逝去,在送葬的路上唱起悲切而让人断魂的丧葬歌,如苗族撼天动地的丧葬歌《送娘上路》,就是在亲人肝肠寸断的气氛中进行哭唱的。

例(8) 　　　　　　《送娘上路》
　　　　　我的娘啊，我亲娘，你为何走得这样忙？
　　　　　抚我成人您累坏身，为我成长您愁断肠，
　　　　　今日您撒手黄泉去，好吃好穿您无一样。

　　武陵山片区侗族、苗族都有在贵客进寨时唱"拦路歌"的民俗，这种"拦路"是一种隆重的欢迎仪式。苗族"拦路歌"往往和卡鼓连在一起，他们在走亲、婚嫁中仍保留着这一民俗。当贵客离寨时，主寨的少男少女寨口等待，他们手挽着手肩挨着肩，拦住出寨的路口，唱着动情的苗歌，真诚地希望贵客留下来。他们互相对歌表达真情，用鼓舞传达情意，悠扬婉转的歌声，激情动人的鼓鸣，在苗寨峡谷中久久回荡，直至贵客远去。侗族"拦路歌"是在贵客进寨时举行的一种特殊的迎宾仪式，当贵客来到寨门口，主寨的青年便牵手拦路，并用板凳、水桶之物在寨门"设障堵道"，届时，主客双方摆阵对歌，在主问客答的对歌中将"拦路"气氛推向高潮，待客人回答了主寨人提出的问题后，便拆开路障，迎客进寨。苗族、侗族"拦路歌"这种特殊的民俗活动，依承在群体交往时的民俗活动之中，这种民俗彰显出少数民族热情好客、豪放率真的性格和风趣的民间礼俗，也是无字民族以歌代文的一种特殊的情感表达方式，正是这种民歌与民俗的相互依存，才使得民歌的题材丰富多彩。

　　武陵山片区侗族还有一民俗——"行歌坐月"。"行歌坐月"是侗族青年男女对歌相亲的民俗活动，在侗族传统文化中，腊汉（侗语：男青年）有自由造访女方家的权利，侗族祖祖辈辈都是以这种方式谈情说爱。侗寨的夜晚，未婚男子便三五成群来到女孩子家"坐月"，届时女方父母就会主动回避，把空间留给年轻人，于是青年男女相对而坐，男生弹起动情的琵琶，女生飞针走线绣花，他们一起唱歌展示才华，直到天亮才方方散去。"坐月"相亲是侗家姑娘挑选腊汉的重要方式，侗家姑娘是以腊汉对歌时的表现为依据

挑选情郎,经过多次"坐月"后便可以决定终身。在这种以民族繁衍为目的民俗中,腊汉在"行歌坐夜"之前,总是精心准备,在歌唱中以丰富的题材、优雅的歌词、动听的歌声打动姑娘。

少数民族多声民歌题材极其丰富,几乎涵盖着他们生产劳动的方方面面。这些题材是他们生活中的体验和感悟,是在与大自然和睦相处中、与族群及外民族的交流中所形成的情感表达方式,这种以歌代文、以歌交友、以歌示才、以歌相亲的民俗活动,有效地推动着多声民歌题材的发展。

第三节 劳动生产题材

劳动歌曲是伴随劳动生产时所唱的歌曲。它是劳动人民思想感情、意志愿望表达的重要方式,也是各种生产、生活以及历史知识传播的主要媒介。劳动题材的歌谣在武陵山片区各民族都有很多传承,各民族的劳动歌曲都有着自己民族的特点和风格,但整体上看,武陵山片区少数民族劳动歌曲具有语言简练、和谐、匀称、通俗易懂及衬词多的特点,多为五言体、七言体,十分讲求音韵,曲调粗犷朴质,节奏明显整齐,因劳动条件不同,曲调或高亢亦悠长。思想感情表达丰富,具有很强的艺术感染力,是少数民族民间文学最重要的表现形式之一。随着社会的发展与历史的变迁,劳动歌曲逐步被人们所喜爱,从单一的劳动功能逐渐向社会多功能转变,除了用劳动歌曲来消除疲劳、指挥生产、提高效率外,还将劳动歌曲运用到教育子女、谈情说爱和赛歌等休闲娱乐活动之中。

一、苗歌劳动题材

苗家人勤劳朴实、热情好客,在生产劳动和生活中喜欢用歌声表达思想、交流情感。在苗乡的劳动生活中,都有优美的歌声伴随,体现出苗家人开朗豪放的民族秉性。

(一) 山歌类劳动歌谣

湘西苗族劳动山歌主要用于劳动生活的描述和情感的抒发。劳动山歌具有不受时间、地点限制的特点,既可在田间野外,也可在屋前屋后,演唱的内容随着思想情感波动和环境影响而变化,有着较强的随意性。湘西苗族劳动山歌题材丰富,在极具想象中运用巧妙的比喻将极强的生活气息和淳朴的思想情感表达出来。主要有茶山劳动歌、田间劳动歌、农事歌等。

茶歌是武陵山片区苗家人在茶劳作时所即兴演唱的劳动歌谣,通过对采茶劳动生动形象的描写,抒发出苗家人对美好生活的憧憬。苗族茶歌包括茶树种植、采茶、制作等,直接反映出湘西苗族的风土人情和丰富的苗族文化。

例(9)　　　　　　　《采茶谣》

　　凤凰岭头春露香,青裙女儿指爪长,
　　渡洞穿云采茶去,日午归来不满筐。

湘西苗族茶歌将简单的劳动生活诗意化直白描写,朗朗上口的歌词具有茶乡浓烈的生活气息,给人清新自然、心旷神怡的感受。

苗族茶歌是山歌的一种,有着强烈的民族特性和地方特色,湘西苗族原生态茶歌的歌词内容都是对情感的表达,体现出苗家人热爱生活的态度。原生态茶歌往往是用比较简单的语言进行劳动过程的描述,随后以趣味性的表达将艰辛的劳动生活升华到对更好生活的向往,通过词、曲的表现力来宣泄情感。

例(10)　　　　　　　《采茶歌》

　　正月里呀采呀来是新年呀,　　姊妹们双双佃茶园,
　　上佃个茶园十二亩呀,　　　　当面那个写字又交钱。
　　二月里呀采呀来茶发新芽,　　姊妹们双双摘细茶,
　　左手摘得个茶四量呀,　　　　右手那个再摘半斤芽。
　　三月里呀采呀采茶是清明,　　姊妹们双双绣手巾,

二面那绣个茶花朵呀, 中间那个绣起采花心。
四月里呀采呀采茶插秧忙, 姊妹们田中思牛郎,
思得个牛郎秧又老哇, 西边那个山上旱麦黄。
五月里呀采呀采茶茶叶圆, 茶树的脚下老龙盘,
又拿那个银钱与土地,供奉那个土地保平安。
六月里呀采呀采茶热洋洋, 上栽杨柳呀下栽桑,
栽得那个桑树把蚕喂, 栽得那个杨柳好歇凉。
七月里呀采呀采茶茶叶稀, 姊妹们双双坐织机,
织得那个绫罗有用处, 姊妹那个缝件采茶衣。
八月里呀采呀采茶茶花黄, 风吹那个茶花满园香,
大姐听见了传二姐, 二姐晓得那个传三娘。
九月里呀采呀采茶是重阳, 重阳那个酿酒菊花香。
记得那年闰九月呀, 过了那个重阳又重阳。
十月里呀采呀采茶过大江, 脚踏那个船儿走忙忙,
脚踏船儿去把茶卖, 换得那个银钱回家乡。
十一月呀采呀采茶立了冬, 十担那个茶篓九担空,
茶篓那个挂在茶树上, 到了那个明年又相逢。
十二月呀采呀采茶有一年, 姊妹那个双双收茶钱,
你拿那个茶钱交爹妈, 今年那个过了又明年。

通过对12个月的劳动描述,折射出苗家人对幸福生活的憧憬和向往。苗族茶歌源于劳动生活,与苗家人生活方式和劳作方式有着紧密联系,是苗家人的真情表达。

(二) 高腔类劳动歌谣

高腔类劳动歌谣是苗家人劳动中的主要歌唱形式之一,其高亢的声响、豪放的激情与苗家人的秉性很相吻合,深受苗家人的喜爱。

1. 挖土山歌

挖土山歌是传承在靖州苗族侗族自治县、通道侗族自治县、城步苗族自治县交界地的苗族劳动类民歌,独特的地理环境和人文因

素孕育了丰富的苗族文化。挖土山歌高亢明亮,演唱率真纯朴,具有独特的苗族民间艺术风格。苗家挖土山歌是在千百年刀耕火种劳动生产中,在激发集体劳动干劲和提高劳动生产效率中逐渐形成,集中反映出苗家人的劳动生活。挖土山歌贯穿在苗家人挖土、薅畲劳动的整个劳动过程中,经过长时间发展,已形成一整套的演唱程序。

每到开山挖土时,主家人就会请好唱歌郎,举行"开山安神"的祭祀仪式,唱歌郎唱起开山歌,在唱歌郎的指挥下大伙一排站开,铆足劲开山挖土,为了激励众人、提高工效,他们分工合作唱起了挖土山歌,锣鼓节奏中一唱一和,唱歌郎幽默风趣的演唱逗得大家开怀大笑,忘记了身体的劳累,沉浸在欢快的劳动中。

例(11) 《开山山歌》

敲响鼓来打起锣,惊扰山间土地婆,
土地婆呀莫见怪,弟子凡人口要呷,
敲响锣鼓闹山河!
敲鼓一声两下惊,惊扰山间土地神,
土地公公你莫怪,今朝人间咯里兴,
敲起锣鼓闹乾坤!

《开山山歌》生动地反映了苗家人的劳动生活和民族信仰,他们用山里人的语言朴实生动地歌唱,将浓郁的苗族民俗文化表现出来。挖土山歌在集体劳作中往往是一领众和,唱歌郎胸挂小鼓,腿挂小铜锣,一边敲锣打鼓一边高声歌唱,众人和着歌声的节拍和鼓点的节奏齐头并进,在劳动中以"呜哇呜哇哦哦哦……"的衬词来合歌帮腔。劳动场面十分热闹,笑声震天,体现了苗家人集体劳作中的相互协作精神。

2. 湘西薅草锣鼓歌

薅草锣鼓歌土家族和苗族皆有,其是湘西凤凰县、泸溪县周边苗族的一种劳动歌谣。苗乡的春夏秋季节,正是苗家人挖地、薅草、挖山林的农忙日子。在较为繁重的劳动中,苗家人往往采取多

家联合进行生产,合力完成各家各户的劳动任务。为了提高劳动效率、调节疲劳,统一劳动节奏、加快劳动进度,他们便请来歌师,敲锣打鼓助兴唱歌。薅草锣鼓歌在《永定县志》中早有记载:"插秧耘草间,有鸣金击鼓歌唱相娱乐者,亦古田歌遗意"。在《桑植县志》也亦载道:"夏日薅草,群集垄上,两人对讴,庄偕间作,锣鼓应之,名曰打锣鼓。此农家音乐,用以节省劳力者也"薅草锣鼓歌这种湘西苗族传统的劳动形式已传承了数百年,具有固定的劳动歌唱程序,如出早工时唱"歌头"、开始劳作时有"开工歌"等。

例(12)　　　　　　《开工歌》

叫我唱歌就唱歌,开口唱个牛皮歌,
唱个鸡公生鸭蛋,唱个鸟儿头长角。
唱个河水倒着流,唱个岩头滚上坡,
唱个蚊子扯哈欠,唱个糠壳搓成索。

高腔劳动歌谣具有很强的实用性功能:一是通过歌唱统一劳作节奏指挥着众人的劳作、休息、收工等步骤;二是在歌唱中愉快地劳作,缓解劳动疲劳;三是通过歌唱来鼓舞士气,形成合力提高劳动效率。这是苗家人在生产中的精辟总结。

(三)农事类歌谣

这类歌曲题材是苗家人在与大自然和谐相处和抗争中对大自然的认知和经验总结,在民族传承与发展中有着指导性的意义,有着很强的教育功能。

例(13)　　　　　　《十二月劳动歌》

二月去了三月忙,三月清明早下秧;
谷雨抓紧把田犁,家家户户耕种忙。
八月去了九月忙,九月一到是重阳;
寒露过后摘茶子,霜降赶快种冬粮。
冬月去了进腊月,腊月天冷不能歇;

快把塘坝修整好,杀猪宰羊过大节。

《十二月劳动歌》在苗家每年三月开唱,将苗家人一年中最主要的劳动时节交代得清清楚楚,也从歌唱中体验到苗家人简单而又充实的劳动生活。

例(14)　　　　　《十字农事歌》

一字写来一条龙,立春雨水动春风,
家家户户忙积肥,山歌唱在烟雾中。
二字写来两横短,惊蛰春分艳阳天,
坡上只听挖锄响,田里只见催牛鞭。
三字写来三不齐,清明过了是谷雨,
清明三朝阳雀叫,叫得谷种落了泥。

《十字农事歌》土家族、苗族皆有,描述了一年各节气与农耕的关系,体现出苗家人对大自然和农业生产的认知。

二、侗歌劳动题材

侗族傍山临水而居,客观的自然环境决定着他们围绕生存所进行的劳动生产方式,在与大自然的和谐相处和激烈抗争中使民族得到发展与进步。美国人类学家、民族学家摩尔根认为,人类的发展进步依次经历了三种社会状态:蒙昧社会、野蛮社会和文明社会。蒙昧社会和野蛮社会又都可分为初、中、高三个阶段,每个阶段都有相应的生存技术作为标志。处于初级蒙昧阶段的人类以水果和坚果为生;在中级蒙昧阶段的人类食用鱼类,学会用火,发明弓箭;在高级蒙昧阶段人类大量使用弓箭,发明制陶术。在初级野蛮阶段,人类广泛使用陶器;在中级野蛮阶段时,人类在东半球开始进行动物饲养,在西半球开始灌溉农耕以及用土坯和石头来建筑房屋;在高级野蛮阶段,人类已广泛制造铁器,发明拼音字母和文字,文明社会始于拼音字母的使用和文献记载的出现。

摩尔根的研究成果揭示了人类社会发展的一般规律,武陵山片区集聚的侗族,在原始社会的劳动也有着同样的发展历程。远古时期的侗族为让族群得以生存与繁衍,他们懂得在大自然面前以团体的力量较个人力量更能生存,他们集体协调劳作,统一步调来振奋精神、消除疲劳,于是在集体抓鱼、围猎、建房等劳作中逐渐产生了劳动歌谣,如《围猎》《捕鱼耶》《拉木耶》等都是最原始的劳动歌谣,这些歌谣内容简单,以生活中的语气词加以轻快的节奏来统一步调、提高劳动效率。随着人类社会的不断进步,侗族劳动生产技术和认知得到很大的提高,特别是侗族语言成为山寨侗民普遍使用的交流工具后,侗家人以歌谣为手段或媒介,使劳动生产技能和知识得以较好的传承。如今传承的劳动歌谣有《挖芒歌》《四季劳动歌》《十二月工夫歌》《上山采蕨》《锄头落地不误人》《边劳动边歌唱》《十二月劳动歌》等。这些"劳动歌"源于侗家人的劳动生产过程,是在自然界中总结出来的经验与认知。

(一)常识类劳动歌曲

这类歌曲是通过劳动歌曲的传唱来进行传播劳动知识和解释自然现象,实现其歌唱的教育功能。

例(15)　　　　　《四季劳动歌》

一月上山去砍柴,二月拿锄去挖地;
三月挑粪去播种,四月赶牛去耙田;
五月田间去插秧,六月禾壮去薅田;
七月山坡去割草,八月谷黄去收割;
九月谷子搬进仓,十月歌师教歌唱;
十一烤火来对歌,十二拿锄去开荒。

例(16)　　　　　《十二月劳动歌》

正月砍柴高山上,二月除草挖地忙,
三月挑肥施秧田,四月耙田把牛牵。

五月插秧莫歇气,六月清坎上下坉,
七月快刀割青草,八月黄谷忙收割。
九月禾谷仓中放,十月闲来享丰收,
十一入冬结冰冻,十二扛锄去开荒。
挖开上塝又下塝,搞好两边坉连坉,
百样活路要料理,追足肥料有收成。

《四季劳动歌》《十二月劳动歌》以歌谣的形式传承了侗家人围绕着农业生产所进行的12个月的劳动生活,并从每个月的不同劳动中体现出各农耕时节的不同特点,同时也传授了水稻生产需进行的科学耕种技巧和谷物储存的基本方式。这是侗家人在与大自然和谐相处中的经验总结,通过《四季劳动歌》的歌唱,传授知识、教育族人,巩固侗家人的农耕文化意识,有着很强的教育效果。如今侗寨歌师传授儿童学习《四季劳动歌》,充分体现出侗家人对水稻耕种的劳动技能需从娃娃抓起的教育观念。

(二)抒情类劳动歌曲

侗家人是以农耕稻作为主体的民族,他们在荒野的山林里开垦农田种植水稻,在荒野的山丘中种植玉米自给自足,他们天天劳作,以山为伴,在辛勤的劳作中、在丰收喜悦中歌唱,他们视劳动生产为侗家人的本分,是生活的希望。他们在劳动中的歌唱能舒缓劳动疲劳,振奋劳动热情,将歌唱娱乐与劳作生产有机融合在一起,有着很强的抒情功能。

例(17)　　　　　《边劳动边歌唱》

登上高山一边劳动边歌唱呃,
平伴呃就像神仙伴我不觉累。

短短两句歌词集中体现侗家人开朗快乐的心情,在集体劳动中放声歌唱,以歌声激发大家的劳动热情,以歌声指挥集体劳作,既愉快又开心,还提高了劳动效率,把这种集体劳作的快乐心情看

作是"神仙伴我不觉累"。神仙是侗家人神崇拜的精神体现,在侗家人的意识里,神仙是无所不能的,既能给予力量,也能赋予智慧,因此,劳动的人在神仙的伴随中有着无穷的力量。同时,歌唱是侗家人最快乐的活动,在劳动中歌唱、在歌唱中劳动,也体现出侗家人生活的精神追求。

(三)儿童类劳动歌曲

通过儿童劳动歌曲的演唱,在体现童趣的同时实现对少年儿童的品德教育和认知教育,有着很强的教育意义。

例(18) 《上山采蕨》

我们上山采蕨,不怕路远高山,
蕨菜长得遍山,我们乐陶陶啰。

侗家人对劳动知识的传授往往都是从娃娃抓起,使他们从小懂得劳动的重要性,培养他们热爱劳动的良好品德。歌曲《上山采蕨》体现出侗家儿童爱劳动的良好品德,在快乐的歌唱中集体采蕨,在为家庭生活出力的同时学习认知自然,在采蕨劳动的过程中培养儿童热爱劳动的精神。

(四)轻手工劳动歌曲

这类劳动歌曲多是在一些轻巧的手工劳动中以歌唱伴随劳动节奏自娱自乐,或是青年男女借助这种劳动形式进行爱情倾诉的表达方式,有着较强的自娱自乐和情感表达功能,是侗族劳动歌曲的另一种表现形态。

例(19) 《绣银》

雪花飘飘寒冬到,哥弹琵琶微微笑,
歌声随着针线走,妹绣鸳鸯眼儿瞟。

《绣银》是侗家人绣花及纺织时专门演唱的歌曲。在进行这项细致的手工劳动时,由一群侗家女子坐立于纺织作坊或前庭后院里,一边绣花一边歌唱,几个男子站立一旁辅以侗琵琶伴奏(也有男

子单独为女子伴奏的形式),构成女织男奏的和谐场面。侗家女子随歌唱节奏飞针走线(或在纺织机旁忙碌织布),婉转的歌声、娴熟的绣花,在歌声与节奏的统一中凸显出侗家女柔美的神情;侗家男青年弹起悠扬的琴弦,在"嘎吱嘎吱"古老纺机声中体现出后生的朴实和刚健,折射出侗族浓郁风情的民俗生活与侗家人对劳动生活的热爱之情。《绣银》所表现的劳动场景轻松自如,歌唱节奏轻快活泼,旋律灵动婉转,从音域、伴奏型及节奏特点来看,均表现出绣花的动作特征,营造出和谐统一的纺织、绣花的劳作氛围,描绘出侗家人淳朴美好的山寨生活,反映出侗寨青年男女热爱歌唱的民族秉性。

总之,侗族在原始社会里,在赖以生存神秘莫测的大自然中,劳动歌谣孕育而生,当这些歌谣在长期的传唱中一旦定型,并在侗家人日常生活中世代传承下来,逐渐具有了文化娱乐、传承记事、抒情表达等功能,从而促进了其他题材的歌谣发展。

三、瑶族劳动歌曲题材

武陵山片区瑶族多声民歌是特定地域环境下族群音乐文化的必然产物,是瑶家人千百年来以莽莽雪峰山自然生态环境为对象练就而成的独特审美品位的艺术表达,它根植于雪峰山瑶家人劳动生活之中,有着鲜明的民族文化和地域文化特征。武陵山片区瑶族是典型的山地民族,艰苦的生存环境、繁重的劳作方式、开朗的民族性格、悠久的民族文化,造就了瑶家人刚强果敢的民族秉性,促使瑶族多声民歌得以有效地传承和发展,繁重危险的劳作中创作出开门见山、平铺直叙的劳动号子歌,既有粗犷高亢的激烈感,也有婉转细腻的抒情性。

劳动歌曲题材内容丰富体裁多样,具有歌唱题材广泛、表达内容丰富、歌词简洁生动、韵律工整严谨、音乐旋律优美、节奏欢乐明快的特点。瑶族多声民歌是瑶家人劳动生活的完美体现,他们在长期的劳动中运用歌曲助力劳作,不同的劳作方式有着不同的情感表达,清晰地反映出瑶家人劳动生活的方方面面。成为瑶家人劳动中不可或缺的精神依托,是劳动歇息中自娱自乐和情感宣泄的表达方式。

（一）呜哇山歌的劳动题材

1. 战斗题材

"呜哇山歌"和"高腔号子歌"都是武陵山片区瑶族劳动号子歌的歌唱体裁，是瑶族人在山上劳动、狩猎时，以高亢的声音来驱赶野兽、以响彻山岗回声给人以力量的劳动歌曲。他们在劳动中一人敲锣打鼓、一人协同歌唱、众人一起和歌，每唱完一段歌词，众人发出"嚯、嚷、嚷"的喝声。歌唱者均为男性，用假声的歌唱技巧，使声音激越高亢、穿透数里。高腔号子山歌是在独特的自然环境中由高腔的呼喊声来驱赶野兽、为劳动加油鼓劲而产生的，瑶族人也将这种呜哇声运于抵御外敌。

例(20)　　　　《齐心抗战保家园》

一声炸雷满地震，
挥舞刀枪冲上阵，
呜哇呜哇……
流血不怕，死不怕，
杀死官兵得安宁！
齐心抗战保家园。
呜哇……

呜哇山歌从邀集同伴、惊散猛兽的单一功能，发展运用到劳动生产和斗争之中，以嘹亮高亢的歌声集聚合力、统一节奏、提高劳动效率；激励族人反抗和抵御外敌，与敌人进行殊死搏杀，用歌声鼓舞族人斗志和士气。

2. 劳作题材

由于瑶族人居住生活环境处在交通不便的山区之中，对外民族的交流甚少，他们缺乏知识文化教育，在变化莫测的自然界面前总是束手无策，缺乏对大自然的认知，使他们相信现实世界之外有着一种神秘的力量统摄世界万物，主宰着人们的命运。于是就催生了瑶族人对神的敬畏，在生产劳动和日常生活中都相信只有神

的庇佑人类才能平安,劳动生产才能风调雨顺五谷丰登。在原始的狩猎生活时期,瑶家猎人在上山打猎之前,都要唱起祭祀歌敬奉山神,这或许是瑶族人最原始的劳动号子歌。

例(21) 　　　　　《狩猎歌》

上山打只野猪婆,背上铁套与铁笼,
山神法力大无边,保我出猎节节胜。
话难听,你(指猎物)性命哪里躲。

随着瑶族人居住生存环境的相对稳定,虎形山一带集居的瑶族逐渐定居下来,在莽莽山涧之中狩猎为生的瑶族人,慢慢转向农业生产的种植耕耘。他们在陡峭崖壁的梯田开垦中,在水稻、玉米的种植劳作中,承袭着祖先群体劳作的遗风,高歌"呜哇呜哇"的山歌号子,顽强地与大自然进行着抗争,他们在呜哇山歌声中合力开垦出了层层梯田,把荒山变成了粮仓。呜哇山歌《开山开荒种谷粮》生动形象地描绘了瑶族人劳动的场景。

例(22) 　　　　《开山开荒种谷粮》

鼓打一声我冒唱,鼓打二声我冒行,
呜哇……
鼓打三声歌声起,雷公轰轰催人忙。
十八妹妹我老常,开山开荒种谷粮。
呜哇……

在集体协作劳动中,瑶族人用呜哇山歌来统一劳作步调,调节呼吸与节奏,缓解身体负重与压力,具有协调和指挥劳动生产的功用。数千百年来瑶族人在与大自然的抗争中顽强拼搏,战胜了一个又一个困难、创造了一个又一个奇迹。

3. 日常生活题材

随着历史的发展,呜哇山歌也随之不断地丰富与改进,其演唱形式和表现手法也变得更加丰富多彩。曾经为鼓舞族人战斗和激

励集体劳动热情的呜哇山歌，逐渐演变成为瑶民表达欢乐、向往幸福、追求爱情的抒情山歌，将劳动号子歌运用在日常生活之中。

例（23） 　　　　　《二月看姐是春》

二月看姐是春分，劝郎早早把春耕，
田坎高具漆满水，早浸种谷忙早春。
话难听，播种播秧要发狠。

例（24） 　　　　　《小富必自辛勤》

作得阳春要勤劳，年胜年来春胜春，
农夫还要勤耕作，哪有家道不能兴。
话难听，小富必自辛勤。

这两首歌为隆回县呜哇山歌，歌词反映出二月春分时节，花瑶人通渠、播种、插秧的忙碌生产，折射出瑶族人以农耕产业为主体的生活方式，以"小富必自辛勤"点题，有着很强的教育意义。歌曲中有爱情的穿插，以劝勉的口吻显现出劳动生活中的爱情力量，有很浓的娱乐性。

瑶族呜哇山歌的劳动题材内容十分丰富，是瑶族人在劳动中自发的口头创作，演唱中并无统一的规定和要求，都是歌手凭借自己对生活的体验进行即兴演唱。同一首歌也有着"一曲千家唱，巧妙各不同"的歌唱效果。

（二）瑶族高腔号子歌劳动题材

瑶族高腔号子歌是在挖茶山劳动中所产生的劳动歌曲，因此也叫"茶山号子歌""挖山号子歌"，这种以统一劳动步调、缓解劳动疲劳的劳动号子歌在集体劳作中起着积极作用，既指挥着集体的劳动生产，又愉悦着大家的身心，围绕着挖茶山劳动创作出丰富的劳动题材歌曲，具有鲜明的民族特色。

1. 各时段劳动题材

瑶族把一天的挖茶山劳动共分为四个劳动时段，每个时段叫作

一个"气伙",每一"气伙"都有不同的劳动题材,虽说挖茶山的劳动形式一样,但围绕着每一时段的劳动歌词却有所不同,以形象生动的比喻或幽默诙谐的语句体现出瑶家人集体劳作的热情与功效。

例(25) 　　　　　　《早上来》

　　　　早晨来,早晨来,早晨戴个帽檐来,
　　　　你戴帽檐作什么?戴个帽檐遮日台(头)。

通过第一时段的劳作后大家需要休息抽袋丝烟时就会唱道:

　　　　新打锄头个有楔,
　　　　邀起大家吃袋烟。

休息结束后便开始进行第二气伙的挖茶山劳作。

　　　　吃你烟、谢你烟,
　　　　谢你金花插两边。

第三气伙为午饭后劳动时所演唱的高腔号子歌,

　　　　吃了午时饭,要唱未时歌,
　　　　堂屋椅子拖一拖,和姐两个论礼坐。

第四气伙是收工高腔号子歌。

　　　　枪木鼓许两头黑,打起锣鼓送日台,
　　　　日台送到天脚下,今日晚了明天来。

这种将一天分为四个时段的劳动形式,科学地安排了一天的劳作时间,用歌唱调节身体疲惫,通过逗趣和歌唱缓解疲劳,为下一"气伙"的劳动做好准备。

2. 劳作中情趣题材

瑶族人在挖茶山中始终都有高腔号子歌的伴随,为了歌唱始终具有高亢嘹亮的歌声,他们将歌唱者分为"歌娘"(领歌)和"歌儿"(随唱)来分别担任歌唱,歌娘是歌唱的主体,决定着歌唱的调

高、速度和歌词的韵脚,为此歌娘都由最好的歌师傅来担任,歌儿随着歌娘的调及歌词韵脚接唱,歌儿在歌娘第一段后,接唱数段歌词,少则三五段,多则二三十段。

例(26)　　　　　《日台亮东方》

(歌娘)日台亮东方,黄花闺女忙梳妆,
　　　二十四个乖姐姐,个个相约去朝王。

传说瑶乡有二十四个出色的高腔号子歌手,由于歌手在瑶乡是最受人尊重的人,将他们比喻为"王",他们希望有二十四个乖姐姐与歌王相配成亲,为此,歌词中虚构了这"二十四个乖姐姐"。

(歌儿)太阳出来照四方,众人茶山挖地忙,
　　　喊起号子一身劲,茶子丰收装满仓。
　　　日头出来亮堂堂,照到茶山挖山郎,
　　　娇妹倚门盼郎回,一日要打九次望。
　　　坡脚沟地小麦黄,收割小麦种高粱,
　　　联姻要连黄花女,高粱酿酒满屋香。
　　　郎在茶山挖地忙,姣送米糖给郎尝,
　　　一颗米糖两嘴咬,扯起丝丝乃派长。(乃派:成人两手张开的长度)

歌儿接唱是以歌儿人数多少来决定的,歌娘根据情况可转换歌词韵脚重新选择韵脚起歌,此后歌儿仍需随着歌娘所转韵脚接唱。

例(27)　　　　　《日出东方明》

(歌娘)日出东方明,照在柳州城,
　　　二十四个乖姐姐,个个身穿柳丝裙。
(歌儿)众人挖山进山林,打起号子提精神,
　　　集体力量劲冲天,早挖山脚午到顶。
　　　茶林挖山是苦工,打起号子才轻松,

歌声伴我锄头挥,快快活活挖一冬。

挖茶山是一项重活,体力消耗特别大,一天下来的劳动可让人腰酸背痛手起泡,辛苦的程度可想而知。然而,瑶家人在劳动中总是用悠扬的高腔号子歌来变苦为乐,优美的歌声、风趣的比喻、美好的畅想让人愉悦轻松。爱情总是人类永恒的话题,在挖茶山的劳动中心想着自己的恋人,将心中的爱意用高腔号子歌回荡在山林,以这种激情四溢、比喻风趣的高腔号子歌来宣泄情感,激起了众人的兴致与情趣,在大家的逗乐与嬉笑中激发出高涨的劳动热情。

例(28) 　　　　《竹根相连一条心》

　　　　十八妹妹身穿青,辫子拖拖缠红绳,
　　　　柳叶眉毛黄蜂腰,盖过宫廷大美人。
　　　　我有心来你有心,好比溪水毛竹林,
　　　　流水撞岩两边分,竹根相连一条心。

3. 各"气伙"的劳动题材

从例(29)第一"气伙"的歌词中我们可以看到,主要是以挖茶山劳作的山水环境、劳作形式以及劳动本质来进行描述,同时也有着爱情、挑逗、自乐等方面的演唱来加以辅助。高腔号子歌始终围绕着挖茶山劳动的情境特点而歌唱,体现出瑶家人淳朴的劳动情怀和对未来生活的憧憬,以歌调情、以歌煽情、以歌渲情,将歌唱与劳动有机结合,在劳动生产中发挥着有效的作用。第二"气伙"中的题材仍然是围绕着挖茶山劳动进行,有着第一"气伙"中的描绘与特点,但在歌词中所描绘的劳动情境更加广泛,歌词的韵脚也有变化,歌词仍然是四句体规整乐段。如第二"气伙"高腔号子歌,是以休息抽烟为主题,慢慢转向第二"气伙"的劳动描述。

例(29) 　　　　《多打油茶多流汗》
　　　　　　　　　（第一"气伙"）

　　（歌娘）吃你烟,谢你烟,谢你金花多鲜艳,

　　　　　　　请问金花插哪里?金花要插姣身边。
　　（歌儿）众人齐心挖茶山,正遇今天大晴天,
　　　　　　帽檐戴头遮日台,手巾搭肩好揩汗。
　　　　　　手打锣鼓手发酸,口喊号子口又干,
　　　　　　挥锄挖山费力气,多打油茶多流汗。

第二"气伙"中也有着相关茶林和茶籽油方面的知识性歌词,一是有着劳动教育的功效,二是有着宣传茶籽油功效的作用,唤起众人对茶山的热爱,懂得种植茶树和生产茶油的最佳方法。

例(30)　　　　《茶籽榨油是个宝》
　　　　　　　　　（第二"气伙"）

　　（歌娘）油茶树上结茶包,茶籽榨油是个宝,
　　　　　　柴油盐米酱醋茶,油茶第一不可少。
　　（歌儿）冬季干活要起早,挖山养树多结宝,
　　　　　　铜盆破碎分量在,粉碎茶籽出油高。
　　　　　　茶籽榨油是个宝,众人生活少不了,
　　　　　　饮食伤痛瑶他养,食用药用营养高。

随着挖山劳动的持续,体力不断地消耗,这时的劳动题材更注重激发众人的劳动情绪,为此,在第三"气伙"的歌词中将劳动情境的描绘更多转至生活和爱情为主的描绘之中,更注重以逗趣、幽默、诙谐的语句来进行描绘,甚至在歌唱中开始了男女之间的打情骂俏,让挖山劳动变得轻松愉快,提升劳动功效。

例(31)　　　　《哥哥心志嗓门高》
　　　　　　　　　（第三"气伙"）

　　（歌儿）哥哥挖山在山腰,妹妹山腰砍柴烧,
　　　　　　妹是龙王三公主,龙王是我丈人佬。
　　　　　　妹妹砍柴在山腰,好心劝哥莫浮躁,
　　　　　　我是龙王第三女,只怕哥哥求不到。

妹妹模样长得俏,哥哥心志嗓门高,
一声号子进龙宫,龙王忙将女送到。

第四"气伙"是一天最后的劳动时间段,众人通过一天的劳动,已是十分劳累,回家的心情所引发对回家的向往,于是在高腔号子歌的演唱也具有浓浓的生活情趣。

例(32) 　　　　　《日台阴过溪》
　　　　　　　　　（第四"气伙"）

（歌娘）日台阴过溪,乖姐来唤鸡,
　　　　左手抓把米,右手拿罩箕。
（歌儿）日台阴过溪,乖姐来收衣,
　　　　眼望大路口,盼哥回家里。
（歌娘）日台阴过坡,在唱挖山歌,
　　　　大家努力展把劲,挖到山顶回家乐。
　　　　日台落山有晚霞,挖山到顶夜风刮,
　　　　收工回家喝壶酒,明日茶山把力发。

瑶族高腔号子歌十分注重劳动节奏的调节,以快乐、幽默、诙谐的语句,生动形象地描绘着瑶家人的劳动生活,通过每一"气伙"的节奏、韵脚、主题的变化,有效地激励和调节着劳动节奏,在欢快的气氛中完成一天的劳作,体现出瑶族人的聪明智慧。

总之,武陵山片区多声民歌中劳动题材类的歌曲内容繁多,主要集中在侗族、苗族、瑶族的多声民歌之中(土家族多声民歌"哭嫁歌"是以情感表达为主要内容的歌唱形式,从所传承的哭嫁歌来看,没有劳动题材的哭嫁歌)。这些劳动题材有着各民族历史发展、居住环境、劳动形式的不同特点,都从劳动歌曲中体现一个民族在与大自然和谐相处的发展历程,劳动歌曲传承了本民族的历史与文化。

第四章
武陵山片区多声民歌表演形态

　　武陵山片区多声民歌的传承与发展经历了漫长的历史变迁过程，随着不断发展的社会和汉族文化的融入而悄然变化，以丰富多彩的表演形式反映劳动生活、抒发情感，增强了民族民间音乐文化的表现力、艺术性和时代感，有效地推动着民族民间音乐向前发展，通过本民族脍炙人口的民歌的传播与传承，实时反映出各历史阶段中的民族文化和人们的精神面貌。

　　民族民间音乐表演艺术是以民歌演唱为载体，民间歌师运用自身的歌唱技巧来形成个人的表演风格，并在不断地总结与拓展中进行传播，在不同的地域环境、不同民族音乐文化、不同的劳动生活节奏的影响下，形成了不同的民族民间音乐的表演形式。民族民间音乐表演艺术与音乐形态之间有着相辅相成的关系，表演者对音乐有着各自不同的认知和理解，由此产生了不同的音乐形态。

第一节　侗族多声民歌表演形态

　　被誉为"天籁之音"的侗族多声民歌是侗族灿烂文化传承的载体，其悠扬婉转的歌声凝结着侗家人追求幸福生活的心声，体现了其对本民族文化的执着和高度认同。自然和谐的侗族多声民歌是

侗家人感悟生活、妙用心智的结果,庞大的演唱阵容却是一种原生态的无伴奏合唱,以"坐唱式""表演式"的表演形式来抒发侗家人对生活的挚爱之情。侗族多声民歌的演唱是建立在侗寨诸多"歌队"的基础上,"歌队"由侗寨的领头人——"寨老"发起和组织,形成侗族社会多数成员参与的、行之有效的歌队管理形式,有着侗族社会聚族而居的民族特点。

一、侗族大歌表演形态

侗族多声部民歌最重要的部分是侗族大歌,这种多声部民歌表演形态多用在逢年过节和接待外来贵客之时,多在侗寨鼓楼、堂屋、屋前小坪演唱。按歌词内容和演唱形式划分,侗族大歌可分为:鼓楼大歌("嘎老");声音大歌("嘎所");叙事大歌("嘎窘""嘎节卜");儿童大歌("嘎腊温");侗戏大歌;混声大歌("嘎克姆所""嘎世尼所")等。其中,鼓楼大歌和叙事大歌以古代神话传说、英雄人物、历史故事赞歌等长篇诗歌为主;声音大歌则是以声音表现为主,演唱中用娴熟的歌唱技巧模仿大自然中的流水、虫鸣、鸟叫之声,并构成模拟自然界和音的多声织体,借以抒发对大自然敬畏之情怀;儿童大歌多以表现童趣为主,曲调欢快活泼,内容多为儿童游戏、儿童活动,同时也有生产技能、生活知识传授等方面的内容;混声大歌是近年来形成的大歌演唱形式,其男女混合、人数众多,使歌唱的声音效果进一步优化,表达的主题更为集中,塑造的形象更鲜明。

(一)侗族大歌的分类

侗族大歌类别复杂,学术界也有着各自不同的分类观点。从传承的侗族大歌上看,既有题材性的歌曲,也有体裁性形式,还有场合性的歌唱等。许多大歌既可以划分为题材性类别也可以划分为场合类别,如叙事大歌、伦理大歌、古楼大歌等,既是一种特定场合中演唱的大歌,同时又具有特定的题材内容;又如侗族喉路歌,

虽是一种歌唱的体裁形式,但又具有不同的歌唱题材和内容。侗族大歌是学术界根据侗族语言"嘎老"的语义汉译而形成的俗称,特指侗族多声部民歌。大歌的表现内容和演唱形式很多,如嘎年、嘎夜、嘎老、嘎嘛、嘎所、嘎节、嘎乡、嘎国朵、嘎吉约、嘎拉安等,涵盖着侗家人生活的方方面面。

1. 嘎老(鼓楼大歌)

"嘎老"有些侗寨又称为"嘎玛","嘎"即歌的意思,"老"具有长、大以及古老的含义,因"嘎老"主要是男女青年在鼓楼对歌的演唱形式,所以又称为鼓楼大歌。侗族大歌这种多声部合唱主要是在节日活动中进行表演,侗族男女青年在侗族鼓楼中演唱相对应的歌曲,通过词意来传递思想情感,歌曲的篇幅较大,分为"果"——组曲、"枚"——首、"僧"——乐段、"角"——乐句。其旋律平稳,起伏不大,注重歌词内容的表达和歌唱声部间的和谐,是鼓楼大歌演唱中最基本的固定程式套曲。

例(33)　　　　　《我细细思量》　　　　　记谱：吴培安
　　　　　　　　　（嘎老）

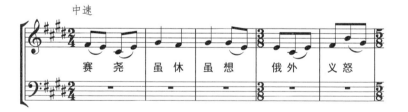

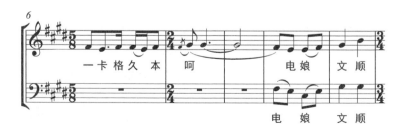

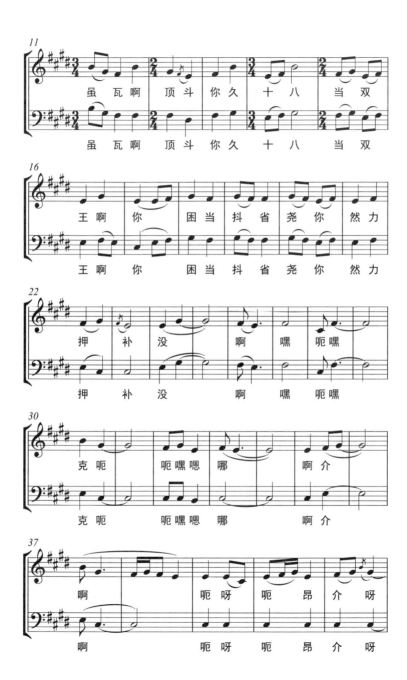

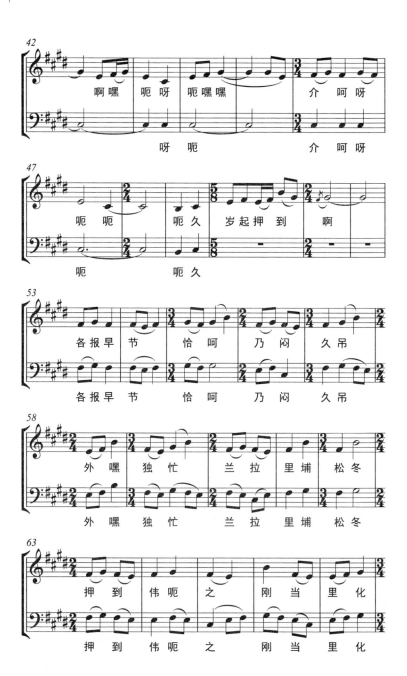

第四章 武陵山片区多声民歌表演形态

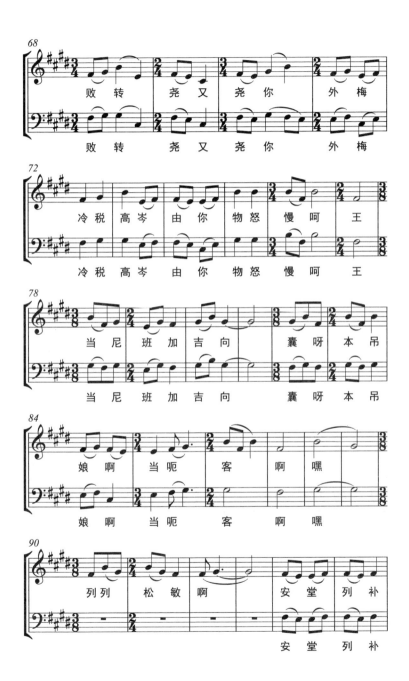

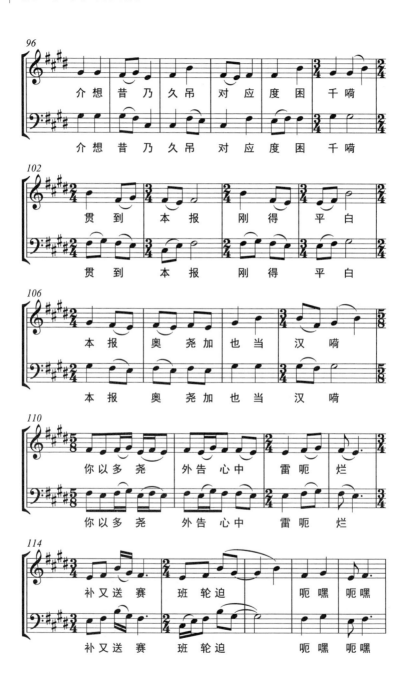

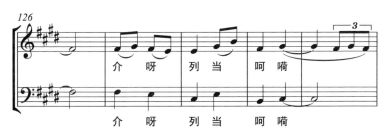

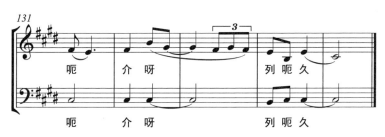

歌词大意：日思夜想哥不知，
　　　　　枕思忆惦少年时，
　　　　　你我月堂情语话，
　　　　　两相一世无二缘。

　　　　　当初相约同筑路，
　　　　　彼此承诺你忘却，
　　　　　可曾记得你话语？
　　　　　你如映照她人果，
　　　　　害我傻等情缘到，

到来确是违意缘。

本想相守同路终，
何故原由半路离，
当初说好守百年，
定好相随到永远，
你却害我心绞碎，
望郎怜人到终身。

2. 嘎顶（招呼大歌）

嘎顶又有"呵荷顶"之称（源于在歌唱的开始及乐句中都有"呵荷顶"这一衬词），是相互打招呼唱的歌，翻译成汉语为招呼大歌。"顶"是对房族以外（无血缘关系）的同辈异性的称呼，通常指情哥情妹，"顶"也有好友的意思。

嘎顶是在侗族鼓楼节日活动或集体社交中演唱的多声合唱，歌唱内容多为礼仪性质的相互赞美、相互谦谢，在活动中首先由主寨歌队演唱（嘎顶），随后客寨歌队演唱赞美和感谢内容的大歌。嘎顶是鼓楼对歌活动中非常重要的礼仪歌曲，其旋律相对平稳，起伏较小，歌词运用十分讲究，特别是在相互称颂中运用了各种修辞手法进行赞美，优美的赞语在音乐旋律、和音的融合中使歌唱极富感染力。

例(34) 　　　　《姑娘想郎特来寻》

(嘎顶) 　　　　　　记谱：吴培安

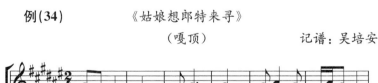

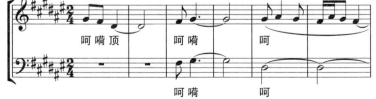

第四章 武陵山片区多声民歌表演形态

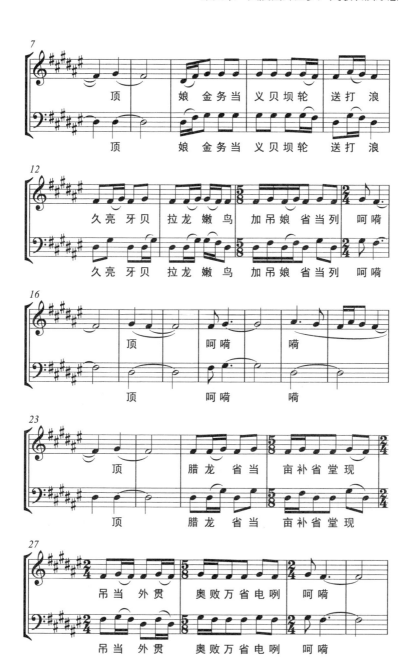

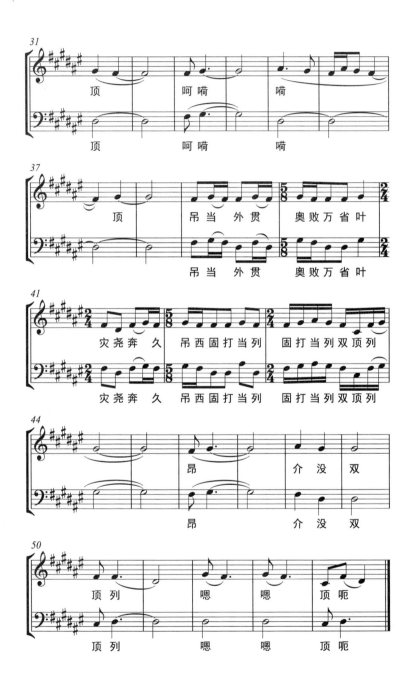

歌词大意：姑娘出门好像鱼游江，
　　　　　哥帅如龙我妹特来寻，
　　　　　龙子游江也需找地歇，
　　　　　姑娘探哥结来万年亲。
　　　　　姑娘探哥来想千年意，
　　　　　心中恋郎特来此处寻。

3. 嘎所（声音大歌）

嘎所是在节日活动、集体社交中演唱的歌曲，"所"即声音、气息、嗓音之意，汉语称之为声音大歌。这是一种模仿大自然声响的多声部合唱，大自然的风声、雨声以及虫鸣鸟叫都是嘎所表达的内容，主要是以声音来表达侗家人对大自然的敬畏、追求及与大自然和谐共存的美好愿望。

嘎所的演唱需要高超的技巧，并运用乐句之中的衬词来炫技表演。为了具有大自然声响的逼真性，在歌唱中安排了丰富的和音，且拉腔部分由多个歌手轮换演唱高音，使高音此起彼伏、持续不断，加之合唱队以持续的长音来衬托，与高音声部形成对比、映衬，将大自然之声响模仿得惟妙惟肖。

嘎所唱词短小，旋律优美，在侗寨鼓楼的对歌活动中不是最主要的对唱歌曲，多在对歌中更换各种演唱，声音大歌可分为男声大歌及女声大歌。最著名的声音大歌有：《蝉之歌》《布谷鸟歌》《三月歌》等。

例(35)　　　　　　　《蝉之歌》　　　　　　记谱：吴远隆
　　　　　　　　　　　（嘎所）

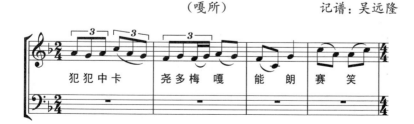

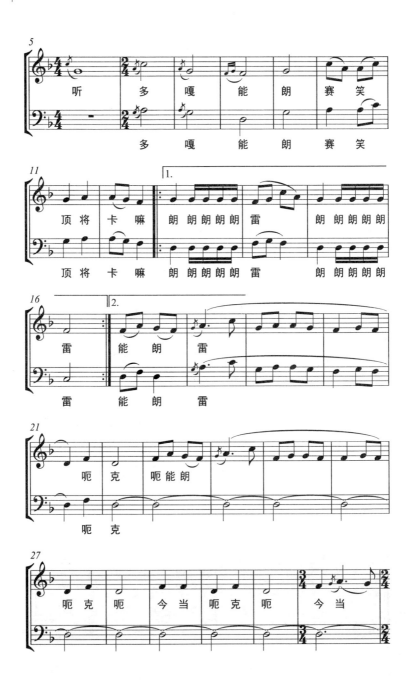

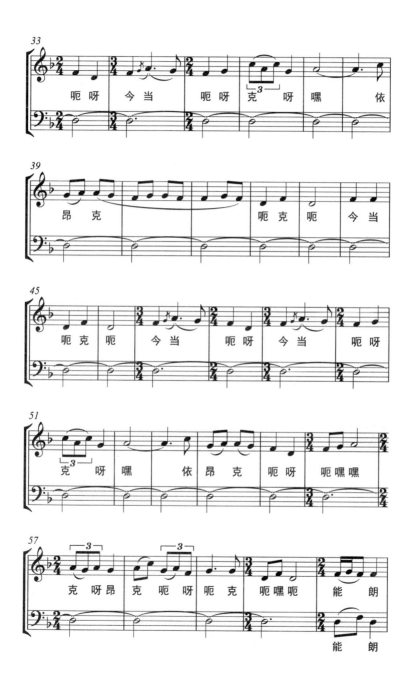

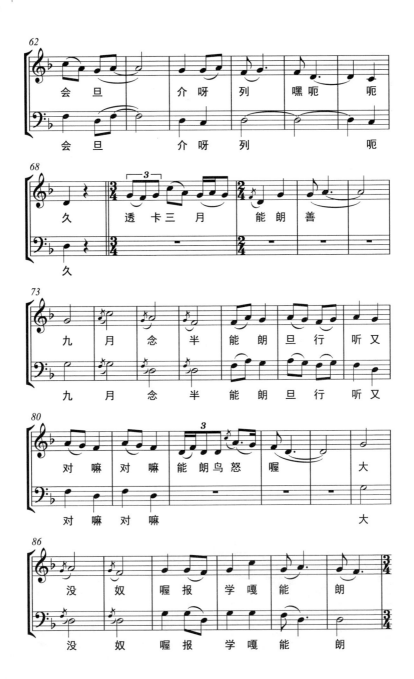

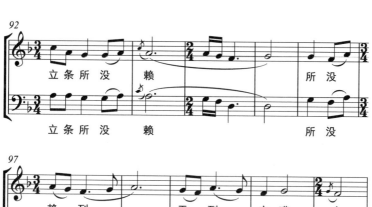

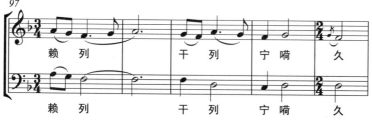

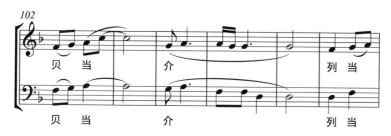

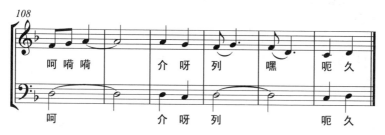

歌词大意：静静听我唱蝉歌，
　　　　　蝉歌声声献情人。
　　　　　三月夏蝉鸣不断，
　　　　　九月蝉儿吟伤心。

蝉在何处寻不见，
想学蝉鸣无噪音。

4. 嘎想（伦理大歌）

嘎想是侗家人用于劝教戒世的大歌。"想"具有陈述、诉说、言表等意思，汉语将嘎想译为伦理大歌。嘎想是在侗族鼓楼的节日活动、集体社交中演唱的多声合唱，接唱在招呼大歌之后，一般是在活动最高潮时（参与人数最多时）由中老年歌队来演唱礼教类歌曲，青年歌队一般演唱赞美青春、称颂朋友（佳人）等内容的歌曲。

嘎想的歌唱旋律起伏不大，十分注重歌词内容的表述，将侗家人倡导的善良美德、勤劳勇敢、遵守款约等内容编创在嘎想中演唱，教导青少年珍惜时光、学习礼教、称颂祖先、讽刺陋习，通过嘎想来安定劝抚、教育族人，在和谐山寨的建设中起着十分重要的作用。

例（36）　　　　　《人不爱歌人快老》　　　　　记谱：吴培安
（嘎想）

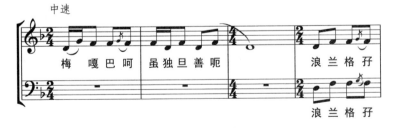

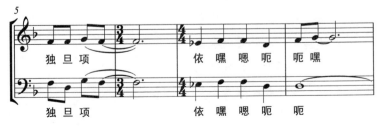

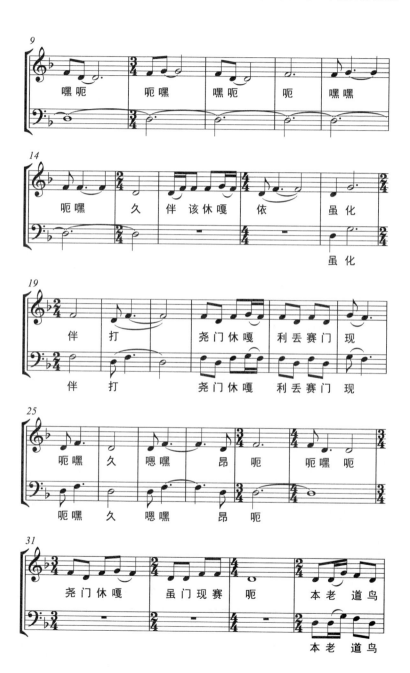

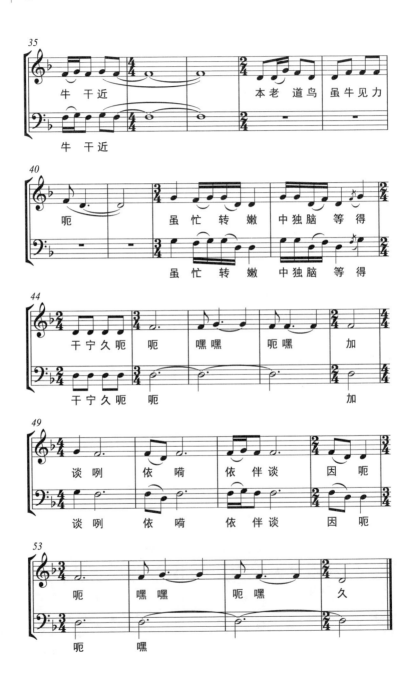

歌词大意：心中歌儿随口出，
　　　　　河里鱼儿随时有。
　　　　　人不爱歌人快老，
　　　　　快乐歌唱乐悠悠。

　　　　　唱歌使我心快乐，
　　　　　岁月谁也抢不走。
　　　　　年老岁月夺不去，
　　　　　像那蜻蜓不白头。

5. 嘎嘛（柔声大歌）

嘎嘛是青年男女抒发情感、表达爱情的合唱歌曲。"嘛"具有温柔、平缓、柔和等意思，汉语将嘎嘛译为柔声大歌。嘎嘛是在侗族鼓楼的节日活动、集体社交中演唱的多声合唱。

嘎嘛有男声、女声两种不同的演唱形式，在女问男答的对歌中交替进行，歌曲旋律平稳，节奏规整。男声演唱中以节奏性的述说表白，女声且用相对自由的节奏、细腻柔美的声音含蓄腼腆地作答，双方都沉浸在爱情的歌海之中。

例(37)　　　　　《换件衣裳换支歌》
　　　　　　　　　　（嘎嘛）　　　　　记谱：吴培安

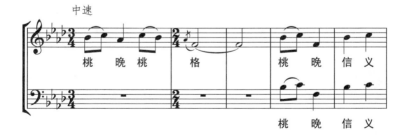

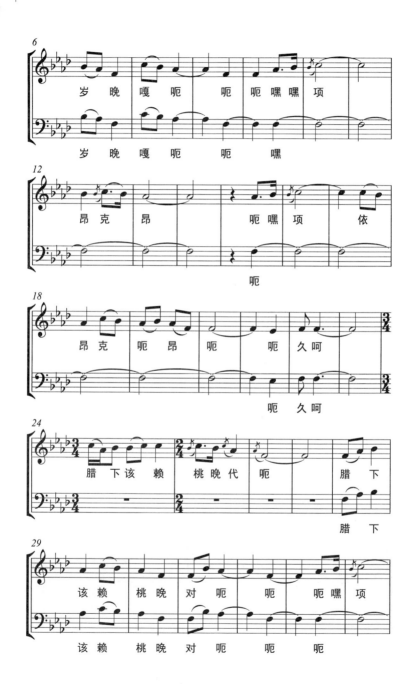

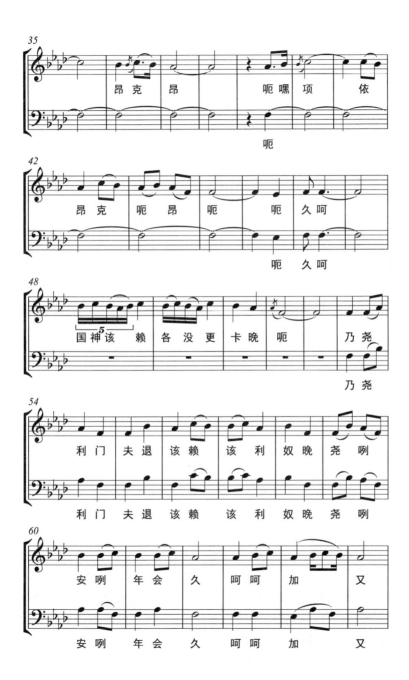

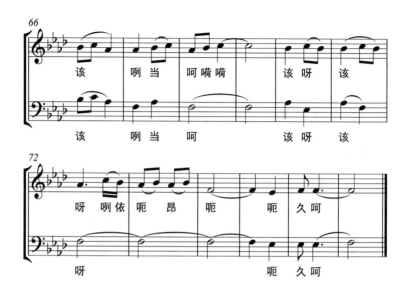

歌唱大意：换就换，

　　　　　换件衣裳换支歌。

　　　　　纺车不转换盘带，

　　　　　纺针弯曲上新针。

　　　　　耕牛不好街议价，

　　　　　丈夫不好怎商量？

6. 嘎锦（叙事大歌）

嘎锦是以叙事、讲故事为主要内容的多声合唱歌曲。"锦"具有故事之意思，汉语将嘎锦译称为叙事大歌。嘎锦是在侗族节日活动、集体社交、婚嫁活动中演唱的多声合唱，一般都在鼓楼或吊脚楼里由中老年歌队演唱。

嘎锦在叙事和讲故事中注重故事情节及人物形象的描绘，歌唱中节奏舒缓，声音低沉，极具歌唱的感染力。嘎锦既有单人领唱、众人低音相衬的歌唱，也有众人集体歌唱的表演形式，歌曲的表现内容丰富，篇幅较长，将故事情节、人物形象的描述有机融合在优美的歌唱旋律之中。

例(38)

记谱：吴培安

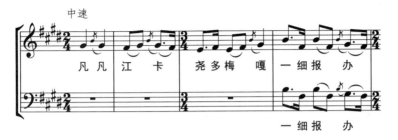

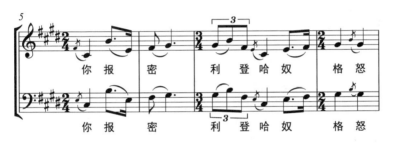

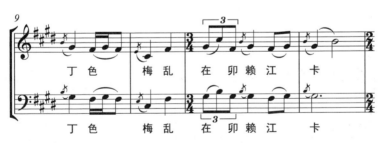

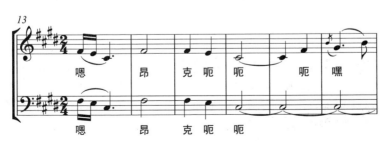

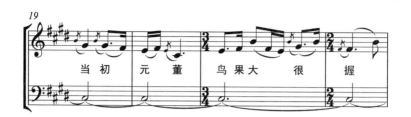

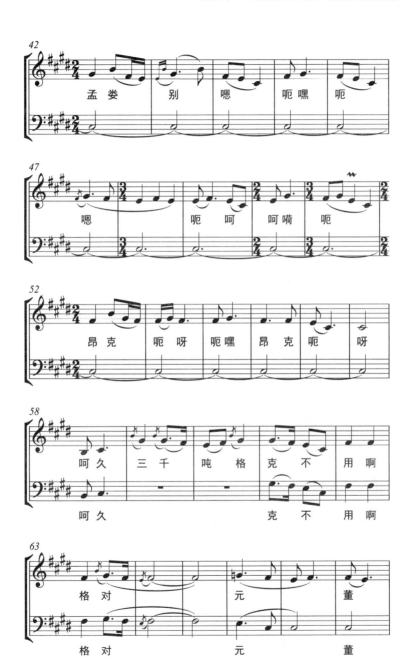

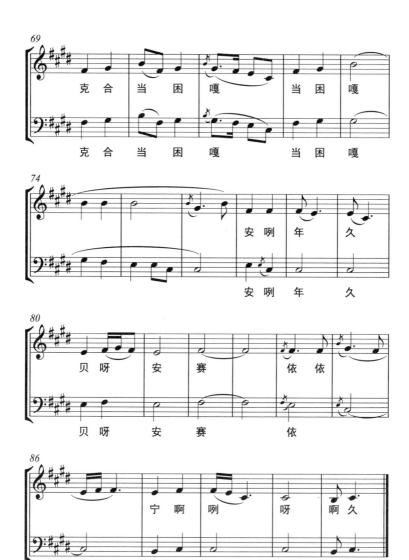

歌词大意：众人听我唱支歌，
　　　　　劝过后生劝姑娘，
　　　　　希望大家都记住：

元董家住三宝寨,
五千良田万担禾。
家族男儿只有他,
金银元宝堆房角。

姊妹七人围他转,
护苗望他高过坡。
董逝家产众人用,
佳话众传编成歌。

7. 嘎莎困(拦路歌)

嘎莎困是迎接贵客进寨时演唱的歌曲,"莎"具有阻碍、拦截等意思,"困"即指"路"。嘎莎困是侗家人迎接客人进寨、在寨门前举行欢迎仪式时演唱的多声歌曲,一般由主寨青年男女歌队与客人对歌演唱。

嘎莎困有一领众和、集体演唱等两种不同的表演形式。当贵客到来时,主寨款首会带领青年男女歌队到寨门迎接,并在寨门、路口设置"路障"进行"拦路",通过与客人的几轮对歌后,才撤除"路障"迎接客人进寨,侗家人以这种独特的形式来表达对客人的尊重和欢迎。嘎莎困歌曲的篇幅较小,旋律也比较简单,既有一问一答的程式化对歌,也有根据现场气氛即兴发挥的演唱。

例(39) 《拦路歌》

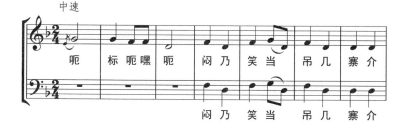

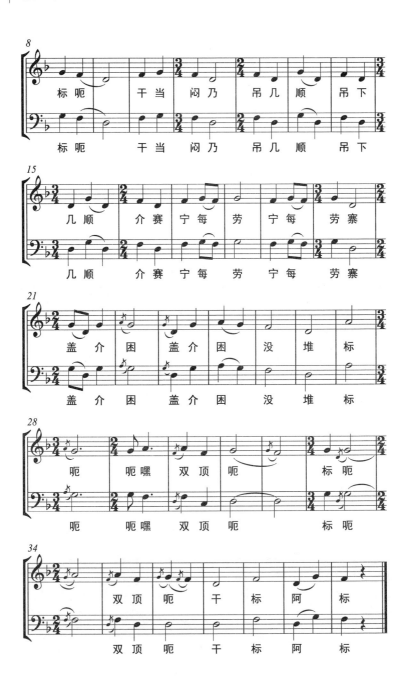

歌词大意：今日你来正忌寨，
　　　　　砍来树枝拦寨门。
　　　　　忌寨不让外人进，
　　　　　外人进寨禽难生。

8. 嘎腊温（儿童大歌）

嘎腊温是侗族儿童歌队的表演形式。"嘎"即歌，"腊温"泛指小辈、儿辈、幼小、细小等，故将其译为儿童大歌。儿童大歌多在节日活动中演唱，向长辈展示、汇报儿童歌队的演唱技艺，歌唱内容多以礼教、自然知识、儿童嬉戏、声音模仿为主。儿童歌曲音域不宽，旋律起伏较小，以二声部为主。

例（40）　　　　　《砍柴》
　　　　　　　　　（嘎腊温）　　　　　　　记谱：吴培安

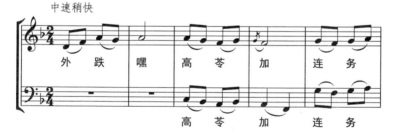

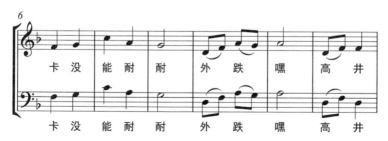

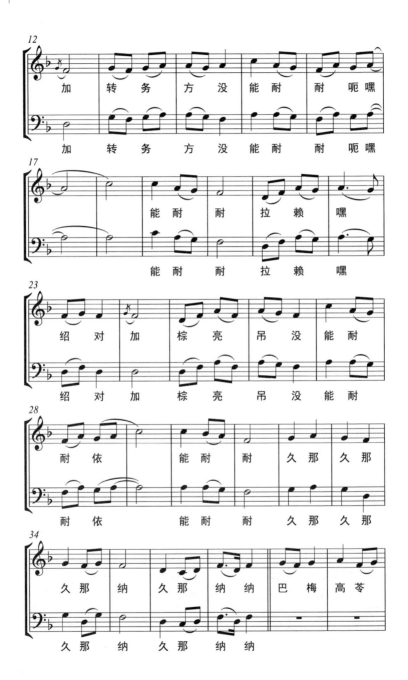

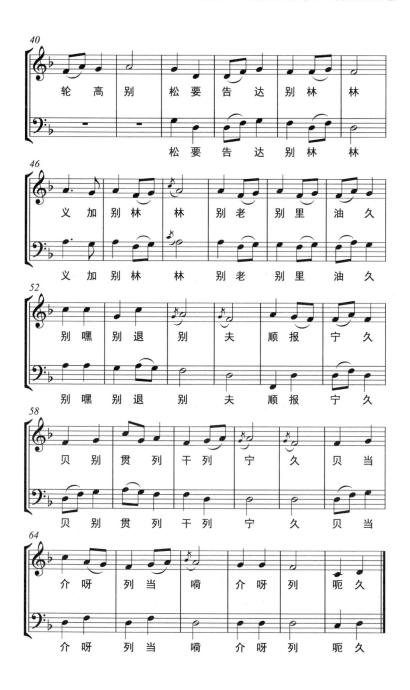

歌词大意：来到山巅砍枝丫，去到山冲转吐芽，
　　　　　看他朋友好呀好，在我前面眼不抬。

　　　　　山巅微风树叶吹，山间风吹枫叶起，
　　　　　翻翻转转随你意，换伴换友莫换名。

（二）侗族大歌队的组织形态

侗族大歌通过民间山寨的歌队为载体进行传唱与传播，山寨歌队都是遵循自愿参加的原则。侗族大歌合唱组合以侗寨为基础组成，这些侗族合唱组合主要是以姓氏、年龄、性别为依据，一般山寨可有一支或多支歌队，每支歌队几十人不等，最多可上百人参加。在传统的性别分组上，因劳动组合方式的不同而组成。多声部劳动歌曲的形成依附于生产劳动的方式，由于侗族生产劳动的分工是按男、女进行分组，因此在劳动中所演唱的歌曲也多以男女分唱的形式表达。从侗家人传统的歌唱品位上看，他们认为相同音色的合唱声音比较容易协调，不会产生男女声音间隙的分离现象。为此，侗族大歌的演唱形式大多有着固定的或相对固定的组织形态，形成了以同声部合唱为主的组合类型和特点（混声较少），按照年龄分为老年歌队、壮年歌队、青年歌队、少年歌队、儿童歌队等。歌队——侗语称"高嘎"（gaos kgal）或"高伴"（gaos banx），"gaos"有兜、束、班、组、队的意思，"banx"具有朋友之意，因此，侗族大歌队可翻译成为"朋友队""一拨朋友"等。每一个侗寨都是以两至三个姓氏为主体，每一个姓氏家族都建有鼓楼，鼓楼是族群议事、祭祀、庆祝等文化娱乐活动的重要场所，闲暇季节众人聚集鼓楼休闲娱乐、弹琴对歌，歌师们在鼓楼向少年儿童教授大歌，使侗族历史得以代代传承，这一独特的习俗使侗族大歌的组合自然而然形成姓氏、年龄组合形式。侗族歌队有两种不同的构成形式，一是以房族或以鼓楼为范围组成的形式，二是以跨房族或以跨鼓楼组成的形式，不论哪种歌队组合，歌队运行中有侗寨"桑嘎"（歌师）

负责指导，成员内部也有"起嘎""赛嘎""梅嘎"等角色分工，保证歌唱的学习、排练和演唱。侗族山寨的歌队组建是在学歌、唱歌、对歌的基础之上形成的，山寨侗民都是（或者曾经是）歌队的成员。

歌师是侗寨最受人尊敬的人，能成为歌师，其必定是一位优秀的歌手，曾经在歌队中担任过"起嘎""赛嘎"等重要角色，具有演唱大量侗歌的能力且具有较强的创编能力。歌师还必须是一位品德高尚、富有爱心、乐于传教侗歌并具有一定资历的人（年龄多在四十岁以上）。每个侗寨都有多位歌师，他们是侗族大歌传唱与传承的核心人物。侗族歌师是以房族、鼓楼范围内而存在的，他们能够演唱本房族或鼓楼的所有曲目。侗寨歌师的主体是男性歌师，他们是从本房族或鼓楼歌队成长起来的"起嘎""赛嘎"，最终成为歌师。侗家姑娘一旦结婚就不可以再进鼓楼对歌了，那些曾经担任过"起嘎""赛嘎"的优秀女歌手到了一定的年龄转而成为家族里的"歌婆"（女歌师），有时在鼓楼教授孩子歌唱，有时也陪伴孩子去鼓楼对歌中帮腔歌唱。侗寨女歌师在歌种及歌唱风格的传播方面具有积极的意义，因为她们大多数都是从远乡他寨嫁来，曾经也是娘家侗寨歌队的成员，她们把歌种及演出风格引入山寨，影响着侗歌的传播与发展。

侗族大歌音乐是以旋律为基础进行发展的，为此在构成声部时始终是以高声部领唱的旋律与众合声部形成织体，无论是"男声大歌""女声大歌"还是"童声大歌"绝大部分都是使用自然真声唱法，高音领唱始终只有一个人担任，这使得领唱者有更多即兴发挥演唱技巧的自由（在大型歌曲的第二部分领唱时也可由几个人先后替换领唱）以获得最佳的歌唱效果。这种演唱形式源自人类社会生活中的"一领众和"的劳动吆吹，很好地突出了高声部旋律的表现意义。

由于每个侗寨有着多支大歌队，鼓楼不能满足其场地需求（鼓楼多为青年男歌队使用），为了侗寨大歌队的学习和排练不受场地限制，一般来说，夏秋两季多集中在晒谷坪或大户人家的长廊下学

习,春冬两季则都聚集在侗民家的火塘旁练习歌唱。

　　侗族大歌的传承与发展都是依附在本民族的节日民俗活动之中,侗寨中各种节日活动或迎亲嫁娶,侗家人都要集体庆祝一番,丰富多彩的民间文化艺术活动中少不了侗族大歌的表演或比赛,人们以歌庆祝、以歌会友、以歌结情,侗族大歌是节日活动中最受群众喜爱的文化娱乐形式,族人在歌唱活动尽享欢乐、接受教育、学习歌唱技艺,使侗族大歌得到有效的传唱、传播与传承。特别是过侗年期间各侗寨都有歌队来访,侗家人都会组织本村寨或房族男歌队将邻寨或房族的女歌队请来做客,届时他们敲锣打鼓吹起芦笙迎请女歌队的到来,热情款待后主客一起来到鼓楼对唱大歌,倘若客寨来访的是女歌队,则由主寨方男歌队接待和对歌;若客寨方来的是男歌队,便由主寨方的女歌队接待和对歌;当客寨的男女歌队同时到访,就由主寨方的男女歌队一起接待和对歌,款待后,主寨方女歌队与客寨方男歌队前往鼓楼对歌,主寨男歌队与客寨女歌队去其他场所对歌。

　　对歌时男女歌队围坐于鼓楼的火塘,寨民们围站在歌队后面观赏。对歌中每位歌手都专心致志地歌唱,细心倾听对方的歌声,歌手的眼睛都注视在火塘上,不会打量对方,每当唱完一首大歌,双方歌队都会相互赞美或催促对方接唱。相互走访对唱大歌是侗家人加强联系和支持的重要纽带,青年男女在寨与寨之间或房族与房族之间的交往中相约对歌,在优美的大歌声中相识、相知、相爱,最终结成良缘。具有独特民俗的大歌表演形态有效地推动着侗族民族文化的发展,侗家人从大歌演唱中学习民族历史、颂扬民族英雄、传授劳动技艺、丰富山寨娱乐生活,与此同时也有效地促进了民族的繁衍。

　　1. 老年大歌

　　老人是侗寨中最受人尊重和关爱的群体,侗寨中的鼓楼除了议事、祭祀等活动外,平时大多都提供给老年人休闲娱乐,他们三五成群地聚在一起用大歌来回忆美好生活往事和年轻时的甜蜜爱情,相

互问候、相互祝愿,幸福快乐地安度晚年。正如他们歌中唱的,"我们留念年轻的时光,我们羡慕你们的青春,年老了也要唱山歌哟,一直唱到尸骨变成灰烬",体现了侗家人对歌唱的钟爱和执着追求。

老年大歌队由60岁以上的男人组合,他们歌唱音域不宽,旋律起伏不大,表演中也没有形体动作和肢体语言辅助表达,歌唱中是以声部和音构成为主,强调相互间声音的和谐,声部进出的准确。老年大歌队成员有许多人都是侗寨的歌师,有着丰富的生活阅历和娴熟的歌唱技巧,通过长时间的配合,使得老人大歌队演唱中配合默契,声部和谐、情感真挚,是侗族大歌中情感与内涵最为生动的大歌表现形式。

例(41) 《老人大歌》

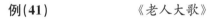

记谱:杨果朋

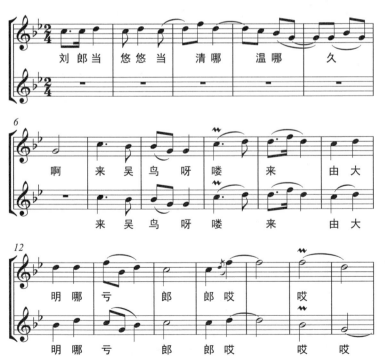

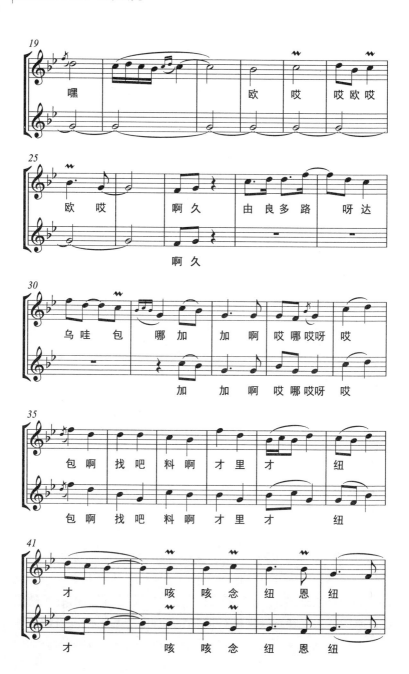

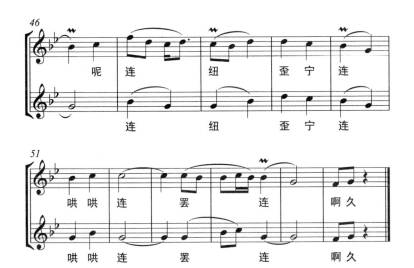

歌词大意：情丝绵绵言不尽，我伴生在好地方，
　　　　　相亲相爱好伴侣，郎在郎乡好孤单，
　　　　　姣在姣乡有好伴，才子佳人美洋洋，
　　　　　天各一方难相见，你有好伴丢我郎。

2. 男声大歌

男声大歌是由侗寨中受过"桑嘎"（歌师）培训并挑选出来的青壮年男子歌手组合，男声组合声音洪亮、充满激情，往往是在侗寨重大的活动或与邻近侗寨歌队的赛歌中出场演唱。由于男声组合代表着本侗寨大歌的最高演唱水平，因此，活动中的鼓楼大歌、叙事大歌、礼俗大歌往往都是由男声大歌表演，呈现大歌宏大、优美的特点，让侗家人感受在神话、传说、故事、赞歌教育中所传递的价值精神，从优美和谐的歌声中感受快乐和愉悦。当外寨的歌班来访时，主寨歌班就会在村口拦路唱起礼俗大歌，主客相互寒暄对歌后进寨，表达主寨的热情好客之情。"合拢宴"后主寨的歌班就会热情邀请客人夜晚到鼓楼进行演唱，届时由主寨男声歌班邀请和接待客方女声歌班，主寨女声歌班邀请和接待客方男声歌班准时

进入鼓楼(同性歌班互不邀请)。首先由主寨歌班演唱歌曲《迎客歌》,再由客寨歌班答唱《赞鼓楼》,之后再对唱鼓楼大歌。对歌时,主寨男歌班对唱客寨女歌班,主寨女歌班对唱客寨男歌班,具体内容是以长篇叙事诗如传说、故事、赞歌、神话等为主。因鼓楼大歌的形式以男女双方对歌为主,内旨多有关爱情、友情、亲情等。接下来进行叙事大歌,这类大歌一般是应主人的邀请而唱,这种鼓楼大歌对唱的形式常通宵达旦,直至第二天天明方才散场。

例(42) 《珠郎娘美结夫妻》
(叙事大歌)

演唱:乃金欢等
记谱:谌贻佑 张勇

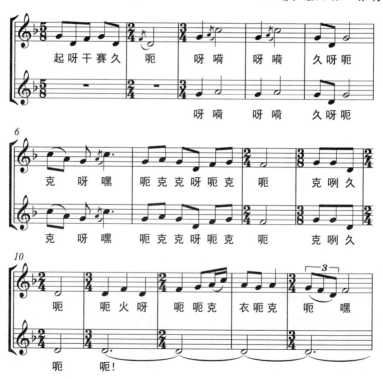

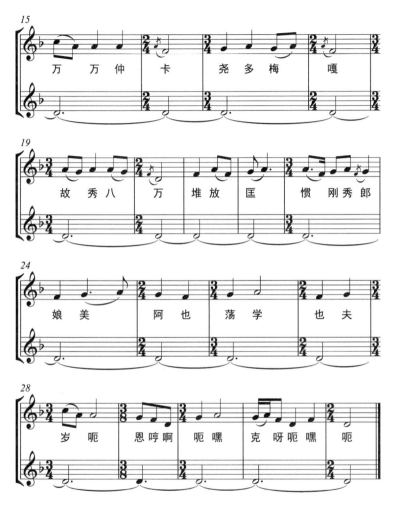

3. 女声大歌

女声大歌也是由侗寨中受过"桑嘎"(歌师)培训并挑选出来的青年妇女歌手组合而成,女声组合声音淳朴、柔美、甜润,与男声组合一样,代表着自己侗寨女声大歌的最高演唱水平,在侗寨重大的活动或与邻近侗寨歌队的赛歌中出场演唱。对歌过程中女声组合会表演声音大歌,在鼓楼现场展现侗寨大歌的最高水平和魅力。

声音大歌以模仿鸟叫虫鸣、流水潺潺、松涛阵阵等自然音响为主,展现歌曲的曲调、和声及歌队的音色,在演唱过程中声音模仿惟妙惟肖,声部和谐,穿插变换自如。声音大歌既有女声演唱也有男声演唱,但女声声音大歌特别优美动听,更具特色,如例(3)《蝉之声》(女子声音大歌)。

4. 混声大歌

混声大歌是近年来发展起来的一种大歌演唱形式,即将男声与女声组合在一起演唱侗族大歌,音色上更加丰富,声部上更加厚重,具有恢宏的表现力,老人大歌、男声大歌、女声大歌都可以作为混声大歌来进行演唱。随着经济的发展,在文化旅游活动中常常以混声大歌来演唱,更具有侗寨大歌的辉煌效果,深受广大群众的欢迎。

5. 儿童大歌

儿童大歌曲调短小,节奏明快,旋律起伏不大,音域多在一个八度以内,和声音程多以大小三度、纯四度、纯五度为主,也常采用成人大歌中的"拉嗓子"歌唱技法,具有较强的形象性的特点。儿童大歌中一类是儿童游戏时所唱的大歌;另一类是富有知识性教育大歌。儿童大歌一般歌词简短,节奏明朗,曲调欢快,朗朗上口。通过趣味性的歌唱对儿童进行思想性和知识性的教育,培养儿童从小懂得感恩、懂得守规、懂得生活劳动的基本常识。

例(43) 　　　　　　《小山羊》
　　　　　　　　　　（儿童大歌）

记谱：张佩颖

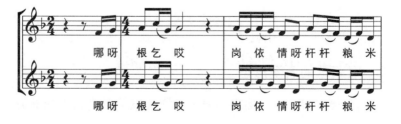

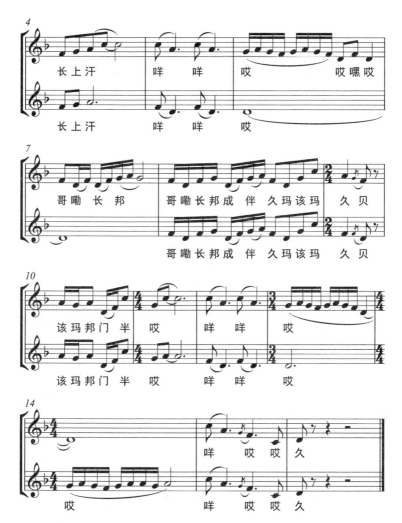

歌词大意：小羊寻食山坡上，吃饱青草把歌唱。
父母恩情重如山，跪乳赔情热泪淌。

二、喉路歌的表演形态

有一种喜闻乐见的喉路歌流传于通道侗族自治县下乡乡等几个

侗寨,因歌中以"喉路"作为衬词来衔接歌词而得名,为多声部民间歌唱形式,可由数名青年男子或女子进行对唱表演,可齐唱单声部,也可合唱两声部,有的抒情,有的叙事,也可兼容抒情及叙事功能。

侗族喉路歌所涵盖的内容丰富多彩,涉及侗家生活的各个方面,侗族的人文历史、道德伦理、生产劳动、谈情说爱等都可用歌记载。喉路歌整体可分为叙事歌与抒情歌。叙事歌是一种歌唱历史、道德的说唱形式,由演唱能力较强、生活阅历丰富的男歌师主唱,抒情歌主要以侗家青年男女的爱情为题材,多年来已经形成了一套完整而生动的爱情系列情歌,比如初会歌、初恋歌、热恋歌、深恋歌、约逃歌、私奔歌、分散歌等,这类歌曲深受侗民喜爱,普及性与参与性都较多、较广。侗寨中的十二三岁的青少年就开始跟长辈学唱喉路歌,一般到十六七岁时就开始"行歌坐月"、谈情唱歌了。

通道侗族自治县的喉路歌通常被分为两声部,高声部在上部,被称为主唱声部,此声部对起调、整体速度与唱词选定均起着决定性作用;下部为低声部,属于陪唱声部,又被分为主陪唱与陪唱声部,主陪唱由一人所担,其余的歌手都担任陪唱,陪唱的责任是围绕主唱旋律来进行的,并为主旋律配合音形成声部。

喉路歌演唱时所有声部交融一体,形成和谐的和声空间感,在歌词演唱中既可由主声部进行情感表达,也可由陪唱声部完成,相互穿插对比、自由随性。侗族喉路歌歌词是用四里侗话中"平话"来演唱的。喉路歌是由喉路花歌、喉路巧歌、喉路讲歌("花歌""巧歌""讲歌")三种腔调所构成。可在逢年过节、迎亲嫁娶、红白喜事、谈情说爱、重大祭祀等场合进行演唱,大多不受时间与地点的限制。喉路歌通常在晚饭后进行演唱,歌唱时遵循先唱"花歌",再唱"巧歌",最后唱"讲歌"的演唱程序,先由年长的男歌手起歌,起歌后可由多名男子或多名女子对唱表演。

(一)喉路花歌的表演形态

"花歌"是侗族喉路歌的开堂歌,男女老少皆可参与演唱,因是最为复杂的多声部演唱形式,多由阅历深厚的年长歌师来担任主唱。喉

路花歌演唱的内容非常广泛,涵盖了邻里关系、相互鼓励与赞美之情,也有歌唱青山绿水、花鸟虫鱼等自然风光的题材,喉路歌的旋律婉转优美、声音和谐动听,非常注重发声技巧与声部的和谐。最为经典的是迎亲、送亲时演唱的喉路歌,其形式多样,既有多声部合唱,又穿插了单声部齐唱;既有抒情,又有叙事;更有抒情叙事二者兼容的表演。所唱歌曲的难度由易到难,这种唱歌往往精彩纷呈,一般持续时间很长,一直到一方声音沙哑或接唱不了自己认输为止。其中极具代表性与特色的曲目是喉路花歌《唱支初歌宽下心》。

例(44)　　　　　《唱支初歌宽下心》
　　　　　　　　　（花歌）　　　　　　　　记谱:全华

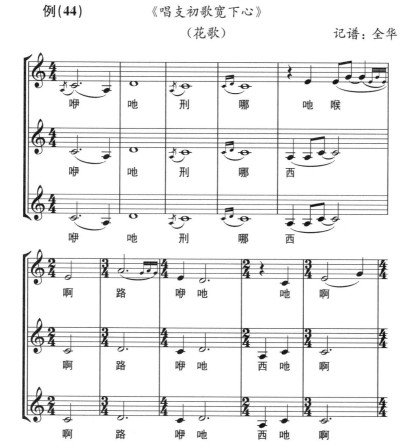

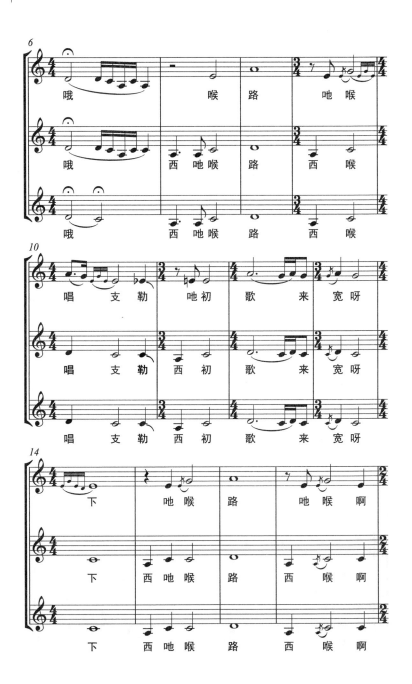

第四章 武陵山片区多声民歌表演形态

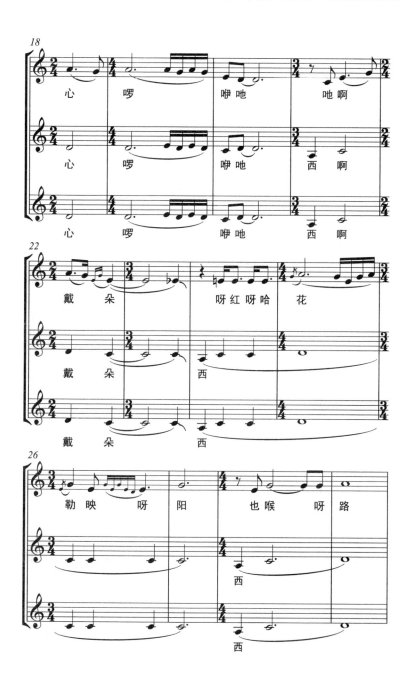

第四章　武陵山片区多声民歌表演形态

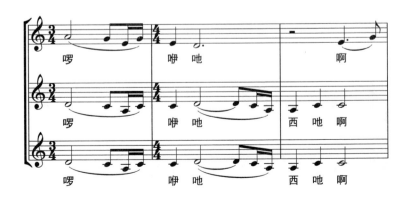

第四章 武陵山片区多声民歌表演形态

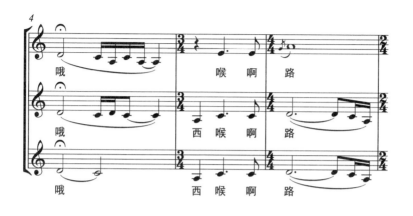

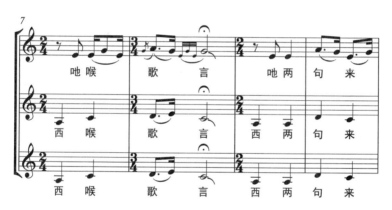

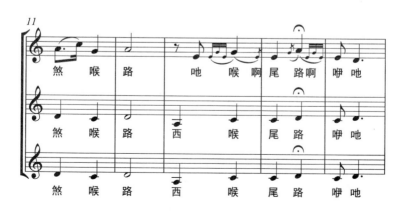

歌词大意：唱支初歌宽下心，戴朵红花映阳春。

人不宽心快催老，花不当阳沤烂心。

歌言两句来煞尾，不知对真不对真。

这段喉路花歌的演唱可分为三个声部，即主唱声部、主陪唱声部与陪唱声部。主陪唱声部是歌曲的主旋律，由一个人担任主陪唱，歌唱的旋律音区较低，歌师演唱声音雄浑低沉，具有凝重之感，其特色是每乐句的起音都由该声部开始，主要是确定音高、速度及强弱起伏的作用；陪唱声部由多人演唱（也可由一人演唱），是主陪唱的衬托声部，歌唱跟随主陪唱的旋律进行，有时也对主旋律构建合音形成高低二声部，有着加强旋律与低音的不同音效；主唱声部

是在主陪唱歌唱旋律的基础上以纯五度音程衍生出支声旋律,与主陪唱声部构成和音并形成旋律的对比,主唱对歌词起着引领性作用。侗族喉路歌均用自然真声演唱,音色优美,声部和谐,体现出歌手较高的演唱技巧和情感处理。喉路花歌的演唱需要歌师及演唱者长期的练习与配合,形成歌唱默契,才能达到声部间的和谐,实现音效的平衡,还需要歌师具有即兴创编的能力。这种侗家坐歌堂演唱的活动也是一种重要的赛歌形式,以声部、音色、歌词及旋律优劣来评判,这种赛歌形式最能体现集体的智慧和演唱技艺。

(二)喉路巧歌表演形态

喉路巧歌在侗语中也被称为"嘎巧",唱完了花歌之后紧接就要唱巧歌,它的内容及唱腔与花歌不尽相同,巧歌中通常会运用活泼、跳跃的单声部旋律,唱词内容也与"花歌"完全不同,用诙谐而俏皮的歌词与对方歌手进行对答、比试,内容以四句体居多,有问有答,思路开阔,其表现的内容非常宽泛,有表现传统爱情、历史故事的内容,更多的时候为歌师的即兴发挥。巧歌主要产生于青年男女的对歌当中,你逗我答、风趣诙谐,当巧歌演唱进入到高潮阶段时,年长的歌师与观众都会自觉离开,为青年男女恋爱提供更为宽松的空间。

例(45) 　　　《今晚唱歌真高兴》

(喉路巧歌)　　　　　　记谱:全华

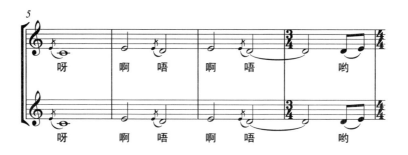
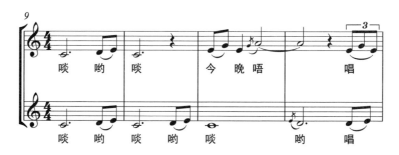
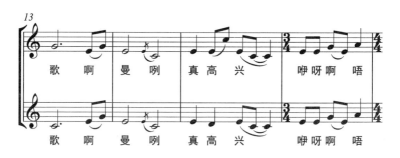
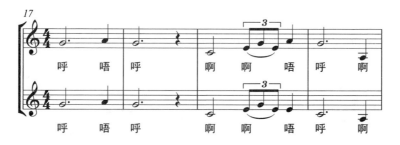

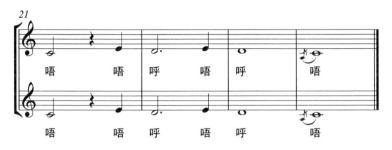

(三)喉路讲歌表演形态

当侗家青年男女互唱巧歌相互感觉十分投缘时,他们就相约一起去坐仓楼,促膝而坐、亲切对唱,这时便唱起了述说性的"讲歌"。"讲歌"为喉路歌中的第三种不同唱腔,因仅由一人演唱,所以讲歌都是单声部旋律,更显悠闲自得、情感投入,歌词也多是表达男女双方对情爱的赞美之词,除去一些固定唱词,即兴发挥较多。在讲歌过程中侗族年轻女子往往会对男子提问如常识、家庭、情感等方面的相关问题,歌唱的表现形态也由双方大胆挑逗转变为含情脉脉、窃窃私语、情意绵长。

例(46) 　　　《主人款待真周到》
　　　　　　　　(喉路讲歌)　　　　　　记谱:全华

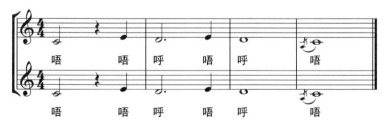

侗族人民的音乐禀赋较高,"饭养身,歌养心"是在侗家村寨流传的民间俗语,意为侗民把精神食粮"唱歌"当作与"吃饭"同等的要事,侗民的生活浸润在歌声中,在长期的生活、生产过程中,侗族人民"以文代歌""以歌传情",用美妙的歌声记载历史、教育后代、传承知识。喉路歌作为侗族多声部民歌的表演艺术形态,折射出

侗族人民热爱生活、热爱劳动及和谐发展的景象。

第二节　苗族多声民歌表演形态

　　苗族多声民歌内容极为丰富,涵盖了苗家人劳动、生活的各个方面。情歌是苗族多声民歌中的重要内容之一,他们用情歌表达爱意、互诉衷肠,从第一次见面的相识歌到表白爱慕的赞美歌;从具有真挚情感的求爱歌到忠贞不渝的婚誓歌;从情侣之间的相思歌到喜结良缘的洞房歌等,从一个侧面体现出苗家人的爱情观与人生观,情歌成了苗族青年男女喜结良缘的"红娘"。所以,苗家人民对情歌情有独钟,无论是男女老少欢聚时都喜欢唱上几首情歌来抒发情感,以此来自娱自乐、表达情感。在各种节日活动中,苗族情歌既为民俗文化提供了传承的载体,也为苗族青年男女提供了精神娱乐的平台。单身青年男女在集会中交朋结友、择偶对歌,他们穿着盛装在节日活动中尽情地展现自己的魅力,吸引对方的注意,在自然风光迷人的山坡上逗乐调情,通过婉转迷人、情感细腻、优美柔和的盘歌对唱来增进感情,相互合意便交换饰物以表衷心,期望来年喜结良缘。苗族情歌受到母系氏族文化的影响,对歌中女性总是占据主导地位,而男性则围绕姑娘的提问与要求迅速作答,这是苗族社会千百年流传下来的母系氏族婚恋现象,苗族古歌唱道:"远古的时候,人类的婚姻,儿子嫁出去,姑娘留下来,留下来做那样?留下来讨新郎。"苗家人在选亲对歌时首先以集体对唱开始,在演唱过程中寻找自己的意中人,经过几番轮回的对答及观察之后,相互看中的男女便牵手去到较为僻静的田间山坡单独对歌抒情,进一步询问观察对方,逐渐了解对方后互赠信物以确定恋爱关系。苗家青年男女对歌择偶的过程十分漫长,常常持续对歌数天,在此过程中青年男女都会充分运用自身的智慧和优美的歌喉,以温柔的旋律和动人的诗句来打动对方。因此,苗家节日活动

是歌的海洋、情侣的天堂。

一、苗族歌䯂表演形态

靖州三锹乡苗族歌䯂按其风格和演唱方式可分为茶歌调、饭歌调、酒歌调、山歌调、担水歌调和三音歌调等六种不同体裁。闲暇之余、喜庆之时、迎送嫁娶时苗家人三五成群便唱起苗歌，以此表达心中之情、倾诉爱慕之意、舒缓劳作之疲、庆祝丰收之喜，歌声贯穿在他们生活劳动的方方面面。其内容既有历史传说、祭祀礼仪，也有劳动生产、恋爱婚姻；既有劝事说理、民俗教育，也有英雄人物、自然美景。演唱歌声由低至高，由轻至重，声部递进。起歌多以单人低声部领进，其他声部先后进入，演唱中声部交替流动，声浪叠起。

（一）山歌调（情歌调、茶棚歌调）

山歌是苗族男女青年"坐茶棚""坐月""玩山"、谈情说爱、交流感情时所唱的山歌调。茶棚是苗家青年男女谈情说爱的场所，每到农闲时节，苗寨中的青年男女相约来至茶棚，男女各坐一方，女子用歌盘问，男子以歌作答，因此叫作"坐茶棚"。为了民族的繁衍，苗族青年仍然坚持民族传统习俗中的自由恋爱方式，他们常把谈情说爱对歌的地点选在山坡上，因此形成了"玩山"对歌的恋爱方式。"玩山"只是对唱山歌的地方发生了改变，"坐茶棚"这一民族恋爱习俗和谈情说爱的性质并没有改变。茶棚对歌女唱男和，旋律有起有落，节奏轻松明快，歌声情感真挚、悠扬缠绵，柔媚而富有感染力。苗寨中学唱"茶棚歌"是青年男女婚恋中的必需环节，歌声优美、知识丰富是取悦女方的重要因素，因此，苗寨中的男女在少年时期便开始学唱"茶棚歌"，为来年的茶棚对歌择偶打下基础。爱情是人类社会永恒的主题，茶棚对歌择偶是苗族繁衍的重要途径，因此，茶棚山歌的数量最多，旋律最为优美，和音也最为丰富。

例(47) 《坐月山歌》

记谱：谢弟佩

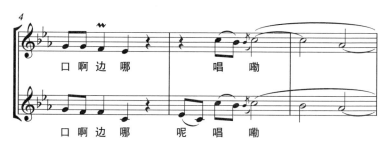

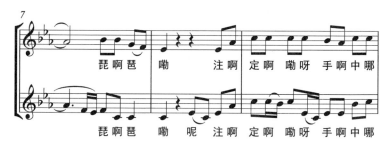

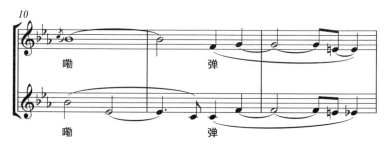

第四章 武陵山片区多声民歌表演形态

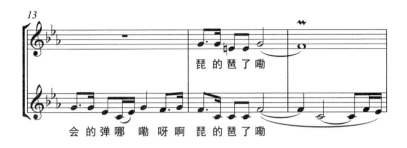

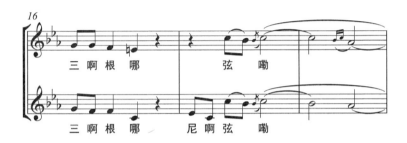

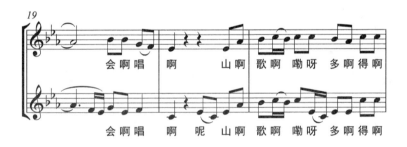

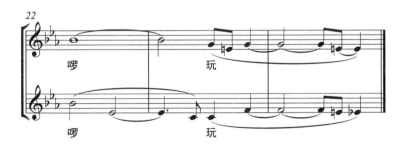

例(48)　　　　　《初相会山歌》

记谱：谢弟佩

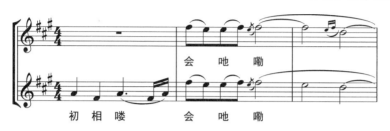

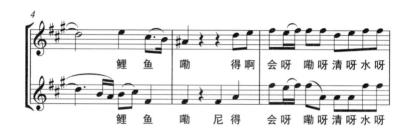

（二）茶歌调

茶歌调又称歌谣调，是苗民在各种喜庆待客活动中敬茶时所演唱的曲调，也是对歌活动正式开始前的"引子"。苗家人热情好客，不论何人来到寨中，总要热情款待，喝茶、敬茶是三锹乡苗寨中的待客方式，而此过程中的茶歌则表达了主人对客人的尊敬。苗家待客先茶后饭，席间主客之间相饮而歌。茶歌也是苗家人表达喜庆生活、释放欢愉心情的重要方式。茶歌曲调嘹亮奔放、激越昂扬、富有气势，旋律如同波浪起伏，可男女合唱，少则几人，多则几十人甚至上百人。歌唱时一人讲歌，一人领歌，众人和歌。讲歌为歌师"依声填词"的即兴编歌，口语性极强，听起来近似说话，有着说唱的特点；领歌则担任高音声部的演唱，起着定调定速的作用，领歌者嗓音洪亮，具有较强的感召力；和歌声部起伏较大，音调似高山流水，仿佛森林松涛之声。

例(49)　　　　　《通用茶歌》
　　　　　　　　　（三声部）　　　　　记谱：谢弟佩

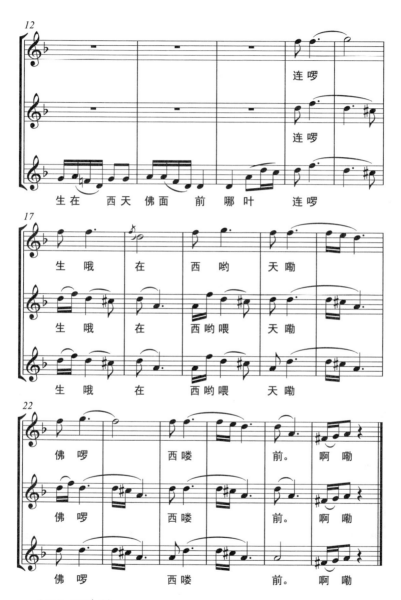

(三)酒歌调

酒歌是在宴席上以歌助兴、以歌会友、以歌传情时所唱的歌曲。

苗家人热情好客,常用苗家人自制的米酒款待客人,酒席中他们总是用大碗喝酒,以表达对客人的尊敬。茶罢开席宴请宾客,苗家人唱酒歌劝酒、饮酒、敬酒,以此来表达热情、彰显豪爽,这种专属男声的多声部苗歌,体现出苗家汉子热情好客和豪爽的性格。他们在酒歌中相互祝愿,相互夸赞,抒发友爱之意,表达兄弟之情。酒歌中也有赛歌意识,主客之间推杯换盏,歌来歌往,声音浓厚,情感奔放,众人和声此起彼伏,场面热闹,气氛浓厚。酒歌调也分讲歌、领歌、和歌三个声部。

例(50)　　　　《房族请客酒歌》
　　　　　　　　（三声部）　　　　　　　记谱：谢弟佩

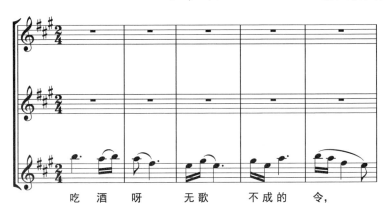

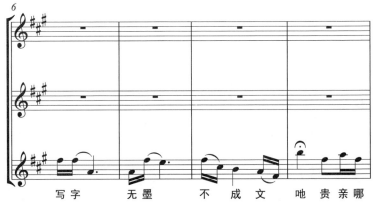

第四章 武陵山片区多声民歌表演形态

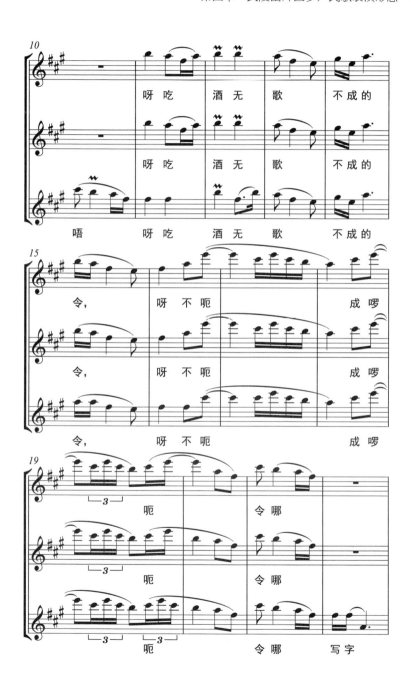

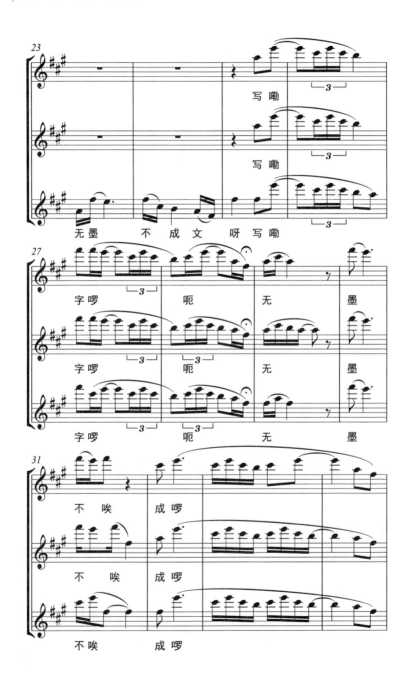

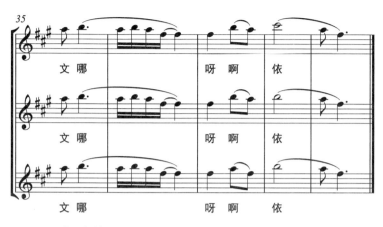

(四) 饭歌调

饭歌是酒后吃饭时所唱的歌曲,推杯换盏、酒过三巡后,主人就请客人吃米饭,这是宴请宾客的最后一道程序,吃饭前要唱起热情的饭歌。饭歌的唱腔酷似茶歌调,歌曲旋律随着苗话音调而走,饭歌音域宽宏粗犷,音调跌宕起伏,声音抑扬顿挫,给人以无限美感,歌唱趣味横生、诙谐幽默,可使人开怀大笑。饭歌由一人讲歌,一人领唱,众人合歌。

(五) 担水歌调

靖州三锹乡苗族有一独特的民族习俗:苗家青年男女成婚的第二天,新娘都必须带着礼物回娘家看望父母,而其中必不可少的就是由新郎和新娘亲手制作的"糍粑",以表达对娘家的爱戴和感谢之情。担水歌是在新郎和新娘共同完成"糍粑"制作过程中与亲友们共同演唱的歌曲。苗族青年举行婚礼的第二天,新郎打糍粑时请新娘前往水井担水浸泡糯米,在担水过程中新娘在"六亲客"(即六位男歌手)和伴娘的陪同下,挑着水桶,唱着《担水歌》缓缓而行。因新娘是初来乍到,去水井的路上需多次询问,因此,首先演唱《问路歌》,接下来演唱《领路歌》《夸郎乡》等。夸郎乡是新娘融入郎乡的重要途径,对郎乡的赞美和歌唱都是郎乡人评价新娘的重要内容,新娘在夸赞的过程中用词巧妙,歌声动听迷人,届时每

走五六步,便要停下来男女对唱一段。整个担水中一路歌声琅琅,笑声不断,尽管水井近在咫尺,但在一唱一和的表演中需两个多小时才能结束这一担水过程。担水歌的旋律随着"酸话"歌词的音调变化而走,演唱为一人讲歌、二人和歌,和歌中又分为"领唱"与"拉腔"(即高音)。讲歌的演唱类似于吟唱,有较强的口语性特点;和歌中的领唱既是起歌也为定调;拉腔为女声二重唱。担水歌是靖州三锹乡苗族多声民歌中最具有表演性、寓意性、娱乐性的演唱形式,因此,在一些迎送、嫁娶、喜庆丰收的活动中也进行表演性的演唱。

例(51) 　　　　《担水歌》

记谱:谢弟佩

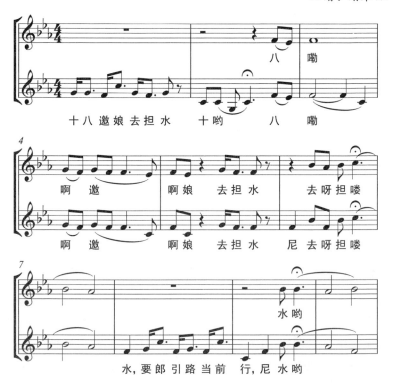

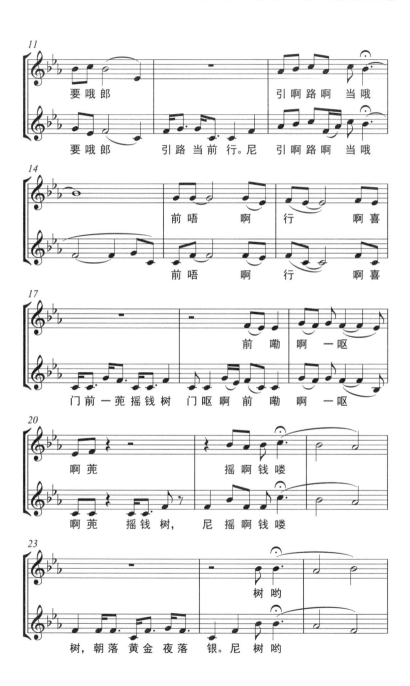

（六）节日歌

1. 姑娘节歌

每逢农历四月初八,靖州三锹乡苗寨就会将出嫁的姑娘接回来吃黑米饭过"姑娘节"。这一节日源于一个美丽的传说:传说宋代杨家将的后裔杨文广在一次战斗中被俘,其妹杨八妹每天给哥哥送饭却都被狱卒抢吃,杨八妹知道哥哥只有吃了饭才能力大无穷,焦急中想到了将糯米饭里拌入黑树叶汁,在农历四月初八这天给杨文广送去,哥哥吃了杨八妹的黑米饭以后,变得力大如牛,冲出了坚固的牢笼,而其妹却在此次战斗中牺牲了。苗族人为了纪念杨八妹、杨六郎,便把农历四月初八定为"姑娘节"。节日这天,苗家人要把出嫁的姑娘接回娘家过节,待举行庄重的祭拜祖先仪式后,全家一起吃黑米饭。节日期间,苗家山寨就会唱起动听的《姑娘节》,还将广泛展开"四八巧姑娘"评选、苗王背媳妇过河、民间趣味体育比赛等活动,还会有山歌对唱、逗春牛、跳铜钱舞等民俗表演。

例(52)　　　　　　《姑娘节》

记谱：谢弟佩

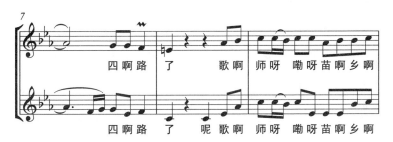

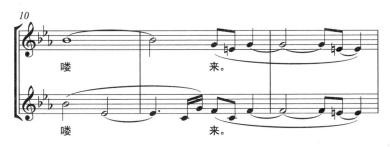

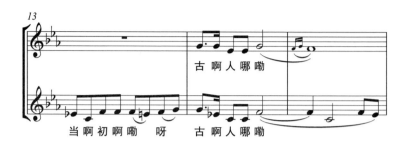
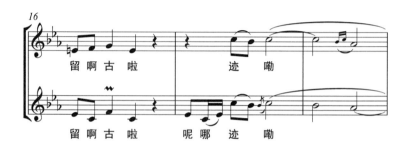
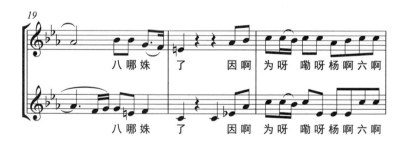
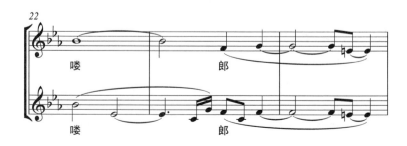

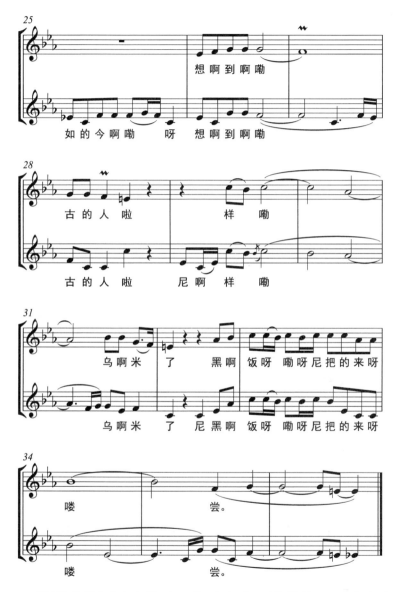

"姑娘节"活动当中的唱山歌、吹木叶、听苗笛等,也是豪爽多情的苗家儿女表达热烈爱情的方式之一。

2. 苗年节歌

自古以来,苗族就使用着与汉族农历不同的历法——苗历。苗历的岁首为苗年。苗年时间在农历的十月至十一月期间,具体的日子需由各苗寨商榷决定,湘西地区以冬至为"苗年",这种苗年习惯使得不同山寨的苗族轮流成为苗年狂欢的中心。苗年是庆祝一年来丰收的喜庆,也是对来年生活的展望。过苗年时,苗族山寨芦笙阵阵、众人踏歌起舞、尽情歌唱、纵情欢跳,带上心爱的芦笙,穿上最美的盛装,敲锣打鼓到各苗寨联欢。苗年时节,杀猪、祭祖、吃年饭;斗牛、斗鸡、打糍粑;赛歌、跳舞、串寨酒等活动接连不断。苗年中走村串寨,你迎我往相互祝贺,天天饮酒把歌唱,整个山寨沉浸在苗年的欢乐之中,一寨接一寨的芦笙盛会一直延续到二月的"翻鼓节"。苗年期间,寨与寨互为客主相互宴请,来者都是客,进寨吹笙相迎,白天吹芦跳舞,晚上观赏苗戏,青年男女则进行"坐妹",对歌谈情,追寻意中人,表达情与意,通宵达旦。

3. 重阳节歌

苗族重阳节是受汉文化影响后形成的苗族固定节日,虽说武陵山片区地域偏僻,但在两千多年前就受到汉文化的影响,五百年前汉文化就在该地区盛行,逐渐也过汉族的一些传统节日、传颂汉民族英雄、学习汉民族的文化艺术等等。苗族重阳节在汉民族传统节日活动的基础上融入了苗族文化元素,形成了具有民族特色的传统节日,即回家孝敬父母并庆贺五谷丰收,节日为期三天,各种活动不断,其中歌唱是不可缺少的一项重要内容。

4. 吃新节

苗族先民自从迁徙到长江流域之后就长期以种植水稻为主要生计,武陵山片区苗族在崇山峻岭之中凭借自己的聪明智慧和坚韧不拔的毅力,在极端恶劣的山峦中开垦层层梯田,创造了灿烂的苗族稻作文化。"吃新节"是苗族稻作文化的表现形态之一,每年农历六月初六为苗族的"吃新节",又称"尝新节",是苗

族的传统节日,也是仅次于苗年的重大节日。节日期间,各苗寨都要杀猪宰牛、开田放鱼,摘取少许即将成熟的稻穗(禾苞)煮成新米饭,杀鸡宰鸭,举行家宴,进行"吃新"。届时,各家各户将蒸好的新米饭、煮好的鲜鱼和鸡鸭,带到田间祭祀祖先,然后全家聚餐,节日期间亲朋好友相互串门祝福,预祝五谷丰登。苗族的"吃新节"是预祝今年稻谷丰收的一种农耕仪式,其活动的主要目的是向祖先和神灵献上水稻(禾苞)米饭和贡品,祈求保佑丰收。

(七)童谣歌

童谣歌曲是靖州三锹乡苗寨多声民歌的经典之作,是一代代歌师辛勤创编的结果,是苗寨文化传承的基础。苗家通过童谣传唱培养儿童道德情操,学习生活劳动和歌唱技能,让儿童在歌唱中学习,在快乐中成长。童谣歌曲中既有积极向上的励志歌谣,也有苗家历史与英雄的传唱;既有对大自然的认知和感悟,也有生活劳动知识的歌唱。童谣内容十分丰富,音乐节奏明快、活泼欢乐,喜庆且富有情趣。

1. 童谣

苗家人虽然穷苦,但他们明白教育对于未来一代的重要意义。苗家小孩三五岁时家长都会送其去苗寨学校读书学习,从小接受苗家文化教育,树立远大的理想,争取成为栋梁之材。

例(53) 《童谣》

记谱:谢弟佩

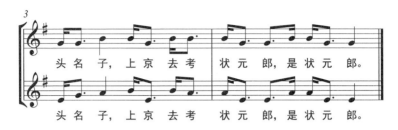

2. 杨梅谣

苗族社会中十分注重儿童的快乐成长，教育他们从小热爱劳动，培养孩子团结友爱、互相帮助的优良品德。苗族儿童懂得相互关心、相互友爱，歌中的"留到一颗把同良"便可见一斑。

例(54) 　　　　　《杨梅谣》

记谱：谢弟佩

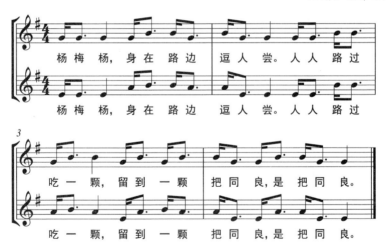

3. 春天歌谣

苗族没有文字，文化知识的学习都由歌师通过教唱和讲故事来完成，对于大自然的认知、劳动技能的学习以及思想品德的教育大多都也通过歌唱来教授，苗家儿童歌谣多用各种简单易学的节奏和旋律，填入相关自然知识和劳动知识的内容，使孩子们在歌唱

中快乐学习,具有良好的教学效果。

例(55) 　　　　　《春天歌谣》

记谱:谢弟佩

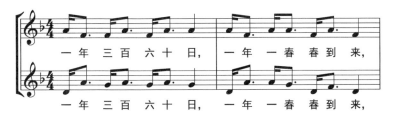

4. 虫儿的歌

作为以农耕为主要生存方式的苗族,始终把农业生产知识教育放在首位,在对少年儿童的教育中有着许多相关知识的传唱。《虫儿的歌》通过对嗡嗡叫的蜜蜂、夜晚发光的萤火虫、翩翩起舞的蝴蝶、专吃害虫的蜻蜓等四种昆虫行为特点的描绘,教育孩子从小了解农业生产中昆虫的习性及相关知识。

例(56) 　　　　　《虫儿的歌》

记谱:谢弟佩

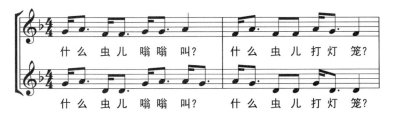

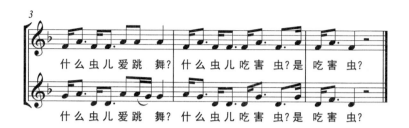

(八)三音歌

三音歌是靖州苗族多声民歌中将三种不同的歌调组合形成的一种歌调,曲调组合巧妙,歌唱中既有讲歌,也有领唱;既有二声部的重唱,也有多声部的合唱。在具有较强即兴演唱的歌曲中旋律变化较多,音调具有强烈的对比性,体现出苗家人对音乐的敏感性和独特的理解方式。通常演唱的三音歌有四种不同的组合方式:茶歌调、酒歌调、山歌调的组合;担水歌调、饭歌调、山歌调的组合;担水歌调、山歌调、四句歌调的组合;担水歌调、酒歌调、山歌调组合等。不同音调的组合,使三音歌声调高低起落有序,时而柔美悠扬、转而粗犷豪放,有着较强的表现力和演唱的风格特点,是三锹乡苗民最喜爱的歌唱形式之一。

例(57) 《坐夜歌》

(担水歌调、饭歌调、山歌调的组合) 记谱:谢弟佩

第四章 武陵山片区多声民歌表演形态

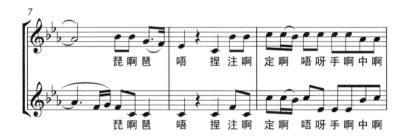

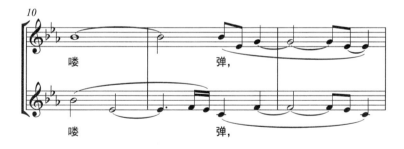

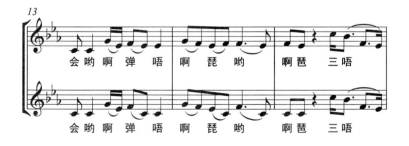

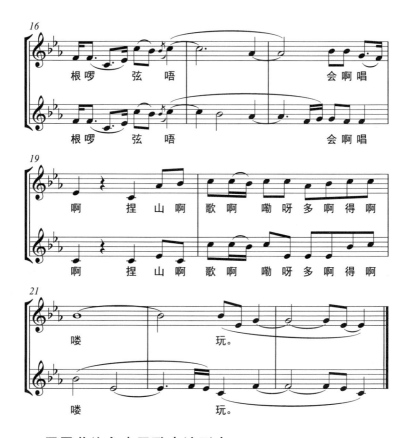

二、凤凰苗族多声民歌表演形态

　　湘西苗歌是苗民相互交往的重要载体,在各种节庆活动中苗家通过对歌、盘歌、和歌来表达思想、宣泄感情。湘西苗族音乐风格的形成与族群的生活环境、民族语音习惯紧密相连。群居在湘西地区的苗民大都是居住在深山峡谷之中,秀丽的山水、迷人的景色,在这大自然的怀抱中,苗家人无拘无束地用歌唱感悟生活、寻求爱情。在自由自在的歌唱中,形成了湘西苗歌的独特风格。苗歌中有独唱、男女齐唱、二重唱、对唱、男女分腔分调等不同的演唱形式,往往在对唱和重唱中形成织体、构成声部。多声民歌的旋律

起伏不大,进行比较平稳,旋律通常在一个八度内级进,歌曲灵活性较强,速度有快有慢,歌词中常加以衬词作修饰,旋律婉转流畅、悠扬悦耳,具有鲜明的民族特点。

例(58) 　　　　《天黑出门不知回》
　　　　　　　（男女对唱）　　　　　　　　记谱：杨果朋

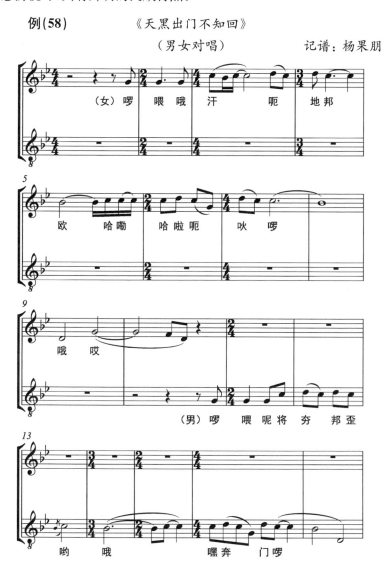

歌词大意：（女）没想你我今天遇，
　　　　　（男）昨晚睡觉梦见你。
　　　　　　　　见到你我很高兴，
　　　　　　　　我心和你一样美。
　　　　　（合）花儿开得多鲜艳，
　　　　　　　　蜂儿出巢寻花蜜，
　　　　　　　　出门天黑不知回。

第三节　瑶族多声民歌表演形态

雪峰山瑶族高腔号子歌主要是以男子演唱为主的歌唱形态，既可是一人独唱，也可以是二人对歌；既可是多人合唱，也可一人领众和。各种表演形式都有着不同的特点，号子歌的歌唱内容十分丰富，题材涵盖面非常广泛，既有鼓足干劲的劳动号子歌，也有劳作歇息时的抽烟号子歌；既有同行回家中的对歌号子，也有谈情说爱时的相约号子歌、休闲娱乐的夜歌号子，等等。瑶家人以号子歌来传承历史、传授劳动技艺，他们用歌唱来娱乐身心、开启恋人的心扉。演唱高腔号子歌不受时间和地点的限制，即使是谈情说爱也不受长辈和旁人的约束，想唱就唱开口即来，自由发挥尽情抒发，表现出高腔号子歌丰富的艺术特色。

一、歌唱的技巧性

号子歌的演唱不受约束，想唱就唱，尽情发挥，从清晨到傍晚，从山坡到院落，瑶家人都能以自己的歌喉抒发情怀，歌唱中他们即兴编词，根据情感表达的需要而变化声腔，其旋律、节奏、速度都有着很强的随意性和即兴特点，体现出高腔号子歌丰富的艺术特色。在富有赛歌性质的歌唱交流中，有意为歌手提供炫耀技巧的空间，让其尽情展示自己的歌唱能力和水平，通过这种交流、探讨和学习来提升和创新

歌唱方法,获得更加优美的声音效果,促进高腔号子歌的发展与传承。笔者在辰溪县罗子山瑶乡的田野调查中,录下了当时92岁高龄的湘西歌王舒黑娃歌唱的茶山号子歌,他虽已年迈,声音轻细,但从他的歌唱音色和情感处理中仍能感受到昔日歌王的风采。采访中,他讲述了自己的学唱经历,除了身为歌师的父亲的言传身教外,其中谈到一位从鄂西逃难过来的男子演唱的鄂西号子对他启发很大,并将其演唱技巧运用到了高腔号子歌的演唱之中,得到了瑶族山寨广大群众的认可,并得以传承。瑶家人的歌唱品位在不断地学习与歌唱中提升,"好听"是瑶家人歌唱的品位标准,歌师们围绕着"歌唱得好听"不断创新演唱技法来获得优美的音色,形成良好的共振,使声音高亢明亮,让声音传得更远。歌唱中的甩腔、断腔、装饰音和哇哇腔是美化旋律和唱腔的重要技巧,符合瑶家人的语言习惯和歌唱品位,使其具有较高的技巧性和广泛的群众性,促进了号子歌的发展。

二、对唱的协和性

瑶家人在深山峡谷中劳作生产,他们常结伴而行以避免遭到野兽的袭击,用高亢的"呜哇"号子声来壮胆驱兽,并在劳动中消除疲劳。他们对歌打趣助兴,用激情的歌唱表情达意,经过长期的演唱与总结,把歌唱中的领唱称为"歌娘",其他跟进演唱的歌手称为"歌儿",歌娘与歌儿有别于民间称谓的歌师与徒弟,因高腔号子歌有着很高的歌唱技巧,真正能成为歌娘的歌手并不多,在瑶家山寨中的歌娘不一定是年长或号子歌唱得最好的歌手,凡是起唱的歌手就是歌娘,歌娘起唱决定了演唱的曲牌,确定着音高及歌唱的题材。所有接唱跟进的歌儿,不论是歌师还是长者都必须按照歌娘的演唱接唱,要求音调内容一致,如果哪位歌手在接歌中音高、内容与歌娘不一致,大家就会一起呼喊"把你的歌埋起吧……"。

高腔号子歌尽管难唱,但歌唱中仍然强调演唱状态松弛、音色甜美、咬字吐字清晰、归韵准确,总结为——"松、甜、圆",以达到歌唱的和谐性,由此不难看出高腔号子歌对演唱者有着很高的要求。

三、和歌的多声性

闲暇之余或节日喜庆之时是瑶家人切磋演唱技艺的最好时机，大家聚集在一起交流自己的歌唱心得和展示演唱技巧，通过"赛歌"比试的形式来鼓励大家一起展演，传承和发展这一独特的演唱方法，同时也具有切磋技艺、交流情感、传承历史的意义。群体性的演唱中往往由年轻的后生开唱，展示其所学和技巧，以求歌师的指导和评价。歌唱交流时众歌手自由演唱，往往是由歌师开唱，随后逐个自由跟进或齐进，形成"领、进、合"的特点，"领"是起唱的歌娘，"进"是接唱的歌儿，"合"是自由跟进"哇哇"腔形成声部的众歌儿，这种多声的形成是在句与句连接的"哇哇"腔演唱之中，凸显"哇哇"腔音响的和音特色，歌娘在"哇哇"腔任意延长音值，歌儿一个个以歌词填入或以"哇哇"腔填充歌唱，与歌娘或前歌儿所唱旋律形成声部，歌手可以用"哇哇"腔自由进入或退出歌唱，既可由弱起跟进，也可轻拍演唱；既可重复唱词，也可以"哇哇"腔烘托。歌手演唱的旋律基本相同，在自由进出中形成了重叠声部——松散式接应型织体。歌唱结束时众歌手作下滑音齐唱结束于调式的主声上，这种在领唱与跟进中形成的重叠性多声，有着即兴性和不确定性的特点，歌手即兴发挥即兴演唱，没有特意安排构建和音，形成自由声部结构形态。

例(59) 《高山顶上修条河》
（挖山号子） 记谱：蒋勇

第四节 土家族多声民歌表演形态

"哭嫁歌"是土家族女子在出嫁时,以吟唱表达对封建买办婚姻造成自己悲惨命运的不满情绪和对娘家人依依不舍的情感的婚嫁习俗,以哭和吟的形式演唱独特的旋律音调在多人帮唱和对歌中形成声部,其歌唱内容丰富、情感表达真挚,哭嫁歌中有"又哭又唱""只唱不哭"和"只哭不唱"三种不同的哭唱表演形态。因特殊的历史背景和特定的歌唱情境,使得歌唱哭吟融为一体,声调舒缓,呜呜咽咽,气氛哀怨,吟唱哭声低沉、短促、悲切、忧伤,接近于吟诵调。土家姑娘出嫁前的十天半月便开始了这一特殊的哭嫁活动,哭嫁活动一

般在晚上进行,届时众亲友和新娘子要好的姐妹以及亲邻少妇会于待嫁姑娘的住处陪哭,一直哭到娶亲之夜。在整个哭嫁活动中,亲朋好友通过劝哭、陪哭来和新娘子一道来表达自己心中的真实情感。歌唱时,哀伤中不失委婉,不舍中不失动人,悲情中不失抒情。因此,土家族哭嫁歌也被称为"中国式的咏叹调",成为最具代表性和民俗特色的土家族文化。哭嫁歌有汉语哭唱和土家语哭唱两种,主要运用的是土家语哭唱。各寨哭嫁活动的流程基本相同,只在哭述时因新娘的素质、即兴创编能力、内心情感波动等方面存在一定差异,哭唱内容可长可短、歌声可高可低、节奏可快可慢。

一、哭嫁的流程

在特定的历史发展历程下,这个古老而又神秘的民族,居住地理环境闭塞,对外交流甚少,使土家族哭嫁歌这一民族习俗相对保存完整,活动十分精彩,并在历史的发展中形成了哭嫁活动的固定流程。主要包括三个阶段、三个大流程:一是"新娘三哭"——过礼哭、娶亲哭、发亲哭。"过礼哭"即男方媒人带着彩礼送到女方家商量准备接亲事宜(称为"过礼")时进行的哭嫁阶段,"过礼"在结婚前一天至一月时间内。二是"娶亲哭"——男方接亲队伍前来迎娶新娘时,新娘和陪哭的众亲人一起的哭唱。三是"发亲哭"——新娘上花轿前离开娘家的一场哭,这是三哭中最为隆重的一场,除了新娘激动哭唱之外,众亲朋好友的陪哭也随之激动,哭唱的场面真挚感人,催人泪下。"哭嫁歌"的内容丰富,新娘可根据理解自由地抒发自己内心的感情,既有诉说包办婚姻的怨愤和对媒人的憎恨,也有抒发对亲人不舍的离别之情和对未知生活的惶恐;既有表达感谢父母的养育之恩和依恋不舍,也有哭唱中表达对亲朋好友的答谢、安慰、祝福之意,等等。

二、哭嫁的步骤

因地域环境的不同,这种传统的哭嫁活动也有着地方性的特

色,例如湘西土家族"哭嫁歌"的程序根据内容的不同分为五个步骤:第一是"哭开声",也就是哭嫁活动中的第一声哭,在出嫁前一个月左右的时间里,由新娘家族中最具地位并且是福寿双全的老太太来哭出第一声,正式拉开哭嫁的序幕,新娘便开始哭嫁。新娘会"哭自己",在哭唱中哭诉自己对这种婚俗制度的不满,哭述父母的养育之恩,哭述对自己未来生活的惆怅。第二是"哭爹娘""哭哥嫂""哭姊妹""哭亲友"。首先是"哭爹娘",哭唱对爹娘的歉疚和对爹娘的不舍之情。其次是"哭哥嫂",表露对哥嫂的嘱托,请他们替自己孝敬爹娘。再是"哭姊妹",哭姊妹是出嫁的前一天晚上新娘的好姊妹纷纷前来安慰及祝愿新娘,在陪新娘哭唱中回忆过去美好日子和依依不舍的姊妹情谊,表现出姐妹情深。最后是"哭亲友",按照哭唱程序,哭了姊妹就是哭亲友,此时众亲友也会陪哭,表示对新娘的依依眷恋和美好祝愿。第三是"哭媒人"。这是哭嫁情绪的转折点,当媒人到达新娘家中时,新娘一转悲情为怒气,将心中的不满与憎恨情绪统统抛洒在媒人身上,以哭代骂怒斥媒人。这一过程因新娘情绪的转折使得哭嫁活动气氛转变,这种哭唱与斥骂既是新娘的心声,也是活动气氛的调节,带有一定的表演色彩,相当具有民族特色。第四是"哭入席""哭上头""哭祖宗""哭穿衣"。首先是"哭入席",在婚宴开始入席时,新娘先向入席的亲朋好友哭。随后是"哭上头","上头"即新娘将头发上梳盘起,表示该女子已为人妻。新娘在梳头盘发过程中感受即将为人妻,深情地哭诉着悲伤。紧接着是"哭祖宗",盘好头发的新娘来到自家的祭祖神堯前向列祖列宗辞别,新娘在祭拜祖宗的哭唱中祈求祖宗保佑爹娘身体健康,保佑自己婚姻幸福美满。祭拜祖宗后便是"哭穿衣",这是新娘在自己娘家做闺女的最后时光,穿上新嫁衣预示着自己将离开爹娘,此时的哭唱相当的悲伤,十分感人。第五是"哭上轿",即新娘上花轿之时与众亲友的哭唱,新娘情绪激动,放声哭唱,哭的是与家人和亲朋好友的离别之情,表达了新娘在离开娘家之际对爹娘及亲人的美好祝愿。

第五章
武陵山片区多声民歌的艺术特征

　　武陵山片区多声民歌是我国民族文化的重要组成部分,武陵山片区历史悠久,在广袤的山野里各民族的语言、民俗、歌谣、诗词同音乐旋律与和音相结合,形成了以民族语言为基础、民间歌唱方法为主体、多种演唱形式相融合的民族民间艺术综合表演形式。因民族文化习俗和地域环境的不同,多声民歌有着各民族独特的文化特色和音乐风格,体现出民族的集体智慧。整体上看武陵山片区多声民歌是一种古老的文化艺术形态,它植根在民族的土壤之中,植根在各族百姓的劳动生活中,是各族百姓情感表达的重要方式,是人民不可或缺的文化娱乐和精神食粮。

　　武陵山片区多声民歌从劳动号子和集体呼喊中发展而来,通过与民歌演唱相融合,以齐唱与合唱的形式进行表达,主要用于劳动号子的一领众和及民族山歌的集体对唱之中,这种以旋律线条发展为主体的音乐创作思维方式,形成了多声民歌以主旋律与支声伴唱相结合的二声部歌唱方式,呈现出武陵山片区多声民歌的艺术特征。

第一节　武陵山片区多声民歌的音调特征

　　武陵山片区的各民族在与大自然和睦相处中不断探索着大

自然的发展规律,并在认识中产生了对大自然的情趣,在亲近自然、融入自然的劳动生活中形成了一种亲和自然的人生态度,并将这种生活品位融入民族文化艺术里、体现在民族秉性与民族精神中。各民族在亲近大自然的劳动生活中所孕育出民族音乐的文化内涵,形成一种与大自然和谐共存的生活境界,积淀出特定环境下的民族文化基因,并将这种基因彰显在本民族多声民歌的歌唱表演之中。

武陵山片区各民族在崎岖的山野地域环境下生存,在繁重而又危险的生产劳作方式及本民族文化背景的影响下,其多声民歌调式音阶强烈地体现出本民族原始社会的音乐文化元素,在音乐节奏上有着劳动生活的结构特点,曲式上也是以民族短小经典的民间山歌为基调,歌曲多以二句体、四句体为主,多声民歌创作手法朴实、简单,有着很强的歌唱性和叙事性,是民族音乐文化和地域性文化之经典。

一、侗族多声民歌音调特征

侗族多声民歌有着独特的民族艺术风格,歌唱旋律与和音完美结合,歌唱中表现出从容平稳之美,在体现民族风情的同时展现出侗家人对音乐独特的理解与感悟,以侗族多声民歌特有的宽广音域、丰富音色、有序节奏、完美和音,给人们美的艺术享受,彰显侗族民间音乐深厚的文化内涵和底蕴。

(一)侗族大歌的音乐特征

侗族多声部民歌历史悠久,在漫长岁月的发展与演变中逐步形成了侗族独特、完整、固定的多声民歌演唱形式,音乐的发展始终体现着侗族多声民歌的协调统一、含蓄唯美、婉转动人的风格特质。其旋律构成平和自然,在速度、力度及节奏等音乐元素中保持平稳的流畅感,显现出侗家风情的独特韵味。从侗族多声民歌音乐形态的发展规律看,侗族多声民歌有着由萌生到渐变、再由简单到复杂的发展过程,侗族民歌多声织体由

单声旋律演化而来,是侗家人对声音感知、歌唱方式、乐音品味的反映。从侗族多声民歌的声部结构、音程组合、内容体裁、技术手法等方面,我们能在一定程度上认识侗族人民的审美品位和对音乐的感知能力,从而理解侗族多声民歌发展的一般规律。侗族多声民歌以二声部歌曲为主体,二声部歌曲是侗族多声民歌的基本类型,在侗族大歌中出现的三声部也是在二声部的基础上发展而来的。

例(60) 《打碗油茶你要吃》
（女声大歌）　　　　　记谱：全华

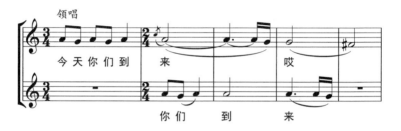

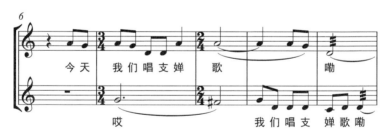

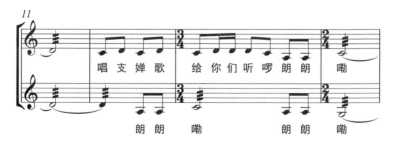

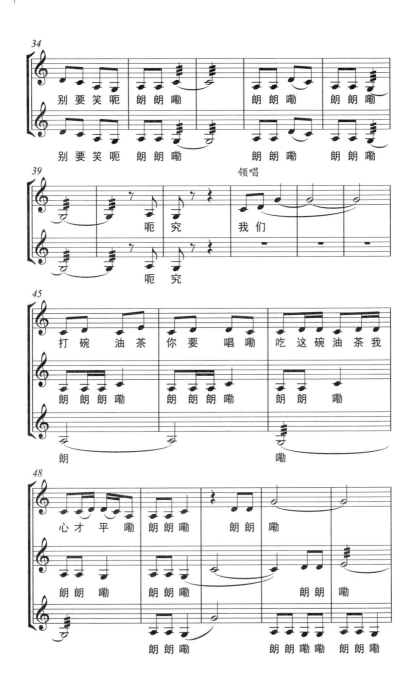

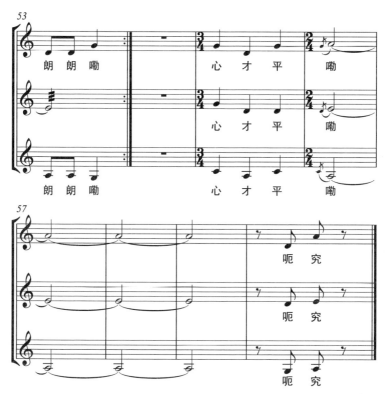

从侗族大歌的结构上看,每一首大歌都有较长的篇幅,有的长达数十分钟,他们聚集鼓楼娓娓不倦地传唱历史,优美的歌唱让侗家人百听不厌并乐在其中。侗族多声民歌的歌词长短不定,每首歌少则两句,多则可上千句,自由的歌词结构为歌曲的发展提供了契机,应用节奏韵律创作出朗朗上口、易学易唱的美妙音律。侗族多声民歌的歌词十分讲究押韵,除押脚韵、腰脚韵、头脚韵外,还包括最为特别的勾锁韵(又被称为内韵或跟韵),其特点体现在同一乐句内的分节之间仍需押韵,主要表现形式是头脚勾锁、混合勾锁与押脚勾锁三种,这种押韵设置实际是把较长的句子划分成多个短句,各短句之间相互钩锁,实现完整词句的连接统一,使音乐得到发展与扩充,并具有很强的吟诵性、动感和旋律感。

侗族大歌属于分节歌,每一首大歌中有若干个段落,乐段划分的依据是歌词的段落,乐段的长短取决于歌词的长短,每一段词曲结构也基本相同。侗族大歌的主要旋律在低声部,高声部是低声部的变体与呼应。高音部与低音部保持一致,均按照侗语音调的起伏规律来发展旋律。高音部在低音线条中运用更多手段来丰富旋律和推动旋律的发展。从侗族多声民歌的曲式结构分析,一首完整的大歌一般由引子、主部、尾腔三部分组成:引子是歌曲的首部,称为"起顿",歌首或歌头领唱;主部是歌曲的主体部分,表现实质性的内容,称为"更夺"(意思是"大家一起唱");尾腔是歌曲结束处的一个过渡性的乐句(俗称"拉嗓子")。侗族多声民歌主要是五声调式歌曲,和声音程常用到大小二度、三度、四度、五度,且以纯四度、纯五度居多。

例(61) 《蝉歌好听人人爱》
（女声大歌） 记谱：杨果朋

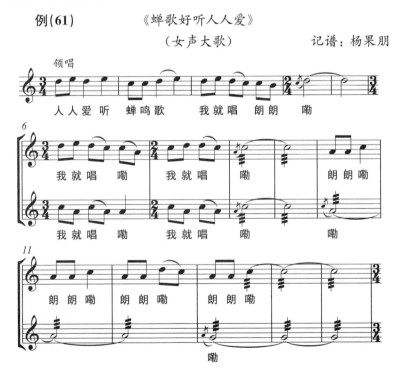

第五章　武陵山片区多声民歌的艺术特征

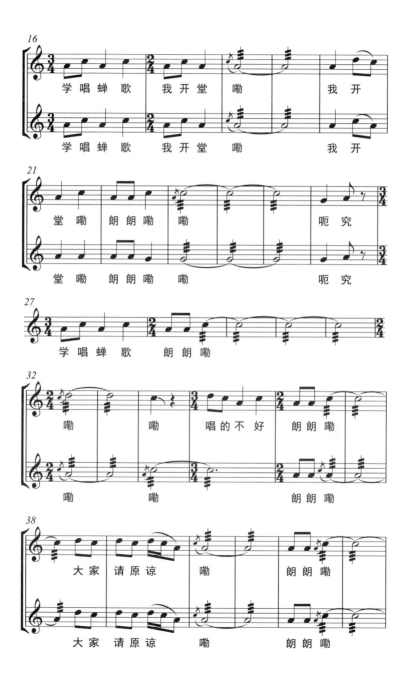

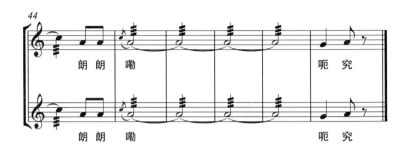

大小三度是侗族二声部多声民歌的主要音程结构,是形成侗族多声民歌风格和特征的重要基础,在侗族多声民歌中被广泛采用。此外,纯四度、纯五度应用得也比较频繁,形成纵向的和音。侗族多声民歌是优美典雅的支声复调旋律与和音的完美结合,形成了一领众和的民间合唱音乐艺术表演形态。

例(62)　　　　《有领有合唱开怀》
　　　　　　　　（女声大歌）　　　　　　记谱：杨果朋

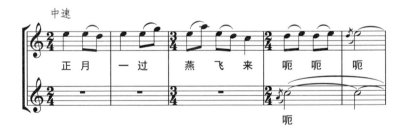

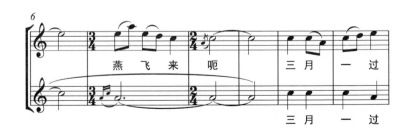

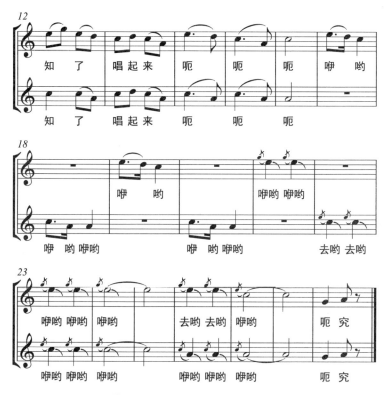

(二)喉路歌♪的音调特征

喉路歌♪的音调是在通道侗寨四里语言的基础上发展起来的,在音乐旋律中无不留下了四里侗语的音调痕迹,这种音乐化的民族语言音调对喉路歌♪旋律音调的发展有着一定的制约作用,但其也不可否认地为通道侗族喉路歌♪的形成与发展提供了基础。通道侗族四里侗语有九个调值,侗民在日常生活说话的语调中富有一定的歌唱性,话语声调起伏自然,极为悦耳动听。在群体不同音高的说话语调中具有自然的多声特点,这种语言音调对喉路歌♪复调的形成有着较强的推动作用。从目前传承下来的曲目上分析,喉路歌♪是民族五声调式的多声部音乐形态,以五声宫、商、徵、羽四种调式为主。"喉路花歌"是通道侗族喉路歌♪中最为丰富的音乐表现形式,以五

声羽商调式为主,同时还运用了羽商相互转调的发展手法。

例(63)　　　　《唱得太阳早起晚落坡》　　　　记谱：杨果朋
　　　　　　　　　　（花歌）

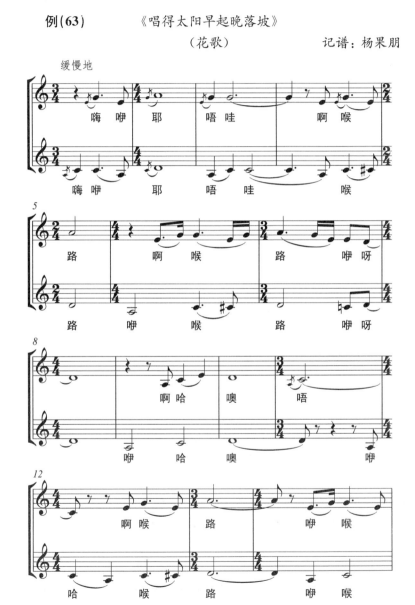

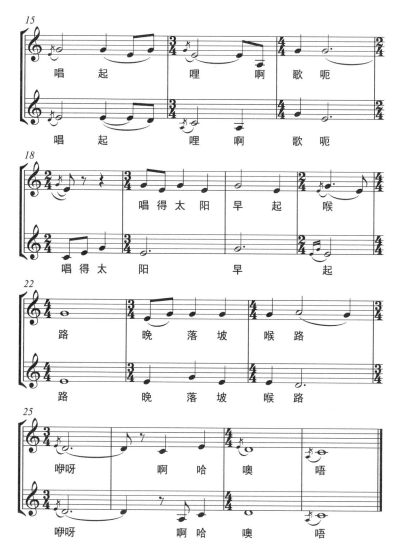

歌曲《唱得太阳早起晚落坡》基本以二声部结构为主，在歌唱情绪热烈时局部分支出现第三个声部，声部和音主要应用了大小三度、纯四度、纯五度和大小六度，也有极少量以装饰音形式呈现的大二度和音。喉路巧歌、喉路讲歌较喉路花歌来说相对比较简单，歌

曲是以单声部音乐为主，偶尔出现两个声部，多以民族五声宫、羽、徵调式为主。喉路巧歌节奏变化较多，以四拍子或变拍子为主，演唱速度中等偏快。喉路讲歌是四里侗语声调的夸张、延长所形成的音调，歌唱与侗族四里语言的音调大体相同，结合说话中形体动作的节奏，形成了旋律优美、类似于吟诵调的歌唱表现形态，歌唱中节奏变化较多，演唱速度中等偏慢，多用三拍子和自由拍子，按照四里侗语声调特点，演唱中应用了大量的装饰音来美化旋律，如上滑音、下滑音、上波音、下波音、前后倚音等。

例(64) 《一起唱歌心欢畅》
(喉路花歌) 记谱：杨果朋

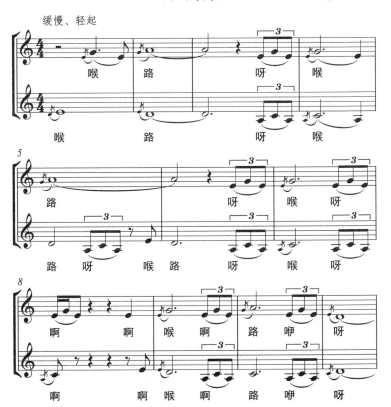

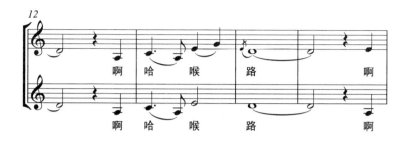
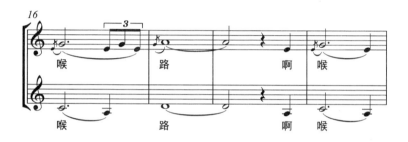
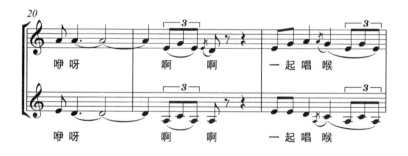
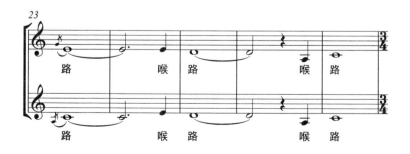

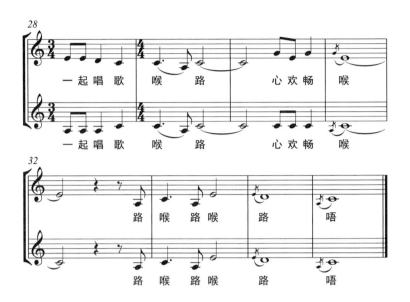

二、苗族多声民歌音调特征

苗族多声民歌如同苗家人的性格一样热情奔放,歌唱声腔嘹亮高亢,曲调旋律婉转起伏,音域十分宽广,演唱中常常根据苗族语言声调采用上下滑音、前后倚音及甩腔加以衬托,形成苗族多声民歌的典型风格。在武陵山片区民族交流活动中,因受汉文化影响程度的迥异及地域生存环境的差异,武陵山片区各地的苗族多声民歌在旋律构成、调式调性、和声织体上都有着各自的特点,在演唱技法中又有着不同的地域性特色与风格。武陵山片区虽然地处偏僻,但两千多年前就受到汉文化的不断渗透与影响,六百年前楚文化就在这块广袤的山野中得以盛行,深深地影响着武陵山片区少数民族的文化生活及民族文化的特色与传承,特别是在劳动生活方式、信仰、民俗文化、娱乐方式等方面影响极大。随着汉文化的不断融合,少数民族在与汉人的交流中接受了汉族语言,汉语成为当地各民族最重要的语言工具,使得少数民族文化与汉族文化深度融合,逐渐形成了具有民族特性的文化特色。如湖南怀化

市靖州苗族侗族自治县三锹乡苗族歌《茶棚山歌》,这是一首典型的苗族多声情歌对唱歌曲,歌唱中用"酸话"(以汉族语言为基础形成的少数民族语言)来抒发与表达,歌唱旋律构成、声部结构及节奏处理较为多变,a羽调式使歌曲悠然自得、朗朗上口,有着"调随词走"的苗歌特点。三锹乡苗族歌的对唱一般都是低声部起声、上声部跟进,从而形成呼应与模仿并存的复调型织体,歌唱时情感丰富多变,帮腔声部的和音构建多以主声部的情感发展为基调,随主声部的节奏与速度来进行帮腔歌唱,以达到统一和谐的演唱效果。和声音程的运用多以三、四、五、八度为主,二度音程的运用(少量的)突显靖州三锹乡苗族多声情歌的典型特色,在和谐与不和谐的和声空间中促进旋律的发展,使歌唱更富感染力。

例(65)　　　　　《茶棚山歌》
　　　　　　　　　（二人对歌）　　　　　　记谱：杨果朋

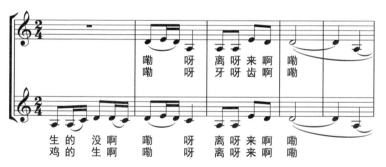

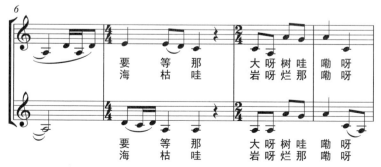

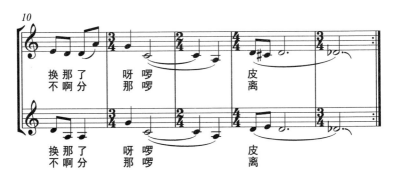

武陵山片区为多民族聚居地,他们相互团结、和睦相处,努力传承着本民族的传统文化,在民族间的不断交流中相互学习与借鉴,形成风格各异的少数民族多声民歌。如湘西凤凰苗族多声情歌《天黑出门不知回》,其宽广婉转的旋律音调具有湘西苗族音乐文化的典型特征,高亢嘹亮的演唱方式具有苗族飞歌的歌唱风格,形成了独具特色的湘西苗族多声情歌。歌唱中运用一问一答的方式来推动演唱情感逐渐升华,巧妙地在男声帮腔后与女声形成了支声型织体,整体音效体现了男女情感的交融,二度音程关系的广泛运用也突出了湘西苗族情歌的典型特点。

如例(58)《天黑出门不知回》(男女对唱)。

歌词大意:(女)没想你我今天遇,
　　　　　(男)昨晚睡觉梦见你。
　　　　　　　见到你我很高兴,
　　　　　　　我心和你一样美。
　　　　　(合)花儿开得多鲜艳,
　　　　　　　蜂儿出巢寻花蜜,
　　　　　　　出门天黑不知回。

湘西苗族多声情歌曲调特色分明,常用宫、商、徵、羽四种调式,此外,也常常将调式进行交替与混合运用。因为湘西苗歌的结构具有独特的个性特征,所以我们在分析湘西苗族多声情歌的调

式时,不能机械地套用我国民族音乐理论中的调式观点,也不能仅仅以苗歌的起音或歌唱的结束音来确定其所属调式。在歌曲的曲调结构中,四音列是构成苗歌调式的基础性音列形式,突出调式音列中的支柱音及色彩音是湘西苗族多声情歌曲调结构中的主要特点,而把次音放在主要位置,把主音放在次要位置的音列形态是湘西苗族多声情歌曲调结构的另一种主要的特征。下列四音列结构是湘西苗歌曲调中常用的三种音列结构:

一是以小三度、大二度、大二度组成的6 1 2 3音列结构;
二是以大二度、大二度、小三度组成的1 2 3 5音列结构;
三是以大二度、纯四度、大二度组成的1 2 5 6音列结构。

整体上看,武陵山片区苗族多声民歌中最常使用的调式是羽、徵、商,偶尔也会运用到宫、角调式,多以五声民族调式为主、七声民族调式为辅的旋法构成方式,旋律起伏变化丰富,常运用转调与临时变音来丰富其色彩性。从曲式结构上分析,苗族多声情歌往往分为一段体、二段体、三段体及多段体结构,同时也有偶句与奇句体之分。苗族多声情歌的结构分为引子、间腔和尾腔。引子也叫"起腔",起腔主要是为歌曲定调、定词、定速度,帮腔旋律出来后与之构成相适应的声部,达到和谐统一;间腔为苗族多声情歌的呈示部,是歌唱主题表达与情感抒发的中心段落;尾腔是结束部,尾腔中充分运用衬词及衬腔来巩固主题、结束歌曲。苗族多声情歌多为支声二声部结构形态,支声声部的构成往往是主声部的变体,在歌唱中以同样的节奏和演唱速度来演唱同样的歌词,其织体常见接应型、支声型、复调型等形态,和音多是纯四度、纯五度及小三度为主的简单音程,偶尔也用到大二度和小七度音程,彰显湘西苗族多声民歌和音运用的独特性。

三、瑶族多声民歌音调特征

呜哇高腔号子歌的表演形态、演唱风格、音乐特征等方面,全面体现了雪峰山区瑶民在独特地域环境中的劳动生活现状,显现

出淳朴率真的民族性格,反映了瑶族人民的聪慧才智与对本族音乐的特殊情怀,他们所热爱的高腔号子歌内容包括了炽热爱情与辛勤的劳动生活,直接记载了瑶族久远的文化历史,在音调、语调、声腔上具有极其鲜明的音乐特征、浓郁的民族特色及地域特征。呜哇高腔号子歌具有独特的个性化特征,表现为旋律悠长婉转、节奏随性自由、感情色彩十分鲜明。在独特地域环境中所形成的语言声调以及特殊劳动方式所需要的情感抒发,决定了号子歌旋律音调的发展走向,形成了与众不同的音乐特点,在即兴演唱中常采用甩腔、滑腔进行点缀,还使用一长串呜哇衬词形成高亢的华彩性乐句。呜哇高腔号子歌是以五声音阶为主来发展旋律,调式中常采用羽、徵、角、商,在早晨出工与晚上收工号子都习惯性运用到羽调式,而在夜晚对歌或恋歌时采用的调式则更为多样。

（一）自由的音调发展

高腔号子歌是一种由劳作呼喊发展演变而来的山歌形式,其风格具有很强的自由性与随意性,在歌唱中见景唱景、见人颂人,题材广泛、自由旷达。歌唱时的情绪与情境对内容及形式起着导向作用,不同的场景中所表现出的旋律与装饰形态各不相同,哪怕同一首高腔号子歌经不同歌手的处理也有着不同的情感体验。尤其在"哇哇"腔的演绎过程中,随歌手的经验阅历不同,加上自身技艺与功底各异,再根据环境氛围的需求随之所处理的"哇哇"腔跌宕起伏、变化较多,使得高腔号子歌具有较高的音域,同时显现出较多装饰音、节奏自由等特征,从而体现了它强烈的表现力与感染力。

（二）民族性的音调形成

瑶族人民的音乐禀赋聪慧,在瑶族留存着种类繁多的民间艺术,其中经典相传的呜哇高腔号子歌彰显了瑶族文化艺术的独特之处。历经数千年的迁徙辗转,在没有自己民族文字的情况下,瑶族文化仍然得到了相应的传承,在迁徙的过程中瑶族人民始终保持着坚忍不拔的民族秉性。雪峰山区的瑶族尽管只占整个瑶族的一小部分,但他们依旧保持着瑶族的特性与民俗习惯,他们虽不是

迁徙过程中的主流队伍,但仍然发自内心地热爱着本族文化,为瑶族文化的传承奉献自己微薄力量,当瑶族人民在歌唱的即兴发挥及创编过程中,依旧显现其典型的瑶族旋律音调的特征,并与本族语言习惯紧密相扣,保留着自身民族的民歌艺术品位与审美,使得在雪峰山地域环境中依旧流传着属于瑶族人民自己的歌声。

四、土家多声民歌音调特征

源远流长的土家族哭嫁歌这一艺术形态来自民间传承,在民俗文化的土壤中成长,蕴含着本民族宗教、文化、民俗特征,其艺术形态有着很强的地域性、群众性,音乐旋律结构简单,声部和谐,具有极强的艺术感染力和表现力。

(一)自由的哭唱形式

哭嫁歌的哭唱形式较为自由,旋律发展灵活多样,是一种由女子演唱的无伴奏独唱、对唱、重唱、小合唱的歌曲。根据其哭唱的特点可以分为三种不同形式:由新娘开始的一人哭唱,新娘与母亲或某一姐妹间的两人哭唱,众亲友、姐妹陪哭的多人唱哭。一人哭唱是新娘于结婚前躲在闺房时的哭唱,这种哭唱以与父母的离别情为主线,自己即将离开娘家成为别人之妻,哭唱言词中饱含对父母的感恩,抒发对还没有报答养育之恩便要嫁人的内心愧疚,同时也宣泄自己对未来生活的担忧与惶恐。一人哭唱表达出新娘复杂的内心情感。两人哭唱是指新娘与某一对象的对哭。这是"哭嫁歌"过程中典型且不可或缺的环节,贯穿于整个哭嫁过程。新娘除了独自哭泣之外,还要选择不同的对象来进行哭唱,其中包括与自己母亲进行的哭唱,内容涵盖了自己对原生家庭不舍的情感、对新建家庭的惶恐之情;母亲则会通过哭唱来安慰自己的女儿,与女儿讲述当初自己出嫁时的难忘经历,并告诉女儿如何与丈夫相敬如宾、如何孝顺双方老人与维持家庭和睦等内容。根据哭唱中的不同对象,哭唱的内容也有所区别,在与好姐妹和嫂子的哭诉时,主要是在情绪上对新娘进行抚慰,两者在轮唱中交流与表达情谊,

陪哭者通常用哭唱劝慰新娘不要太过悲伤。这也是"哭嫁歌"中很重要的一个环节,哭唱中两人一起一落便形成二声部的对唱。多人哭唱是新娘的好姐妹、亲朋好友及众人的陪哭,这是新娘出嫁程序中新娘和众人的同时哭唱,场面十分热闹。在新娘即将上轿之前,亲朋好友纷纷都用哭唱来表达对新娘的不舍之情,而新娘则对亲朋好友表现出难以割舍的情感,众人纷纷对新娘表示祝福,而新娘即将面对新生活出现的惶恐情绪等各种情感元素都在此特殊时期涌出,场上哭唱声一片,直到新娘踏入花轿远远离去。这个过程中众人都抑制不住自己内心的情绪,内心情感都表现得淋漓尽致,在哭唱中将哭嫁这一民俗活动推至高潮。

五声体系调式在土家哭嫁歌中运用非常广泛,但由于哭唱具有音调的随意性,故此音调并不能固定在某种不变的调式调性上,也不存在音高的固定规律,这种音调往往被人们称作"悲腔",此为湘西土家族哭嫁歌的典型特点之一。在歌唱旋律的节奏上,由于哭与唱的结合形成了很多的休止,休止既是对抒发情感的需求,也是对哭唱中言词的编创,通过短暂的哭泣休止,构想下一句或下一段的歌唱内容,体现出哭嫁歌在音乐进行时对唱词选择的即兴特点。在两人和多人的哭唱中,时常出现二声部对位,这种二声部对位的特质明显,体现了湘西土家族的民俗文化特征。湘西哭嫁歌所形成的二声部对唱,其音程进行平稳,较少用到大跳,歌曲往往是以上方声部开始乐句为主导音调,由高而低,逐层递进,构成五声音阶式的下行旋律,确定了悲伤的基本情调。在整个哭唱中是以上声部为主导,通过其确定歌唱的音高、节奏和哭唱的言词,下方声部只是按照上声部的词和旋律做严格模仿或变化模仿,在哭唱结束时,下声部与上声部统一形成齐唱来加强哭唱的结束感。在声部音程组合上,土家族哭嫁歌巧妙地应用了七度、二度等不协和音程,构成其特色。或许正是由于哭唱所形成这样的音程运用,才使得哭嫁歌将悲伤、忧愁等复杂的情绪表现得淋漓尽致,成为民族民间艺术中的一颗璀璨明珠。

在二声部哭嫁歌中经常运用乐段和乐句结构的对比、旋律发展中的音区对比、在声部上有复调的对比等。当主声部的哭唱停顿时,副声部就作填补式的接唱,两个声部旋律、节奏、言词上下呼应,互相补充,形成对比,更好地烘托哭唱的情感。哭嫁歌的模仿和对比手法是哭唱中重要的表现手法,也是哭与唱结合的特殊表现形式,这种模仿是在不同环境下和不同哭唱情绪中的情感表达,副声部的模仿往往在主声部的节奏和旋律上稍作变化,从而形成二者的对比,推动音乐的发展,使得音乐更加生动,更具哭唱的表现力。

例(66) 《哭祖宗》

记谱:杨果朋

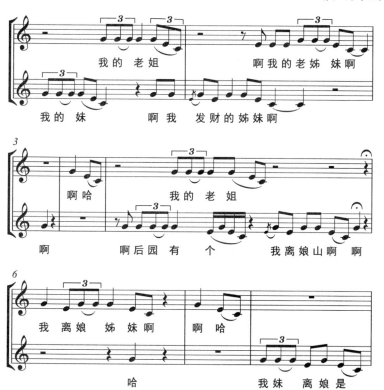

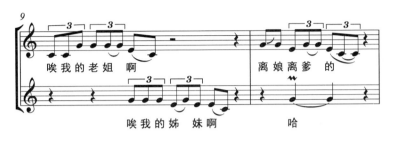

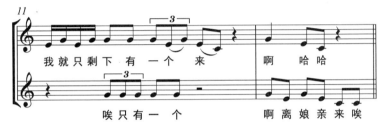

谱例(66)中三连音和二八节奏型运用较多,有着哭嫁歌音乐的典型色彩。在新娘和姐姐对哭的二声部中,其节奏、旋律和结构上基本相同,只是声部进入的时间不同,新娘较姐姐慢一小节进入,形成新娘对姐姐声部的模仿,有着复调音乐的特点。哭唱中有较多的"哭叹"处理,"我的妹""我的老姐"这种相互称呼,体现出两姊妹之间的亲切感,抽泣和哭叹的运用,更加体现了情真意切的演唱特色。歌唱中很多休止符的运用,有着即兴发挥的演唱特点,在一抽一叹的歌唱中形成强烈的声部对比,凸显新娘与姐姐真挚的感情。

哭嫁歌是以哭与唱的结合而形成的一种民间艺术表演形态,首先是哭,随后是吟,随着言词的音调变化,这种哭与吟诵的结合便形成了哭唱。哭嫁歌情感真切,哭是新娘对出嫁前后的思量与展望,是表达自己对家人和亲朋好友的眷恋与感谢,同时也表达对未来生活的担忧与迷茫。新娘用真挚的情感在哭诉中进行表达,哭嫁活动中新娘的这种哭泣往往都伴随着抽咽,这既是哭泣中换气时的自然需求,也是情感表达的重要方式——新

娘在哭唱的抽咽中来体现伤感的程度。哭泣中的抽咽是随心所欲、没有规律的,抽咽的次数可多可少,时值可长可短,但在哭与唱融合后相对也就形成了一定的规律,哭嫁歌中的抽咽一般都是占用一拍的时值,但在哭唱情感表达中也可增减时值,抽咽把原本简单的哭与平淡的吟变成十分生动精彩的哭唱。哭唱中根据情感的需要运用了较多的衬词,如"地""唉""嘛""啦""呀""啊";"呀啊啊啊""唉哈唉""啊哈哈""啊哈哈哈"等。哭嫁歌中的哭叹衬词一般都是真嗓,根据演唱中的情感变化所需时而低沉时而高声,与哭唱形成对比,使得哭唱情感表达更加丰富,更有利于旋律的发展,这些衬词都是土家族生活语言中常用到的语气词,在哭唱中进行了巧妙运用和夸张表现,使哭唱更加生动感人。

例(67) 《哭伯娘》

记谱:全华

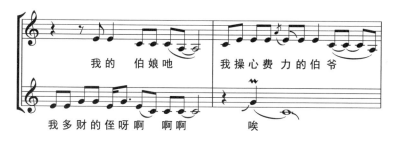

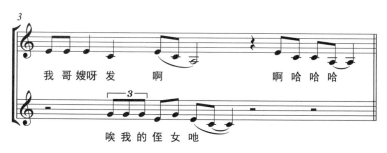

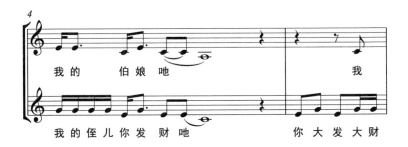
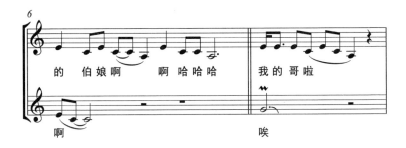
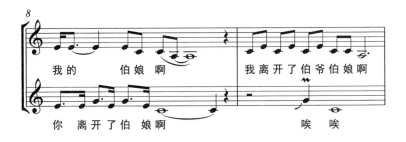
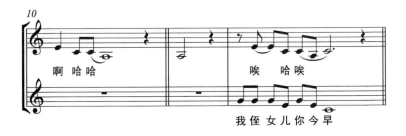

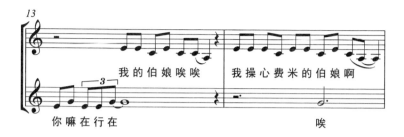

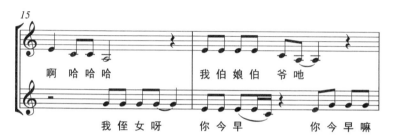

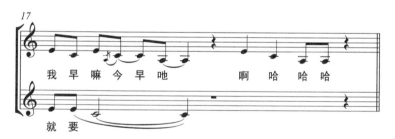

哭嫁活动中随着程序的推进,哭唱的情绪也随之发展,哭与吟的表达继而转为哭与唱,在情感最为急切时甚至用嚎与唱来进行情感表达,大声的哭唱显现出"悲腔"的表现特色,哭唱形成了演唱中一低一高的起伏,既用抽咽来体现也用抖音来加以烘托,使情感表达更为真切,有效地提升了哭唱的艺术和情感的表现力。在二声部哭嫁歌中,音乐结构和风格与独唱大相径庭,但由于声部的加入使哭唱的内容更加丰富多彩,增添了浓烈的感染力。这时不仅体现了演唱者的音乐情绪,并且都会按照自己的情感需求和演唱能力对哭唱进行即兴发挥,在主声部的基调中上下呼应,展示自

我，将哭唱情感表现得淋漓尽致。

（二）即兴节奏运用

哭嫁歌的表现形式是哭与唱，在哭中唱，唱中哭。哭中的唱词都是哭唱者在特定的情境下、以人物对象体验中所激发的灵感、编创在哭唱过程中创作的。这种即兴的创作方式既有词的创作，也有旋律、节奏、织体的创作，因此哭嫁歌的节奏很自由，经常根据情绪的变化运用交替拍子来配合哭与唱的即兴发挥，把哭嫁歌中悲感交加的情绪表达得更加深刻。哭唱拍子多以变拍子，节奏上常用二八、前后十六、四十六、小切分、大小附点、三连音等节奏型，速度上以中速和自由变换为主，因情感表达的需要和土家族语言音调特点使用各种装饰音、滑音，这些节奏的运用体现了五声民族调式的特色，符合土家人的语言表达习惯和审美品位。

土家族婚俗活动决定了哭嫁歌情绪走向，悲伤哭唱基调决定了演唱速度和节奏是中慢速的歌唱，二声部的对唱类似两人的对话交谈，因此，土家族哭嫁歌的演唱节拍、速度都由哭唱者对婚嫁情绪宣泄的程度来决定，随婚嫁活动程序推进所产生的情感变化而变化，总体上看，速度是由慢到快，情绪是先抑后扬，逐渐将活动情感一步步推向高潮，并在新娘和亲朋好友情感的高峰时结束。

第二节　武陵山片区多声民歌的和声织体

武陵山片区多声部民歌在织体上具有非常稳定的表现形态，这些稳定的织体均是源于各民族多样化的劳动生活，依据不同民族的社会生活方式及演唱技巧、特点所形成的。武陵山片区多声民歌的织体可分为支声型、主调型、复调型三类。

一、多声民歌的织体形态

（一）支声型织体

支声型织体意为各声部以同一旋律的变体同时做纵向结合运动的一种多声结构形式。依据方法的不同，支声可分为分声部式与装饰式两种：各声部以基本相同的节奏进行纵向支声，形成时"合"（结合为同度音程）时"分"（结合为其他和声音程）关系的，称为分声部式支声；各声部运用旋律音的邻音进行加花装饰，形成节奏上疏密对比关系的，称为装饰式支声。在武陵山片区多声部民歌中主要是分声部式的支声型织体，这种支声型织体在民歌中运用极为广泛，各种体裁形式与歌种都有涉及，是我国多声部民歌中最基本的织体形式，如例（44）《唱支初歌宽下心》（花歌）。

从侗族多声民歌的织体和旋法上看，歌曲发展往往是通过第一声部节奏、音程变化分支出第二声部而形成多声性。而从歌曲声部间结合的规律和性质上分析，分支后的高声部的旋律走向往往与其低声部保持一致或逐渐作细微的变化，但两个声部的旋律变化最终在结束音时仍成平行结构关系，使"支声"性复调与主要声部形成对比，侗家人将这种声部表现手法称作"河水分流""树枝分岔"。支声型是表达同一音乐形象的同一旋律及其不同变体的同时结合，即在低声部担任基础旋律演唱的同时，高声部按其特定规律予以变唱，其音调和节奏不时地从基础旋律中分离出来，形成多声，侗家人称之为分声法。这种声音分开现象的特点是从同一旋律出发纵向分支成两个声部。侗族歌师在处理分声时，把旋律放在高音区，高声部和低声部齐唱或往下进行分支，主旋律在低音区，两声部分唱，形成有"分"有"合"以"合"为主的声部效果，在乐句的起拍、强拍或强位置上多用声部"合"；"分"虽处于次要地位，却能在一定程度上使音乐具有立体感。

（二）主调型织体

主调型织体是指主旋律（即主调）与陪衬托声部相结合发展的

一种多声结构形式。它以一个声部的旋律为主,其他声部通过持续音、固定音型或陪伴式进行等方式,对主旋律起陪衬、烘托和充实的作用。在武陵山片区多声部民歌中,依据其他声部的不同陪衬方式,主调型织体又可分为持续音型衬托式、固定音型衬托式两种。

1. 持续音型衬托式

持续音的应用范围相当广泛,而且在不同的体裁形式中有着不尽相同的持续样式。有的在低音部以连绵不断的长音持续音(多为调式主音,并用衬词歌唱)来衬托主旋律,这在侗族大歌"拉嗓子"段落中表现得很典型。

例(68)　　　　　　《蝉之歌》(片段)

记谱:杨果朋

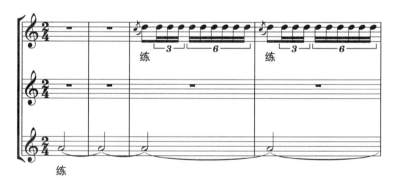

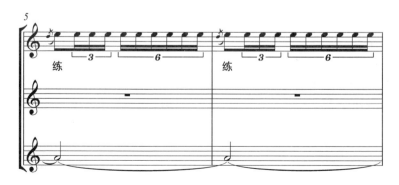

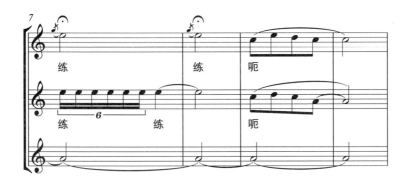

　　主调型是主要旋律与陪衬声部的结合,在声部的进行中能分清一个声部是主旋律,其他声部都处在陪衬地位,并且两声部的功能与形式相互分开。从传统侗族大歌的表现形式分析,总体上可分两种,一是长音衬托法:这种持续长音衬托主要是用在"角"的收尾部和声音大歌中的仿声段。这时低音声部持续哼唱长音作为整体的背景,侗家人称之为"拉所"——拉嗓子。与此同时,高声部在低音持续哼唱长音上方的衬词或模仿流水、蝉鸣等自然音响与其形成声部。持续哼唱长音多用羽音,其次是较短的宫、角、商音。二是声部陪衬法:这是分声法的提升,在连续的分声中"分"是主导,"合"为次要。在声部的进行中往往出现"拉所"同度现象,而这种同度的出现却具有和声音程的意味。在两声部的同向进行时附加声部加强了整体的音响。

　　2. 固定音型衬托式

　　固定音型衬托式织体形式多运用于劳动号子。其音型由一个或多个和唱声部以一个节奏性强的并有一定表情意义的乐汇或乐节不断地加以重复构成,乐汇或乐节的组成通常由劳动中的规律节奏和动作外形模拟转化而来,并与主唱声部的音调有着直接联系。在某些多个声部的高腔号子歌中,固定音型还与带有节奏性的持续音作先后交替或纵向重叠式的结合,如例(59)《高山顶上修条河》(挖山号子)。

(三）复调型织体

复调型织体是指两个或两个以上具有独立意义的旋律声部作纵向结合发展的一种多声结构形式,它是在支声或主调型的基础上独立发展的结果,总体可分为对比式复调和模仿式两种。武陵山片区多声民歌中是以"模仿式"织体为主,其是指同一旋律或其变体在不同声部中先后呈现,构成模仿结合发展的复调型织体。它既可以是整体性的,也可以只应用于局部;既可以在同一调性中构成,也可以在不同调性中模仿而形成调重叠,如例(58)《天黑出门不知回》(男女对唱)。

二、多声民歌的和声形态

侗族大歌的多声形态展现出侗家人的聪明智慧,侗族大歌中的复调和声秉承了侗家人天人合一的信仰追求。侗族大歌二声部结构中低声部是基础,高声部用高音即兴地演唱或齐唱、轮唱。侗族大歌声部的构成在长期的发展过程中形成了一定的规律。一是当高音为主旋律时,两声部就合二为一形成齐唱;而低音为主旋律时则两个声部分开演唱,主旋律始终由两声部下方的低声部演唱,这时的高声部则展现其即兴性,围绕着低声部的主旋律进行。二是在声部的进行中有着"低走前,高跟后""走得清,跟得明""高音唱,低音托""低唱平,高唱调""同起同收,分合有度"等原则。三是声部常以同向、反向、斜向进行构成声部,当两声部旋律同向进行时,往往是从同一点向相同的方向进行而构成大三度或小三度;当两声部旋律以反向进行时,同样是从同一点向相反的方向进行;当两声部旋律斜向进行时,则是一个声部保持不动,其他声部从共同点出发斜向进行构成二声部。侗族大歌是民族五声羽调式,歌唱音域一般是在八度内,和音多是同度、大小三度、纯四纯五、大小六度音程,同时也会运用大二度、小七度等不协和音程,在实际的演唱中更有很多的微升微降音运用,顺应着侗族语言音调的变化与起伏,达到声音和谐。

武陵山片区多声民歌中的和声关系主要是在各声部横向结合发展的基础上产生的,歌手或民间歌师只关注歌唱是否"好听",并不注重歌曲和声的本身。他们在世代的传承与歌唱实践中凭借自己对歌唱的经验总结,在歌唱中有着相关声部纵向结合及横向运动的一些感知和经验,形成了初步的歌唱和声思维方式。武陵山片区侗族、苗族、瑶族、土家族多声部民歌中所运用的和声材料以和声音程为主,其次是多音和音。由于武陵山片区多声民歌多采用以二声部为主的构成方式,即使在多个声部中也常常以实际二声部的形式表现出来,因此,和声音程是多声民歌的主要和声材料。武陵山片区多声民歌中的和声音程结构是多种多样的,但仍然是以民族五声调式的四度、五度内的密集式音程为主,其中纯四度、纯五度以及小三度、大二度的运用最为频繁,也极具特色,武陵山片区多声民歌的组合方式主要是同声,多声结构上多用分声部式支声型织体。多声部民歌的和声运动,主要受调性逻辑的控制,它通过各声部的旋律——调式逻辑表现出来。在由各声部纵向结合构成的各种和声音程、多音和音中,主音同度是稳定的(在特定条件下,由主音及其上方三度音或五度音构成的音程也具有稳定的作用),其他的音程、和音是不稳定的,并倾向、服从于主音同度。这个规律明显地反映在终止式上,绝大部分多声民歌都结束于主音同度,这是因为大多数民间合唱的各声部都采用同一调式的缘故。各声部的旋律运动由于受调式逻辑的控制,最后必然先后走向调式的唯一稳定音——主音,从而形成由其他和声音程(多音和音)进行至主音同度这样一个民间多声特有的终止方式。在某些民族的多声部民歌中,结束时进入主音同度之前的那个音程大体是固定的,这就形成了有固定结构的和声终止式。如在侗族大歌中,其终止式则常由小三度斜向进入主音同度构成。

总体上看,多声部民歌中和声音程的运用以协和音程为主体,歌唱中谐和的音响贯穿始终。武陵山片区多声民歌多为五声羽调式,在两声部纵向结合中所形成的和音多为协和音程,并且这些音

程是主音、属音和宫音上的三度,在调式中的功能、地位极为重要,因此,调式的结构为协和音程的运用提供了基础。武陵山片区各民族受历史、信仰、文化、经济等因素影响,形成了对匀调、对称、协和美的品位和追求,在与人、事、大自然讲究和谐的少数民族山寨,普遍接受和肯定歌唱实践中所感受到的协和音程,将其积累和传承,逐渐形成了各民族多声民歌的多声形态。

第三节　武陵山片区多声民歌的声腔特征

　　武陵山片区多声民歌的缘起与发展都与武陵山片区的地域山水的孕育密不可分,各民族的民歌在与大自然和睦相处和长期的劳动生产生活中得到了不断的发展,逐渐形成了以本民族语言和汉语方言为基础的歌唱语言表达方式,并将语言声调特点孕育在歌唱的声腔之中,有着民族歌唱吐字咬字、气息运用、衬词衬腔灵活运用的歌唱特点,在与武陵山片区各民族的音乐文化交流中(特别是与汉族文化的交流),各民族吸收和借鉴了其他民族的音乐文化元素,使本民族民歌声腔在不同程度上受到冲击,促进了民歌的创新与发展,形成了符合本民族大众歌唱品位、文化娱乐需求的民歌声腔特色,使民族音乐文化得以传承与发展。

一、侗族多声民歌的声腔特征

　　传统的侗族多声民歌按其音色可划分为男声大歌、女声大歌与童声大歌三类。歌唱中的高音部一般都由两位歌手轮流担任领唱,众人合唱低音部,这种原生态的自然声演唱,整体上看,男声浑厚、结实、有力,女声音色细腻、甜美、飘逸,童声天真、稚嫩、活泼。大歌演唱由领唱开始,众人随声合唱,侗家人称之为"合声",即把众人的声音合起来的意思,客观上既有和声的因素,也有对位的成

分。声音谐和明亮、音色多变,十分动听,歌唱中多用装饰音加以美化,较好地体现侗族语言音调特色,恰到好处地表达了侗家人朴实、善良、唯美的歌唱品位特征。

(一)侗族大歌的声腔特征

侗族大歌大多在侗寨鼓楼中、寨门前或宽敞之地演唱。在一般情况下,演唱多声民歌有两种不同的形式。一种是人数较少的组合形成的重唱,另一种是由众人组合而成的合唱,总体上重唱的数量少于众人的合唱。合唱或重唱的组合形式有:刚劲雄浑的男声大歌(含老人大歌)、柔和含蓄、优美抒情的女声大歌,单纯嘹亮、天真活泼的童声大歌,男女组合的混声大歌以及由合唱或重唱形式所构成的男女声对唱等五种。其中混声是近期所形成的歌唱形式,侗寨中较少演唱,同声大歌(即男声大歌或女声大歌)、男女对唱是侗寨中演唱的主要形式。同声演唱的形成,与侗家男女劳动分工、日常活动内容的不同有着密切的关系,同时也与青年男女求偶中群体对歌方式的习惯以及侗家人审美情趣、品位习惯等因素有关。侗寨多声民歌中的各类重唱或合唱,无论参加人数多少,高音部始终只有一人担任,在个别情况下,侗族大歌可由 1—3 人轮流领唱,这既是"一领众和"方式的直接反映,也是侗寨多声民歌为了突出高音旋律表现的需要,更是演唱者自由加花处理的必然方法。古朴幽雅的大歌在侗家人细腻的演唱和默契配合下,运用人声的表现力特点,惟妙惟肖地模仿出自然界的各种声响,塑造出多种多样的生活艺术形象,抒发出人们内心的美好情感,憧憬侗家人明天的美好生活。

侗族语言声调的丰富性,更使侗族大歌演唱变化无穷,表现力十分丰富。

在侗族大歌通常的 2—3 个声部中,第一个声部叫"唆胖",即高音部(侗语叫"seitgal sohseit""soh pangp",意为雄声、雄音、高音。),第二或第三个声部叫"唆吞姆",即低声部(侗语叫"maix gal"或"soh meix""soh taemk",意为母声、母音、低音)。高声部为

领唱，低声部为伴唱和陪唱，有时参与齐唱。演唱首先是数人齐唱，之后一人提高嗓音三至四度与其形成声部，其中有时会再次出现领唱与对唱。侗族多声民歌的主旋律是低声部，高声部则由低声部派生出来。在对唱中高声部由歌手尽兴发挥，低声部歌手持续发声轮流换气，使歌唱声音连续不断，侗家歌师解释这种唱法是：歌唱中的低声部声音要保持持续不断，如山间的潺潺流水，高声部声音是模仿林中的蝉虫鸟叫之声，如例(3)《蝉之声》(女声大歌)。

（二）喉路歌♩的声腔特征

侗族喉路歌♩多为二声部的对唱或合唱，歌♩歌唱时均为同声组合，分为男声合唱、女声合唱、男女组合对唱等三种形式(喉路歌♩不采用男女混声演唱)。演唱组合最少为四人，多者不限，组合将声部分为主唱、主陪唱、陪唱，与其他民族多声民歌不同的是，侗族称"索屯仫"的二声部是歌曲的低声部——主陪唱声部。其由一人担任演唱，歌曲的主唱声部由主陪唱声部派生而来，主陪唱声部以调式的骨干音对主唱声部(高音部)构成强有力的支撑，主陪唱声部在每一乐句的第一拍唱出一个结实的调式主音，主唱声部则作后半拍或于第二、第三拍作小三度进入，有时也可用纯五度跳进演唱，与主陪唱构成合音(或和音)，这也是通道侗族喉路花歌最主要的演唱特点之一。侗族的高声部是喉路歌♩二声部的主唱部，也是歌曲的支声部，主唱声部需由一名声音好、经验丰富歌师担任，主唱声部是喉路歌♩演唱的核心，在歌唱中即兴编词，主导旋律的起伏变化，引导其他声部进入并构成和音。这一歌唱技法具有突出高音旋律的意义，也让演唱者有更多的即兴表现的机会。担任其他低声部的歌手称之为陪唱，陪唱声部的演唱旋律和主陪唱声部大多相同，只是在一些长音和换句中分支构成和音，形成三声部。值得一提的是，陪唱声部在乐句的衔接处总将乐句音延续到了下一乐句的第二拍中，与主陪唱下一乐句的起唱音构成和音(或合音)，具有少数民族多声民歌支声性复调色彩，如例(60)《打碗油茶你要吃》(女声大歌)。

喉路歌都用原生态真声演唱,男声合唱沉着浑厚,女声组合清纯亮丽,歌唱有着较好的口腔共鸣和胸腔共鸣效果。其表演不受场地、时间的限制,侗寨的鼓楼、风雨桥或屋内屋外都是歌唱的场所。为求歌唱音色的统一、声部的协和,演曲音域大多都在八度左右,有着口语化的歌唱特点,侗族语言声调变化多,说话时也犹如歌唱具有音乐特性,对侗族民歌的演唱色彩、旋律发展以及歌唱发声都有着直接的影响。虽然侗族语言音调没有固定的音律,但喉路歌与侗族语言的音韵音律有着密切的关系,歌师在长期的歌唱中探究到了语言与歌唱之间的特点,形成了与之相适应的歌唱方法,通过原生态自然唱法突出了口语化的歌唱,获得甜美、圆润的歌唱声效,实现了语言音调和音乐的完美结合。喉路歌是无伴奏合唱,歌师在授歌中十分注重音准和乐感的培养,让歌手具有很强的音准性,一开口就唱准起唱音,歌唱中找准音程关系构建和音。调查中发现,民间歌师在演唱喉路歌之前,相互之间都必须进行"找音"练习,即找到适合的音域、均衡的音量、准确的音程关系等,以达到歌唱声音的完全和谐。演唱喉路歌有明显的特点,即在歌曲结束时,提前两个乐句将歌曲由原拍子转为二拍子,并且突然加快演唱速度结束全曲,这是一种独特的煞尾标识,提示对歌方准备接歌。

例(69)　　　　　《唱支初歌宽下心》
　　　　　　　　　　（喉路花歌）　　　　　　记谱:全华

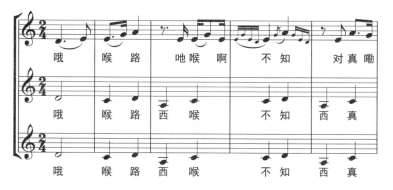

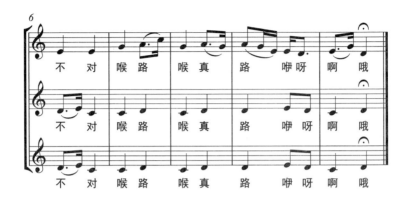

二、苗族多声民歌的声腔特征

苗族多声部民歌演唱方法是老祖宗在长期的演唱实践中传承下来的,演唱中按照参与人数的多少来确定演唱的基本形式,如人多时,就由一人领唱,众人随后进入帮腔与和歌,这种歌唱形式多见于山歌调;当人少时,则以一人讲歌,随后一人领歌,接着众人合歌,形成了苗族歌㘝独特的演唱特点,这种形式多见于担水歌调、茶歌调、酒歌调、饭歌调等歌调中。声部中的讲歌、领歌、和歌是三锹乡苗族歌㘝最具特色的表演形态,是苗家人在长期歌唱中总结提炼加工的结晶,讲歌为低音声部,领歌为中音部,和歌为次高音和高音部,其中既有他们对歌唱声部的特色理解,也有着对声音对比处理的艺术特性。讲歌是歌曲的开始,有着定调、定词和确定速度的作用,因此在歌唱中都由德高望重的资深歌师担任,苗寨的"歌师傅"是歌队的灵魂和中心,其以优美动听的歌喉似朗诵和说话的语调在低音区吟唱讲歌,为集体的歌唱定调和即兴编词,有着即兴创编的意义;领歌由年富力强的歌手担任,领歌者声音浑厚且明亮,是演唱中的骨干力量,一般是中声部,有着起腔定调的作用;和歌是众人进入的帮腔,形成高音、次高音两个声部,从而形成多声部民歌演唱的主体。

苗族歌㘝保持着原汁原味的自然歌唱方式,歌唱时用当地少

数民族共用语言——酸话和苗语,是真正的原生态唱法。在原生态苗族歌鼟演唱中,苗家人根据语言特点和情感表达方式,有着歌唱发声的个性特征和演唱方法的特殊技巧,这些歌唱方法并没有遵循现代的科学发声方法,而是在长期传承中的歌唱经验积累,歌唱中也并非有着专业人士所追求的审美观念、鉴赏观,而是在自娱自乐的歌唱中以"好听"为唯一标准,也正是在这样的传唱中形成了苗族歌鼟歌唱的特色,得到了广大苗家人的喜爱,引起了专业人士和社会的广泛关注。苗族歌鼟是苗家人在劳动生活中口传心授所传承的民间艺术,经过长期的传唱和演变,歌鼟的演唱方法形成了浓郁的民族特色,在田野调查中倾听民间艺人的演唱及与他们座谈交流,我们了解到苗族歌鼟的演唱方法及演唱技巧有着以下一些主要特点。

(一)真声唱法

苗族歌鼟是以真声演唱为主的歌唱形式,真声既是人民日常劳动交流中所运用的发声方式,也是人们最直接最善用的方法之一,这既是民间艺术的主要共性,也与苗家人平时说话的语调密不可分。真声唱法有着铿锵有力、自然浑厚的声效,与苗家人纯朴、坚毅、踏实的性格相吻合,真声发声有着自然简单、真挚纯朴的特点,使歌唱吐字清晰易懂,亲切可感。苗家人虽然不懂得歌唱的科学原理,但从他们原生态的真声唱法中我们可以感受到真声歌唱的合理性,正如苗家歌师介绍所道:"我们(苗家人)不晓得唱歌要练习吸气,但老一辈歌师教我们在歌唱中气要拖长,中间不能停顿,轻松地唱完长句,按这个要求唱,哪个唱得轻松、气拖得长,哪个就是唱得好。"这一朴实的语言道出了苗族歌演唱的评价标准。这种真声唱法是以平时说话语气和方式进行发声的"大本嗓",主要运用在酒歌调的演唱之中,当在高音区的支声拉腔是"和歌"时,在胸腔呼吸的支持下冲击声带产生振动,在口腔共鸣和胸腔共鸣的作用下,使声音结实、明亮、有力,形成热情奔放、野性十足的歌唱效果。这种声音是在下巴稍紧和微关的喉咙状态下的发声,这

种歌唱方法有着声音"直"的特点,保证了音色的明亮。在观察民间歌师的演唱中发现,演唱中嘴巴张开度并不大,即使是声音比较高亢的时候歌唱者的嘴巴也张得不是太大,这时可以明显感觉出下巴紧张度与喉器的上提,这是人的生理正常改变,当人的情绪紧张时,都会下意识地通过喉器对声带进行保护,不自觉地将气息上提并上升喉器,以保证声音效果和保证演唱的完整性,这种并不科学的发声方式,可以看作是歌唱本能的动作反应。苗族歌㪉的演唱是苗家人抒发感情、表达情感的重要方式,其源于生活,是生活的一部分,以歌传情、用唱表意是苗家人最朴实的歌唱心态,在歌唱中娱乐心身,在活动中交流情感是苗族歌㪉演唱的本质,对演唱者来说,用最朴实的语言、以最动听的歌喉、用最真挚的情感歌唱是苗家人的追求,如例(50)《房族请客酒歌》(三声部)。

(二)假声唱法

苗家人以歌会友、以歌传情,生活中的喜、怒、哀、乐都可以通过歌唱来表现。在各种情感的表达中,苗家人根据共同的品位和歌唱的情感需求来选择恰当的歌唱方式,如假声唱法。苗族歌㪉演唱中的假声是一种短暂运用的过渡式歌唱方法,是真声转换为假声的发声技巧,演唱中并没有出现乐段或乐句的假声歌唱,而只是在演唱乐句中的某一高音时由真声转换成假声歌唱,以获得情感和歌唱性的效果。假声演唱需要气息支撑,能使声音悠长、柔美、动听。假声唱法只在茶歌调和饭歌调中运用,真假声的转换歌唱主要取决于三个因素:一是由于高音的出现,歌唱者嗓音能力不及而转换假声;二是因歌词吐字和归韵所需,符合苗家人语言声调习惯;三是避免歌唱声音过强,破坏整体的情感表达。这种假声发声并非纯假声的歌唱状态,而是类似于半声的发声技巧。在旋律级进上行或旋律音程大跳时由真声转入假声,并以半声的发声技巧出现,发出与真假声衔接十分吻合的混合声,往往多用半声渐弱的技巧处理,获得非常美妙的声音效果。田野调查中发现歌唱的假声运用主要就是为了获得演唱时的优美音色和丰富情感,其

次才是受自身嗓音条件或声部的制约。这种歌唱的"假声"有着一定的科学发声原理,演唱时在声带挡气的基础上使其边缘或局部产生振动发声,演唱时需保持气息的畅通,共鸣腔体由胸腔、口腔转送至鼻腔、头腔。发声位置适当地靠前,声音飘逸而又饱满,音色柔美而不虚浮,吐字结实而又清晰。这种真声向假声的快速转换的混合声技巧在歌䪖演唱中较频繁出现,这种较高难度的歌唱技巧是三锹乡苗家人歌唱中必须具备的歌唱技巧之一,如例(49)《通用茶歌》(三声部)。

(三) 轻声唱法

苗族歌䪖多以领唱与和歌为主要的表现形式,在领唱中由男声运用轻声起歌,往往声音较为低沉,这种歌唱方法使歌唱中吐字清晰,声音柔和,为迸发出的和歌形成强烈的声效对比,获得艺术性的歌唱效果。这种轻声唱法或者叫柔声唱法,是苗族歌䪖演唱中极具特色的歌唱技巧之一,发声时气息支点较低,先有一个下叹动作,声带保持自然状态,类似叹气似的说话,是一种先出气后发声的歌唱状态,声音听起来放松舒适、柔软亲切、情深隐秀,类似轻声细语,主要用饭歌调、茶歌调中的讲歌部分,尤其是在坐月歌中最为多见。这些轻声唱法使歌曲变得柔和婉转、声音色彩更为丰富,很好地表现出歌唱者的思想感情,如例(47)《坐月山歌》。

(四) 共鸣

苗族歌䪖的演唱有着很强的随意性,演唱中注意力都集中在情感的抒发上,歌唱技巧是在演唱中自然表现出来的,歌唱的呼吸、共鸣等歌唱技巧都是他们在实践中为追求"好听"和"好唱"的目标所形成,在追求"好听"中寻求音色优美,在歌唱长句中达到气息的平衡,在谋求声音洪亮中下意识地放下气息支点,在追求经久耐唱的嗓音中协调各个歌唱器官,以达到苗寨大歌师的歌唱水平。

从苗族歌䪖演唱中可以发现,歌手主要是凭借口腔共鸣技术进行歌唱的,这是由于口腔共鸣是最容易感受到的共鸣效果,也是在日常生活语言中用得最多的共鸣腔体,这种明亮靠前的共鸣效

果符合苗家人的语言习惯和听觉习惯,也是最方便得到的共鸣。

其次是胸腔共鸣,胸腔是人体最大的共鸣腔,也是获得浑厚低音的主要腔体,由于歌唱中有许多较低的音域,特别是讲歌部分都由老歌师担任,除他们本身就具有优美的嗓音外,在讲歌中总是有意地放下气息支点,谋求获得浑厚的低音,以展示歌师的风范,表现出沉稳的歌唱风格,为青年人作出演唱的示范。这种共鸣方式是在打开气息通道的前提下所获得的,在田野调查中发现,歌师在起声时都有一次深呼吸,然后下叹发声,按照歌师的说法是"从肚子里开唱,声音就会厚实",这或许就是获得胸腔共鸣的主要歌唱方式。

再者就是头腔共鸣,在口腔共鸣的基础上,把声波送至鼻腔及鼻腔上部里,从而获得高亢明亮、声音集中、穿透力强的声音效果,这种共鸣大多运用于和歌的真假声转换中,和歌中往往出现一些旋律音程的八度大跳,在歌唱"好听"的追求中都是以真假声转换形成半声的混合声,由于是音域较高混合声,再加之O、U母音的发声,使共鸣更容易上到鼻腔和头腔,获得集中统一的共鸣效果。

三、瑶族多声民歌的声腔特征

瑶族高腔号子歌是以假声为主、真假声并用的歌唱方式,所谓真假声并用是指演唱中的真假声转换歌唱,而不是真假声结合的混合声。歌手在歌唱时首先有一个下叹的深呼吸动作,形成横膈膜上抗下坠的气息支撑,在气息的支撑下唱出短时值的真声音(主音6),找到声带与气息的支点后,立刻跳进转入假声发音位置,唱出长时值的超高音,这种发声技巧要求歌手气息灵活且支点明确、管道通畅而喉不紧张、声带稳定且气不上提、口咽打开而舌不僵硬,始终保持头腔共鸣位置,让"哇哇"声高亢明亮、娓娓动听。

(一)"哇哇"腔的声腔特征

"哇哇"腔是武陵山片区瑶家人在独特的地域环境中从生活语言衬词中筛选出的、最适合歌唱发声的衬词,是独特的歌唱方式,瑶家人应用"哇哇"腔歌唱既有着高腔号子歌发展的偶然性,也有

着很强的必然性。"出门必须把歌唱,唱歌必有'哇哇'腔"是瑶家人对高腔号子歌特点的精辟总结。首先,"哇哇"腔是瑶家人从生产劳动的呼喊中提炼而来。据湘西歌王舒黑娃介绍,"'哇哇'腔是从深山中喊'呕吹'声演变而来",歌师们在长期歌唱实践中巧妙地将"哇哇"腔运用在高腔号子的歌唱中,获得了很好的歌唱效果,高亢的"哇哇"腔在大山峡谷中形成回响,具有强烈的震撼感,符合瑶家人的精神需求和歌唱品位。其次,高腔号子歌具有见山唱山、遇人颂人的即兴编词的歌唱特点。在即兴创编歌词的歌唱中,以长时值的"哇哇"腔歌唱为歌手即兴编词留出了思考时间,使歌词规整、押韵、赋予丰富的思想情感。再次,以"哇哇"腔来发展乐句、完整乐段,在不断延伸的音乐旋律中突出高腔号子歌的调式调性。此外,"哇哇"腔还有助于高腔歌唱发声的技巧性运用。高腔号子歌都在很高的音区之中发声,有些字音在超高音上咬字发声十分困难,而叶字后即刻用"哇哇"腔歌唱,避免了发声器官紧张的问题,使歌唱发声始终保持在通畅的歌唱状态,达到音色统一的歌唱效果。

例(70)　　　　　　《哇哇歌》
　　　　　　　　　（茶山号子）　　　　　记谱：段桥生

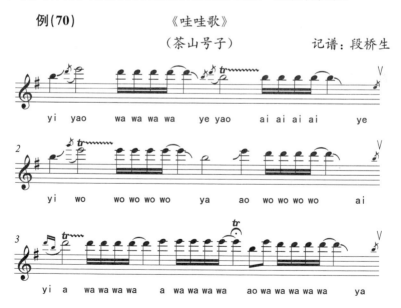

(二)劳作号子声腔特色

群体劳动中为统一劳作节奏、鼓舞劳动干劲所演唱的号子可统称为劳作号子。瑶家人居住之地多为丘陵地貌山区,丘陵坡地中漫山遍野的油茶树是他们赖以生存的重要生活食物,也是瑶家人主要的经济来源之一,油茶树林成为瑶家人最根本的生存之源。因此,瑶家人对油茶树林倍加爱护,每年秋冬季节,他们都会集中瑶寨劳力集体整理茶山,通过除草、整地、施肥来培育油茶树,增加茶油产量,劳动中因坡陡人多,为了提高劳动效率,他们以呜哇高腔号子歌来鼓舞群体干劲,由歌师敲锣打鼓进行歌唱,这种劳动中的高腔号子歌以原始的劳动号子为主,在"哇哇"衬词中加入少量的歌词演唱来烘托激烈的劳动场面,歌师在激昂的锣鼓声中高亢歌唱,用较快节奏的颤音让"哇哇"腔急迫而又紧张,极具歌唱的呼喊性,统一着集体劳动节奏,烘托着众人热火朝天的劳动干劲。

(三)抒情号子的声腔特征

抒情号子是劳作休闲时自娱自乐、茶余饭后休闲交流、谈情说爱表白情感时演唱的号子歌。抒情号子是瑶家人生活中情感交流的主要媒介,其由原始的劳作号子发展派生而来,但在演唱方式和词曲结构上发生了很大的变化。一是歌唱题材更为丰富,歌唱的内容从简单的劳动呼喊性衬词("哇哇"腔)发展成为具有表情达意的规整性歌词描述,使歌唱具有更强的表现力和感染力。二是情感表达更加真切细腻,在抒情号子演唱中弃掉了锣鼓伴奏,歌唱的节奏较劳动号子歌放慢了许多,注重歌唱的旋律性和词意性,旋律线条优美、上下起伏跌宕。三是将号子歌运用在青年男女谈情说爱的对唱之中,进一步加强了高腔号子歌的媒介功能,在民族繁衍与发展进程中起到积极的作用。因此,抒情号子在风格上也由劳作中的力度型转为抒情柔美的歌唱型,歌手更加注重歌唱的技巧性,颤音应用富于变化,"哇哇"腔节奏更为舒展,声音高亢但不急促,曲调更具旋律性,节奏舒展轻快,突出了歌唱的抒情性和歌唱性,抒情号子歌因没有锣鼓节奏的催促与约束,演唱者能够尽情地展示歌唱技巧、表达自己的思想情感。

例(72) 《早上和姐一起来》
（茶山号子） 记谱：唐运善

四、土家族多声民歌的声腔特征

　　土家哭嫁歌是以吟唱为主的演唱形式，在整个哭嫁活动中以哭为主体，在哭泣中伴随着吟，吟诵词声调与哭唱气息相结合，使哭与吟形成了歌的特色，二人和多人哭唱时，不同的情感交织、模仿的音调偏移、哭泣情感的失控便形成多声特色。土家哭嫁歌的声腔有着"哭腔"唱法的典型特点，也是这一民间艺术的特色之一，哭泣与语言声调形成的音乐旋律紧密相连，悲切情感的哭泣伴随着抽咽，抽咽是哭泣的气口，也成为哭唱中的换气，哭嫁歌在一抽一吸中连接哭唱，恰到好处地表达出哭嫁这一民俗婚庆活动的情

感。在湘西也把哭嫁歌称为"哭腔",其有两层含义,一是指哭嫁歌的演唱特征,二是指湘西"哭嫁歌"的名称。应当说哭嫁歌的表现形态具有"哭腔"的风格和特征,也正是这种"哭腔"音乐特征,使得哭嫁歌的音调不能固定在一个调式调性上,音高也没有规律可循,这种以即兴发挥、以哭为主体的哭嫁歌也有人称之为"悲腔"。

由于哭嫁歌是带有"哭腔"的歌唱形态,因此决定了其多采用真声演唱。吟诵决定了声腔的低沉,抒情决定了声音的柔和,激动和愤慨要求声音不失张力,抽咽的哭声决定了哭唱旋律的起伏,声音的颤抖以及激动之时的哭唱导致吐字的含糊不清等,这些歌唱特征都是由哭嫁情感宣泄所决定的。值得一提的是,在武陵山片区多声民歌的传承中,苗族、侗族、瑶族都有自己的歌师负责传承民族音乐文化,并以创编、整理、教学来实现这一目的,使本民族的历史文化和歌唱技艺得到传承与发展。但土家族哭嫁歌的传承并没有歌师的存在,也没有对这一民俗婚庆活动中的哭唱进行整理与总结。作为土家族女性,哭嫁这一人人都要经历的事情,是每一个女性必须掌握的哭唱技能,而这种技能的获得都是在一次次婚嫁活动中学习、在姐姐和亲朋好友的哭唱中体验、在众姐妹陪唱过程中积累而形成的自己对哭嫁情感表达的独有方式,因此,哭嫁歌的声腔特色是因人而异的"哭腔"唱法,将悲伤情感贯穿在整个哭嫁活动之中,形成了独有的歌唱表演艺术形态。

第四节 武陵山片区多声民歌的语调特征

武陵山片区各民族都有自己民族的语言,其语言音调民族特色浓郁而自成体系,丰富多彩的民族语言音调为民歌的形成提供了旋律音阶的歌唱性元素,为多声民歌的形成创造了条件。在各民族与外来文化的交流中,特别是在与汉族文化的融合中,武陵山

片区的各民族逐渐接受了汉族先进文化,汉族语言在武陵山片区山寨得以使用,并在山寨或区域性民族中形成了以汉族语言为基础的地方方言体系。由于民族语言和地域环境的差异性,各民族所持方言各不相同,甚至在同一民族中,因族群所居住的地域环境、自然条件、生活方式及受汉化影响程度的不同,其说话时的语言语调也迥然不同,具有"十里不同音"的语言音调特点。

少数民族民歌腔调十分多样化,多赖于其少数民族方言语调而相互依存。于会泳先生在其所著的《腔词关系研究》中提及"腔词关系"时指出,"腔"意为曲调唱腔,"词"意为唱词、语调,"腔词关系紧密"就是指在同一首民歌中唱腔与唱词的关系联结紧密、不可分割,这种关系同时也反映在字调、语调、节奏、结构等方面。据研究,在我国汉藏语系的方言中,多具有很强的音乐性,在其语系的语调中,具有衍生少数民族多声民歌乐音的基因存在,方言语调也是少数民族多声民歌腔调繁衍变化的根本,其导致了武陵山片区少数民族语调的多样性,极大地影响着区域内多声民歌的风格特征。

一、侗族多声民歌的语调特征

民歌中的音乐语言是从生活中的自然语言音调中提炼而来的,这种民族语言音调对歌唱旋律的构成和音乐色彩有着直接的影响,并决定着民歌的演唱发声和情感表达。武陵山片区的侗族又分南部、北部两个方言区,侗族大歌主要分布在侗族南部方言区。侗族语言音调优美,情感表达细腻,颇富感染力,侗族大歌的歌词是以侗族语言为基础所提炼的结晶。侗族大歌的歌词工整押韵,句尾字有着严格的声调要求。侗语的九个声调中有内韵、腰韵、尾韵等三种声韵,句内韵称为内韵,句间韵叫腰韵,节韵就是尾韵。从大歌歌词上分析,内韵和腰韵在一个唱段中可以根据情感需要而变化,而尾韵却是整个唱段一韵到底。侗家人在大歌中为适应语言特点,演唱中用口语化吐字表达,歌师在传授歌唱技艺时也强调用自然声歌唱,首先要求学习者用吟诵腔对歌词进行反复

朗读,在获得圆润、甜美的语言声调基础上再从低音部旋律开始教唱大歌。

(一)侗族大歌的语调特征

民歌作为人类文明史上最早的语言艺术形式之一,其在原始的种植、养殖、捕猎等生存劳动和与之合为一体的社会生活中诞生,这种由人民群众通过听觉记忆和口头流传而集体创作的歌曲凝结了人类的智慧结晶,也是民族文化传承的载体。侗族人民不畏艰苦劳作,在劳动中认识自然、利用自然、敬畏自然,从中创造了独特灿烂的民俗文化。侗族多声民歌是诗与歌的有机融合,是侗族民间口头文学的精华,承载着侗族文化历史与发展的脚步,在岁月沉淀中愈显其鲜活的生命力,从侗族多声民歌语言语调的运用中可看出押韵、修辞、衬词的艺术感染力与表现力,具有鲜明独特的语言形态特征,令侗族大歌的旋律朗朗上口、便于记忆,成为侗族音乐文化中的瑰宝。

1. 自由灵活的语言结构

侗族大歌用地道的侗族口语来演唱,歌师们善于将风景、人物、事件及情感通过即兴编创加以表达。大歌语言结构形式自由多变,在句数、字数、对仗上没有严格的限制,字数也可长可短,没有严格限定。例如《笛子歌》的歌词:"唱歌先,有吃无吃放一边。山上的树叶冬天落来春又长哟,走进歌堂哪管灾难在何年。"整首歌共分为四段歌词,每一段的字数都各不相同。在侗族叙事大歌中多采用长句来歌唱,当中通常运用短语衬词、反复重叠等方式扩充语句,增强了侗语的表现力与气势,如在《春天里来燕子忙》中,歌词所述"仰头望到九天云外彩虹横跨天两头鹰在高空燕子衔春泥云雀叽喳这些好景常来陪我赏。俯首低看水中鱼儿欢乐游玩头羊咩咩山头窜春风拂面杨柳摆枝这般好境显春光",可以通过较长的语句酣畅淋漓地体现歌者的情感,加强了热爱春天的语气感。由于侗族多声民歌的即兴发挥全看歌师的意愿,故每首歌的长度多则可以上千行,少则可以寥寥两句,没有任何限制,也有每一句

歌词均工整对仗、字数统一的情况,例如"傍着青山把笛吹,歌声朝向北京飞,侗壮苗瑶花朵朵,民族政策放光辉",这首歌词出自《笛子歌》,从字数与对仗的角度来看,显得工整均衡、押韵规范,也可使得歌唱的节奏感统一明了,体现出匀称的审美感。从以上例证可知侗族多声民歌形式结构的多样化,采用长句、短句或两者相结合的方式,丰富了侗族语言表达的艺术性,也增强了多声民歌的语言表现力。

2. 侗语语调的押韵特征

侗族大歌中的韵律极为讲究,常见的押韵如下。第一,脚韵,也被称为正韵或尾韵,意为歌中偶数句的最后一个字的韵母必须统一,且要求一韵到底,不得更改。第二,腰韵,也被称为中韵或内韵,这种押韵是侗族大歌中独有的。腰韵在侗族叙事大歌的长句中经常使用,如果脱离腰韵的应用,则歌词就如同说话一样,没有音乐性而难以上口,当腰韵相扣时,可将许多短句连成一片,形成音乐节奏感,增强了音乐语言的美感,保持了长句的连贯性与完整性。第三,叠韵,又被称为勾韵或锁韵,意为奇数句的句末字韵母与偶数句的句中一个字的韵母相押。在侗族大歌中,平仄声调的运用也非常讲究,如平声字决不与仄声字连成一片,而仄声字同样不能与仄声字相连,还要求第一句的句末字需为阳去调,末句句末字都选择阳平调,在腰韵出现时几乎都是阳去韵。侗族大歌的韵律特征可以使得旋律线条发展更为抑扬顿挫,方言语气感亲切浓郁,节奏感朗朗上口,所有元素有机融合成独具特色的侗歌语言形态,增强了艺术表现力。

3. 多样化的修辞手法

(1) 巧用对比。侗族大歌歌词中经常运用到对比的修辞手法,利用词语与语句的不同关系,制造正反对比或同类对比来达到语言表达的不同效果,形成生动鲜明的表义感觉。例如在《走寨歌》中就运用"独木"与"桥","容易断"与"拴大水牛","老虎怕"与"猴子欺"等素材进行列举,将"团结的力量无穷大"这一观点于种

种对比中脱颖而出,形成歌曲的中心思想,其内涵不言而喻。

例(73)　　　　　　《走寨歌》(片段)

独木不成桥,滴水难成河。
一根棉纱容易断,十根棉能拴大水牛。
三人同行老虎怕,一人走路猴子欺。
我们要像鸭掌连成块,不要学鸡爪分叉叉。

例(74)　　　　　　《走寨歌》(片段)

今晚唱歌到此我们分散吧,千种百样纷纷散回程,
天上的星星散入云端,地上的百鸟散进山林,
田里的鱼儿散进窝,坡上的野鬼散进坟,
屋头的鼠雀散进瓦底,家里的碗碟散进柜盆,
我们活人相聚今晚散回家,回去睡觉明天还要起早把田耕。

《走寨歌》展现出侗族走寨谈情说爱歌的风格特点,这是一种在侗家人"行歌坐月"中产生的歌唱形式。当夜幕笼罩侗家大地,侗家青年就三五成队,轻拨琵琶走村串巷,哪家的姑娘闺房亮着灯就停留于此开始歌唱,恳求姑娘开开门,姑娘若是同意就随即迎接小伙儿一起"坐月",相约在火塘边谈情唱歌,直至天明,这种"行歌坐月"的过程中产生了一系列的情歌。《走寨歌》歌词中就运用了同类对比的修辞手法,将风景、事物连成一片来陈述美好的相聚即将结束,对主题进行了气氛的铺垫,起到了突出、强调的效果。

(2)恰当比喻。侗族大歌中经常出现许多生动有趣、朴实无华的比喻修辞,能折射出浓郁的侗家风情及自然意境,成为非常风趣、唯美、内敛的侗族艺术风格。侗族歌师善于观察生活,常将日常生活中的事物用作比喻,把侗家人劳动生活、自然风景与民俗习惯都用歌唱的方式描述出来,这些比喻手法均为侗歌内容服务,达到完美和谐的统一。《走寨歌·互相试探》则选用了山鹰、棉桃、李

花、油茶花等事物作比喻,不仅突出了侗乡的生活画面感,而且也表现出侗家男女情感的委婉表达。

例(75)　　　《走寨歌·互相试探》(片段)

　　　　　　(男)阿妹早嫁像那山鹰展翅飞,
　　　　　　　　 去到夫家像那棉桃开花又掉落。
　　　　　　(女)你像李花开过不再开哟,
　　　　　　　　 我像地里油茶花开几洁白。
　　　　　　(男)好像岭上梨花开过一时香,
　　　　　　　　 给我想你难得哟像那鱼想塘。

4. 各类衬词的灵活运用

　　侗族大歌歌词内容覆盖面广,主要涵盖了历史、教育、英雄、文化、习俗等方面,对侗族文化的传承与传播起到了举足轻重的作用。侗族大歌大多采用侗语歌唱,当中值得一提的是侗民歌唱的曲调与侗语发音习惯密切相关,尤其是侗族大歌中衬词的运用更是独特鲜明地体现出侗语音乐化的特征,为侗族民歌增添了许多浓郁的民族元素,彰显出侗族大歌语言形态的巨大魅力。衬词属于虚词的一种,是不含任何具体语义的不定性语言,它的运用可表达人们心中丰富的情感色彩,能使歌曲旋律充满生动、亲切、有趣的语气感,也是侗族民间歌师常在即兴编曲时所采用的创编手法,能为其即兴演唱提供足够的思考空间,在和声编配、发展旋律、表达情感等方面起着重要作用。侗族多声民歌中的衬词种类十分丰富,彰显了不同环境、不同交流对象、不同演唱形式的侗族民歌所带来的不同韵味,点缀了各类不同体裁的侗族民歌,形成了侗歌演唱的一大特色。

　　侗族人民群居于偏远的大山之中,自然环境优美,有群山作伴、流水欢唱、蝉鸣鸟叫的地域资源,他们淳朴生活、辛勤劳作并与大自然紧密相连。侗民极为崇尚大自然,因长期置身于自然界各种天然合成的美妙音响之中,从中获取到无数音乐灵感与

丰富联想。侗族人民的音乐禀赋很强,由此创编出许多赞颂大自然的优美民歌,贯穿使用了蝉声、鸟叫声、雷声等自然界的原生态音响素材,通过象声词对这些独特音响的模拟、加工与重组,形成独特而美妙的民歌音响效果,这就是模仿衬词的概念与意义。例如著名的侗族大歌《蝉之歌》就是生动运用模仿衬词的典型佳作,通过女声多声部合唱模拟蝉声,通过"练"这个衬词贯穿整首歌曲,形成了惟妙惟肖的夏日大自然图卷,如例(68)《蝉之歌》(片段)。

侗族语言被誉为"音乐化的语言",其发音优美婉转,常在生活用语句末使用语气性衬词来结束话语,形成委婉礼貌的音调感觉,进一步加强了语言的丰富性与民族特色,如在见面问候、赞扬、疑问的时候常会使用衬词加以辅助表达语气,使得发音略微拖长与突出,情感表达更生动,被称为语气衬词。歌师在侗歌演唱时也沿袭了这种语调习惯,将语气衬词通过音乐旋律、织体与节奏灌注在民歌之中,令整体曲调获得浓郁的民族色彩与情感升华。如例(2)中的语气衬词"啰"与"耶"即为本首侗族民歌的句末衬词,辅以装饰音的点缀,形成了活泼灵动的气氛。歌师加大对音头的歌唱力度,极大增强了语义的号召力,起到统一指挥的功效。常用的语气性衬词有吓、呀、哟、耶、哎、呃、罗、啦、加勒、嘿哟、哟嗨、哎哟火等,其在歌词句首、句中、句末都可以运用,这种通俗口语化衬词的出现,强化了语义、增进了语感,起到了情感表达、直抒胸臆的作用。

例(76)　　　　《花花世界人人爱》

记谱:杨果朋

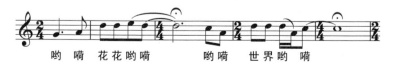

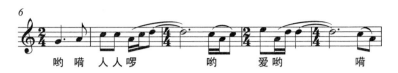

侗家人在使用侗语交流之时,常在句尾加上拖腔以达语义的完整表达,无论在陈述、祈使、赞叹时都可运用拖腔衬词,形成音乐化委婉悦耳的语调特征,这就是拖腔衬词的功用,在歌师吟唱本民族歌曲的时候,自然而然将加拖腔衬词的语言习惯运用到曲调中,尤其体现在侗族琵琶歌、喉路歌、大歌等抒情性歌曲中,大量运用长时值音符与拖腔衬词相呼应,形成悠长的意境与连绵不断的拖音,表达出唯美的民歌特性。如下这首《初会歌》是新晃侗族情歌,运用了"一词一衬腔"的形式进行歌唱,在每一个词语后加上一个衬腔的固定模式来发展旋律,使之展现流畅、亲切、连贯、词义丰富的效果。

例(77)　　　　　　《初会歌》

记谱：杨果朋

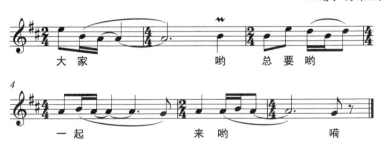

侗族大歌曲调中极大地运用了衬词元素,丰富了不同风格的民歌。歌唱中不同位置的衬词有着不同的语调韵律特色,决定了旋律的发展方向。根据这些不同位置衬词的特点可将其分为句首衬词、句中衬词与句末衬词三种。句首衬词是指歌曲起头的衬词部分,有着起音定调、引入音调的作用,奠定了曲调的基本格调。句中衬词是指乐段或乐句中衔接的衬词,可以起到承上启下、统一

归韵、烘托气氛的作用,尤其在集体演唱时,在乐段间加入推升表演气氛的长乐句衬词,可丰富演唱形式,增强歌曲的艺术感染力。句末衬词是在歌曲结尾处所加入的衬词,是侗族民歌正词之后用衬词填充作为收尾的处理方式,往往起到首尾呼应的作用。句末衬词在不同形式的歌曲演唱中所起的作用也各不相同,如在独唱、情歌对唱的表演形式当中,句末衬词的加入通常比较自由随意,延续之前歌词内容的逻辑思维,加入情境融合的侗族特色衬词,结束在意犹未尽的感觉当中。在多声民歌中的句末衬词通常为和音表现提供了空间,而在集体劳动歌曲表演时,句末衬词作为结束歌曲的最大亮点,通常由众人合唱来达到歌曲的高潮,具有恢宏的气势与磅礴的力量感。当句末衬词出现在侗族抒情歌曲结束句时,营造的是悠远的意境,结合歌师细腻的颤音行腔来表现衬词衬句的优美,往往与之前的句首情境遥相呼应,充分体现了侗族歌师高超的演唱技巧。

侗族大歌衬词在常规语法中属于虚词,无意性特征,但在侗歌演唱当中这些语气衬词如"哎呀嘞、哟喂、呀嘿"等虽没有具体语义,却有歌词正词所不可替代的"情感密码",并且具有一定感召力与烘托感,与侗语音乐化语言特征相得益彰地融入民歌曲调之中,符合侗族多声民歌的民俗性与审美情趣,能从各类召唤、模仿、赞颂的衬词中获得情感抒发的共鸣,真切表达侗家人的喜怒哀乐。

5. 诚挚真切的情感表达

唱侗歌是侗家人的生活方式,走进了侗寨的千家万户,侗家人具有浪漫不羁的性格特征,侗家人将其体现于侗族大歌的演唱中。侗族歌师将诗意情怀与歌唱旋律融为一体,将自己的精神思想、理想愿望、情感意志凭自己的感觉及体验用充满情感的口语歌唱出来。歌师通常将歌曲的情感抒发放在第一位。一首真正传承久远的侗族大歌是歌师的真情、诗意的结晶,可以真正从歌曲内涵上打动人心,即"情动于中而形于言"。在侗寨青年男女恋爱歌曲的歌词中就有"我俩恩爱像河边榕树百年千岁不枯黄",还有关乎亲情

的呼唤,如"妈妈呀,你丢下我就像水离开了田";即有热爱祖国河山的情怀,如"伟大祖国春常在,花儿开在我心怀";也有对生活苦累的哭诉,如"为什么天底下穷人都是这样苦"。侗家人用歌声抒发着内心世界,其感情既真挚又深沉,他们善用多样化艺术手段来表达自身情感,经常以寄情于景为目的描绘自然风光,这也是诗歌语言的最大特征,侗族大歌也沿用了这一特征。侗族人民多居住在风景优美的山河风景中,常在江边或火塘旁唱着多声民歌,在田间树林的劳动时也哼唱着自己喜爱的山歌,将情感融于歌中以达到情景交融的音乐境界。诸如"天刚发亮雾也多,盖过树尾满山河。脚踩云雾来寻双,有日云消雾散我配哥"就是用质朴的口语随景歌唱,以物言情。在侗族大歌中,无论是自由豪迈的还是亲切婉转的,抑或是节奏活泼的,侗家人都能娓娓唱来,不受任何约束,就如同山间透亮的一汪清泉,能带给人清凉的慰藉与感怀。

6.乐观幽默的审美品位

侗家人生性乐观幽默,热情豪爽,他们在精神境界中追崇"穷快活",即使在饥饿难耐、肚子空空之时,也要唱歌调节身心,从侗族大歌的歌词中不难发现其幽默乐观的特点。例如在侗家青年男女恋爱的时候,经常采用对歌的方式来传情。这种形式的对歌在侗家的"行歌坐月"中更是屡见不鲜,从以下这组对歌即可看出侗家男女青年在一问一答中相互试探、表白心迹,尽显逗乐与幽默。

例(78)　　　　《水拌蜜糖润歌喉》

(男)我走了九十九里没见一条河,一路尽碰火烧坡,
　　来到妹屋听到泉水响,求妹送碗凉水来解渴。
(女)久不落雨河水枯,哪有泉水藏在屋。
　　就剩村头一塘水,猪牛洗澡太污浊。
(男)水桶挑滥瓢不滥,河水断流水不枯,
　　妹家有井常流水,水拌蜜糖润歌喉。

（女）我家泉水泡有一根绳，喝了就牵哥的魂，
　　　就怕你的娇娘恨死我，官司打上我家门。
（男）碗在柜中茶在壶，我想结交的姑娘就在这家屋，
　　　有心送水水比蜜还甜，无心送水半口也难吞下肚。

侗族大歌的语言形态折射出侗家人的音乐感悟力、即兴编曲能力及语言应用的天赋，不同形态的语汇大大增强了侗族大歌的浓郁风情与独特韵味，反映了侗族的自然地域特征及文化审美，彰显了侗家人的语言发音特征及生活情趣，侗族大歌为侗族的民间文学、语言学、音韵学、历史学累积了丰富的精神文化遗产，已作为一种典型的文化符号长存于侗族历史长河中，承载着丰厚的民族特质，在中华文化传承与发展过程中有着不可替代的深远意义。

（二）喉路歌♪的语调特征

通道侗族喉路歌♪传承地通道侗族自治县属于侗族南部方言区，其语言与周边侗寨语言有所不同，有着四里侗寨语言自身的特点，喉路歌♪以四里"平话"演唱，其语言声调优美、表达内涵丰富，细致而又准确地表述了侗家人生活劳动的方方面面。由于喉路歌♪在对歌中音调采用重复或变化重复的手法来使对歌持续发展，形成了用固定的唱腔来填词歌唱的表现形式。喉路歌♪对歌词的创编十分讲究，除强调歌词情感内涵的表达外，在歌词韵脚方面有着非常严格的规定，歌词有着偶数句押韵的特点并且要求歌词韵脚以"金"字脚对"角"字脚，"乡"字脚对"乡"字脚，"人"字脚对"人"字脚，"里"字脚对"里"字脚，"村"字脚对"村"字脚，其中，后四种韵脚是最常用的押韵方式。由于侗民族对"萨"文化的崇拜（"萨"是侗族诸神中最高的尊神，即对祖母的崇拜，一年一度的"祭萨"是侗族最重大的祭祀节日活动），男性对女性非常尊重，因此，节日活动中男女对歌演唱喉路歌♪采用由女方起唱男方接唱的对歌形式，为表达男性对女性的尊重，对歌中女方演唱可以随意改变歌词韵脚，而男方则必须按女方的韵脚接唱。

例(79)　　　　　《妹妹门前一兜桃》
　　　　　　　　　　　（讲歌）

　　（女）哥哥门前一兜桃，花多叶少嫩油油。
　　　　　心想摘朵花来戴，遇到人矮树又高。
　　（男）妹妹门前一兜桃，年年开花动摇摇。
　　　　　哥想摘朵花来戴，可是别人打了标？

　　喉路歌♪对歌时两支歌队一问一答、一唱一接，既是自娱自乐歌唱表演，也具有相互赛歌的性质，歌唱的音乐旋律及和音基本相同，仍然是在相同的音调中填词歌唱，主要"比赛"歌声的甜美与声部的和谐。此外，为提高歌唱难度、考验对方的赛歌水平，往往会在歌词的结构和韵脚上下功夫，在歌唱中既要编创出新颖优美的词句，也必须符合喉路歌♪歌词的韵脚和句法字数规定，歌唱中只要是歌词字数不整、押韵不正，就算作对歌失败，在"把你的歌埋起来"的笑语中结束此一局对歌，待输队商量后再进行下一局的比赛。从传承的歌词中分析，喉路歌♪的歌词主要有七字句式、五字句式、三三七句式等三种。

1. 七字句式

　　七字句式即每一乐句由七个字构成，每一乐段有四句、六句、八句和多句结构，主要以四句和六句结构为主。

例(80)　　　　　《唱支初歌宽下心》
　　　　　　　　　　　（讲歌）

　　　　　唱支初歌宽下心，戴朵红花映阳春，
　　　　　人不宽心快催老，花不当阳沤烂芯。

　　歌唱中为了表述谦虚和客气，往往在四句的基础上加入"歌言两句来煞尾，不知对真不对真"，将四句体结构扩充成六句体结构。

2. 五字句式

　　五字句式即每一句由五个字、每一乐段由五句构成。如《贤娇

乖》中前面"我来接"三个字,是喉路歌♪固定的接唱模式,开唱时都需演唱"我来唱",接唱的歌手都需唱"我来接",但该词句不属于歌词内容范畴,其余歌词均为五个字,全歌共计五句。

例(81) 　　　　　　　《贤娇乖》
　　　　　　　　　　　（花歌）

我来接,舂米报我筛,
金壶来上酒,上酒我来筛。
同良(指女性)来相比,难比贤娇乖。

3. 三三七句式

三三七句式又称"节节连",即由三小句形成一大句,每一大词句的前两词句为三字结构,第三词句由七个字构成,因此得名三三七;除歌词意思表达明确外,还要求第二词句的第一个字必须是由第一词句的第三个字开始,第三词句的第一个字也必须是从第二词句的第三个字接唱,由此称为"节节连",据四里侗族歌师介绍,"节节连"是喉路歌♪歌唱中最难创编的歌词结构。

例(82) 　　　　　　　《到贵乡》
　　　　　　　　　　　（花歌）

初来到,到贵乡,乡里乡村好风光;
抬头望,望四方,方方路路到良乡。

侗家人对歌唱有着独特的理解,在旋律发展中注重曲调结构规整,常常使用大量衬词来扩充乐句,充分运用侗族语言的音调,通过衬词与歌词的穿插,使音调旋律更加优美,形成喉路歌♪的歌唱特色。喉路歌♪常用的衬词十分广泛,这些衬词大多都是侗族语言声调中的语气词,如西、喉、路、耶、呷、哦、来、咯、啊、呀、拉、吗、刑、火、哈、勒、咳、哟等。喉路歌♪是四里侗寨中赛歌的主要内容和表演形式,赛歌中除评判歌队演唱的音质优美、声部和谐、内容广泛之外,还在赛歌中指定主题进行即兴编词演唱,因此,衬

词运用也是歌唱中即兴创编歌词的主要方法,歌师们在衬词演唱的时值瞬间来构思编创唱词,达到歌曲演唱完整不停顿的效果,在通道侗族喉路歌♩的对歌(赛歌)中往往都由即兴编词演唱来决出最终胜负。

总体上看,喉路歌♩的歌词内容十分丰富,既表现劳动生活,也传唱民族历史;既表达甜蜜爱情,也赞山咏水歌唱自然,同时还有很多神话故事等方面的歌唱题材,在与武陵山片区各民族交流中,也借鉴和学习汉族和其他民族的音乐文化,把当地山歌中的唱词纳入喉路歌♩的演唱中。

通道侗族多声部民歌喉路歌♩是侗族人民智慧的结晶,充分体现了侗家人的艺术天赋及音乐创作才能。笔者以为,通道侗族喉路歌♩的艺术特点及价值与侗族大歌一样,是我国民间艺术中的璀璨明珠,值得我们进行深入的研究。

二、苗族多声民歌的语调特征

苗族语言颇具特色,在神奇的大自然中产生了多姿多彩的民俗文化,并集中体现在苗歌对自然环境与民俗风情的描绘之中,从这一角度来说,正是这种五彩斑斓的苗族语言孕育了苗族民歌。"一方山水养育一方人",苗族依巍巍高山、莽莽森林、纵横江河而居,在自然环境中形成的苗歌文化反映出苗族受自然环境影响的文化特质。正如法国文艺理论家泰纳认为,"种族、环境、时代"三因素对世界观和创作产生影响,其中特别强调了环境能影响一个民族文化的生成与发展。特定的环境下,苗家人靠自给自足的农耕生活方式为生,闲暇之余,苗歌成为他们感情交流的一种方式,这使得苗歌在与自然生活环境的相互融合中变得丰富多彩。独特的苗族民俗风情孕育了多彩的苗歌,苗族有着自己既独特而又丰富的民俗风情,苗歌在与大自然的和谐发展中、在民俗风情的环境下绚丽多姿,成为我国民族音乐中的奇葩。苗族在向大西南的迁徙中,在武陵山脉各大山区散居,在与本土文化的结合中各地苗族

也形成了相对的特点,形成苗族的各大分支,各群体都有着自己的服饰和语言习惯,但他们总体上都保持着共同的苗族习俗。在历史的发展进程中,各地受汉文化的影响,苗族的语言产生了一定的地域性差异,已开发地区的苗族基本都已汉化,除在服饰上和生活习俗上保留着苗族特征外,其语言都是用汉语交流,如武陵山片区麻阳苗族自治县的苗族及周边县市苗族乡镇,当地苗民完全接受了汉族文化,并自觉运用汉语言交流。而欠开发地区的苗族受汉文化影响较小,他们保留着苗族的生活习俗和语言,在苗寨内都是以苗族语言交流,但在与外交流中仍然使用汉族语言的酸话。酸话是一种以汉语言为基础具有苗语腔调的地方语言形态,当地人称这种语言为"苗酸话",广泛运用在对外交流和歌唱之中,如靖州三锹乡苗族及周边县市苗族乡镇,在民族音乐文化中他们或多或少受到汉族文化的影响,将汉族语言应用在歌唱之中,加强了苗族对外的文化交流。

三锹乡苗族多声民歌——歌㘗是以酸话和苗语相结合演唱的苗歌。靖州苗族同胞日常生活中用地道的苗语,而在唱歌时却用酸话歌唱。酸话是以汉语言为基础的介于苗语、侗语、汉语三种语言之间的地方方言,其字音为汉语,音调则因地域性而不尽相同,字意与汉语语意基本相同,同时也形成了一些独特的表达方式。酸话的产生为武陵山片区少数民族间提供了交流的平台,在和谐山寨、民族团结建设中发挥着积极作用。三锹乡的苗家人觉得"只有用酸话演唱歌才能顺口、好唱、准确的表达词义,才能在形成时具有很好的和音效果"。

例(83) 《九路歌》

汉语:锦鸡过界尾巴长,你良过路不喊郎。
酸话:金鸡过盖尾巴讲,你良过漏有喊郎。
汉语:你郎过路不喊我,喊我一句也无妨。
酸话:你郎过漏有喊我,喊我一季呀无妨。

苗家人生来爱唱歌，在以歌会友、以歌相恋、以歌相教、以歌相尊的过程中创作了大量的歌词，他们以歌相伴度过人生。苗族歌䪫歌词生动含蓄，所表现的题材内容丰富，涉及范围也非常广泛，他们在以歌代言、娱乐交友的活动中即兴创编出生动活泼、通俗易懂、寓意深刻的歌词，运用多种修辞手法赋予歌词深刻的寓意和内涵，在情趣中表达丰富的、耐人寻味的思想情感。

例(84)　　　　　　《相恋歌》

(男)洞庭湖内洞庭江，两边尽是金竹山，
　　金竹空筒不空节，莫把空话来哄郎。
(女)洞庭湖内洞庭江，两边尽是金竹山。
　　剁根金竹来做钓，钓的鲤鱼心也甘，
　　钓的鲤鱼心欢喜，郎也宽心娘宽肠。

例(85)　　　　　　《赞美歌》

镰刀弯弯四两铁，如何安得九分钢？
我郎只有三分命，如何招得九分良？

在歌词处理上，苗族人有着自己的独到之处，将第一、第三句词的最后一个中心词安排在下一乐句合唱的第一拍，造成前一乐句词意未尽之势，形成"鱼咬尾"的处理形式。

例(86)　　　　　　《初相会》

久不唱歌嗓子败，嗓子掉在十字街，
十字街前上了锁，钥匙上锈锁难开。

在生活实践中由歌师创作的内容深刻、用词文雅、韵律工整的歌词，歌词韵脚大多安排在第一句、第二句和第四句上，并将第四句韵脚落在阳平声，让歌唱朗朗上口、便于记忆，经典词句也由歌师记载成册便于传承。苗族歌䪫歌词由正词和衬词两部分组成，正词用于表达思想情感，多为七言四句，其结构主要是双句体乐段

和四句体乐段,在歌唱中歌手也可根据情感需求自由编创乐段,但不得少于四句,多则可达十余段。

例(87) 　　　　　　《茶歌调》
　　　　　　　　　（六句体乐段）

　　　　　细茶还吃叶连连,生在青山不值钱。
　　　　　想要烧杯茶来喝,逗得柴生火有燃。
　　　　　想得到来做莫到,轻轻怠慢贵客人。

　　　　　　　　　《茶歌调》
　　　　　　　　　（八句体乐段）
　　　　　歌声阵阵山花开,喜迎贵客苗乡来。
　　　　　姑娘打扮来伴我,为你打开歌寨门。
　　　　　花帕花带逗人爱,城乡米酒由你尝。
　　　　　青山是你遮阳伞,梯田为我搭歌台。

在三锹乡苗族歌♪演唱中除了即兴创编的歌词外,还有按照情节内容来进行规定词义的创作,在约定俗成的民间活动中,安排了固定模式的歌唱来抒发情感,这些形式和内容大多都以集体参与的形式出现,有着广泛的群众性、表演性和戏剧性的效果,这种歌唱形式也是当地苗家人最为喜爱并乐于参与的演出活动,在长期的民俗传承中已形成艺术性较高、思想性较强的民俗活动。这种形式的典型代表就是《担水歌》,这种歌唱形式是以新娘担水打糍粑为缘起,展开了一系列的感恩、答谢的歌唱及类似表演的民俗活动,在担水的过程中以新娘的歌唱和众人的帮腔使情节得到不断的发展,新娘在感恩、答谢的歌唱中展示自己的才华,在活动中使众人得到教育和娱乐。

例(88) 　　　　　　《担水歌》

（男）今朝是个天保日,要娘(指新娘)担桶出郎门。
　　　娘是来行大路客,要娘井边担水来。

(女)十八邀娘曲担水,要郎引路当前行。
　　　要郎引路当前行,娘就担桶齐后来。
(男)娘是来行大路客,要娘井边担水来。
　　　今朝要娘曲担水,井边岩板上青台。
(女)十八邀娘曲担水,要娘担水做哪行?
　　　家中还有满缸水,怕莫今朝愚弄娘?
(男)今朝正是泰安日,要娘担水做人情。
　　　郎是剁柴来烧火,娘是担水来烧茶。
(女)十八邀娘曲担水,要郎引路当前行。
　　　门前一筧摇钱树,朝落黄金夜落银。
(男)担水担到学堂口,问娘一句话根由。
　　　学堂先生是哪个?读书童子几千人?
(女)郎乡好!郎乡街边起学堂。
　　　内有三千徒中子,外有七十二贤人。
(男)担水转,邀请六亲一路来。
　　　邀请六亲一路转,同同一路转回房。
(女)十八邀娘去担水,担水担到大门堂。
　　　娘去井边担水转,老少三班喜洋洋。
(男)娘到井边去担水,担水担到屋楼房。
　　　老人得吃加福寿,少儿得吃加文才。
(女)娘担水,问郎红米泡几箩?
　　　问郎红米泡几担?要郎山歌贺颂娘。

　　这种在民俗活动中的剧情式歌唱,在一些大型的族群活动中也有出现,如在酒席前的茶歌对唱,往往就以历史传统故事和人物为情节进行盘歌对唱,将故事情节作为盘歌内容来考察对方的素质,同时也提升歌唱的情趣,使歌唱活动热烈欢快,并通过弘扬这种赋予民族历史性的事件和英雄人物,对族人进行民族史的教育,达到传承民族历史的目的。

歌词的另一大内容就是知识,这类歌词大多出现在对歌之中,特别是情歌对歌中,女子多以知识性内容来盘问男方以考察其知识性和趣味性,知识性是男女双方择偶中的一项重要内容,在恋爱对歌中的问答你来我往,内容涵盖历史、人文、自然等多个方面。

例(89) 　　　　《三皇五帝制田塘》

(问)自从盘古开天地,三皇五帝制田塘。
　　　天圆地圆好世界,歌是开声酒开坛。
(答)盘古开天例世界,定了乾坤分阴阳。
　　　乾是天来天长久,坤是地来地久长。
(问)初三得见毛毛月,不知何时月团圆。
　　　若得哪时澄清日,心也宽来地也平。
(答)初三初四明月亮,十五十六月团圆。
　　　近水楼台先得月,向阳花木早缝时。
(问)当初靖州四门开,中间正是小南门。
　　　刘备关张三兄弟,相邀堂前会客人。
(答)靖州围城十六里,陈勇开好小南门。
　　　只有桃园情义重,打扮门前好光阳。

苗族歌♪是以即兴编词为主体的歌唱形式,对于歌手的即兴创编能力有着较高的要求,既要有歌唱的意境与思想,也要保证歌唱的工整性和韵脚的对称性,这就要求歌手在歌唱中思考歌词、编创歌词。为了回答问方提出的问题,并在歌唱中即兴编创精准美妙的歌词,答者有意或无意地拉长歌唱的旋律来为思考赢得时间,于是歌唱中便加入了大量的衬词。衬词是歌唱中烘托情感所选用的字句,苗家人为了达到歌唱曲调的统一性,在歌曲的开头、中间、末尾等乐句中都加上许多衬字和虚词来烘托歌唱情感,在符合苗家酸话语言习惯的前提下,运用一字一衬词或一字多衬词的方式,以求达到统一韵母便于演唱时的押韵和扩充乐句的目的,这些衬词和虚词往往都选用一些生活中常用的、易于发声的、情感表达浓

郁的字,从而在发声中声音洪亮、声部和谐,充分地抒发情感,使苗族歌鼟的音乐色彩更加浓厚、准确地表达演唱者的思想情感,形成了三锹乡苗族歌鼟浓郁的特色。根据苗族歌鼟衬词的运用情况可将其分为三类。

一是使用最多的语气助词,这类语气助词大多运用在歌词之后,如啊、呀、嗯、唉、嘀、啰、咪、喽、嘞、咦、嗳、啊嘻、啊嘞、啊呀咦等。

例(90)　　　　　　《姑娘节》

歌声阵阵百花开,四路歌师苗乡来。
当初古人留古迹,八妹因为杨六郎。
如今想到古人样,乌米黑饭把来尝。

二是用在对歌时的称谓型衬词,如《姑娘节》中的客表哥"杨六郎"、客表妹"八妹"等,这类衬词既是一种广泛的谓衬,也作为歌词的衬词使用,往往用在过渡和对唱的交换之中,如在酒宴上酒歌领唱中为了表示对娘家人的尊重和欢迎,歌唱时加入了"咦吔,亲娘嘞(啰)"衬词来表达情感。

三是称赞、祝福类的表意型衬词,这些衬词具有较为明确的思想含义,对歌唱有着情绪和心境的表现,但并不是正词中的思想内容和情感,只是一种衬托型的衬词,如"呀好话啰""好了别人的金贵人"等。

例(91)　　　　　《重阳节酒歌》

人生易老天难老,菊花开来满园黄。
人人吃杯重阳酒,恭贺老人福寿长。

苗族歌鼟的音乐结构比较简单,重复或变化重复是其旋律构成的主要特点,曲式多为七言四句体,如例(91)。歌唱中衬词与歌词有机交融,扩充了乐句结构,使旋律的发展更为流畅,同时乐句后衬词为歌唱带来新鲜感,旋律调式得到加强,增强了苗族歌鼟

的艺术魅力。虽然乐句中的衬词短小,但却在苗族歌𝄇演唱中有着积极的作用。首先是当旋律音调及和音相似时运用衬词可避免音节的混淆、语义表达模糊,同时也能增强曲调的韵律感,当旋律音调对比较大时则可加强字义之间的联系,让歌唱者咬字顺畅,旋律自然流畅。其次在正词语义不停顿之间加入衬词,使正词语言的正常节奏产生变化,形成节奏的自由性特点,增强了歌唱的新颖性。再次是在歌词中或句尾中加入适当的衬词,改变了歌词的不对称现象,发展了音乐语言,扩充了结构,丰富了旋律。最后是在乐句中加入衬词,帮助演唱者在行腔过程中换气,有利于演唱者情感的铺垫与积蓄。

三、瑶族多声民歌的语调特征

武陵山片区中的瑶族所传承的多声民歌都是用汉语演唱的,这是受汉文化影响的结果。如今,他们在日常生活中也都是用汉语交流,除生活习俗、穿着方面仍保留着本民族的部分传统外,其他各方面大都已融入了汉文化之中。

(一)雪峰山东北部瑶族多声民歌的语调特征

歌词是民歌中表达思想感情的重要内容,不同的民族生息在不同的自然、人文环境之中,有着不同的发展历史和生产方式,不同的社会条件、宗教信仰、艺术传统、语言、习俗反映在民歌的歌词中,从而形成了其独特的题材特色。雪峰山东北部瑶族多声民歌来源于生活,在劳动生产中触景生情即兴而唱,运用比喻、夸张的手法,编创通俗易懂的歌词,来描绘和歌颂美好生活。如今传承的歌曲内容有叙事歌、斗争歌、劳动歌、情歌、仪式歌、劝勉歌等,歌词常用赋、比、兴的手法进行语法修辞,语言生动而具有形象性。在这些歌词体裁中运用了韵脚,这些韵脚有着雪峰山东北部瑶族语言特色,如 ai 字韵——少年乖;o 字韵——我老哥;ang 字韵——我老常;an 字韵——我个贤;in 字韵——话来听等十多个韵。由于雪峰山东北部瑶族受汉文化的影响,歌词的"归韵"仍遵循汉语

诗词、曲牌、唱词合辙押韵的规律,但歌词中韵脚也不定格律,可因时、因物、因地、因情和因景来使用韵脚,而一句韵脚与二句韵脚互押及五句韵脚与六句韵脚互押是其歌词中明显特点。在目前所传承歌曲上看,歌词多为七言体,六句体歌词居多,双句押韵居多,单句押韵少见,有着此地区瑶族民歌独具一格的特色。

例(92)　　　　　　《少年乖韵》

(女)一树好花靠墙栽,四面八方无路来,
　　有情郎敢沾花露,脚踏青岩手攀栽。
　　十八哥,少年乖,变只老鼠翻过来。
(男)一树好花靠墙栽,墙矮花高现出来,
　　水不浸墙墙不倒,花不逢春莫乱开。
　　十八妹,少年乖,妹不约郎郎不来。

例(93)　　　　　　《我个贤韵》

(女)姐屋门前有丘田,郎一边来妹一边。
　　郎的一边把妹做麻谷草,
　　妹的一边把郎做累谷尖。
　　十八哥,我个贤,年年换种做现田。
(男)姐屋门前有丘田,郎牵黄牯来耙田,
　　左边耙个娥媚月,右边耙个好娇莲。
　　十八妹,我个贤,只想和妹得团圆。

例(94)　　　　　　《话来听韵》

　　大家同饮一杯酒,淡酒一杯情意深,
　　瑶山美酒敬亲人,十八哥,望郎听,
　　捧合城墙一条也,八方助我奔前程……

例(95)　　　　　　《我老常韵》

　　树上吊仔懒洋洋,站在树上晒太阳,

> 我要出口打短工,楼上晒的包谷子,
> 你就千万莫来尝。十八哥,我老常,
> 开山开荒种粮忙……

　　雪峰山东北部瑶族民歌的歌词内容和音韵紧密结合,常常运用衬词来帮助后一句歌词押韵,通常衬词句为第五句,"十八妹,……""十八哥,……"句尾脚韵与第六句歌词的脚韵互押,虽是即兴演唱,但歌词结构仍然遵循一定的规则,演唱者在不同的环境中,根据自己的情绪、心境即兴创编不同的歌词内容及衬词,选择相适合的韵脚,恰到好处地表达自己的思想感情。

　　(二)罗子山瑶族多声民歌的语调特征

　　雪峰山脉是多民族聚居之地,除汉族外有瑶族、侗族、苗族、土家族等多个世居民族,民族间的文化交流、经济交流十分频繁,有效地促进了汉文化与少数民族文化的相互交融,在民族文化大融合的背景下,在汉族文化对各民族文化生活的深度影响下,瑶家人在自觉与不自觉中接受了汉族语言的影响,在长期的劳动生活中形成了与地域环境相适应的语言音调,生活中使用汉族语言作为民族间交流的主要用语,瑶族高腔号子歌也以汉语和瑶族语言相结合,逐渐形成以汉语为主体的歌唱表达方式,体现出民间艺术传承的地方性和民族性特点。

　　1.语调形成的地域性

　　罗子山瑶族高腔号子歌用词讲究、结构复杂、内容丰富,涵盖了瑶家人生产劳动、民族历史、恋爱婚姻、巫傩鬼神、风花雪月等题材内容。瑶族歌师在歌词创编中也学习了汉族诗词的创作技巧,按照汉文化的表现特点结合瑶语特性创编出符合瑶家人歌唱品位的歌词,为突出民族性,常结合瑶族语言进行演唱,使高腔号子歌在符合武陵山片区歌唱词曲欣赏品位的同时也体现了深刻的民族文化内涵。此外,高腔号子歌的歌词编创具有较强的即兴性,瑶族歌师将这种即兴创编称为"见子打子",是歌手在特定情境中激发出来的创编灵感,用歌声抒发真挚的内心情感,歌词内容始终围绕

着瑶家人的劳动生活、甜蜜爱情等题材来表达对大自然的崇拜和对美好生活的憧憬。

例(96) 　　　　《要做蜡烛一条心》

田埂长草田埂青,连到好妹十伤心。
别人叫我丢掉姐,虫吃桃子起了心。
莫听东边锣鼓响,莫听西边过号声。
不做芭蕉千条挎,要做蜡烛一条心。

2. 唱词编创的技巧性

高腔号子歌虽有着自由发挥、即兴填词歌唱的特点,但这种即兴并非随意编凑唱词来填充,而是歌师们在长期的歌唱实践中学习歌词编创技法,积累各种演唱题材、风格的唱词,并在歌唱中灵活运用与创新,即兴编创的歌词仍然保持结构规整、韵脚对称、情感表达准确的特点。瑶族歌师在创编中最常用的歌词表现手法是"赋、比、兴",还常常用双关、排比、歇后、对偶、引用等创编手法进行情感表达,"比兴"是高腔号子歌中最主要的歌词修辞手法,歌词语言生动韵味、浅显明了,有着武陵山片区瑶家人语言声调自然美的典型特色。

例(97) 　　　　《郎有妻来妹有夫》

深山老林路幽幽,郎有妻来妹有夫。
妹是蛤蟆地上跑,郎是天鹅白云游……

歌唱中比兴与比喻相结合的表现手法有着浓郁的瑶寨乡土气息,善用瑶族、汉族语言韵律、语言音调来表达思想情感,有着瑶汉文化融合的典型特征。此外,也常常运用排比手法来加强语言情感的表达,对人物或景观加以烘托,表达内心的愿望和追求。

例(98) 　　　　《一年只有一个春天》

一年只有一个春天,一月只有一个月亮。
一天只有一个夜晚,开门吧!我们一起说天……

四、土家族多声民歌的语调特征

一个民族的文化生成机制应当从该民族生活的地理环境、族源、人文生态三方面来加以考察。其中地理环境是民族文化生长的基本条件,族源决定该民族文化的一些基本特征,人文生态影响民族文化的发展方向。土家族聚居生活在武陵山片区的湘鄂渝黔交界地带,这里的自然环境对土家族文化的影响极大。土家族由中原迁徙进入武陵山区,与武陵山片区各民族和睦相处共同生活在这片山林,在这种独特的自然环境中,土家人逐渐受汉族文化的影响,并将其融合在本民族文化之中,使本民族的文化特质得到不断发展。武陵山片区的自然环境影响了土家族人民的性格、管理制度和生活方式,为土家族提供了一些本民族文化发展方向的选择。

土家族竹枝词的直接源头是竹枝歌,竹枝词是反映土家人劳动生活的民间艺术表现形式,是土家族诗词高度成就的直接体现,具有以诗证史的研究意义和很高的史学价值。

土家族文化在历史发展的过程中受到武陵山片区多民族文化的影响,其中受武陵山片区苗族文化和汉族文化的影响最为深刻。在历史发展中,土家族、苗族同处武陵山区域,文化发展程度十分相近,两个民族间的文化交流颇为频繁,民族文化和民族习俗得到相互认同、相互融合。据《永顺府志》记载:"服饰宜分男女也。查土司地处万山之中,界连诸苗,男女服饰均皆一式,头裹刺花巾帕,衣裙尽刺花边,与红苗无异。"同时在《苗疆风俗考》《苗防备览》中都记载了土家族、苗族在信仰和生产技术等方面的相互影响。但在土家族文化的发展中,对其影响最大的是汉族文化,汉族文化全方位影响着土家族文化的发展。汉族人口的大规模迁入给土家族带来了先进的生产技术和工具,改造了旧的生产方式,将汉族宗教、礼仪和习俗传入土家族山寨,极大地影响了土家族语言、民俗民风、生活习惯和价值观念。土家族在接受汉族文化的基础上,逐渐使用汉族语言交流,有效地促进了思想观念的改变,致使如今传

承的土家族文化有着很浓的汉族文化色彩,并应用在土家族人民生活劳作的方方面面。应当说各个历史时期民间自发的人口互动促进了土家族文化的交流,使其得到跨越式的发展,而历朝历代对武陵山片区少数民族政策的变化也是一种政治性的文化输入,在加强对该地区的实际控制中,客观上促进了先进文化在偏远地区的传播,这也是汉族生产方式对其他民族施加影响的结果。

（一）哭嫁歌的语言形态

结婚对土家族而言是一件大喜事,表现的外在形式是悲,活动传达的主题思想是情。整个哭嫁活动表达的都是悲伤情感,而所有的悲伤都以哭唱的形式体现出对人的复杂感情,从各种人物对象的哭唱中集中表达了土家人重情重义的为人品格和爱憎分明的生活态度。土家哭嫁歌情感表达的外在形式是哭,内在的情感表达是吟唱的歌词,歌词直接表达出哭唱者的内在思想情感,哭唱者用外在哭的情绪与内在思想相融合,凸显出哭嫁歌的艺术表现魅力。土家族女孩从小便要听学"哭嫁歌",十一二岁时便由母亲口头教唱学习,将哭唱技能一一交给自己的女儿,如"哭自己""哭爹娘""哭哥嫂""哭媒人"等环节中哭唱的唱词、旋律音调、对哭时的和音处理以及哭唱时的情感把握等等,母亲都会将自己经历和体验细细传授给女儿,直到女儿出嫁为止,使她出嫁时能有很好的情感表现。这种在哭嫁活动中以即兴发挥来编创歌词,一般都是随哭唱者当时的情绪、情感变化而产生,但整体上仍然是哭唱者在过去哭嫁活动中所体验和学习到词曲的基础上进行改编演唱的,一些具有创编能力的哭唱者并不墨守成规,会根据自己的情感需求自由发挥,使哭嫁歌的歌词内容更为丰富。哭嫁歌的歌词内容主要包括以下几个方面:哭诉封建买办婚姻制度下的悲惨命运、离开家人至亲的眷念、表达孝道寄托、与姊妹倾诉痛苦和友谊、诉说对媒人的憎恨、离乡背井的恐慌和惆怅之情,等等。歌词多为五言或七言,常用比拟、比兴、排比、夸张、反复等手法进行展现,歌词中句式既工整押韵但又不受局限,按照自己的情感需求自由创作发

挥,以叹气、呼唤、哭泣来诉说内心的痛楚、寄托与盼望。土家族女子这种随口即来的编词能力既是民俗传承的必然,也是土家族女子对生活中人和事物的观察与体验的结果;既体现出土家族女子的传统美德,也彰显土家族女子的热情和对自由婚姻的渴望。

　　土家哭嫁歌是一种土家族语和汉语并存的歌唱艺术表现形态。土家族有自己的语言而没有自己的文字,清代雍正年间的流官制,汉族文化的传入深度影响着这个长期由土司管治的民族,生产力得到较大程度的解放,生产率得到大幅度的提升,土家族的生活习俗受其影响变化较大,汉族语言在土家族居住地得到广泛运用,对土家族语言有较大的影响,在接受汉族文化中他们自觉与不自觉地学习汉族语言,在民族间的相互交流中他们尽量用汉族语言,长此以往,汉语便成了土家族的另一语言表达工具,并运用在民族民间艺术表演形态之中。如今,武陵山片区近40万土家人绝大部分都说汉语,民族之间互相都能用汉语沟通,特别是湘西地区的土家族运用本民族语言的人越来越少,汉语已是他们的主要语言。但在民俗活动中他们或多或少会运用着自己民族的语言来体现本民族的文化特点,传承本民族的民俗文化。哭嫁歌这一民俗文化就是土家族最具代表性的艺术表现形态,哭唱中必然要将自己民族的语言加以运用,既增强了"哭嫁歌"的民族色彩,又使土家族语言得到有效的传承。

　　土家族语言中常常用语气助词来加强语言的表达,这一特点也运用在哭嫁歌之中,增强了哭唱中的情感表达。土家族在哭嫁歌中常用"踢""嘛""哪""晦""哟""喃""化""耶""哇""呵""乌安"等语气衬词来烘托情感,并对歌词起着统一韵脚的作用。如例(67)谱例中大量运用了"唉""呀啊啊啊""唉哈唉""啊""啊哈哈""嘛""啊哈哈哈""呀"等衬词,随着哭唱情绪的发展变化,衬词也由单个衬词的"化""唉"发展成为情绪激动的"阿哈哈""啊哈哈哈""呀啊啊啊"等连续语气衬词,恰到好处地推动着哭唱者情绪的发展,刻画出哭唱者的真挚情感,这些汉语、土家族语言和混合语言语气衬

词的运用,展示了土家族哭嫁歌这一民间艺术的独特魅力。

(二)哭嫁歌词的表现手法

土家哭嫁歌是民族民间艺术的表现形式,有着民族民间文学的表现特点,赋、比、兴的传统创作手法在哭嫁歌的歌词中得到广泛运用,形成哭嫁歌艺术表现手法的鲜明特点。

1. 赋比兴的艺术特征

民间文学和诗歌的传统表现手法在土家族哭嫁歌中被运用得极其娴熟,土家族姑娘们"无师自通"的歌词编创能力,她们在母亲的教唱、哭嫁活动的观摩和姐妹们的相互学习交流中不断积累学习创作手法,并在日常生活和民间民俗活动中不断加强练习,将哭嫁歌的诗歌内涵表达得淋漓尽致。

例(99)　　　　　　《骂媒人》

我家门前有尖岩,背时媒人天天来,
我家门前有偏坡,背时媒人天天梭。
尖岩踩成了岩粉,平地踩成了窝坑,
我家门前有根树,背时媒人擦脊骨。
我家板栗开花花,背时媒人想粑粑,
我家板栗吊线线,背时媒人想挂面。
我家板栗结球球,背时媒人想猪头,
我家板栗结籽籽,背时媒人想鞋子。

唱词中大量运用排比细腻描写媒人的贪婪,同时又以每句的起兴进一步加强语势,前两句以家门前的"尖岩""偏坡"起兴,哭骂背时媒人(背时即指倒霉,这里是诅咒媒人)天天来姑娘家里纠缠,花言巧语哄骗父母。第三句直接运用夸张的表现手法,形象地揭露了媒人贪图财物本性。再又以板栗树起兴,从板栗树开花到结果的季节变化,刻画出媒人为了钱财乱点鸳鸯巧嘴说媒索取礼物的丑恶嘴脸,并骂"背时媒人"以解心中之怨。《骂媒人》是土家族哭嫁歌中的规定哭唱程序,经代代相传已有长达三十一行的词句,

以五次展开铺排,一铺到底,并在最后再次兴起结束全曲。

例(100) 　　　　　　《哭父亲》

　　　　　三根枫香弯又弯,
　　　　　把你冤女放在十重岩上九重滩。
　　　　　十重岩上栽牡丹,
　　　　　牡丹开花掉下来,
　　　　　有路去,无路来。

　　例(100)的歌词通过对恶劣生存环境的比喻,将其婚姻比作"十重岩上九重滩",形象地表述了封建制度势力下重男轻女的现实环境,即使自己是父亲心爱的牡丹,也难逃封建包办婚姻的命运,把花栽在了险恶环境的"十重岩""九重滩",意象着新娘婚姻的悲苦,将新娘的不幸婚姻描写得十分生动。而新娘这支"十重岩"上的牡丹,只会因栽在岩滩上而枯萎,最后的点题"有路去,无路来",将自己的婚姻比喻成一条不归路。

　　土家哭嫁歌多以兴起唱,兴中含比,对应着土家族生活中的人和事,形象生动而寓意深刻,常常使用重叠的比兴手法来加强哭唱时的节奏。

例(101) 　　　　　　《哭伯娘》

　　　　　月亮出来照高堂,我的伯娘好心肠,
　　　　　伯娘待我如亲娘,从小把我挂心上。

　　土家族一般指青年女性为月亮,在《哭伯娘》中以"月亮"起兴,将自己比喻为月亮,伯娘为高堂,明确了哭的对象是长辈关系,为何伯娘称为高堂?是因为"伯娘待我如亲娘",准确地回答了为何这样起兴的缘由,这是土家族哭嫁歌歌词中最典型的兴中含比的句子,也是土家族哭嫁歌歌词编创中广泛运用的手法。

　　生活中土家族人自给自足,问大山要粮,与大自然和睦相处,在生产劳动中养成的对动植物的观察情趣常常被用在哭嫁歌的歌

词中,朴实地体现出人与自然的相互关系和对大自然的赞誉。

例(102)　　　　　　　《哭嫂嫂》

　　高山顶上一苊瓜,同根分盘是一家,
　　嫂嫂好比枝和叶,妹妹犹如一朵花。
　　前来花在园中张,花与枝叶笑颜开,
　　如今花与枝叶分,姊妹何不泪纷纷,
　　要像往日事常样,望嫂敬奉二双亲。

《哭嫂嫂》歌词来源于土家人对大自然生物的细致观察和对农作物的那份感情,并且直接将嫂嫂和妹妹比喻为盘根错节的同根关系,是同根同源关系中的叶绿花红,描绘了这个家庭的幸福和睦、姑娘与嫂嫂相处有着红花绿叶般的融洽。转折句"如今花与枝叶分,姊妹何不泪纷纷",描写出姑嫂即将分离时的痛苦心情,自然地转入嘱托嫂子"要像往日事常样,望嫂敬奉二双亲"代替自己一贯的敬奉双亲,直接呼应了第一句的起兴。

2. 语言声律的节奏特征

土家族哭嫁歌是哭与唱相融合的艺术表现形态,有较强的声律节奏特点,虽然在歌词字句结构中表现自由,但是声律和谐朗上口。

(1) 重章叠句。在悲歌的感情体现中,同一诗歌意象的重复强调可以增强其艺术感染力,土家族哭嫁歌歌词中也运用了这一情感基调的表现手法。

例(103)　　　　　　　《哭娘歌》

　　月亮落土背过弯,为你冤女半夜还在路中间,
　　月亮落土背过堡,半夜还在路头跑,
　　月亮落土背过岸,半夜还在路头算。

例(103)以自然景观月落为背景,重复强化"月亮落土"后的沉落夜色,突出表现在女儿成长中母亲起早贪黑操持家务的艰辛,哭唱充满了对母亲的感恩之情。

例(104)　　　　　《哭娘歌》

月蓝腰带九尺长,这山背在那山梁,
月蓝腰带九尺短,这山背在那山转。
青布裙子白围腰,哪山哪岭冒背高,
青布裙子白布厚,哪山哪岭冒背够。

例(104)的歌词反复强化月蓝色九尺腰带和母亲的青布裙,刻画出一个朴实而又艰辛的母亲形象。由土布编织的土家族腰带是土家族妇女在女儿襁褓之时一边劳作一边哺乳的工具,为了生计,母亲必须背着女儿上山干活,那月蓝色的九尺腰带便成了土家母女情感的纽带,紧紧联系着母女的血肉之情。从女儿出生到三岁这段时间里,母亲用这条月蓝色土布腰带背着女儿从这山梁到那山岭、从小溪到河谷、从村寨到荒野,母亲以这条九尺腰带呵护着女儿成长,背负起整个家庭生活的重担。

例(105)　　　　　《三五歌》

隔山喊,隔山应,隔河喊,抽花线。
花线抽得三五根,冒替我娘三五天,
花线抽得三五色,冒替我娘三五月,
花线抽得三五钱,冒替我娘三五年。

同样,这首《三五歌》的歌词反复用花线来强化女儿的情感表达,刻画出还未尽到孝道的女儿因要嫁人而离家时心中的悲伤,在哭嫁歌中重复哭诉离别之悲,将情绪和满怀愧疚推向高潮。

(2)用韵自然。哭嫁歌在用韵中不拘一格,采用首句次句连用韵、隔句用韵、自首至末句句用韵等多种用韵方式,清新自然别有情趣。

例(106)　　　　　《哭嫂嫂》

高山顶上栽白刺,妹子离嫂是这次,
白刺开花白又白,嫂嫂是主我是客。
点坏油灯烧坏柴,这时离嫂几时来,

烧坏柴来由之可，装烟倒茶是为我。

在这首一句一韵的歌词中，韵脚变换四次，但仍然朗朗上口、结构规整，句与句之间寓意紧紧相连、主题明确，较好地体现了歌词的声律特点。

例(107) 　　　　　《哭新来的嫂嫂》

　　天上梭罗十二桠，地上梭罗开白花，
　　往年开起团圆朵，今年开起离娘花。
　　猫刺开花爪对爪，先梳头发后插花，
　　洋花头绳紧紧扎，金花银花扭鲜花，
　　前头插起金抓子，后头插起过桥花。

这首自首至尾一韵到底的《哭新来的嫂嫂》，用韵自然出奇。这种用韵的手法来自民间，源于生活，既是土家族对哭嫁歌这种独特的艺术形态的理解，也是土家族对生活对事物观察热爱的真实情感的表达。土家族以哭嫁歌的演唱方式来表达情感，将民间文学与歌唱巧妙地融合在婚嫁活动之中，并以哭嫁这一载体将其释放出来，以哭唱抒发情怀、以哭唱述说自己的心伤与痛楚，用这种伤感的哭来表达心中那种满满的爱。这种情感承载方式符合土家族的文化品位，因此呈现出情感交流的共同情趣，才使哭唱者与哭唱对象之间产生强烈的情感共鸣，使众人得到深刻的情感体验。

（三）哭嫁歌的语言特色

土家族哭嫁歌歌词除了自由的竹枝词诗体外，歌词中大量运用各种修辞手法、方言俚语和约定俗成的民间生活语句，歌词语言自然质朴，具有浓郁的民族文化特色。

1. 通俗的方言俚语

土家族哭嫁歌的语言借助日常生活中的各种生活物象来进行表达，将土家族方言俚语这样的族群语言巧妙地运用在哭嫁歌这一民间艺术表现形态之中，使用比喻、夸张等修辞手法和铺排的句

式,使土家族哭嫁歌更具有丰富的民族文化意蕴。

例(108) 　　　　　《哭幺娘》

　　　　三根枫香并排栽,先钉门闩后来开,
　　　　改门换锁就是我,先打钥匙后开锁。
　　　　那家人户阳沟后头大石坝,婆婆出去摆媳妇,
　　　　当倒不说话,背倒摆一坝。

这首《哭幺娘》的歌词看似起兴平淡,指向并不具体,而"改门换锁"的俚语一出,姑娘出嫁之事即刻明了。后四句述说婆婆在背地说她坏话的场景,"摆"字形象生动,如见妇女们交头接耳之状。

2. 夸张的方言手法

土家族哭嫁歌中常常运用夸张的手法来表达歌词的思想情感,在整个的婚俗活动中,有特色的过程就是哭唱中对"夫子"(男方请去女方迎亲的队伍)的戏谑,既是娘家人对男方的一种气势宣泄,也具有活动的逗乐情趣。姑娘哭唱中用平实的语言、夸张的表现形式来贬低描述"夫子"家乡(也是新郎家乡),以表示姑娘家条件优越。

例(109) 　　　　　《哭夫子》

　　　　黄泥巴,石旮旯,
　　　　铧的没有挖的多,铧点泥巴滚下坡,
　　　　山又高,土又薄,
　　　　种来苞谷鸡脑壳,点来小谷死喂喂,
　　　　哭倒薅,跪倒割,十天割不了一大摞。

3. 朴实的歌词情感

土家族哭嫁歌以日常生活中的口语编创歌词,使平实的歌词清新柔和,富于民族特点,同时又体现出土家族女性的温柔之美。

例(110) 　　　　　《哭嫂嫂》

　　　　白杨开花分灯草,要离山水要离嫂,

离山离水山水在，离我嫂子好无奈，
离山离水山水清，离我嫂子好伤心。

4. 独特的民俗寓意

哭嫁歌是土家族民俗文化的体现，哭唱以方言俗物来表达思想情感，以物喻事、以物寓言，巧妙地将土家风物编入哭唱诗歌之中，增添了哭嫁歌的生活气息，体现出土家族民俗特色。

例(111) 　　　　　《哭屠官师傅》

一坨竹子十八节，杀了猪，取了血，
血旺拿来掺合菜，杂碎拿来安三席。
豆腐炸起里面黄，油汤油水溅衣裳，
豆腐切起三角尖，油汤油水溅你们，
溅了衣裳又难洗，熬更守夜又费心。

酒席是土家族婚嫁活动必不可少的内容，在这种重大的活动中，杀猪吃肉招待各位亲朋好友既是彰显土家人的热情好客，也是将婚庆活动推向高潮的重要形式。为表达对屠夫、厨师和朋友们在准备婚宴中"熬更守夜"的不辞辛劳，例(111)的哭嫁歌以屠夫杀猪、厨师做菜来展开哭唱，感谢大家的帮忙和关爱。歌词以土家族白话俚语致谢，更具有语言和哭唱的亲切感，既表达了姑娘对亲朋好友的谢意，又赞美了厨师的高超手艺和道道美味菜肴，体现了以物寓言的独特效果。

（四）哭嫁歌的叙事性

哭嫁歌具有很强的叙事性。叙事是哭嫁歌的灵魂，哭是这一形态的外在形式，土家族哭嫁活动的本质是通过"哭"这一人类情感表达的特殊方式为媒介，以哭中的叙事性来述说心中真实的情感，并将哭唱的外在形态与叙事的具体内容相融合以达到声情并茂的情感传达效果。哭嫁歌由土家姑娘以"哭歌"的形式演绎完成，很好地将哭的情绪与词的情感相结合以哭唱的形式予以直接

述说。在哭唱中既有真哭也有假哭,新娘只是以哭为媒介来向亲朋好友表达情感,实现哭唱中的叙事交流与情感共鸣。

土家族山寨也有称哭嫁歌为"哭话"的,将新娘哭嫁时所哭唱的内容称为"哭的那些话话"。这说明,土家哭嫁歌仍然是一种以话语表达为主的歌唱形态,重点仍然是哭唱中的叙事性。土家族哭嫁歌能成为少数民族民歌中的典范,其主要特点就是土家哭嫁歌可感的叙事性融合在生活的自然情感表达之中,形成了歌唱艺术表达的叙事性功能。

哭唱中的叙事对象明确,使哭唱对象之间引起强烈的情感共鸣,获得很好的哭唱效果。哭嫁歌是以悲为主的表现形式,虽然歌词不都是悲情的,但词都用哭来表达,始终都有着悲伤的特点。单从歌词上看,礼赞歌、感谢歌、问答歌之类的哭嫁歌,其语言都是叙事的。

例(112) 　　　　　　《哭屠官师傅》

上头有个张铁匠,下头有个李铁郎,
手拿钢刀是哪样,白如银子亮堂堂。
三杯淡茶两杯酒,屠官吃了就动手,
一步走到圈门口,打开圈门看两看。
大猪吓得团团转,小猪吓得惊叫唤,
提刀师傅先拿头,学徒弟子后拿尾。
二人把猪拖在板凳上,白刀进红刀出,
一股红血放毫光,才把猪儿放在灶头上。
肥猪烫得好漂亮,案板搭在板凳上,
肥的拿来装大扣,瘦的拿来搭配盘,
肝子心肺拼盘子。
你们炒菜炒得香又甜,又放姜来又放盐,
你在四方门下走一程,万国九州都有名。

例(112)的哭嫁歌通过对屠官捉猪、杀猪、炒猪肉过程的描述,突出了叙事性,将哭唱"悲"的情感以喜剧性色彩替代,表达新娘对

屠官手艺的赞扬和感谢,使哭嫁活动的气氛得到调节、情感得到释放,同时也体现出土家人的感恩报恩之品德。土家族哭嫁歌的叙事性还表现为"歌哭"时的即兴而发,土家族哭嫁歌传承了竹枝歌自由吟唱的风格,土家族姑娘在歌哭时看见什么就将其作为哭唱内容,"见子打子"的即兴叙事哭唱方式是哭嫁歌的又一特色。

例(113) 　　　　　　《哭打牌客》

　　一张桌子四角方,四根板凳阴阳相,
　　桌子下面生炭火,桌子上面牌分旺。
　　天牌出来亮堂堂,地牌出来冲霸王,
　　长二幺三随着走,一对梅花和下来。

婚庆活动中亲朋满座热闹非凡,陪哭的、帮忙的、观赞的、当然也少不了娱乐的,新娘通过对打牌娱乐活动的述说来展示自己的聪慧,生动地描述了土家婚礼中客人打牌玩乐的快乐场景。

例(114) 　　　　　　《哭送衣客》

　　刀豆开花绿荫荫,你们这回又费心,
　　油菜开花油菜黄,你们专程去赶场,
　　一去赶场就扯布。
　　这件衣裳布又好,不知价钱是多少,
　　大河涨水小河翻,两河两岸栽牡丹,
　　牡丹开花连二朵,扯件衣服来送我。

例(114)的歌词较好地传承了竹枝歌的歌词特点,在吟唱中即兴发挥,以生活中的人和事、物与景、喜与乐为题材,恰到好处地表达了哭唱者的思想情感。在即兴哭唱中,以生活中的自然物品起兴,描述了送衣客几经周折、精心制作,抒发了对送衣客的感谢之情。可见,土家族姑娘将生活中的物象巧妙地运用在亲情、习俗、礼教、人物、对象、季节之中,即兴唱编出土家族哭嫁歌,增添哭嫁歌的情趣与诙谐。

第六章
武陵山片区多声民歌的社会功能

　　武陵山片区的民族文化底蕴丰富、特色浓郁,各民族都能歌善舞,在歌唱中相互交流、沟通情感、修养心性、慰藉心灵。他们晨起即唱、日落而歌,在迎客中以歌传情、在劳动中以歌鼓劲、在交流中以歌会友、在待客中以歌助兴、在求偶中以歌为媒,生活中无处不歌、事事都用歌唱来表达。民歌已成为武陵山片区各民族生活中不可或缺的重要内容,正如侗歌中唱道:"不种田无法把命养活,不唱歌生活单调不好过",在"饭养身,歌养心"的生活追求中,民歌被赋予了多重社会功能。

第一节　民族繁衍功能

　　武陵山片区的各民族聚居在云贵高原起端和雪峰山脉交汇的莽莽崇山峻岭之中,在漫长的历史岁月里过着守山狩猎、山地农耕的生活方式,艰苦的生存环境锻造出他们坚韧不拔、热情奔放的民族秉性,他们日出而作、日落而息,世世代代努力传承着本民族的传统文化。随着武陵山片区少数民族山寨逐步进入到氏族群婚(母系氏族外婚制)时期,一种以婚姻为目的的求偶情歌在少数民族山寨中逐渐形成,并随着社会的发展和武陵山片区人口的不断增加而得到丰富与发展。各民族为了族群的繁衍将这种求偶情歌

以节日活动的形式确定下来,间接推动着民间文化艺术的发展。民族山寨传统节日中的群体对歌求偶活动具有武陵山片区社会发展和民族繁衍的自然规律。正如恩格斯所说:"根据唯物主义观点,历史中的决定因素,归根结底是直接生活的生产和再生产。但是,生产本身又有两种:一方面是生活资料即食物、衣服、住房以及为此所必需的工具的生产;另一方面是人类自身的生产,即种的繁衍。"①对于武陵山片区少数民族来说,民族繁衍是本民族生存与兴衰的首要大事,择偶是青年男女成家的前提,家庭是族群繁衍的主体,只有确保家庭的稳定才能实现真正意义上的民族传承。

 由于武陵山片区生存环境恶劣,为防止外强势力的攻击和山林野兽的侵袭,各民族只能选择在地势险要的山冈、峡谷、峭壁之中修房建寨,使得同一民族的村寨相距较为遥远,交通不便阻碍了族群青年男女的日常交往与择偶相亲,直接影响到了族群青年男女的婚姻和民族的繁衍。为此,武陵山片区少数民族在情歌对唱的择偶方式的基础上,确定以四季不断节日活动的方式,为青年男女创造更多的交流机会,来保证本族男女青年对歌择偶相亲的时间与空间,青年男女在节日活动中面对自己的意中人敞开心扉尽情地歌唱,挑选如意伴侣。武陵山片区少数民族节日活动中的情歌对唱通常在本族青年男女中进行,外民族人员只能参加活动而不能参与对唱,这是因为武陵山片区少数民族有着同姓同宗不通婚的民族习俗,武陵山片区少数民族都是聚族而居,一个山寨同属一族,在严格的同姓同宗不通婚的约束下,寨内未婚男青年只能到同族外寨通过走寨来约会姑娘,寻找自己的伴侣。如各个不同地域的苗寨将这种以对唱情歌为择偶媒介的走寨活动称作"坐姑娘""游方""走月亮""校场坝""玩表""采花"等。苗家人这种走寨择偶的活动早在《苗俗纪闻》中就有记载:"男子壮而无室者,以每年六月六日,午将蹉悉登山四望。吹树叶作呦呦声,则知马郎至矣。未

① 《马克思恩格斯文集(第4卷)》,人民出版社2009年版,第15页。

字之女群从之。"这种活动大多都在节日或闲暇时节进行,届时苗家青年男子来到外寨前吹起多情的木叶、缠绵的夜箫和激情的芦笙,在一阵阵俏皮的口哨中以动人情歌来吸引寨中姑娘,姑娘们听到小伙子动人的情歌,芳心萌动,身着精心准备好的节日盛装与寨中姑娘一道前往"游方坪"攀谈对歌。这种以节日歌会活动为载体、以小伙和姑娘谈情对歌为媒介的自由择偶方式,有效地保证了武陵山片区少数民族的繁衍,在和谐山寨建设与发展中有着非常重要的作用。

第二节 和谐山寨的认知功能

民歌具有一定的认知功能,是一种以歌为媒介的教育传播途径,使人们在歌唱中了解自然、认知社会、学习历史、感悟人生,在学习知识掌握信息、启迪智慧创作生活的同时拓宽视野展望未来。民歌也是社会生活的集中反映,是了解民族历史和认识社会的一面镜子。民族或族群都有自己的发展史,而作为没有文字记载的少数民族,其民族历史与传承、社会伦理道德、生产生活经验等都依赖歌唱来传承,民歌不仅是一种民族民间艺术,而且是民族文化传承的教科书,涵盖了少数民族社会结构、文化传承、劳动生活的方方面面,正因为民歌具有教科书的意义,所以各民族才视学唱歌等同于学习知识文化,因此,这就是他们从小学唱歌、人人都唱歌、视歌唱为民族之宝的真正原因。民歌涵盖了自然、社会、历史、人生等普适性知识,以"寓教于乐"的方式发挥着民族教育的重大功能,民歌教育中"以情感人"和"潜移默化"的特点,使族人在歌唱的学习和演绎中得到善的熏陶、美的启迪、爱的培养,从伦理意义上提高了人生观和价值观,有着民族社会非常重要的认知功能。武陵山片区少数民族大多有语言而没有文字,本民族文化的传承,都是靠歌唱和民间故事一代一代传承下来,民族迁徙和发展的历史、

歌颂祖先的丰功伟绩、学习生产劳动技能、人生美德的熏陶等都以民歌进行传唱,这就赋予了民歌的教育功能。从武陵山片区多声民歌的传承上看,各民族都有着许多相同的点,在本民族的发展中起到了积极重要的作用,特别是在历史文化传承、民族认同、民族教育、生活劳动以及美德教育中有着本民族的特点。也正是少数民族这一独特的教育方式,有效地实现了民族的团结,在民族文化认同的基础上使之得到传承与发展。

一、苗族古歌传唱的族群认同

少数民族的族群认同是其最为重要的标志,正是因为族群的认同感才使得他们紧紧地团结在一起,每一个人都会为族群的建设、发展和安全出力,也正是因为族群认同,才使他们在一次次的危难中团结一心,从弱小逐渐变为强大。苗族是一个有语言却没有文字的民族,苗歌是苗族历史文化传承的重要途径和工具,成为承载和传递族群文化知识的重要手段。从苗歌传承功能性看,苗歌的文化传承功能远远大于苗歌的娱乐审美功能。在漫长的苗族发展史中,不断的迁徙使承载本民族历史文化特征的苗歌变得多样化,苗歌是苗族人民在长期的劳动生产、战斗抗争和日常生活中的经验总结,是用以交流思想、表达感情、抒发情怀的民俗口头艺术,也是苗族文化的集中体现。在历史发展的岁月中,苗家人以口口相传的歌唱来叙述故事、传承历史、抒发感情,苗歌成为苗家人传承历史文化的主要口头文学形式,是苗族历史文化传承中集民俗与艺术表现为一体的文化形态,也是苗族"以歌传文"的独特文化表达方式。苗族歌谣形式多样,不同的歌谣代表着苗族不同的民俗风情,如苗族古歌、苗族飞歌、婚嫁歌、游方歌、情歌等,这些苗歌都具有韵律工整、旋律鲜明、意境深刻等显著特点,从不同侧面表现了苗族社会生活的方方面面。

苗族古歌是承载苗文化知识的重要载体,具有史诗性的古歌是其族群认同的主要依据。苗族古歌是以口传心记为传承手段、

以民族为传承载体,用盘歌对唱为媒介的苗族"百科全书",是集艺术、民俗、民族、文学、宗教等为一体的大型综合文化形式。苗家人通过苗族古歌了解苗族乃至人类的起源和发展,了解族群的社会习俗、伦理道德、文化艺术等知识,学习民族所追求的人生观、世界观、价值观等概况。在各种苗族节日活动中,苗家人通过一次次的聆听和表演来强化对族群文化知识的记忆,使之代代传承。苗族古歌既叙述了苗族起源与繁衍,也描述了苗族耕种畜牧、信仰禁忌等;既体现了祖先们的奋斗进程,也体现了他们传统的思维方式。苗家人从古歌中寻觅到了族群的起源及发展,传承了族群的传统习俗和思维方式,同时还有着很深刻的族群文化认知和情感。苗家人对古歌有着无比崇敬和神圣感,古歌是他们族群的文化身份和文化表征,寄托其族群的文化认知和情感。因此,苗族古歌对于苗族具有族群认同的功能。这种民族的认同感,**既体现在本民族的历史长河之中,也体现在族群社会生活的民俗民风、宗教信仰、节日礼仪中,还体现在族群的个体和群体的人生观、社会观、审美观、价值观乃至世界观中,代代传递,直至当下**。武陵山片区的苗家人就是在苗族古歌的代代传承中确认其族群的情感和身份的。苗族古歌是苗族百科全书式的综合文化艺术形式,它在苗族社会生活中扮演着族群知识传承的角色,发挥着特殊的教育功能。

二、侗族大歌中的侗款认知

少数民族地区为了维系山寨和谐稳定,根据民族习惯和民族传统以及山寨特点制定符合实情的山寨管理制度,对山寨实施有效的管理,这种由寨民集体讨论通过的管理制度,是以合约的形式存在,并对寨内的所有人进行约束,人们将这种合约称为"合款"。侗族在与其他兄弟民族共同发展的历史进程中,形成了独具特点的民族传统自治方式——侗款制。在侗族的发展历史中,他们被迫迁徙到人烟稀少的偏远山区,统治政权管理鞭长莫及,对侗族的实际控制较为松弛,一些行政权力机构也形同虚设,在这种特定的

环境下,侗族地区便形成了一种对内自治、对外自卫的管理方式,维系着侗族社会的稳定和发展,侗族的这种有效的管理制度就是侗款制。"款"是侗族精神文化的核心,它是集神、诗和理性为一体的特色文化表现形态。这种形态是侗族信奉的神灵权威和侗家山寨的智者与广大侗民共同完成的原始司法仪式,在"款"的约束下人人都能明辨是非黑白,受到震撼与教育。"款"对侗族社会精神文明的影响和对侗民思想意识的影响深远,侗族社会秩序能长期安定团结,侗民间世代甘苦与共和谐相处,除民族认同外,"款"的联系是一重要因素。侗家人称侗款制为"款""侗款""款组织",侗款制形成于原始氏族社会晚期,是侗族社会传统的一种自治制度,是独立于国家政权体系的非正式管理制度。侗家人解决内部公共事务和外部事务时,都会召集族人到鼓楼按照"讲款"来共同商议;在御敌时,按"起款"将各侗寨联合起来抗敌。这种侗族传统的政治管理制度,主要有款组织和款约两个方面:款组织分为小款(由邻近的几个侗寨组成)、中款(由几个小款组成)、大款(由几个中款组成)、特大款或联合款(由各大款联合组成)。最小的是小款,负责维护侗寨正常的劳动生产和生活秩序及族人的公共利益;最大的是联合款,主要用于抵御外来侵辱或处理侗寨的特大事件。侗款文化长期存在于侗族社会之中,并对每个侗民有着极强的规范作用,能够凝聚民族感情。款约是各款侗家人共同认可并制定出的本款规约,作为侗族社会的基本规范,侗款制度涵盖了侗族社会中的各个方面,制约着全体族人的行为规范、社会治安、个人安全、婚姻、财产等。侗款是民间性款组织,在人人平等的基础上,通过款约的教育和执行来实施侗寨管理。为了使众侗民自觉地遵守款规款约,各层级款的款首需向侗民宣讲款约,又称"讲款"。讲款时要举行庄严的仪式,当款首讲完一段款词,侗民都齐声呼喊"是呀"来应合,形成神圣不可违反、人人必须遵守的习惯。侗款之所以能在侗族和谐侗寨建设中发挥积极作用,首先是因为款具有广泛的群众性,其建立在侗族社会所有侗民积极参与的基础上,为团结人

心、凝聚力量、调动积极性、构建和谐侗寨提供了社会基础。其次是因为款组织具有广泛的民主性。款的民主性为侗寨的团结创造了条件,也为个体和群体的利益提供了诉求平台。款是有效的合作及协商机制,侗寨所有事情都可以在款的旗帜带领下得到互动和调节,在利益协调、资源整合、矛盾处理、维护稳定等多方面发挥着不可替代的作用,正是集政治力量与精神力量于一体的款,才促成了侗族"和而为美"的文化体系,成为侗族丰富的精神文化遗产。

在款约的明确规定下,侗民自觉规范着自己的言行,自觉执行和维护侗款权威。山寨和谐是侗家人追求的生活方式,如今,侗家山寨仍然是"路不拾遗,夜不闭户",这与长期的美德教育是分不开的。侗款本身就具有很强的教育功能,在侗族社会的发展进程中侗款的教育功能得以不断强化。由于侗族没有文字,"款约"大多通过口传心授或借用汉字记下侗语发音作为记录。侗族款词内容丰富,不同的款词所蕴含的教育意义也各不一样,如何将款约牢记于心、赴之以行,侗家人有着一套完整的款约教育方式:首先是款首的"讲款"。款首将款约编成"款词",通过专场的"讲款"来念诵,各侗寨每年都要在"三月约青九月约黄"(农历三月和农历九月)定期举行"讲款"仪式,宣讲"款约",重申款约条规,通过"讲款"活动的宣传教育来加强侗民的款意识,增强款组织的凝聚和号召力。其次是侗族歌师的"唱款",歌师将款首讲款中的款词编入侗族大歌、侗族琵琶歌、侗族喉路歌♫等歌唱,使款词成为节奏感较强的韵文,歌唱朗朗上口,便于理解和记忆。最后,每个家庭都在子女教育中以歌唱来对其传承与教育,让孩子从小接受款约教育,自觉遵守款约,养成良好的行为准则和道德规范。此外,侗族还会通过组织各种庆典和娱乐活动来传唱温习侗款,如三月三、六月六、九月九、侗年等大型聚集活动和闲暇之余,寨前寨后、鼓楼小桥中会有对歌、盘歌、大歌等演唱活动,歌唱中少不了有侗款的歌唱内容,能让全体侗族在快乐中重温款约。将具有侗族"法律性"的侗款编入侗歌进行演唱是侗族教育中一个创举,使内容丰富的款约在娱

乐休闲、"行歌坐月"、节日活动中得以巩固,并在喜闻乐见的娱乐活动中准确地传达给侗民,使人人熟知、代代相传。款组织是侗族社会内部的特殊产物,对侗族地区的民间自治和自卫起着重要的作用,是侗族人民向往幸福生活的希望与寄托。侗家人在潜移默化的歌唱中接受款的熏陶和教育,款已成为侗家人感情的纽带,强有力地凝聚着民族的感情。

三、哭嫁歌的感恩教育

武陵山片区各民族有着一个共同的特点就是懂得感恩,他们与大自然和谐相处,虔诚膜拜,感恩大自然给他们带来丰富的实物和栖息安居之地,他们感恩祖先所创下的丰功伟绩,带领民族开垦耕耘、抵御强敌、传承发展;他们感恩父母给予自己生命,千辛万苦把自己养大成人。这种感恩教育将家庭和民族紧紧地联系在一起,在民族的大家庭中感受民族的强大和家庭的温暖以及族群同胞的友谊。他们在生活中以各种形式表达感恩,如侗族每年新春的祭萨、苗族五月的盘瓠节、瑶族农历七月初的"讨僚皈"节,特别是土家族的婚嫁仪式中的"哭嫁",其将感恩表现得淋漓尽致,体现了土家族的感恩情怀。

土家哭嫁歌以感激父母养育之恩、倾诉骨肉离别之情为主题,哭诉远嫁他乡后就要离开生养自己的父母和朝夕相处的兄弟姊妹,离开熟悉的土家山寨。在哭唱中,百感交集的新娘思绪万千,历历往事不堪回首,痛惜往日生活之美好,感亲情、友情、姊妹情,而最让新娘难以释怀的仍然是生养自己的父母,感恩他们的养育之情。因此,土家哭嫁歌中新娘的第一声开哭必然都是哭母亲,以"我滴个娘"的哭喊来拉开哭嫁活动的序幕,新娘便开始饱含深情地哭诉,感恩父母对她的千般疼爱和百般呵护;忆母亲的谆谆教诲、惜往日撒娇母亲怀中依,从感知母亲多年的辛勤操劳到感惜"老了我娘一颗心"。新娘激情的哭喊和真情的哭唱,句句感人肺腑,字字透出真情。整个的哭唱始终围绕着母亲来进行情感表达,

这既是受土家族母系伦理的影响,也是母性尊崇的族群社会的民族记忆。

例(115)　　　　《爹娘为我费苦心》

天上星多月不明,爹娘为我费苦心,
勤耕苦种费尽心,娘的恩情说不完。
一教女儿学煮饭,二教女儿学织麻,三教女儿学背柴……
你把女儿养成人,你把女儿白抱了,你把女儿白背了。
在娘怀中三年滚,头发操白许多根,
青布裙来白围腰,背过几多山和坳。
大河涨水小河翻,小河岸上栽牡丹,
牡丹红了多少朵,老了我娘一颗心。
钱给女儿置嫁妆,熬得油干灯草尽,
莫要借债办嫁奁,千年穷坑最难填。

在女儿眼中父亲是一堵为女儿挡风的墙,是女儿可靠的大山,出嫁之际往事历历,深感父爱如山,为此,新娘在第二声的哭喊中,从感恩母亲的"三教"转成了感恩父亲的"四怕",来表达自己对父亲的崇敬之心。

例(116)　　　　《爹的恩情说不完》

爹的恩情说不完,我爹为儿受苦煎。
一怕儿女生毛病,二怕儿女受饥饿,
三怕儿女没衣穿,四怕我们比人穷。

新娘离别之际的哭唱字字情真意切,细诉着父母含辛茹苦和无怨无悔的养育之情,以"哭声爹来刀割肝,哭声娘来箭穿心"等歌词来表达与爹娘的骨肉之情,表达如今要与父母的分离之痛及自己的万般不舍之心。新娘在哭诉父母养育之恩、哺育之情的同时,还真诚地倾诉了父女之间、母女之间的骨肉离别之情,并以"妈啊妈,女儿就要离开家,放牛赶羊全靠妹妹她。爹妈膝前难尽孝,心

里好比夹子夹"这样的歌词来嘱托妹妹要对父母尽孝,新娘的真情哭唱、词句的感人肺腑无不让听者为之动容。感恩完父母的养育之情,转而将哭诉情感表达在兄嫂身上,将自己与兄嫂的情感加以倾诉后,仍然将主题落在孝敬父母双亲的主题上,如例(117)将孝敬父母的重任拜托给嫂嫂:"要象往日事常样,望嫂敬奉二双亲。"感恩主题体现出的情感首先是源于父母,有了父母才有家、才有孩子们的幸福生活。

例(117) 《哭嫂嫂》

高山顶上一茏瓜,同根分盘是一家,
嫂嫂好比枝和叶,妹妹犹如一朵花。
前来花在园中张,花与枝叶笑颜开,
如今花与枝叶分,姊妹何不泪纷纷,
要象往日事常样,望嫂敬奉二双亲。

土家族哭嫁歌是流传于民间的口传歌谣,有着浅、淡、俗的审美特点,符合土家族审美品位,其语言以土家族生活口语、俗话、方言、俚语为主,歌词有着浅显易懂、自然平淡的特点,以朴实的语言、恰当的比喻来表达感恩之心,表现出以俗为美的品位倾向。歌词中借用土家山寨的物象引起心灵共鸣,通过"一茏瓜""枝和叶""一朵花"恰当地比喻一个家、嫂嫂和自己,以怀念美好的一家亲,最终落脚在对父母双亲的情感之托,以通俗直白、浅显易懂的比喻表达出自己对父母的感恩之情。歌词中除了运用竹枝词诗体之外,还大量运用方言俚语和约定俗成的语句,借助生活中各种物象来表达感恩意蕴。

例(118) 《十姊妹歌》

姊妹亲,姊妹亲,摘个石榴平半分,
打开石榴十二格,多年姊妹舍不得。
高粱叶儿翠,姊妹来相会,

> 说不尽的言语,掉不干的泪。
> 三根青丝般般长,搭在肩上做衣裳,
> 舍不得姊妹同路走,舍不得哥嫂与爹娘。
> 高粱叶儿尖,黄豆叶儿圆,
> 舍不得姊妹同路走,只想姊妹再耍几年。

在例(118)中,尽管哭唱的对象是姊妹,但在情感的表达中仍然回到了感恩爹娘,以多次运用"舍不得"来表达对姊妹的情感后,仍然将"舍不得"主题落在爹娘上,再次突出了对父母的情感,姑娘以最朴实的语言娓娓地倾诉对父母的感恩之情。从土家族婚庆仪式的哭嫁歌中我们可以清楚地感受到整个活动都是以感恩为主题,围绕着新娘与父母和亲朋好友的情感哭诉,这种情感源于土家人在以家庭为中心的生活中所建立的亲情,源于在贫穷而又艰辛的劳动生活中相依相靠的真挚情感,源于父母的大爱。土家人把这种婚庆活动中的哭嫁作为民俗传承下来,其内涵就是感恩,教育族人懂得父母的艰辛,懂得感恩,懂得自己将在今后的生活中如何做人,如何像自己的父母一样成为儿女的依靠、家庭的支柱。如今土家族山寨家庭和睦、社会和谐,这与土家族长期对族人进行感恩教育密不可分,也正是土家族通过哭嫁等一系列教育活动很好地传承了土家族文化。

第三节 文化娱乐功能

《礼记·乐记》云:"乐者,乐也。君子乐得其道,小人乐得其欲。"荀子认为,音乐艺术在提高人们修养的同时,还满足了人们的审美欲望。歌唱在人类的精神生活中始终具有不可替代的作用,这种特殊表现形式可以呈现出人们理想中的精神世界,使人们在歌唱中沉思、在歌唱中陶醉、在歌唱中抒情,通过歌唱获得精神的

愉悦,得到美的享受。

文化娱乐是人们劳动生活中的一种精神调适,也具有民族文化传承的重要功能。文化娱乐也是民众在劳动生活中的快乐源泉,生活中需要娱乐来调节身心。武陵山片区各民族善于随心寻找快乐,他们于艰苦的劳作中倾注了歌声,使其变得轻松愉快,用各种节日活动丰富了枯燥单一的生活,使其变得缤纷多彩。他们长年累月面对莽莽青山辛勤耕耘,在感叹生活的艰辛和祈求丰衣足食中选择了以歌抒情、以歌解忧、以歌自娱的调节方式。他们劳作高歌促干劲,休闲时节抒情怀,祭祀怀祖唱英雄,节日时节咏丰收。他们用歌唱来自娱自乐获得快乐,以歌唱来谈情说爱实现民族传承,在文化娱乐中提升了审美品位,使民族山寨团结、和谐,歌唱是民族山寨中最主要的文化娱乐方式,也是和谐山寨建设中的重要抓手。

一、文化娱乐的自然需求

因受自然环境的制约,武陵山片区各民族生产力低下、生活相对贫困,但他们仍然乐观开朗,热情奔放,在贫瘠的土地上建立起自己的家园,他们勤劳勇敢、自给自足,并以特有的民族自娱方式尽情地展现自己的技能、抒发内心情感。多声民歌是武陵山片区的一种本土文化和民间艺术形式,集祭祀、教育、抒情、娱乐功能于一体而传承在民族山寨之中。武陵山片区多声民歌以生活劳动、民俗风情、嬉笑逗趣等歌唱题材抒发着情感、丰富着人们的精神生活,通过歌唱逗乐的形式,让山寨人民的精神得以调节和放松,使贫乏无味的山寨劳动生活变得充实快乐,达到了娱乐性的效果。

(一)赛歌中的娱乐性

民歌歌唱活动中,常常以赛歌的形式来交流情感、切磋歌唱技艺。赛歌是文化生活贫乏的少数民族山寨中最基本的娱乐方式之一,如通道侗族喉路歌♫的对歌演唱:当对歌进入到巧歌阶段时,歌唱者就会以俏皮挑逗的词句向对方摆开擂台,对歌中一问一答,

你挑我斗，十分风趣快乐，当答方不能按照提问对歌时，提问方就会呼喊"快把你的歌埋起来吧"以表示此场对歌的胜出，大家在欢乐的逗乐中度过愉快的夜晚。多声民歌演唱不仅抒发了侗家人的情感，而且在这种喜庆的气氛中尽享欢乐，从中得到了由歌唱带来的娱乐享受。

（二）学习中的娱乐性

武陵山片区少数民族大多没有文字，民族文化历史的传承都通过民间传说和歌唱来传承，特别是劳动生产的相关知识性传承中，为了让知识学得快、记得牢，他们会把知识编入歌唱之中。多声民歌的这一特点，让寨民们在愉快的歌唱中学习知识、认知社会，以达到寓教于乐的学习效果。如例（16）的侗族《十二月劳动歌》，以大歌的形式教育侗家人掌握十二个月的农耕文化知识，通过歌唱传授了水稻生产需进行的科学耕种技巧和谷物储存的基本方式，有着很强的教育效果。侗族歌师运用优美的旋律、丰富的和音以及幽默风趣的象形性表演，使得原本枯燥无味的知识学习变得丰富多彩，把知识性的学习融合在自娱自乐的活动中，也正是因多声民歌具有寓教于乐的特点，人们在喜趣和欢乐的气氛中学到知识，从而使少数民族多声民歌具有了顽强的艺术生命力。

（三）表演中的娱乐性

少数民族多声民歌具有很强的表演性，在各种活动中都会通过不同的表演内容来达到自娱自乐的效果，在群众的参与下其表演性、娱乐性得到充分体现。如靖州三锹乡苗族歌中的《担水歌》，每当在山寨迎进新娘的第一天早晨，寨民们都会兴高采烈蜂拥至新娘家屋前，急切地盼望着看到新娘担水，听到优美动听的《担水歌》，新娘在担水的过程中会与群众进行一系列互动，人们在与新娘和歌形成声部的歌唱中体验歌唱的快乐，在设计好的表演互动中活跃气氛，让前来参加婚庆活动的亲朋好友欢笑快乐，人人都乐呵呵地欣赏新娘的表演，在和歌中自娱自乐，达到歌唱的娱乐性效果。此外，在少数民族多声民歌中还会通过嬉笑逗骂来增添活动

的幽默感，也会在歌唱中以"骂架"嘲讽的唱词和活泼风趣的旋律及表演来获得诙谐幽默的娱乐效果。如土家族哭嫁歌中的《骂媒人》唱道："油菜开花遍地黄，背时媒人想衣裳。紫木开花吊吊长，背时媒人想银钱。"歌唱中虽骂媒人是"背时媒人"，但在这种民间土语的意喻中仍然具有十分幽默诙谐的一面，既是对封建婚姻不满的宣泄，也有着剧情性的幽默与诙谐，为此受骂媒人并不生气且也十分高兴，积极认真配合新娘哭唱，让大家在活动中获得快乐，通过新娘"骂媒人"的哭唱来达到一种双重的活动意义，让人在开怀大笑中得到艺术享受。

二、娱乐与审美功能

节庆活动是少数民族传统文化传承的主要媒介之一，武陵山片区的侗族、苗族、瑶族、土家族几乎月月有节日活动，围绕着农事生产过程进行一系列庆祝。演唱多声民歌又是各类活动中的重要内容，各民族通过这种娱神娱人的歌唱活动来表达对神灵和祖先的敬仰，祈求来年的五谷丰登和山寨平安，同时通过这些活动把族人团结在一起，使族人感受集体的团结与力量。这些节日活动往往只设一个主题，围绕这一主题活动，族人们总是提前准备、积极参与，在庆祝节日的文化娱乐活动中展示自己的才华，在演唱多声民歌中获得集体活动的愉悦，提升审美情趣。少数民族以演唱多声民歌来娱神娱人，说明了多声民歌在民族文化活动中的重要地位和意义，凸显出民歌的艺术魅力和娱教功能，也可以感知到人们为什么会如此热爱歌唱：首先是声音美，模仿大自然和谐之声响而产生的多声民歌，符合少数民族在长期赖以生存的环境中形成的审美品位，将多声民歌塑造成融合大自然之声响、适应民族语言发声之习惯、符合民族审美之情趣的歌唱方式，甜韵自然的嗓音、和谐优美的和声、婉转飘逸的旋律是武陵山片区多声民歌的演唱特点，构成了多声民歌的声音美。其次是词意美，武陵山片区多声民歌词句朴实且优美，选题和韵脚十分讲究，有着通俗易懂、便于

记忆的特点,不管是以词表意,还是属于各民族所理解的韵律美感,都是各民族所认同的审美方式。再者是形式美,武陵山片区传唱的民歌都是各民族引以为傲和十分喜爱的,人们歌唱前都会认真地准备一番,除了演唱的准备外还要穿着节日的盛装出场,使每一位歌唱者都靓丽动人。在歌唱中人们也默契配合地表演,尽情展示自我,尽享歌唱带给大家的快乐,体验多声民歌所特有的集体合力。

第四节　社会交往功能

多声民歌既是民族文化传承的重要方式,也是民族山寨一种主要的娱乐方式,更是情感交流的主要方式。在山寨丰富多彩的交往活动中,多声民歌为活动的主要内容,始终围绕着交往的两大主题来进行:一是以山寨或山寨族姓群体为单位的社交活动,如侗寨或族姓群体最为隆重的"月也",汉语俗称"吃相思",就是在春节期间进行的一种古老的集体做客"行年活动"。二是以各民族山寨青年男女自由恋爱为内容的社交活动。如侗寨中的"行歌坐月",青年男女以歌为媒,以情歌互相了解,表达爱意,建立感情,确定终身。在这些山寨社交活动中,演唱多声民歌起着媒介的不同交际作用,从两个不同的角度共同维系着民族社会的和谐与发展,巩固和增强了民族认同感和归属感。少数民族多声民歌作为一种民族民间歌唱形式,其旋律、和声音调或唱词语义的表达虽有着各民族自己的特点,但都具有情感性和叙事性,能够通过演唱来实现情感交流,实现自身价值,并通过这一途径传承民族文化。武陵山片区人人爱唱歌,生活、爱情、憧憬都贯穿于这永恒的主题——歌唱,以歌唱表达情感,实现社会交际,也通过活动中的歌唱来展示和建立本民族的文化系统,歌唱已成为文化传播的媒介,承担着本民族文化传承、族群内外关系协调、强化族群认同等一系列责任。

一、族群内文化交流

武陵山片区民众的情感多以歌唱形式进行表达,集体主义精神的教育和培养往往在集体活动中得到加强,通过多声民歌的演唱来体验和感受集体主义的力量,在集体的创作中体验获得成果的喜悦。土家族文化中的感恩教育通过婚嫁这一特殊的活动,以众人参与的多声歌唱得以体现。苗族文化中的族源教育通过古歌传唱得以不断强化。武陵山片区瑶族的劳动技能教育也在集体劳动歌唱中得以传授和加强。多声民歌是武陵山片区少数民族情感交流最重要的形式之一,族群之间的情感用歌唱加以表达,贵客到了有迎客歌、表示尊敬有敬酒歌、表达爱意有情歌、抒发对大自然的赞美有声音歌等,将肺腑之言用歌唱进行表达,更好地体现了情真意切之感,在共同参与的多声民歌的演唱中更易感受由歌唱所带来的情感和欢乐。为了民族的繁衍与发展,武陵山片区各民族都以各种节日活动为媒介,为青年男女提供相互交流、谈情说爱的机会,促进了族群的文化交流。把民族文化的传承融合在民众喜闻乐见的民俗活动中,用歌唱将民族文化与民间艺术有机结合,形成以歌会友、以歌谈情的活动形式,青年男女谈情说爱中用对歌来查探对方的知识与素质,成为少数民族青年男女择偶中最重要的内容之一,也成为他们谈情说爱的主要媒介,通过歌唱使民族得以繁衍,文化得以传承和发展。

二、民族间的文化交流

武陵山片区是一个多民族集居地,各民族都有着独特的民族文化习俗和民族语言,形成了符合各自民族习惯的文化品位,由此,在多声民歌的歌唱、旋律、和音、题材、体裁上都有着本民族的文化特性,但在长期的民族交流中,优秀文化习俗相互影响、相互借鉴,不断改变和提升着武陵山片区民众的文化品位。特别是汉族文化的传入,极大地影响了武陵山片区少数民族文化的传承和

发展,随着多民族杂居地区的各族民众逐渐以汉语为日常生活语言媒介,使汉语成为区域性的共同语言,促进了各民族间的文化交流,推动了少数民族文化艺术的发展。为提升情歌的演唱品位,各族歌手相互交流演唱技艺,邀请其他民族的客人前来参加节日庆祝活动,并在活动中用汉语相互对歌、交流情感,增进友情的同时提升了歌唱技艺,促进了区域民族间的和谐发展。武陵山片区多声情歌在语言运用、歌词结构、旋律和音、表现形态等方面都体现出多民族文化影响下的区域性特点。位于怀化市南部的靖州三锹乡,是苗族相对集中之地,在三锹山顶上却集聚着部分侗族,当地人称之为"寨中寨"。在长期的劳动生产中,侗苗同胞世代和睦相处,在汉文化的传入和影响下,三锹乡形成了以汉语为基础的"酸话",在用共同语言的交流中他们相互学习,结下了深厚的友情,并随着社会的发展,三锹乡苗族与侗族开始通婚,青年男女以求偶为目的的对歌恋爱在侗苗两族群众中得以成型,逐渐加强了两族民众的交流,促使侗苗两族民间艺术频繁交流,多声民歌以最重要的交流方式出现在三锹乡地区的各种节日活动中。节日期间,他们都会邀请兄弟民族同胞参加聚会,以多声民歌演唱和交流歌唱技巧来加强民族间的情感,这种以歌会友、以歌传情的多声民歌已成为少数民族地区各民族之间不可或缺的民族文化和情感的交流形式,在三锹乡民族团结与和谐山寨的建设中起到了重要作用。

第七章
武陵山片区多声民歌的价值

第一节　侗族多声民歌的价值体现

一、集体主义价值

　　侗族大歌原生态文化的主要特点体现在集体主义价值观上，它源于侗族的民风民俗和礼仪等社会活动，侗族集体主义价值观强调民族、社会、集体的利益高于一切，侗族大歌中有许多表现团结互助、真诚友爱的群体意识题材，集中反映了侗族集体主义价值观。集体主义是中华传统文化的组成部分，随着社会生产力的不断发展，人类先后经历了农耕、农业生产、农业社会、战争、国家等发展阶段。随着国家概念得到民众的认同，国家把不同民族、不同的群体统一起来，让群体社会和谐稳定，人民的生活利益得到有效保障，人们在集体环境中得到快乐的人生享受，这便是集体主义价值观产生的渊源。武陵山片区苗、侗等少数民族因逃离战乱由中原迁徙而来，作为中华民族的一部分，其文化自然传承着集体主义价值观的原有特征。此外，武陵山片区地势大多为高原和丘陵，自然条件恶劣，交通十分不便。正如歌中唱道："盘山小路细又长，你来我往不算长，只要你我同心一路走，千山万水当走廊。"要在武陵山片区的自然环境中生存，就必须依靠集体的力量，集体主义价值

观在这种特殊的地域环境中显得更为重要,侗家人在长期的生活体验和实践中,已将集体主义观念固化成为民族的一个言语单位。因此,集体主义价值观的形成是侗族人民在生产生活中认识和改造世界的结果,是他们对自然、社会、人生及其相互关系等本质内容体验认知的反映。侗族大歌中的集体主义价值观是他们在大歌歌词使用过程中对语境认知的结果,是侗家人在探索自然和社会认知过程中所形成的,与他们的生活体验紧密相连。从大歌《阿荷顶》中我们就可以感受到侗族集体主义价值观形成的体验和认知。

例(119) 　　　　　《阿荷顶》

(女)真想不到你们今天来,　情哥个个都是好人才,
　　从上面看好个包头帕,　从下面看好奴麟头鞋。
　　身穿新衣光闪闪,　　　银链项圈挂满怀,
　　你们打扮这么好,　　　不知因为什么走到这里来。
(男)家中无米进寨借,　　　没有钱花卖草鞋,
　　郎银没有妻子到处走,　好像蜜蜂采花来。
　　穿着破烂没有人帮补,　哪有银链项圈挂满怀,
　　我们出门不为别的事,　为找女伴才到这里来。
(女)盘山小路细又长,　　　你不走我我走郎,
　　我来你不为吃顿饭,　　想来同你配成双,
　　听说你已讨别个,　　　吃酒吃肉都不香。
(男)盘山小路细又长,　　　你来我往不算长,
　　只要你我同心一路走,　千山万水当走廊,
　　山山水水脚下踩,　　　一钵青菜比肉香。

侗族大歌《阿荷顶》表现的是侗家小伙集体到主寨做客与寨中姑娘"坐月"时的对歌,歌唱以相互赞美对方的才华、容貌、谦恭、礼让为主题,既有展示个人才华和魅力的重要意义,也具有集体主义价值观的典型特征。对歌中,男女双方代表的是侗族社会中侗寨的两大群体,他们是劳动生产和社交活动的主体。侗家小伙结伴

前往女寨中对歌,是侗寨最重要的社会活动之一,歌手们赞美对方、欣赏对方、谦恭礼让、互相爱慕、追求爱情,围绕"家"的组建而行,是侗族在与大自然和谐共处中、在群体社会的实践中获得的体验,是中华民族传统文化中集体主义的表现行为之一,凸显出"家"是侗族社会的共同认同,这正是侗族集体主义价值观的集中反映。侗族社会在"侗款"的约束下,每个族人都必须从集体主义出发,把侗族社会集体的利益视为最高利益,强调集体利益及民族利益高于一切,这既是侗族社会集体文化的主要内容和形式,也是中华民族传统文化之精髓。从侗族语境中分析《阿荷顶》,可体验侗族大歌集体主义价值观,其从不同侧面反映了侗民族集体主义价值观原生态的文化特点,这也是侗家人在与大自然和谐相处中对自然的感悟和社会认知的结果。

二、民族教育价值

作为有语言而无文字的少数民族,教育依靠家庭和社会全体成员的言传身教,通过口头语言和行为方式来实施对后代的教育,在以家庭为单位的生活劳动及社会族群的生活交往中,从观察模仿、学习实践中习得知识技能和生活经验,族群内的同龄兄弟姐妹在互相沟通、相互交流、相互学习中培养道德观念、道德情感、道德行为,逐渐形成与长辈相同和族群认同的价值观。这种没有文字和书本作为载体来传递信息的口传教育,运用生动的语言、丰富的情感、真实的实践来实现教育功能,使本民族文化得以传承。

(一)教育的形式

民族教育思想的诞生建立在本民族思想精华和知识总汇的原始意识之上。原始社会时期的教育活动与生产生活尚未分开,少数民族以家庭教育、学徒教育、社会教育为主体,通过父母的言传身教、长辈的带头示范、活动的文化熏陶等多种教育形式来传递民族精神和民族文化,传授生产劳动技能和生活经验,学习文化艺术,慢慢形成正确的世界观,以达到培养民族子孙后代适应自然环

境和社会生活的目的。

1. 家庭教育

武陵山片区各民族在教育还未制度化之前,民族教育主要以家庭教育、学徒教育、社会教育的形式存在。这种以家庭为基本单位所构成社会关系,是以族群血缘及姻亲关系为纽带而实现的。这种言传身教、长辈示范、过程熏陶的家庭教育形式成为少数民族社会的启蒙教育,也是各族孩子们的第一课堂,具有山寨成员"社会化"的重要职能。

例(120)　　　　　《相教歌》

里屋的娘,中堂的爹,
母教闺女,父教儿郎,
哥教弟弟,姐教妹妹,
教才明事理,导才开心窍。
相教共做吃,互导共做穿,
姑娘要手巧,男儿要勤劳。

《相教歌》的歌词很好地描绘了少数民族家庭教育的主要内容和功能,既反映了家庭教育的责任分工,也体现了山寨成员应符合的基本标准。家庭教育都由父母或家族长辈通过言传身教的方式潜移默化地传授给下一代,子女或晚辈通过观察和模仿学习长辈的行为举止、风俗习惯,通过成长过程的参与体验,学习生产劳动知识和技能,形成与长辈相类似的价值观念、道德标准,并在集体社会生活劳动中和群体社会交流中得到不断完善。这种家庭教育形式,既有教育后代进行社会化的普遍功能,同时还具有自身的民族性,既是传承民族文化的重要渠道,也是民族教育形式的基础。这种教育的主要方式是言传身教,将教育的内容融合在少数民族日夜相伴的歌唱之中,以歌传情,以歌施教,在声情并茂的歌唱中快乐学习,从小在妈妈的怀里听着歌声长大,在歌词的体验中自觉接受家庭教育和族群教育,培养与家庭乃至整个群体相一致的道

德标准和价值观。

2. 学徒教育

武陵山片区少数民族的另一种教育方式就是师傅教徒弟——学徒。少数民族都具有本民族传统的文化习俗，如武术、歌唱、医药、建筑等，都有着一套比较完整的体系，歌师、乐师、药师、工匠等都掌握专门的技能，这些技能和方法需要通过师傅带徒弟的方式传承。武陵山片区少数民族能歌善舞，传承着各种形式的民歌，如苗歌古歌、情歌、婚歌；侗族拦门歌、酒歌、赶坳歌；瑶族呜哇山歌；土家族哭嫁歌；等等，这些民歌体现了他们的生产生活经验、伦理道德、价值观以及各种文化和民俗。民歌的传承是通过歌师的传唱来进行的，歌师对本民族的民歌熟记于心、信手拈来，歌师在传播与传承民族文化中将自己的情感与理解创造性地教授给下一代，既是民族文化的传播者，又是本民族社会中的教育者。这种一对一或一对众的学徒教育方式，师傅扮演着"教师"的角色，起到了专职教师的职能，他们选择天资聪颖的"学生"进行施教传艺，师傅把祖传的知识技能和自己的毕生绝学传授给徒弟，使民族文化和民间技艺得到传承和发展。

3. 社会教育

随着少数民族社会的不断进步，教育形式和教育方式得到完善，以本民族内部管理组织逐渐形成的一种以"款"形式（如"侗款""榔款"等）的管理方式在各少数民族间盛行，并通过宗祠举办的大型祭祀活动得以推行。为维系民族内部团结，必不可少的族群教育呼之欲出，各民族都会定期举办大型祭祀活动，在宏大的祭祀过程中，族群中德高望重的组织者以歌咏的方式宣讲祖先的功德和宗族的历史，学习祖宗家法、礼仪规矩，练习民族歌舞等技艺，来实施族群教育。如苗族内部集经济、政治、法律为一体的榔款制度，是真正"知行合一"的教育方法，是苗族传统社会中道德准则和行为规范的条例，具有约束和规范人们社会行为的性质。无论是民事纠纷还是族人违"款"，榔头会召集寨民议事会进行调解，同时向

族人强调款约的意义和不可违抗性,潜移默化地让族人接受并内化道德训条和习惯,自觉遵守款约,同时,在民族历史教育、宗教教育、伦理道德教育以及艺术教育的熏陶下,在族人的参与和情感体验下,内化了苗族传统的道德观念,最终表现为符合"款约"的道德行为。

（二）教育的内容

武陵山片区少数民族在长期生活劳动中摸索出了与之相适应的生产劳动经验和技能,并通过歌唱的方式将这些经验和技能代代相传。侗族大歌是侗族文化的主要载体,是民族教育及民族文化传播的主要形式,与侗家人成长密不可分。侗族有语言却没有文字,侗族大歌在侗族文化的传承与传播中起着决定性的作用,正如俗语所传:"汉字有书传书本,侗家无字传歌声,祖辈传唱到父辈,父辈传唱到子孙。"正是如此,侗族传承着各种不同题材和不同内容的大歌,涵盖了民族文化、劳动生活、爱情故事、宗教信仰、文明礼俗等各个方面,形成了一本比图书更为具体和形象的"无字教科书"。侗族对少年儿童主要通过各种侗寨活动和民间歌师进行有意识的教育培养,用"无字教科书"教育少年儿童逐步了解本民族的社会规则（侗款）、培养其社会生活能力、树立民族的社会价值观,对其进行心理、人格、思维以及行为规范的培养。

1. 智力发展的必要方式

侗族大歌以其精美绝伦的和声、抒情优美的旋律、朴实感人的歌词以及高超的演唱技艺,给予人们天籁之音的身心享受,使其成为中华民族民间艺术之精品。侗族大歌的产生与侗家人所处的自然环境和社会文化环境息息相关,演唱题材都是侗家人在日出而作、日落而息的生活节奏中,在无忧无虑的淳朴生活中,在把唱歌当作精神食粮的追求中创作出来的生活劳动歌曲,把神奇的大自然与人类之间的和谐用美妙的旋律及和声表现出来,惟妙惟肖地模仿出风声、雨声、清泉声、蝉鸣、蛙声、鸟语等各种自然之声响,凭借侗家人对音乐的特殊感悟和想象力将这些声响汇编成音乐。侗

家儿童在听大歌和向歌师学习歌唱的过程中得到了艺术品位的提升及审美的初步体验,多声的音效激发了他们的艺术想象,活跃了思维,增强了集体配合协作的意识,初步得到和音听觉锻炼,使之有着良好的声部概念和音准感。同时,通过侗族大歌的传唱使侗家儿童在歌词中学习和了解侗族发展史、唯物主义世界观、劳动技能及"侗款"等,在学习和歌唱中增强记忆,达到开发儿童智力,规范行为方式的目的。

2. 认知社会的重要途径

(1) 社会规范与伦理道德

侗族社会管理的重要方式之一是"侗款",侗寨中"路不拾遗,夜不闭户"的良好社会风气都是在"侗款"的约束下形成的,是侗家人自觉遵守"侗款"的结果。集体主义思想在侗寨根深蒂固,每个人都是集体中的一分子,只有在集体的庇护下个人才能生存和发展,只有以集体为中心才是侗家人的本分。这一点是侗家人在长期的生存抗争中所总结出来的经验,是克敌制胜的法宝,也是人人都追求的行为规范。侗家儿童认识社会的第一步就是熟悉"侗款",将侗款编入大歌歌词是侗家人教育方式的体现,在学习侗族大歌的同时也学习了本民族的道德规范,以歌唱净化人的心灵。侗家人通过对少年儿童行为规范的伦理道德的养成和培养,使之适应社会化的生活方式,成为侗寨诚实、孝道、守规、勤劳、勇敢并能为集体奉献的青年。许多侗族大歌都通过故事、说理的形式将社会伦理道德、行为规范表达出来,以达到易懂、易记的教育效果,以快乐的歌唱取代了枯燥乏味的说教,让儿童更易于接受,起到了良好的教育效果,弥补了侗民族没有文字的教育缺陷。

(2) 民族历史和生产知识

为传承本民族文化和加强各侗寨之间的交流,侗族以节日活动为纽带,将广大侗民紧紧团结在一起,使大家感受到集体的温暖和强大,使民族文化得以有效传承。如一年一度的赶歌会、三月三、花炮节、斗牛节等,将侗家人的生产生活与民族宗教有机结合,

让广大侗民感受节日的喜悦,在节日活动中相亲、对歌交流等。在节日的各种活动中,男女青年的对歌总是最重要的活动之一,他们在对歌中唱历史、唱人文、唱生活、唱爱情,展示自己的才华,传承侗族民族文化。侗族儿童在父母的陪伴下参加各种节日活动,让他们从小感受自己民族的节日气氛,学习民族文化艺术的各种表演形态,在节日活动中接受民族文化的熏陶,在参与成人世界的民俗活动中模仿、学习,培养儿童形成对本民族文化传承的自觉。侗家人都会唱侗族大歌、吹芦笙、跳哆耶,侗家儿童通过家庭教唱、歌师传唱、节日活动学唱,使他们从小就都能唱几首侗族大歌,跳几段哆耶。侗家儿童在歌唱中感受人与大自然的和谐、在歌词中学习人文历史、在和声中体验集体的力量、在活动中激发传承民族文化的热情,如声音大歌《蝉之歌》中的人与大自然的和谐;《十二月农事歌》传授的生产常识和技能;《礼让歌》中的做人教育;哆耶舞的热情;等等。通过大歌的传唱让侗家儿童在快乐愉悦中学习和传承民族文化,真正成为侗族文化的传承者和传播者。

(3) 艺术品位及修养

侗族大歌除了有教化功能和认知功能外,培养侗家人的艺术品位及审美能力也是其重要的教育内容,"饭养身,歌养心"充分体现出侗家人对精神享受的追求,他们把人类生活中的两大要素很好地联系在一起,使每一个侗家人身心快乐,尽管生活在大山之中,尽管有饥荒和贫穷,但他们有精神食粮,"穷快活"驱使他们天天都会把歌唱,用歌唱抒发美好、畅想明天,这也是为什么侗家人再穷不抢不偷,再饿也不外出乞讨的真正缘由。侗族大歌旋律优美声部和谐,其艺术表现形式符合侗家人的大众品位,大歌表达了侗家人与大自然和睦相处中的生产劳动故事,都是可感可亲的具体生活内容。侗族大歌是歌师和侗民集体智慧的体现,他们将侗族的语言声调与音乐有机结合,将大自然的声响用音乐进行形象表达,用歌唱来抒发人类对大自然的赞美,使大歌成为中华民族民间艺术之结晶。无疑,这种优美的艺术形态是少年儿童艺术品位

提升的最好教材,也是体验侗族艺术魅力的最佳方式,侗族少年儿童通过大歌的教育学习获得了最佳的艺术品位及修养的提升。侗族传统节日中的文化艺术活动是少年儿童学习和感受侗族文化艺术的重要途径,少年儿童直接置身于本民族的文化活动之中,在歌声中得到感官与心灵的体验,在体验中学习和模仿大歌的演唱,感受大歌词曲的艺术魅力,通过参与活动使少年儿童获得文化的熏陶与塑造,在他们稚嫩的心灵深处根植了本民族的优秀文化,激发了他们热爱家乡的情感,培养了强烈的民族文化认同感。

三、文化生态价值

(一)鼓楼建筑文化

鼓楼是侗寨最具标志性的建筑,它是侗民议事和文化娱乐活动的重要场所。自古侗家人迁徙建寨,都会在最重要的地段上先修建鼓楼,侗寨里一般都是以姓氏进行修建,在较大的侗寨有多个姓氏集居时,往往有多座鼓楼,侗家人有了鼓楼似乎就有了家,就有了寨子的中心。鼓楼建筑十分精美,在建筑的各个面都绘画了许多栩栩如生的人物、花鸟及侗族风情、自然风景等精美图案,艺术性极强,体现出非凡的艺术价值。鼓楼是侗寨中的神圣之地,鼓楼大歌是最宏大最辉煌的大歌之一,象征着族群集体力量,体现出侗族超强的凝聚力。传统重大活动都是在鼓楼进行,鼓楼也是侗家人交流情感、喜庆庆丰、祭祀议事的场所,各种活动中少不了传统的演唱大歌,侗民们在鼓楼自娱自乐交流演唱大歌的经验,歌师们在鼓楼里教儿童学唱大歌,大歌不仅是优美的歌声,而且成为侗家人的信仰、理想和寄托,体现出侗家人物质文明和精神文明的双重意义,赋予了侗家人丰富的精神内涵,增强了侗家人的群体认同感,树立了民族自信心。大歌和鼓楼形成了侗家人为之骄傲的文化符号,凸显侗家鼓楼与大歌在侗家人心中的地位和神圣感。

(二)传统文化价值

民族民间文化艺术的形成、发展、演变、消亡都与社会文化

生态相关,侗家人之所以能创造出被誉为"世界艺术之瑰宝"的侗族大歌,必定与丰富多彩的侗族民俗文化息息相关。神奇的大自然构成了民族音乐之间交流的"场域",更提供了某一个具体民族音乐生成的原生地带。美妙动听的侗族大歌的形成和发展自然离不开侗民族赖以生存的自然环境,侗家人在武陵山片区大自然环境中繁衍生息,依山傍水的自然环境赋予他们音乐灵感,将大自然和音融入广阔的联想,且将这种自然的和音应用在生活中进行情感抒发,成为他们认识和模仿音乐的雏态,逐渐形成了具有和声、复调性的侗族大歌。人与自然生态的和谐形成了侗家人与大自然的和谐互动,也是侗族大歌社会功能建构的生态背景。作为侗族大歌建构社会基础的是侗家人赖以生存的稻作文化,其是在种植水稻的生长周期中总结出的一套以农事、农时为纽带的民族传统生活习俗。侗族大歌的萌芽与发展必然与这种民间活动息息相关,侗家人稻作文化的延展,与水稻生长周期相关的各种节日孕育而生,记载着稻作生产的开始、转换和丰收,侗族大歌也在稻谷初收时节"吃新节"和"过侗年"时达到歌唱的高潮。

 侗族大歌的传承与发展也得益于侗寨大歌队的组建,这种民间的歌唱队伍有效地促进了侗族大歌的传承。侗族大歌队多以侗寨为群体组建,歌队成员们在农闲时以集体练习来配合提升歌队的演唱水平,创编具有本侗寨特色的大歌题材,当节日喜庆之时才以歌相娱。而在农忙季节歌队又是"劳动协作组织",共同完成歌队成员家中的农忙事宜,他们在互惠互助中形成更为有效和密切的生产关系,在相互信任中建立了歌唱的默契,为大歌演唱做好了声部铺垫。侗家人对大歌的审美基础是"和",这源于侗家人对大自然的崇尚,并成为一种文化基因深深地影响着侗家人的艺术审美情趣。侗家人所崇尚的友爱、善良、平等、和谐的价值取向体现出他们"和"的优良品质,这种亲和力与凝聚力的产生形成了和谐侗族社会的和谐山寨、家庭及人际关系,在侗族大歌的演唱中表现

出浑然天成的默契配合、和谐一致的多声音乐形态。一切文化现象都具有特定的功能,侗族大歌的形成与发展都与侗族社会人民群众的生产生活密不可分,体现出侗族山寨方方面面的社会发展状况,侗族大歌以其丰富的题材和深刻的文化内涵真实地反映了侗族山寨人民群众的价值追求和社会关系结构,在弘扬民族精神、传承民族文化、加强族群认同感等诸多方面发挥着积极作用,正是侗族社会这些丰富多彩的文化艺术活动有效地保证了侗族文化的传承与发展。

第二节 苗族多声民歌的价值体现

武陵山片区苗族多声民歌是民族历史传承的主要载体,以歌唱传承历史文化,推动着民族文化艺术的向前发展。著名的苗族古歌就因其优美的多声表现形态而得以永久传唱,生动而真实地反映了苗族的古代社会、物质生产、日常生活等,成为苗族历史文化的教科书。苗家人在各种节日活动和民俗活动中传唱多声民歌,起到人与人沟通的桥梁作用;在民族繁衍与发展的进程中,以多声民歌为媒介为苗寨男女青年择偶创造了机会,有效保证了种族的繁衍,体现出多声民歌在苗族发展与传承中的历史文化价值、艺术价值和社会价值。

一、苗族多声民歌的文化价值

文化是一个民族或一个群体在漫长的历史长河中创造出来的语言、宗教、信仰、法律、艺术、道德等文化事项的总和,它包括物质文化和精神文化两方面,有着自己独特的属性。而历史性、民族性是文化的重要特征。

(一)历史文化价值

武陵山片区苗族多声民歌具有浓厚的历史文化价值,在我

国历史文化长河中占有非常重要的地位。苗族多声民歌不仅教育苗家后代永不忘祖先故土,而且能培养苗族人民的历史意识。对于没有文字的苗族而言,民歌代替了文字的功能,从而使苗族在音乐文化中找到了自己特殊的"文字"。苗族多声民歌的意义不局限于"歌唱",而且是借用"歌"来完成记事、交流、教育和传承功能,选择用"歌"作为记载并传承本族文化的主要手段,使武陵山片区苗族多声民歌具有历史的认识价值。在《诗经》中的《国风》里,收录了一百多首苗族歌曲,虽然只有歌词记载,却足以证明在古代我国苗族民歌已经具有相当完整、成熟的艺术形式,而这种漫长的历史痕迹在武陵山片区苗族多声民歌演唱中也得到了充分体现。

　　武陵山片区苗族多声民歌作为一种凝聚力和号召力将苗族人民的心紧紧连在一起,使苗族文化在中华民族灿烂的文化中找到自身的价值。苗族多声民歌表现出五彩斑斓的生活画卷与富于民族特色的语言,形象地描绘了苗族先民开祖创业、创造文明的情景。苗族古歌的内容从宇宙的诞生、开天辟地、人类和物种的起源到苗族的大迁徙等等,几乎无所不包。因为苗族先民在远古时期饱受着战争苦难,自远古由北而南,由东而西,为了躲避战乱,多次迁徙,由于担心各种信息被历史所湮灭,智慧的苗族先民便将自己的历史深藏于清雅、空灵而又雄浑悲怆的古歌之中,留存于民族的记忆里。如苗族《开天辟地歌》中生动地描绘了宇宙初始、天地混沌时期,神人开天辟地、征服自然的历史。它采用夸张的表现手法对苗族先民的社会形态进行描述,对各种发明创造进行描述,让人感到真实可信,为人们了解远古社会提供了丰富的形象化材料。再如姜央、雷公和水龙争天下的内容,反映了原始人学会使用火,利用火征服自然,具有一定的历史真实性。苗族古歌真实地记载了苗族先民的世界观。先民认为,宇宙诞生于云雾,生出天和地,接着出现了最早改造世界的神。

例(121) 　　　　　　《开天辟地歌》

　　　　　云来诳呀诳,雾来抱呀抱,
　　　　　科啼和乐啼,同时生下了。
　　　　　科啼诳呀诳,乐啼抱呀抱,
　　　　　天上和地下,又生出来了。

　　歌词描绘了从最初的物质云雾的出现到天地的形成,再到万物的产生、人类的出现的过程,清楚地表明了苗族先民的世界观,认为神是从物质世界中诞生的,反映出苗族朴素的唯物主义思想。

　　在苗族历史上,苗族西迁运动是影响了整个苗族发展史和几十代人的重大历史事件。《爬山涉水歌》对苗族西迁的历史背景作了生动的描绘。

例(122) 　　　　　　《爬山涉水歌》

　　　　　雀多窝窝住不下,人多寨子容不下,
　　　　　难容火塘煮饭吃,难容籤箕籤小米,
　　　　　难容脚板舂确杆,没有地方去开亲。
　　　　　没有地方去花钱,十个公公一把锄,
　　　　　一个挖地九个等,日子实在太难过。
　　　　　十个婆婆一架车,一根蒿针共防线,
　　　　　一人在纺九人看,真是实在太艰难!
　　　　　六对爹妈爬高山,西迁来找好生活。

　　苗族在中国历史上留下了自己的足印,有着灿烂的民族文化,苗族的历史也是一部辉煌而又辛酸的迁徙史,从他们的迁徙中展现出的是苗族的历史文化和民族精神。尽管史料记载甚少,但是通过苗族多声民歌我们仍然能推测出苗族的迁徙史迹,多声民歌虽然不是官方史料,但是对于研究苗族的历史文化却是不可缺失的重要组成部分。

(二)认知教育价值

苗族多声民歌的行为规范价值功能在于它本身潜在的作用或潜在的效应。这些潜在作用、潜在效应一旦转化为现实,就能够形成价值。苗族多声民歌关于善的所有内容,都旨在规范人们的行为。苗族最隆重的古歌演唱活动,首推"鼓社祭"。它是苗族定期的祭祖活动,仪式复杂,每举行一项仪式,都要请歌师演唱,祭祖唱古歌,以求得到祖先保佑,保佑苗家人庄稼丰收,免除灾祸,家庭和睦,子孙兴旺,百姓安康。因此,苗族以人伦规范人的行为,又以祖先崇拜规范人的行为,这就使人的行为受人伦的重要约束,使人的行为不逾人伦之范。这种规范的结果就是使人对祖先诚信敬畏,与人和睦相处,做事兢兢业业。

例(123) 　　　　《晚辈要把祖先敬》

　　大家听我唱支歌,唱支孝敬祖先歌,
　　晚辈要把祖先敬,酿出好酒敬先祖。
　　好吃好喝先来吃,莫让祖先受饥饿,
　　祖先保佑全家好,子孙万代乐呵呵。

苗族也以历史故事、英雄人物形象来激励族人,达到规范人的行为的目的。在祭祀活动、婚丧活动、亲友聚会、节日庆典等场合的苗歌演唱中,有简短的故事式唱词,或以苗歌演唱的形式介绍历史人物在诸多事件中的行为,使人们听后感受深刻,牢记在心,潜移默化地照着他们的行为去做。这种规范行为的效果就是使人以历史为鉴、以杰出人物为榜样,约束自己,规范人的行为。

例(124) 　　　　《开天立地歌》

　　田生田宝制歌唱,三皇五帝制田塘,
　　制下田来吃白饭,制下歌来伴口玩。

苗族多声民歌歌词文化中的知识,一方面,以山歌、款古歌、号子、小调等形式,经歌师、艺人、表演者之口,教育观众,实现其感染

人、影响人的教育价值;另一方面,每一苗事活动本质上都可视为一次教育活动,都以其知识的内容教育人,以其展示的行为影响人,实现其教育价值。这种价值归结起来,就是倡导族人尊敬长辈、爱抚晚辈、家庭和睦、邻里团结、与自然和谐共处等,使之形成农耕条件下自给自足、知足常乐的人生观与价值观。长期以来,苗族多声民歌起到了促使武陵山地区苗族群众礼仪、劳动意识、集体主义思想等伦理道德形成的作用,对无文字民族的教育、文化传承产生了积极的影响。

二、苗族多声民歌的艺术价值

武陵山片区苗族多声民歌曲调优美、风格独特,凝聚着民间艺人长期以来的实践智慧。武陵山片区苗族多声民歌源于生活,内容大多反映苗族人民的生活习性,展现苗族人民的民族精神。一首优秀的苗族多声民歌,须准确体现民族民间艺术之根本,展示充满情趣、充满奥妙的苗歌世界,能够激发人们妙趣盎然的激情,使人得到心情愉悦和审美的享受。这种通过音乐的各种手法构成的独特形式,带给人们的是一种情感的体验。

(一)艺术功能

苗族歌谣在人民的日常生活和各种仪式活动中都占有很重要的地位。人们在劳动生产、休息娱乐时即兴歌唱,以歌谣来宣泄自己的情感、叙说一个个动人的故事。苗家人经常在节庆集会或迎送嫁娶等活动中进行男女对歌或集体欢歌,这些即兴发挥的歌谣有时甚至在苗寨上空彻夜不休地盘旋。他们的演唱方法和发声技巧独特,具有民歌演唱中"调随词走"的特点,其歌唱旋律、歌词创作、节奏节拍和演唱速度都随着演唱者的感情而即兴变化,其歌谣情感细腻,歌声委婉动听、声部和谐统一、风格特色鲜明,体现了苗家人对自由的向往、对大自然的赞美、对幸福的憧憬以及追求无拘无束精神生活的民族特性。苗族人民在生产劳动中创作了许多优秀的多声民歌音乐文化,其歌词赋予了武陵山片区苗族多声民歌

更为丰富的文化内涵。

苗族多声民歌是少数民族优秀的非物质文化遗产。其历史悠久,内容丰富,唱法多样,通俗易懂,具有较高的思想和艺术价值。苗族青年男女在谈情说爱时借歌传情;亲朋好友聚会时以歌助兴;喜庆宴席中用歌伴酒;田间地头劳作时唱歌提神……苗族多声民歌是一种言语交流的艺术升华,具有文明交往、情感抒发、陶冶情操、扬善抑恶、调节气氛、促进和谐、文化娱乐的功能。

(二)情感表现

武陵山片区苗族多声民歌具有浓厚的情感表现艺术,这与根植于武陵山片区苗民的生活习惯、情感表达以及艺术思维方式相关。武陵山片区苗族多声民歌具有浓厚的审美趣味,苗族多声民歌能够唱出人们的内心情感,其表现出来的审美视觉等都非常独特,苗族人民爱唱歌,他们用歌声来歌唱自己的生产和生活,尤其对苗族的青年男女来说,多声民歌演唱是他们相互仰慕的重要表达形式,更是非常重要的交流形式。武陵山片区多声民歌能准确地表达苗家人的情感。苗族多声民歌是当地苗族现存传统文化中最重要的组成部分。它的萌生、发展和最终形成,经历了漫长的过程,与苗族的民族史、文化史及民俗学息息相关,在歌曲的情感表达方面内容丰富、形式多样,广为流传的多以情歌为主,在苗族居住区,人们用歌声伴随劳动,用歌声交流情感,用歌声谈情说爱。男女青年通过对歌,彼此渐渐互相熟悉,感情也得以慢慢加深,就有了进一步交往的空间,也就有了更为情意绵绵的情歌。

例(125) 　　　　《初交山歌》

(男)唱歌要唱和气歌,打锣要打南京锣,
　　　只要不嫌唱不好,郎唱山歌姣来和。
(女)良在后园栽牡丹,四周围墙三尺三,
　　　郎想进园同良种,没能翻墙好为难。

苗族男女青年约会对歌增进了解,互倾衷肠,碰撞出感情的火

花,产生了爱情,最终喜结连理。对歌中所表达的感情更显缠绵。

苗家人好客,每当苗寨来了客人,各家各户都会争先恐把客人请进家中热情款待,他们用家中最好的食物和最香甜的米酒来款待客人,用最动听的酒歌劝酒,在美酒和歌声中一喝就是一天,直到客人露出醉意,苗家人觉得只有让客人吃好喝好才是他们的待客之道,才能体现出苗家人的真情厚意。苗寨姑娘出嫁时都会在新郎家举办婚宴,众乡亲相约前来送礼祝贺,俗称"贺客",酒席间主宾边饮边唱,主家和"贺客"互相对歌,唱一支酒歌或言欢几句,喝一轮酒,劝一次菜,以饮酒为乐,以歌助兴。在客亲酒席上,主家唱歌敬酒对已出嫁的姑姑、姊妹亲临婚礼而表示感谢,吃了正席酒后,寨子里的男青年和伴娘"坐月"对歌,以增添喜庆气氛,进入到另一轮热闹的场景中。

例(126) 　　　　　　《酒歌》

(主)自古盘古开天地,三皇五帝开田塘,
　　 混沌初开乾坤定,歌已开声酒开缸。
(客)天保之日歌好唱,太平之时酒好尝,
　　 乾为天来坤为地,齐进三才喜洋洋。

此外,随着经济与文化的不断融合,武陵山片区苗族多声民歌不仅是民族文化的瑰宝,也为当地带来了巨大的社会经济效益。苗族多声民歌已经成为当地文化旅游的重要组成部分,对武陵山片区的旅游产业开发有很重要的支撑作用。在和谐社会与社会主义新农村建设的今天,保护和利用武陵山片区苗族多声民歌,有利于民族文化事业的繁荣,对于建设我国少数民族文化有着重大而深远的现实意义。

第三节　瑶族多声民歌的价值体现

瑶族多声民歌是瑶族历史文化发展的一种体现。从多声民歌

的题材和内容上看,多声民歌与瑶家人的生活息息相关、紧密相连,以多声民歌的方式将瑶家人的劳动生活、民俗文化、民族历史呈现出来,使民族历史文化得以传承,瑶族多声民歌中有着很多瑶族历史文化发展的题材,对更好地了解瑶族历史文化有着十分重要的意义。多声民歌是瑶族人民情感交流的纽带,为散居的族群之间搭建起一个相互交流、相互了解的平台,使各族群通过对歌加深友谊,增进感情。瑶族多声民歌是最具群众性的民间艺术,是青年男女谈情说爱的重要媒介,以唱民族文化、历史英雄、生存知识等来检验对方知识和智慧,使民族文化得以传承、族群得以繁衍与发展。多声民歌也是瑶家山寨文化娱乐的主要方式,让瑶家山寨贫乏单调的生活变得丰富多彩,心身得以愉悦。

一、瑶族多声民歌的文化价值

数千年来,瑶族多声民歌作为民歌的一种主要体裁,伴随着瑶族人民在与自然的搏斗中发挥了巨大的社会功能,创造了瑶族人民战胜自然的一个又一个奇迹。罗子山瑶族的茶山号子和虎形山瑶族的呜哇山歌是劳动群体的生活方式和精神面貌的直接体现,具有极高的历史文化价值。

(一)历史文化价值

瑶族多声民歌内容丰富、形式多样,既有讲述天地万物起源的创世歌,也有传唱民族历史的古歌;既有生产劳动的农事季节歌、狩猎歌,也有赞美生活的爱情歌;既有民间祭祀中的乐神歌,也有赞颂民族英雄的奋斗歌曲等,完整、生动地体现着雪峰山脉瑶族的民族精神和传统文化。瑶族多声民歌用独特的文化艺术方式直接表现了瑶家人在艰苦生存环境下战胜各种困难的生命态度,这些传统文化和朴实的价值观仍然大量存活在瑶族多声民歌之中,已成为瑶家人战胜困苦、顽强生存的乐观精神动力。瑶族虽有语言却没有文字,多声民歌作为民族文化传承的一种载体,记载了瑶族人民崇尚自然、追求和谐的思想,在其文化艺术中占有十分重要的

地位,它在一定意义上就是一部瑶族历史的宏伟诗篇。

(二)民族文化价值

一方水土养育一方人,地域的不同,必定形成不同的文化。瑶族多声民歌多姿多彩,精彩纷呈,沉淀积累着瑶族的地域人文风貌和历史文化内涵,折射着瑶族多声民歌音乐文化的继承发展、传播演变,它与瑶族人民的生活紧密相关,是瑶族群众寄托情感的真实表现。瑶家人在演唱茶山号子和鸣哇山歌时,声音宽广洪亮,激越高亢,极富穿透力,旋律激昂优美、气势磅礴,催人不断向前奋进,具有提高劳动效率、统一劳动节奏、娱乐身心的功能。由于地域性和方言关系,茶山号子也因自然条件、风俗习惯和文化渊源的不同而呈现一定的差异。瑶族多声民歌茶山号子和鸣哇山歌之所以能形成独特的风格,与当地独特的方言休戚相关。瑶族在汉文化的影响下,逐步接受了汉语言,瑶族的语言与汉语不断渗透与融合,在对外交流中也采用汉语,高腔号子歌也采用了本土汉语方言的表现形式演唱。随着汉民族文化影响的不断深入,汉文化与瑶族本土文化相融合,瑶族多声民歌的语言表现具有很强的包容性,在传承民俗文化的同时凸显出民族文化的特点与价值。

例(127)　　　　　　《墨墨黑韵》

昨夜恋姐墨(mei)墨(mei)黑,
手拿柴干亮木接。
右脚踩在牛屎凼(tang),
左脚扯根青皮剌(nie)。
十八哥,墨(mei)墨(mei)黑,
这个背时斜路来不得。

瑶族多声民歌包含婚姻爱情、道德教育、技艺传授、历史传承等内容。它是瑶族民歌中的瑰宝,是瑶族文化的重要代表,是瑶族文化价值的重要体现。

二、瑶族多声民歌的艺术价值

音乐是人类情感迸发的产物,体现了人类生活中的各种情感。瑶族多声民歌是人们情绪、娱乐、审美、传播等功能需求的体现。瑶族人民以歌助兴、以歌记录各种耕种时令、操作程序等。瑶族多声民歌茶山号子和呜哇山歌的曲调与歌词浑然一体,旋律优美,内容丰富,且歌词韵脚独特,在所有的民歌韵体文本中独一无二。茶山号子和呜哇山歌都属于高腔号子山歌,演唱形式和音乐风格保留着原生态的风貌,曲调音域可达三个八度,歌手普遍都能唱到这三个八度。这得益于歌唱发声的独特方式,这种男生运用假声歌唱的发声方法,在人体生理机能的运用上有着一定的科学性,声带强有力的闭合、共鸣腔体的联合运用、歌唱吐字咬字的方式等,都值得我们深入研究并进一步完善民歌高腔唱法的理论体系与歌唱体系,促进我国民族声乐的研究与发展。

千百年来,瑶家人久居崇山峻岭,过着日出而作、日落而息的生活,为了民族文化的传承,他们以各种民俗活动来强化民族记忆,将民族文化融合在丰富多彩的民间艺术形式中,创造了灿烂的瑶家文化。多声民歌以其独特的歌唱方式和多样的表现形式得到瑶族人民的喜爱,并将这种歌唱形式融合在各种民俗活动中,让民俗活动更具趣味性、知识性、群众性,促进了瑶族民俗文化的传承与发展。这种以民间艺术表现形式来传承的民族文化是瑶族文化的重要特色,通过歌唱的趣味性、娱乐性来达到民族文化历史的传承,又在民族文化的传承中推动着民间艺术的创新与发展。

第四节 土家族哭嫁歌的价值体现

土家族哭嫁歌的发展历程受到了社会、文化等的约束和影响,是土家族历史文化传承的媒介,从一个侧面繁衍了土家族的文化

发展和民俗风情。哭嫁歌作为土家族文化传承的重要媒介，通过婚姻活动的"哭"将民族语言加以传承，哭嫁歌运用本民族语言演唱，情感表达更为亲近。母亲将对家庭负责的观念传递给出嫁的女儿，将土家族女性之美德代代相传。

哭嫁歌是我国民族民间音乐的重要组成部分，是最具典型的悲歌音乐，以哭唱来诉说土家族妇女的命运，塑造出典型的土家族姑娘的美好形象，通过民族婚嫁习俗展现了土家族的民族文化和信仰。哭嫁歌是我国少数民族中最具代表性的妇女音乐表现形态，巧妙地将外在情感表达方式的"哭"与民间音乐艺术表演形态的"唱"相融合，表现了土家人的真挚、朴实、善良，形成了具有独特魅力的民间艺术表演形态，在表现土家族民俗音乐艺术的同时彰显了本民族的传统文化。作为一种具有鲜明特色的歌唱形态，哭嫁歌以独特的民俗风情和鲜明的艺术魅力，揭示了土家族在各历史时期中的社会生活、民俗文化、经济发展以及宗教信仰的发展历程，为研究我国少数民族音乐文化提供了良好的历史资料。土家族哭嫁歌就民族民间音乐研究发展而言，已成为我国民族民间音乐文化艺术的标杆。

一、哭嫁歌的文化意蕴

研究土家族哭嫁歌离不开对土家族的族源、文化、民俗以及聚居地自然环境和民族杂居的考察。土家族哭嫁歌作为一种民族民间口传文学形式得以传承，土家族文化是这一口传文学形式的先决条件，婚俗是催生其产生的必然条件。哭嫁歌成为族群内女性流传的民间艺术表现形态，是土家族妇女性对婚姻、家庭、亲情、世俗的认知和对社会与家庭的一种情感表达，集中反映了土家族山寨的婚俗、家庭结构、民俗文化和社会的变革，既有着其独特的文化意蕴，也是一部土家族族群社会变迁的史诗。

土家族是受汉族文化影响较深的少数民族之一，在废除土司制过程中，执政者强力推进汉文化在土家族山寨的文化融合，但土

家族人民仍然在民俗活动中顽强地保留了民族记忆,有效地传承着土家族的民族文化。在传承的诸多民俗文化中,"哭"是土家族民俗文化的重要组成部分,也表现出土家族历经苦难的民族传承的历程。除了表现家庭亲情的哭嫁歌外,土家族还有表现对祖先神灵崇拜的哭香火、哭祖宗的哭歌;为表达对母系的尊崇而哭妈祖的哭歌;等等。"哭"这一人类情感最基本的表现形式,在土家族民间文化中体现得淋漓尽致,并将土家族群文化顽强地保留在民族记忆之中。汉文化对土家族的影响还体现在哭嫁歌的歌词之中,从歌词中我们不难发现儒家传统道德文化已融入婚俗活动的全过程,除了土家族约定俗成的(民族的)礼仪程序外,儒家的道德规范(伦理)是整个土家婚俗活动所表现的主要内容,从而形成了一整套儒家"尚礼""守信"的伦理道德规范,并通过婚俗的活动进行传播,融入土家族山寨社会生活之中。在长期汉文化强势文明的推进中,儒家传统道德文化已经成为约束土家族族群婚姻的社会规范,也是土家族族群规范的集中体现。

二、婚姻抗争的文化内涵

哭嫁歌的旋律随哭唱者情感波动的起伏而走,哭泣时的吟唱确定了"悲情"的基调,从武陵山片区土家族哭嫁歌的结构上看,其哭唱是从"哭别离"开始,一步一步地将悲情引至"哭命运",最后进入"哭别离"这样一个情感发展的过程。整个哭唱始终贯穿着"悲歌"的主线,以悲情诉说婚姻的不幸,哭诉着离别的牵挂和痛楚。然而,自古崇尚恋爱自由、婚姻自主的土家族女性仍然有着内心的抗争与憧憬,即使在出嫁时也要在哭唱中一泄心中的怨气,这便是第二过程中的"哭命运"。土家族姑娘崇尚自由,反对世俗礼教,敢于追求幸福的禀性集中体现在一代代女性身上,折射出土家族人的自觉成长行为。

土家族哭嫁歌具有独特的艺术性和丰富的思想内涵,以人类情感最原始的方式——哭来进行表达,形成"歌哭"这一独特形式

存在于民间。因此,哭嫁歌具有直抒胸臆的朴实特征,其音调优美、格调独特,真正形成了土家族人歌唱的民族特色。数百年来,土家族新娘以哭唱来表达情感,诉说对婚姻、家庭、亲情、世俗的认知,土家族哭嫁歌这一民间艺术表现形态,通过新娘和众亲友哭唱情感和思想的碰撞,巧妙地传承了土家族民俗文化,以哭嫁歌来记载土家族群社会的发展和婚俗的变迁,"是被歌化了的民族生存史和民族精神史"。

(一)哭嫁中的抗争意识

从哭嫁歌内容上看,主要有回忆父母生活的艰辛、劝慰亲人保重身体、开导不幸的人勇敢面对生活等内容,反映了土家族人的成长历程和生活现状,这些世俗的藩篱和土家族人生活的艰辛以土家哭嫁歌的形式成为一种民族的记忆符号而得以传承。

例(128)　　　　《我焦难得过终朝》

芭蕉三根齐齐高,我焦你瞧他来焦,
你焦人情车不过,我焦难得过终朝。

"焦"是父辈因生活的艰辛而焦虑,如歌词"前三十年为钱米,这三十年为儿女",女儿焦的是因未尽孝道远嫁他人,如歌词"明朝嫁出门,不知丑与好",父女两人心中的苦楚引发出强烈的情感共鸣,姑娘在"哭嫁歌"中将这一共鸣转变成为一种抗争,其"悲歌"的情感被"怨恨"所取代,在哭诉中抱怨父母的包办婚姻,恨怨自己是个女儿身,怒骂媒人为了钱财乱点鸳鸯谱,由此可以清楚地看到,土家族姑娘对封建婚姻的抗争是从哭嫁歌中"怨父母"的哭诉开始的。

例(129)　　　　《十月柑子九月黄》

柑子满园九月黄,摘上一个给娘赏,
我娘不赏只来望,抓住冤女不肯放。
他家放女百担谷,亲娘放女去草屋……

哭嫁歌以责怪父母听信媒妁之言包办婚姻,使自己嫁去远方的"茅草屋",因而看不到未来和希望,这种无助的抗争和深深的哀叹,表达了对父母包办婚姻的不满,在哭嫁时化作满腔的怨怼之意,只能通过哭嫁来表达对封建包办婚姻的抱怨,让父母和亲友们知道自己心中的痛楚和委屈。

"哭媒人"时姑娘的怨气化作无尽的恨意,撒野一般唱着"悲歌"任意倾泻,这也是土家族婚嫁活动中最具戏剧性的形式之一,既有姑娘对媒人的斥骂,同时也具有一定的表演性质,使婚嫁活动具有情绪的转折,更具有群众的参与性和欣赏性。

例(130) 　　　　　《哭媒人》

高楼万丈坪地起,发芽壮根就靠你,
你不来,我家老人不对这门无义亲。
不是坑我一天天,一坑就是一平生,
不是坑我一年年,坑我就是平生人。
油菜花开大地黄,背时媒人想衣裳,
蓝衫青衣各一段,媒人一穿见阎王。
紫木花开串串长,背时媒人把钱想,
骗钱养老又养小,一家老小死光光。
梨树花开整树白,媒人全家死个绝,
死掉媒人独苗子,再死媒人独孙孙。

控诉封建礼俗婚姻制度下的媒人为了钱财乱点鸳鸯,哭诉封建礼俗婚姻制度中的包办婚姻,才有父母之命、媒妁之言,才失去自由的恋爱和婚姻的自主,才会有今天的痛苦和惆怅。

正是媒妁之言哄骗了父母,也正是媒人的贪婪,才使姑娘嫁去远方,导致姑娘对未来的迷茫。为此,由怨生恨,由恨转骂。

随着哭嫁歌情感的变换与提升,在众陪哭和观礼的妇女中引起强烈的共鸣,曾经的情感经历激起了已婚妇女们的辛酸回忆,同样的苦楚与心悸、一样的迷茫和恐惧,汇集成为土家族女性共同对

婚姻的抗争:"黄连苦瓜一根藤,我俩同是苦命人;流泪眼哭流泪眼,断肠人哭断肠人。"土家族姑娘这种众悲齐发,由抗争的个体逐渐形成妇女集体的自觉抗争。由此可见,土家族民俗婚姻中的哭嫁歌充分体现出丰富的民族文化内涵,呈现了封建土司制度下悲剧普遍性。

(二)婚姻自主的意志指向

土家族人自古聚居在武陵山片区的深山河谷之中,男耕女织、日出而作、日落而息,繁衍生息在这片山林之中,在与大自然的和谐共处、自由的生存状态及自然的经济形态下,形成了一种男女平等、相互协助的关系,在爱情和婚姻中也追求自由平等,逐步奠定了以男女青年"歌为媒"、自由婚恋的土家族社会基础。这种由母系氏族精神所筑建起的土家族自由婚恋,是土家族山寨妇女们永恒的集体记忆,她们在这种集体意识和记忆中尽享平等和自由,不受封建世俗婚姻的束缚。

"改土归流"后,武陵山片区少数民族的生产率得到解放,劳动生活方式随之发生了巨大的改变,生活水平得到了明显的提高。随着汉文化在武陵山片区影响的不断扩大,在官府政治力量的介入下,汉族生活风俗与土家族民俗不断融合,形成土家族群的一种新的生活方式。随着"官媒"的产生,土家族婚俗自然受到影响,土家族"媒人"这一新兴的行当也悄然兴起,并将汉族婚姻风俗与本民族婚俗相融合,形成了一套适应土家族社会生活方式的婚俗行事办法,土家族自由婚姻被封建包办婚姻所代替,父母之命、媒妁之言也成为土家族人必须遵循的婚姻观。土家族青年男女以对歌所获得的自由相爱在封建婚姻制度下却不能终成眷属,给多少青年男女带来婚姻的不幸,也引起青年男女的奋力抗争,但在强大的封建制度面前,这种抗争表现得软弱无力,都以失败而告终,留下的只是不幸婚姻下的痛苦思念。土家族婚恋过程中的"苦情歌"就是男女双方共同表达对婚姻不满的抗争歌谣,婚姻的抗争体现了民族精神的重建,表现出土家族青年男女追求自由恋爱、自由婚姻

的梦想,这种梦想与渴望最终也只能在情歌中充分表达。

例(131)　　　　　《敢绕百座钓鱼台》

火烧茅草发新苔,爹妈不待我偏爱,
情哥树林斑鸠叫,我变燕子飞屋外。
鲤鱼双双游入海,不怕拦沟砌坝岩,
千层丝网也敢闯,不怕万座钓鱼台。

例(131)的歌词强烈地表达了青年男女忠于爱情、想冲出封建礼教束缚的祈愿和对媒妁之言、父母之命婚姻的反抗,表现出他们对非自由婚姻的顽强抗争。从土家族哭嫁歌中也可以感受到土家族姑娘对未来婚姻生活的憧憬,希望得到平等对待和尊重,希望生活幸福美满。

例(132)　　　　　《哭哥哥》

隔河望见哥写字,给你家人带信去,
带信要带完整信,切莫半路把信丢。
求你爹妈原谅我,湿柴也当干柴火,
他人不感冷和暖,生柴别做干柴砍。
生柴需做太阳晒,媳妇当作亲女待,
生柴也做干柴烧,媳妇当作女来教。

从例(132)的哭嫁歌中可以看到待嫁的新娘委婉提出请求,期望未来的公婆善待自己,期盼未来生活的美好,希望能与丈夫和公婆融洽相处,并通过哭嫁的形式表达出来,折射出土家族女性的善良和美德,从这种祈求中也可以看出新娘的诚意,自己会像"生柴"(湿柴)一般勤劳持家,如同女儿般地孝敬公婆,同时也有着另外一层含义,那就是如果待她不好,她也不会沉默。

例(133)　　　　　《哭送亲哥哥》

高粱线线颗对颗,大路三里去望我,

去望穷家人户待得我、待不得我。

待得我,砍三丫、留三丫,

待不得我,根就刨翻他。

例(133)中的"待得我、待不得我"是指对我好或不好,假如婆家对她不好,亲哥哥"根就刨翻他",这里指的是闹个底翻天。"哥哥"泛指娘家,与哥哥的交代就是获得娘家人的支持。在封建包办婚姻制度的束缚下,兄妹都是受害者,都具有共同的抗争意识,对封建包办婚姻的不满不是指兄妹间的相互安慰、自认命运,这句土家族话语"根就刨翻他"可以看作是土家族青年男女失去自由恋爱、婚姻自主的根就是封建包办婚姻,因此,要刨翻包办婚姻的"根",这种抗争中的呐喊体现出土家族顽强的精神力量。

三、哭嫁中的社会功能

(一)新娘哭嫁的角色转换

哭嫁歌是土家族民族文化的体现和集体智慧的结晶。土家族妇女群体围绕着新娘的出嫁仪式以民俗的方式传承着本民族的传统文化,通过哭唱、陪唱的表现形式诉说土家族女性的痛苦,以自身的经历向新娘传授对女性角色的认知。

例(134) 《劝女歌》

世间女人一个样,不光只是你一人,

皇家养女选驸马,官宦小姐来成婚。

定国立家做世界,皇朝代代这样兴,

为娘走了这条路,女儿要需随脚跟。

封建礼教观念如枷锁般地牢牢禁锢着古代的土家族妇女,男尊女卑的封建恶习已将土家族妇女压在了社会的最底层,不论你愿意与否都将是同样的命运结局。为此娘亲也只能是感慨地劝说:只要生为土家族山寨的女人,迟早都要辞娘嫁人,山寨自古就

是如此,我(娘)按照规矩走了这条路,你(女儿)也无法逃脱离娘嫁人的命运。虽然母亲把自己悲惨的婚姻归结为女人的必然命运,但也不可否认特定时代的妇女群体观念在婚嫁活动中有助于调节新娘临嫁时的恐惧心理,这使这种民族民间活动得以延续与传承。

土家族山寨中,新娘的姑嫂是今后要面对的最主要的关系,新娘与婆媳之间的关系好坏,将会直接影响到姑嫂间的关系,女儿与媳妇在婆婆眼里有着根本的区别,女儿对母亲那种天生的情感与媳妇对婆婆的情感完全不一样,难免在生活中发生姑嫂间的冲突,婆婆的态度和处事都存在偏袒自己女儿的因素,在家中待遇各不相同,致使姑嫂在每天相处的生活中难免会发生一些激烈矛盾。然而,小姑的婚姻却在姑嫂之间形成了另一种语境——拥有共同的关于女人命运的话题,当小姑即将出嫁成为他人之妻、家庭之媳时,也必将会经历和嫂嫂一样的人生历程,此时,姑嫂便拉近了情感,叹息相似的人生命运,嫂嫂会以自己的切身体验以及"自古女儿都一样"来劝慰小姑。

例(135)　　　　《自古女儿都一样》

　　　　　阿惹来哎,别伤心,伤心不是你一人,
　　　　　别乡离亲不只你,官家小姐也出闺,
　　　　　天帝爱女也下凡,自古女儿都一样,
　　　　　长大都离爹和娘。

土家族女性都有着共同的命运,婚姻是父母之命、媒妁之言,因此失去了自己对爱情的自由追求,难以挣脱封建传统给女人套上的枷锁,等待的只是做小媳妇的心酸与痛苦。尽管如此,民族传统的婚姻自主恋爱仍是土家族女性的向往和追求,这种渴望致使她们在骨子里并未屈从于封建婚姻的"命运",依然会表现出强烈的抗争意识,也会在出嫁活动中以哭诉来表达对自由的向往和对封建婚姻的强烈不满,于是会在哭唱中驳斥嫂嫂的说辞,还会以哭唱唤起嫂嫂的怜悯。

例(136) 　　　　　《哭嫂嫂》

别人爹娘有杀人刀,她家爹娘有炖肉灶,
他们要来剥我的皮,还要吃尽我身上肉,
左巴、阿科啊,你们听了不见心软?

对嫂嫂的恳求仍然体现出新娘对封建婚姻的不满和恐惧,这种包办婚姻如同杀人的刀、炖肉的灶,封建婚姻会将自己剥皮炖肉,体现出新娘对未来生活的迷茫,对失去温暖怀抱的恐慌。新娘便由博取怜悯转为哀求嫂嫂:"长尾公鸡喔喔啼,你快撒把米;黄毛狗狗声声叫,你就丢骨头!左巴、捏次啊,我们再多坐一会吧,让公鸡别啼,要黄狗不吠。"整个过程是:新娘哭唱唤同情——自由意识图抗拒——自知无能求怜悯——无可奈何叹命运,最终还是不得不接受女人悲惨的命运。土家族女性都是在一次次的抗争中、在众亲友苦口婆心的说教中、在姊妹们的劝说中完成自身角色转换的。

(二)新娘哭嫁的群体互动

哭嫁活动是在众多角色的哭唱中进行的,这种新娘与其他角色之间的互动是一种情感沟通的纽带,在以即将成为新娘的姑娘为中心的哭唱活动中,通过与自己母亲和嫂子、婆婆及大小姨妈、婶子和舅妈、姊妹及媒人等众女性的对唱性哭诉,有效地帮助姑娘进行角色的转换,加深了新娘与亲朋好友的感情,形成了土家族山寨女性群体性民俗活动的特殊方式。新娘哭唱、新娘与亲属哭唱、新娘与姑娘哭唱等三种不同意义的哭唱形式构成了一套完整的土家族婚嫁活动仪式。在这种独特的民俗婚嫁仪式中,新娘通过群体的哭唱,接受与民间规矩相同的心理规范,促使自己在心理上实现角色转换,新娘的亲属则通过与新娘之间的哭唱来重新确立相互间的角色关系,姑娘们通过参与哭嫁来体验婚嫁民俗、学唱哭嫁歌曲、熟悉歌唱表现形态,为来年自己的婚嫁积淀良好的情感表现。

1. 母亲哭唱的角色教育

长辈们的哭唱是对新娘进行关于媳妇的规范教育,其中新娘与母亲之间的哭唱是完成这一仪式的重要保证,厚重的群体规则、媳妇规范等内容都在母女哭唱中完成教育与传授,新娘的情绪也在母亲的谆谆教导中不断释放,形成了教与哭、哭与唱的交织情感表达。在整个婚嫁活动中能清楚地感受到母亲对情感的克制,也可以清楚地看到新娘激动的情态,在她毫不掩饰的话语中、在对公婆的埋怨里、在对媒人的谩骂时都能体会到新娘激动的情绪,但在以母亲为代表的亲属的种种哭诉和教导下,新娘受到深刻而又全新的角色教育。

例(137) 　　　　　　《劝女歌》

(新娘)婆家比不了娘家,　东西不能随意拿,
　　　婆家没有娘家好,　路也不可随意走。
(母亲)我的布逐啊,你嫁到婆家屋去,
　　　说话也要轻声气,　过路分出高和低,
　　　顺意一家大小心,　体贴家人大小意。
　　　我的布逐啊,
　　　家人早晨没做工,　你要赶早争取做,
　　　家人没有去背水,　你要赶早下山背。
　　　砍柴不能砍树枝,　树枝砍光树必死,
　　　舀水不能舀到底,　水底浑浊有沙泥。
　　　听话的布逐啊,你可不能惹是非,
　　　莫给爹娘添忧虑。

哭唱中母亲教导女儿嫁去婆家怎么为人、如何做事,要孝敬长辈,对弟妹要体贴周到,日常生活中要勤劳善良、少说话多做事,切莫惹是生非,不给爹娘添苦添忧,句句贴心的话语体现出母亲对女儿的担心和关爱。长辈们在婚嫁活动中利用哭嫁歌来教育新娘,以亲身经历来劝说新娘,以角色的对比来启迪新娘,以哭唱时的真

情来打动新娘,帮助她实现角色转换。

女儿对母亲有着深厚的骨肉之情,为此,将母亲的教导谨记上心;新娘对亲戚有着浓浓的血缘,她们的劝说也听得进;新娘对姊妹有着共同的青春,她们的祝福新娘乐意听。新娘在与其他角色的互动中实现角色的转换,是因土家族女性之间有着相互间的情感,有着共同的情感性特征,同时又遵循着土家族山寨的内在行为规范,这种行为规范决定了土家族哭嫁歌的哭唱基本程式和所需表达的主要内容,还制约每一个参与哭唱角色的演唱。哭嫁歌是抒情性的诗歌,借助哭唱来表达自己的内心情感和展示个人的智慧和技能,婚嫁活动始终受制于民间的角色规范,并在各种哭唱形式中不断调整、规范新娘对角色的认知,使之达到土家族社会对新娘的统一标准,从而顺利实现角色的转换,使民间的规范得以维持,使土家族婚嫁民俗形式得以传承。

2. 亲属哭唱的角色教育

婚嫁活动期间,新娘与众亲属相互哭唱是最主要的形式之一,长辈的哭唱有着浓厚的教育意义,在哭唱中认定新娘角色并使之建立起与众亲属间新的角色关系,通过新娘和亲属们的反复哭唱来强化新娘角色的确认,经过整个婚嫁流程后,新娘上轿才算最终完成确认。土家族这种婚嫁习俗,无形中形成了一种强制教育性来规范新娘的各种行为。让新娘在埋怨、愤恨、谩骂的情绪中一步一步接受教育,实现姑娘向新娘的角色转换。

通过母亲与众亲属的劝说与安慰,新娘对自己角色的认识越深刻,参与哭嫁仪式的其他角色对她也越加认可,这种认可不仅是衡量妇女才智的标准,也是众人对新娘角色的认可、评价姑娘家教与姑娘美德的重要内容。亲朋好友怀着深厚的感情与新娘一起落泪哭唱,标志着大家已开始用新角色的标准来评价新娘,这些陪哭的已婚妇女(除姊妹外)深感男权社会中土家族媳妇的角色规范,在哭唱中以切身的经历来教育和规范土家族新娘,告诫她一旦成为他人媳妇就必须遵从为妇之道。为此,当习惯了女儿角色的新娘行为方

式不符合新娘规范时,她们就会用新角色的标准来教育新娘。

例(138) 　　　　　　《哭姑婆》

　　娘家不是长流水,婆家才能养终身,
　　我的孙女我的孙,婆妈骂你莫做声。
　　切记莫拌嘴巴劲,要和人家讲和气,
　　逢年过节我来迎,有脚只管回家门。

用土家族妇女的标准规劝新娘,对新娘从观念到言行的规范叮嘱,并以"逢年过节我来迎,有脚只管回家门"来确定新娘的角色,同时也展示出娘家人对她的关爱之情。

3. 姊妹哭唱的角色教育

土家族婚嫁活动是通过新娘及众亲属的哭唱来确认和建立新的角色关系,新娘的伙伴们则通过"陪十姊妹"哭唱而得到婚嫁活动的体验,这既是一次哭嫁歌唱的学习,也是一次生动的角色教育。"陪十姊妹"是新娘上轿前一天的晚上邀请要好的九位未婚姑娘前来家里通宵达旦陪哭,是哭嫁活动的规定程序和重要组成部分,也是土家族女性重要的社交活动之一。昔日的姊妹们相聚新娘闺房和歌泪别出嫁的姐妹,展示自己才华、体验哭嫁的过程,为来年自己的远嫁积累经验。她们特别珍惜"陪十姊妹"的机会,穿上自己最美丽的衣裳,汇聚到一起,用歌声与新娘一起回味快乐的时光,诉说深厚的情谊,分担离别的痛苦,期盼今后的相聚。

例(139) 　　　　　　《陪十姊妹》

(新娘)我们从小一路相好,寨边的小河,被我们搞浑了,
　　　后山的芭茅,被我们踩死了。
(姊妹)现在阿打去了,浑了的河水,又澄清了,
　　　死去的芭茅,又变绿了。
(新娘)我们从小在一起绩麻,
　　　两个麻篮啊,成对成双!

姊妹们一同生活成长，友谊深厚，同是女人的她们将有同样的命运，今天的新娘就是明天的自己，哭唱中感触深切而产生共同的情感，姊妹们相互哭诉内心的种种不满和悲哀，感叹女子的命比青草贱、比黄连苦，哭诉"是个坐轿的命，是个受苦的命"。当然，在整个哭嫁活动中，姊妹们相聚除了悲伤情感的宣泄外，土家族姑娘们还通过劝导新娘、祝福新娘的聪慧善歌，在"陪十姊妹"中发出自己最友情的声音。

　　哭唱中"陪十姊妹"哭唱的内容蕴含丰富，大多是生产经验和土家族妇女们的生活常识及人生经历的总结，体现出姊妹们深厚的友情和依依不舍的交织情感，也起到了女性角色教育的重要作用。同时，姊妹们通过哭嫁歌中的哭唱来尽情展示自己的才艺，通过婚嫁活动的听、学、唱来提高自己的哭唱表现能力，通过在耳濡目染的新娘角色转换中感受土家族妇女的种种规范和约束，使姊妹们对日后的身份转换有了一次观摩和体验，为日后自己的哭嫁打基础。土家族哭嫁歌作为一种民族文化的传承载体，通过族群参与的婚嫁活动的民俗中来传承本民族文化，集中体现出土家族女性在现实婚姻中的观念和生活中的行为规范，体现出土家族对新娘或女性的认定和评价标准，体现出诸多角色共同参与哭嫁和活动对新娘角色转变的作用与意义。

第八章
武陵山片区多声民歌的传承与发展

　　多声民歌是民族文化的重要组成部分,反映着民族社会风貌、价值追求、审美品位及精神世界,歌唱成为表述与传承本族文化的重要载体,在协调民族社会关系、增强民族文化自信、凝聚族群团结精神等方面起着举足轻重的作用。多声民歌在其传承文化功能的同时,无一不体现口传心授这种传承方式的力量,因武陵山片区少数民族大多有自己的语言而无自己的文字,与文字发达的汉族截然不同,口头传统和书写传统都属于人类信息交流技术,都可以用于信息传播,广义的口头传统指口头交流的一切形式,狭义的口头传统特指传统社会的沟通模式和口头艺术。歌唱丰富着少数民族生活的方方面面,在劳作休闲、思念传情、男女恋爱、节庆社交等场景中都要用歌唱来交流沟通。进入少数民族山寨要用"拦路歌"互答,丰收喜庆之时会欢聚一堂通过多声民歌的方式助兴,丧礼悼念同样离不开以歌哭诉,传授常识、教育后代、赞誉褒奖等内容也通过传唱民歌的方式展开多重功能。少数民族多声民歌与农耕民族的大环境息息相关,体现了他们集体的智慧与艺术天分,这种大众化的文化创作形式已然深入人心,并成为稳定而古朴的生活方式。

　　作为历史与时代的产物——多声民歌而言,与之赖以生存的社会大环境血肉相连,既传承了民族的精神智慧又影响着现今时代的子民。多声民歌是产生于农耕时代的文明结晶,又是情感传递的使者,在古老传统向着现代文明转换的过程中,少数民族多声

民歌仍然肩负传承精神文明、灵魂禀赋的重任。在当代所传承发展中的民歌决不能成为简单的重复式。在其独特的传承文化大背景、大环境中,多声民歌涵盖了本民族的世界观、价值观和审美品位,体现了一个民族的和谐社会风气与淳朴善良的民族秉性,折射出社会生活的集体团结融合,在极富文明仪式感的聚集地中唱响族群的多声民歌。少数民族多声民歌的艺术影响力源自集体的力量与群居的生活方式,真实反映了民族社会中人与人之间、人与自然之间、个体与集体之间的和谐关系,人们的情感因此得到皈依与寄托。少数民族多声民歌被族人广为传唱,在山间田头、大江大河、前屋后院都流淌着优美动人的旋律,滋润着寨民心田。少数民族多声民歌作为集体创作的口头文学艺术,独具浓郁的民族风情与极高的文化价值。长期以来,我国民族音乐史上积累了浩如烟海的少数民族多声民歌,在岁月流逝中丝毫不减艺术生命力,凝结成经典作品而闻名于世,传递着古老文明的精神财富与力量。

第一节 多声民歌的传承困境

武陵山片区人民喜爱唱歌,经常以聚会的方式在鼓楼、寨门进行对歌、拉歌、赛歌,武陵山片区的社会课堂也以这种极具欢乐的形式传承民族文化艺术。勤劳淳朴的侗民们在农耕劳作生活中逐渐形成口传心授、世代相传的艺术氛围,独创了丰富多元的民族民间音乐,使婉转柔美、独具韵味的多声民歌成为祖国璀璨民歌花园中的秀美花朵。多声民歌的内容题材丰富多彩,有甜美爱情、倾诉友情、热情迎客、庆祝丰收、传授常识、记载历史、赞颂英雄等,是人民生活及情感的"百科全书"。在 20 世纪 50 年代前,武陵山片区的各民族主要聚居于偏僻山区,在交通不便、信息闭塞的时代,与外界交往很少,其他来源的音乐文化鲜有渗透,本地音乐保持着原生态纯净的本色,音乐传承模式稳固。但在经济大潮不断冲击之

下,文化变迁也成为必经之路,依靠世代口口相传的民族民间音乐遭遇传承瓶颈,更有甚者已濒临失传。在传承过程中,多声民歌通常由各村寨不同年龄、不同性别的歌队歌师以教唱模式来传承的,也以社会舞台作为传唱课堂,在各种劳动生活、演唱表演的实践中加以传播。这些途径往往存在一定的局限、狭隘与弊端。其一,目前已有部分少数民族民歌集相继出版,但对多声民歌歌谱的搜集依然处于萌芽状态,亟待由政府出资对武陵山片区多声民歌进行挖掘、整理、记录、编目等一系列工作,还应召集相关的专家学者、少数民族村寨资深歌师、本地大学生参与到整理工作中,否则濒临消失的境况将无法逆转。在记录过程中,歌师大多仅靠汉字读音来记录当地语言,这种方式并不能精准保存原始读音,在传播过程中会造成失真效果,再加之简易的书本装订、字迹模糊,难以达到传承传播的效果。其二,多声民歌的歌师大多年迈,有的已离世,而大多山寨青年受经济大潮的影响外出打工,他们在自觉与不自觉中受到现代文化的影响,已经不爱唱甚至不会唱本土民歌。近年在对非物质文化遗产保护与传承的政策中,少数民族民歌走进了本土学校,起到了一定的传播效果,但却未在根源上深入民心,经过小学音乐教育的阶段性学习后,继而又逐步淡化。更多武陵山片区青年离开了自己的出生地,在打工、求学的过程中,受到非本族及西方文化的浸润,从思想观念到价值观、审美品位及生活方式均发生了巨大改变,同时也远离了传统音乐文化的影响。其三,武陵山片区的中小学生能接受到的国家基础教育与汉族学生并无差异,所选用的教材类型基本相同,在这种情况下,自然对本族文化的传承毫无优越感可言,对本民族的文化自信建立也非常不利,甚至会不断产生隔阂与生疏感,这是当前教育体制下的必然现象。占有相当数量的武陵山片区青少年因家庭、社会环境的限制,而放弃学习深造的机会,纷纷过早辍学谋生,受经济大潮的冲击与诱惑,结伴出外打工谋求生计,造成少数民族传统文化传承人缺失的局面。在消费观念的不断转变中,流行消费文化再次引领了年轻

人的思潮,大多青年男女的消费观念偏向结构性与消遣性,受流行文化的冲击,传承本土文化的意识逐渐淡漠。其四,少数民族民歌与现代人文生态间存在一定矛盾冲突,不同类型的少数民族传统民歌在不同习俗中行使与之不同的社会功能。如花鼓子歌、哭嫁歌、拦路歌等在节庆聚会、迎亲嫁娶、丧葬祭祀过程中,都担任了不同的社会功能来发挥其交流娱乐、抒发情感的作用,也因少数民族有自己语言而无文字,充分发挥了传统民歌在社会活动中的有效功能。在改革开放及经济文化发展迅速的当今社会,随着少数民族地区人民的生活、劳动方式与意识形态的转变,加之现代娱乐方式的多元化发展、汉文化的不断渗透,逐渐取代了传统民歌、舞蹈所承担的社会功能。对少数民族音乐文化的挖掘、抢救与保护的前提在于将其视为艺术现象,且界定于传统音乐范畴,大大忽略了它本身的社会功能与价值,而将其社会功能视为审美功能,这将在现今社会的生产与生活中淡化少数民族民歌的主要作用,导致民族传承意识淡薄,使得少数民族先民所创造的民歌形态面临断代、失传的现状。在不少少数民族地区已出现青年打工热潮,生态文化难以复制、延续,经济大环境背景中的原生态民歌难以受到保护,与少数族群的文化精神新追求、新发展相冲突。从高腔号子歌的传承例子中我们有理由相信,民间文化艺术只有在科学的传承方式指导下、在尊重民族民间艺术文化特点的前提下才能得到有效的传承发展。其五,少数民族语言濒危导致了多声民歌传承的生态危机。例如目前在土家族的恩施乡镇已极少听到土家族语言,这是土家族民歌传承危机中最为直接的原因。据统计,土家族语言属于极度濒危的语言,直到2004年,全国的土家族语言使用人口约万人,只占土家族总人口的0.01%。在恩施地区做整体调查后发现,会说土家族语言的原住民已不足百人,而且这些原住民集中居住于来凤县百福司镇河东新安村,在这个与湘西接壤的村落中能运用土家族语言流利对话的不足十人,其本土母语的传承现状可见已到濒危边缘。这一危机状况直接导致了土家族多声民

歌——哭嫁歌的传承生态恶化。具体分析后得知：一是目前传承的土家族民歌基本为汉语演唱居多，鲜有用土家族语言歌唱的民歌。二是因为土家族民歌历经政治化的改编、艺术化的创编与汉化，使得宏观传承环境变化巨大。三是在现代化传承境况中，土家族民歌已作为文化资源融入旅游市场经济中，为迎合游客审美品位进行了一定程度的改编，在现今的文化、旅游看似双赢的情况中，展演化的土家族民歌与其文化背景、生活情境产生了必然的文化隔阂，不断导致了传承生态的持续性恶化。

第二节　多声民歌的传承途径

解决多声民歌传承中的现实问题，深究其因仍然是教育问题，人们的认识水平需通过教育得到提高，管理与服务需通过制度建设得到加强，人们的精神需求需要通过文化建设得到满足，只有在全面文化素质整体提高的前提下，才能使多声民歌得到更好的传播与传承。民族民间艺术的传承应当是以民间传承、教育传承、社会传承相结合的形式，在政府的引导下扶持好民间传承，通过教育促进民间传承，鼓励社会参与传承，多管齐下实现民歌的传承。

一、民间教育传承

民间教育传承是指在少数民族多声民歌发源地以民间传统的习惯和方式进行传承。民族民间艺术的传承土壤在民间，在这种民间艺术的发源地，一方山水养育一方人，一方民间艺人传承着属于这片土地中的民间艺术，只有在适应其发展的民间土壤中才能萌生和发展本土的民间艺术。为此，原生态民间艺术必然在民间艺术发源地才真正具有非物质文化遗产的活态性，使非物质文化遗产的各种表现形式都具有鲜活的生命力。

（一）民歌传承的活态性

2003年，舞蹈家杨丽萍在昆明以"原生态歌舞集"的理念推出《云南映象》，"原生态"的概念便成为我国少数民族地区文化研究的重要内容，文旅部也制订了抢救性的文化挖掘计划，国内各类媒体也围绕着"原生态"陆续推出了一系列民族民间艺术类节目。随后，"原生态"一词及相应的理念，得到专家学者及广大人民群众的认同，广泛运用于研究、传播及人们的日常语汇中。从"原生态"到"原生态文化"再到"原生态民歌"，除了联合国教科文组织大力倡导的"人类口头及非物质遗产保护"外，"原生态文化"得到了我国政府的高度重视，学术界就"原生态文化"问题进行了深入的讨论。原生态民族民间音乐是指那些从艺术形态到表演环境都具有民间自然面貌的活态音乐文化。原生态民歌是由本土民间歌手在家乡劳动生活中传唱的民歌，是独具特色的文化表述类型，是特定地域环境中的民族智慧，是族群认同的主要依据。原生态民歌通过口头传唱、艺术表演等方式进行传播，随着环境变化和活动形式及内容的变化而改变，这种动态发展的非物质文化遗产的活态特性，从其诞生到鼎盛，再从鼎盛至衰竭都经历了漫长的裂变过程，在新旧习俗的博弈中，在与其他文化或艺术交融中，逐渐形成本体现时性的形式风貌。这种非物质文化遗产活态流变取决于特定的传播范围和途径以及文化艺术的圈内人。非物质文化遗产的表演者或传承的主体是人，人是"非遗"传承中最主要的因素。

任何文化或艺术的记忆传承、创作表演、形态流变、形式创造等，都取决于人类的活动方式。非物质文化遗产的传播也都是以人为载体，通过人类语言和人类行为方式表达出来的，这种传承与传播方式会因人的表演或表达过程中情感的变化而发生改变，在有意或无意的表演中对"非遗"形态产生一定的影响。这种以口头传唱和表演传承的非物质文化并不会因其表演形式的陈旧、传播范围的相对狭小而失传，而是在一次次的表演方式和演出环境的变化中得以传播与传承，并使传统民间艺术以新

的表演形式和新的表现内容在民间艺术中得以创新发展。我国民间文化艺术的活态传承始终保持着文化领域的独特性,得到世界的认可。非物质文化遗产是我国民族文化的"活化石",凝聚着人民在生产劳动中所创造出来的文化基因和民族特质,保持着一脉相承的社会行为及生活态度,从而形成一个民族特有的精神命脉。活态传承使民族传统文化可持续发展,是凝聚民族情感最有效的方式之一。

从音乐文化的非物质文化遗产上看,传统民歌的活态传承意义更加明显。民间歌唱的动机源自人们对某一事件或事物的情感宣泄,是一种内心激情踊跃状态下的精神需求,正如《毛诗序》中所提到的"情动于中而形于言。言之不足,故嗟叹之。嗟叹之不足,故咏歌之。咏歌之不足,不知手之舞之足之蹈之也"。因此,音乐是人类宣泄情感的产物,歌唱是激发人类情感的表现形式,人类以音乐与语言的结合抒发劳动生活中的思想情感。此外,音乐是时间艺术的表现形态,民歌的旋律、节奏、歌词都表现为时间流动的过程,作为口传心授的民歌,传播与传承依靠于模仿而非文字、乐谱,这种传承方式容易随着时间和空间的转移而变化,这些变化也将有效地体现在民歌之中。民歌演唱的随意性、可变性都体现在不同人的演出、不同环境和场地的表演之中,随着时间流动和表演者的情感变化,都会使歌唱原有的音乐基础形态发生一定的演变,从而使民歌更具有民族性、地域性、歌唱性的特点,形成新的歌唱音乐形态,也正是在历史传承的演变中,在各自演出情感的理解与表达中,民歌得到了创新与发展。因此,每一次的歌唱表演都是在原有音乐的基础上流变,都是歌唱者在思想情感丰富而活跃的状态下进行的。也正是民歌的活态使之得以在民间广泛传唱,才使之在体现人与自然、人与生活的交汇痕迹中得以承载。民歌以歌唱的形态传承,如果非物质文化遗产未被保护而消亡,那么它所承载的一切意义也将随之消逝。非物质文化遗产受传播方式的局限,并以人的口头传播为媒介,表演者的每一次表演都会根据不同

场合、不同情境,在有意或无意中进行加工和改编,使民间艺术在长期的表演中实现了非物质文化遗产的活态性传承,正是非物质文化遗产活态的形态特征,决定了其特殊的保护方式——活态传承。

随着社会发展,非遗的活态性特点也随之不断变化,本体形态、表达内容、表演环境都发生着变化。如今,通过影视媒体的传播,在介绍和宣传的同时,为了满足影视传媒的艺术效果的需要,"非遗"的表演形式和音乐已发生了改变,相对封闭的区域民间传播已转向现代媒体影视等媒介传播。受当今现代文化的深刻影响,使民族民间原生态文化与其在原有相对封闭环境中的原始模样大相径庭,尤其是音乐类非物质文化遗产,在经济飞速发展的商业文化大潮中变得更显商业化和市场化,那些具有浓郁民族文化特色的少数民族情歌,例如姑娘小伙在山野田涧对吟歌唱的情景也在各种商业演出场合及电视媒体中展现,这种失去民间艺术本质、功能和民俗民风特点的表现形式,引起了坚持保护原生态文化生存环境的学者们的质疑。关于非物质文化遗产的活态传承,学界也有争论。坚持保护"原汁原味"原生态文化的学者们认为,非物质文化遗产的传承要保持其生存的原始环境,不能将这些"非遗"音乐文化置于舞台而公之于众,否则将流失其特定的生存状态,使其艺术品位发生改变。但是,社会的发展必将会带来环境的改变,违背了历史发展必然规律的传承是不现实的。为此,也有学者强调,绝对的原汁原味既无必要也无可能,非物质文化遗产(尤其是原生态音乐)只会随着社会发展的环境变化而变化,这是人类社会发展的自然规律,人类文化绝不可能一成不变,非物质文化遗产的活态特性决定其传承必定建立在活态的基础上,并随着社会的发展有机地流变。由此,活态传承才具有了十分重要的价值及意义。

笔者以为:活态化的传承是非物质文化遗产保护与传承的有效方式,这种活态特性决定了非遗传承是建立在传统文化原始面貌的基础之上的,传承中活性的变化既不是对非物质文化遗产的生搬硬套,也不可能离开社会的发展而一成不变。活态化传承是

在中国传统民族民间艺术基础上的延展和再创造,使非物质文化遗产随着历史的变化而变化,在不断变化中适应社会的发展和大众民俗品位的需求,使得那些古老又稍显"陈旧"的传统民间艺术在不断的变化中吐故纳新、持续传承。

(二)歌师传承的时效性

民间传承人和歌师是多声民歌传承的两大载体,对多声民歌的传承起到至关重要的作用。少数民族多声民歌的活态传承取决于民族歌师的言传身教,歌师在活态传承发展中起着决定性的作用。少数民族的歌师,是指以演唱和传承本民族山歌为主的歌唱者。他们不仅拥有丰富的民俗知识和参与民俗活动的经验,而且还在社会群体中,在大多数接受习俗化养成的承受者中获得信赖、荣誉和崇敬。他们是本民族社会中的民间精英,他们富有民歌演唱天赋,表演和创作才艺超群,拥有许多徒弟,在民歌的传唱与发展中维护着本民族文化的血脉,他们是民俗文化展演和传承活动中的主要人物,是世代相续的民俗文化传人和民俗社会规范的主要支配力量。

1. 歌师的概念及价值

歌师都是从歌者衍生而来,都是本民族土生土长的农耕人,他们都有长期学习与苦练的经历,从一个普通的山寨娃娃到歌唱爱好者、学习者、歌者的发展历程,才能使他们成为民歌演唱与传承中具有示范性作用的歌师。少数民族歌师并没有受过正规的学校教育,但他们的歌唱能力、认知水平、做人品德以及迎合民众品位需求的歌唱创作,深受民众推崇,他们在亦农亦歌的生活中走乡串寨传唱民歌,推动着民族民间文化的发展,发挥着歌师的社会功能及社会价值。

少数民族文化的发展都有着特定的生活背景和生存空间,对任何一个民族来说,它一定占有一片特定的自然空间,这片空间中所有的自然特性则构成了该民族的自然生境。① 武陵山片区少数

① 黄海:《瑶族的跨国分布与国际瑶学》,贵州民族研究,2001年第3期,第66—73页。

民族都生存在山势险峻、沟壑纵横的山林之中,艰苦的生活环境练就了他们适应自然的能力,正是这分外妖娆自然景观,深深地影响着他们的歌唱和他们的思维与行为方式,并在这样的环境里唱出了本民族最动听的民歌。少数民族多声民歌是社会和民间口头文学艺术发展的产物,少数民族山寨的人民劳作有歌相随,谈情说爱有歌相伴,婚丧喜庆有歌相依,山寨男女老幼人人会唱歌,歌师在山寨的歌声中成长,在民俗文化中传承祖辈及自己所创作的民歌。少数民族多声民歌的传承除家庭和歌师的教授学习外,节日歌会是最为重要的传承方式和场所,这种以少数民族族群繁衍、宗教祭祀为前提的节日歌会,是民间艺人展示演唱技艺、交流演唱心得的绝佳机会,青年男女以歌会友,以歌传情,少年后生在歌声琅琅的活动中学习演练民歌,在歌会中小试牛刀崭露头角。节日歌会成为传播民俗文化的重要场所,成为孕育一代代民间歌师的摇篮。

 人的感召力是有无穷的,具有影响力的歌师在民族民间艺术的传承中具有很强的引领作用,他们在日常生活中教授后生们以歌传情达意,用歌唱互相激励,用歌声消除疲劳与艰辛,用歌声解除内心的苦闷,在歌声环抱的山寨中,感召他们进入民歌的世界。民族文化的传承离不开环境的孕育,一代歌师的培养更需民族文化熏陶,而少数民族多声民歌的传承与发展,更离不开歌师的努力。歌师是民歌的载体,是民歌文化的具体呈现者,他们在展示自己才华的同时,向徒弟和山寨传授自己的歌唱经验,让后生们耳濡目染受到熏陶,在民歌文化传承中扮演着重要角色,使民族民间传统文化代代相传,是民间文化永不枯竭的活水源头,没有民族山寨的歌师,也就没有多声民歌,歌师在多声民歌的传承中起着重要的作用。

 2. 歌师授徒的类型

 歌师的传承过程讲究"师承有自",以"师承"关系为主。师承是对师父的唱腔曲本、演唱风格等方面继承,歌师的辈分影响其在同行歌师中的威望和地位,跟随辈分高的名师学唱,自然就具有先天的身份和学习方面的优势,成为歌师的概率很大。这种师承关

系对少数民族多声民歌的传承有着深远影响,不同的传承方式有着不同的传承效果,如家庭承袭式传承、拜师授徒式传承等都对传承的内容和表现形式有很大的影响,也直接影响着少数民族山寨民歌的传承。

(1)家庭承袭式传承。少数民族山寨中的歌师大多都是子承父业代代相袭,这种家庭承袭式传承是以家庭内部血亲成员为传授对象的一种方式,讲究家庭授艺的纯洁度。这种传承方式具有很强的排外性和封闭性特点,对于家庭内部成员有着"近水楼台先得月,向阳花木早逢春"的便利,这种封闭性与排他性在少数民族歌师传袭中延续了相当长的时期,主要是表现在以下几个方面:一是家庭承袭式传承确保了良好的文化氛围。作为歌唱世家的学员,从小耳濡目染祖辈和父辈的歌唱,在家庭中自觉接受吟诗作赋、写词作曲和民歌演唱的熏陶,潜移默化地学习记忆着家族歌师的民俗文化和歌唱风格。二是家庭承袭式传承有效保证了家族歌师行业后继有人。民间的家学渊源代代相袭,歌唱已成为家族的荣耀,歌唱学习是家族每一个人的任务和责任,歌师尽可能让子女继承自己的衣钵承接父业,在传授歌唱技艺和民俗文化过程中会倾囊相授,确保歌师行业的家族传承。三是少数民族歌师具有崇高的地位,无论是民歌演唱还是文化修养都精湛出色,他们是山寨中的"知识分子",颇受寨民爱戴和尊敬,使得家庭承袭的成员具有将祖业发扬光大的强烈使命感及责任感,将传承祖业作为自己义不容辞的责任,他们对自己的歌唱技艺精益求精,极力维护家族歌师的荣誉,自信、豁达的性格驱使着他们在承袭中不断创新发展本民族的多声民歌。因此,源于家庭承袭成长的歌师不但有着高超的歌唱技艺,而且心态淡定从容,歌唱时虽是面带笑意,但歌唱用词却非常锋利,对歌中虽有些固执保守,但十分包容谦让,交流中虽充满自信,但又不盲目狂妄,反映出歌唱世家的品德和风范。

(2)拜师授徒式传承。武陵山片区少数苗族多声民歌的传承

除了家族承袭式外,还有通过拜师收徒的方式,这种传承方式有效地扩大了民歌的传播范围。在以歌唱为媒介的少数民族群体中,个个歌唱,人人对歌,拜师学艺的传承方式使更多的人有机会成为本民族的大歌师,从而有效推动着本民族民歌的发展。

说到拜师,我们就会想到传统的拜师收徒:一是正式的拜师仪式;二是确立师徒双方的权利与义务。"一日为师,终身为父"是传统师徒关系的最终目标,也就是一种准"家族承袭"的传承方式,师傅将徒弟视为己出,徒弟视师傅为亲父,通过这种关系的确立,保证师父教学倾囊相授,徒弟为师父养老送终,这是传统的拜师收徒中师父严格挑选弟子的主要原因。然而,在武陵山片区少数民族歌唱传承的拜师收徒中却没有这些正式拜师礼节或仪式,虽然武陵山片区少数民族的行业中也有着汉族传统收徒方式的影响(如木匠、瓦匠、棉匠、铁匠等行业),也必须经过拜师程序方确定师徒关系,但丝毫也没影响到少数民族歌唱的传承方式,拜师收徒只是教授唱歌意义上的一种形式,如侗族的拜师收徒是将孩子们聚集在一起学习歌唱,通过学习歌唱来传承本民族的历史文化与民俗,在此基础上练习本民族的各种民歌,至于能否成为民间歌手或歌师,全凭个人演唱天赋、兴趣爱好及勤奋苦练,和其他民族歌师授徒一样,"没有特定的师承关系,没有特定的空间围合,没有一定的教学程式与设计,甚至没有内容上的规定"。其因有三:首先是武陵山片区少数民族都是"无字民族",本民族文化的传承都依赖歌唱这一媒介,寨民从小就在歌声中长大,儿时在摇篮里听着母亲的歌谣入睡,启蒙着幼儿歌唱的童心;少时群体玩耍歌唱,学习劳动技能与做人;青年时期练歌积累知识,他日歌会对歌相亲。正是这些因素使他们在学习歌唱时始终沿袭着自然发展方式,绝大部分的初学者只是进行基本的歌唱练习,在不断接受歌唱熏陶、不断提高自身歌唱水平的同时增长了见识,从中感受到歌唱的乐趣和学习知识的快乐,逐渐意识到自己已具备歌唱的能力和素质,萌生出争取成为一名歌师的愿望。为此,也有嗓音条件好的青年歌者

为了提高自己的歌唱水平,实现自己的愿望,专程聘请名歌师指导并拜之为师,学习歌唱技巧、歌词韵律、情感表达等,但这种师徒关系仍然是教与学的关系,不具有传统师徒关系的本质。有着歌唱天赋的青年在名歌师的指导下能熟练掌握歌唱技巧,使歌唱得心应手,情感表达准确自然,其歌唱富有很强的感染力,逐渐成为寨中歌师。虽然武陵山片区少数民族山寨中的歌唱学艺过程没有汉族传统拜师中的三叩九拜等仪式,师徒之间的关系随意、自然,没有具体的讲究与约束,但依然有师徒之别、师长之尊,这就是武陵山片区少数民族歌师承袭的一种习俗,这种拜师收徒和家庭承袭方式是山寨歌师传承的主体。

民歌是民间的口头艺术,是各民族人民在生活劳作中口头创作的结晶,歌师是少数民族民歌的传承者,既是民歌的基础,也是民歌的物质载体,歌师的文化传承具有其社会属性,促使民族歌师代代相袭着本民族文化,他们视本民族的文化为千古珍宝,以传承民族文化来增强民族的凝聚力和认同感,不仅是本民族的文化标志,还是民族的精神象征,这就是民族歌师们一生不倦的歌唱动力之源,在多声民歌传承中起着重要的作用。因此,对民歌传承人的保护和培养刻不容缓。

(三)民间习俗中的传承性

歌师在民族文化艺术的传承中起着非常重要的作用,特别是在民族文化艺术的质量提升与创新、歌唱技巧的摸索与经验的总结等方面推动着民族民间文化艺术向前发展。但真正的民族文化艺术的传承仍然需要广大寨民的积极参与,只有将民族文化艺术植根于民族的土壤、扎根在全体寨民的心中,才能实现真正意义上的活态传承。武陵山片区少数民族历来就有着以民族繁衍为目的、以节日活动为平台举办多种群众文化娱乐活动的传统,在实现民族繁衍的同时,有效推动着民族文化的传承与发展。

少数民族节日活动的歌会是民歌外在的文化载体,是孕育民歌的摇篮,武陵山片区少数民族都有自己的传统节日歌会,歌会是

分散居住的各寨民众重要的交流平台,人们在节日歌会中尽情交流,他们以歌会友、对歌择偶,尽享节日活动之快乐。节日歌会在族群中具有广泛的群众性,首先是因为民歌记载着本民族的发展历史,在一句句的歌词中描绘着民族昔日的繁荣昌盛、艰辛的迁徙历程以及与天斗与地斗与压迫者斗争的辛酸历史,族人在歌词中感受着先辈们光辉的足迹,激励着一代又一代人努力拼搏与奋进,勇于承担民族繁衍与昌盛的责任。正是族人有着这种历史的责任感与使命感,使他们唱着自己的民歌,感召着歌词所呈现出的使命,围绕着民族传承与发展顽强地拼搏。其次是因为民歌具有很强的功能性。少数民族节日歌会的本质是通过活动纪念本族英雄、传承民族文化,同时在节日活动中为青年男女提供谈情说爱的场所,以及为族人打造交换生活物资的平台,满足日常生活的实际需求,歌唱则只是节日活动的一种表现形式,正是节日活动中各种形式的赛歌、对歌,为节日活动的开展增添了活力,使活动丰富多彩有趣。少数民族通过长期的摸索与实践,总结出民族文化艺术传承的丰富经验,并在民族繁衍与发展的进程中有着极具成效的做法与措施,有效保证了本民族文化艺术传承的时效性和可靠性。在武陵山片区少数民族中都有着以歌为媒的民俗特点,在封闭的民族山寨中不定期举行节日歌会,为青年男女提供恋爱择偶场所,这种以民族繁衍为目的的节日活动方式有效促进了多声民歌的发展,为了在节日活动的对歌中选择自己称心如意的配偶,他们从小就学习歌唱,努力成为族群中最为优秀的歌手,成为青年男女争选的对象。再次是民歌具有广泛的娱乐性。节日歌会是少数民族最喜爱的活动,活动中山寨与山寨之间的赛歌是必不可少的重要内容,多声民歌的演唱是主要形式,各山寨歌队都会唱起动情的多声民歌来交流情感,表达民族之间的团结和友爱,歌师们用歌唱来切磋技艺、交流歌唱心得,在广大族群面前尽显自己的歌唱才华,奠定自己在民族山寨中的大歌师地位。青年男女在活动中对歌交友,选择自己的伴侣,少年后生们在活动中学习歌唱,在歌师的指

导下观察学习成年人的歌唱表达和演唱风格,为来年活动中一展歌喉做好准备;老人们在歌会中也回忆当年的神勇,唱起情歌,自娱自乐追忆昔日青春,等等。这一切都证明少数民族节日活动是文化艺术最集中的表现场所,多声民歌传承具有广泛的群众性,也正是这种群众性参与使得少数民族多声民歌有着活态性的传承发展,实现真正意义上的传承。

　　武陵山片区人民除了在固定的节庆聚会歌唱以外,他们也会在闲暇之余进行唱歌活动,在家中或户外、田头或村寨都有他们嘹亮的歌唱,这也体现了武陵山片区人民在群体中的民俗传承方式,这种传承基于人与人之间长期的共同生活和经历。武陵山片区民众在婚礼、踏青、节气、祭祀与葬礼等重要活动中,都会唱起具有独特韵味的唱腔与旋律,这些活动都潜移默化地在群体间进行民歌的传播传承,这种民俗群体传承的最大特征是通过民间口语作为传播手段。许多武陵山片区民族都拥有自己独特的语言,在日常生活中的交流沟通也以本族口语作为情感纽带,这也是武陵山片区民族民歌传播的基本形式。如在日常生活中同辈间开玩笑时,就会运用到俗语或俚语等民歌语调调侃逗乐;在丧葬礼仪进行绕棺时,亲属们与祭师绕着棺材走动数圈,并且在此过程中相互哭诉对歌,以此来表达悲痛之情;当青年男女在对唱情歌时,也是自然而然使用口语化民歌音调来调情对话。站在历史角度,武陵山片区民族语言在民歌传承中得以延续,承载了厚重的民族文化前行着,这些文化使得武陵山片区人民形成了自己的审美直觉与民族文化认同感。在群体民俗传承中,得到民歌文化的熏陶,随着相关民俗礼仪与民歌的结合,在漫长岁月中增加了群体传承的意识。

　　保护和传承本民族文化艺术是族人共同的神圣使命。在信息化智能化的今天,武陵山片区民族文化艺术受到各种文化价值观的影响。少数民族文化艺术的活态传承,最重要的是让族人认识到本民族文化艺术所蕴含的特有文化价值、艺术价值、精

神价值,特别要让年轻人知道"民族的就是世界的",文化艺术不仅体现了民族顽强的生命力和丰富的创造力,还影响着民族的生存和生活方式,是祖祖辈辈智慧的结晶,是民族的巨大财富。只有对本民族文化有了深入的了解和认识,才能唤醒内心的民族责任和民族认同感,才能自觉成为民族文化艺术的践行者和传播者。

(四)建立少数民族歌师传承制度

歌师是民歌传承发展的重要纽带,肩负着保护非物质文化遗产的重要使命,在少数民族山寨打造一支高素质的歌师队伍,才能确保少数民族多声民歌得到有效传承。为此,要从根本上解决歌师的待遇问题,从政策入手,在制度与经费上予以保障,逐渐建立扶持歌师传承人的制度。对各乡镇、村寨的歌师情况以问卷形式做统计与调查,可包含:歌师性别、年龄、文化程度、歌唱水平、歌唱年限、熟知民歌的数量、培养徒弟的人数等相关情况,再依据他们的问卷综合指数及实际情况来评定歌师的级别。对不同级别的歌师所享受的待遇均区别对待,可将最高等级的、年富力强的歌师招聘到群艺馆、文化局、民俗传习馆等部门工作,发挥高级别歌师的传承能力,这样才能使其有足够的空间、时间从事民歌传承与接班人的培养教育,还可进行文献资料、音响音像、数据分析、发展研究等工作。中级歌师队伍可进入乡村文化干部队伍,每月享受来自政府的误工补贴,等等。这种对歌师评定级别的政策制度可树立当地歌师的自信心,提升他们的社会地位,对其经济收入也有合理保障,解决他们的生活生计,让他们没有后顾之忧地进行传承工作,乐意接受此项工作重任,这样还能吸引青年人回归民族山寨并以此为职业,投身传承与保护民歌的事业,为少数民族民歌的传承而不懈努力。

二、课堂教育传承

多声民歌的课堂教育传承是指在国家教育体制下以学校课堂

教学来实现传承,其中包括全日制中小学和地方高校的艺术教育,通过学校对多声民歌的传唱,提升学生对民族民间音乐文化的认识和传唱的能力,使本地多声民歌在地方中小学和高校得以广泛传唱与传承。

(一)中小学的课堂教育传承

我国是一个多民族国家,各民族都有着灿烂文化和丰富的民族艺术资源。武陵山片区多声民歌是各民族音乐文化的结晶,其以动人的旋律、形象的词句、丰富的表演记录了本民族生活劳动的方方面面,通过民歌传唱彰显出民族性格。民族民间音乐文化是丰富的教育资源,在民族文化中蕴含着无穷的智慧,需要通过教育来进行传承。如何充分尊重各民族文化的多样性,使民族文化得到有效的传播与传承,是我国中小学教育中的重大课题。将少数民族多声民歌引入中小学校音乐课堂,既能够培养学生的民族意识和少数民族音乐的传唱能力,全面提高学生的音乐文化素养,也可有效促进少数民族多声民歌的传播与传承。

我国已普及九年制义务教育,武陵山片区的教育随着时代的发展而不断完善和进步,在少年儿童的教育中起着决定性的作用,民族地域九年制义务教育的成功开展,为民族山寨的文化脱贫和山寨经济建设与发展发挥巨大作用。近年来,在弘扬民族文化和建设文化强国的指导下,我国教育观念不断转变,民族民间音乐文化作为重要的文化和教育资源被纳入中小学教学活动范畴。武陵山片区中小学艺术教育中,围绕着民族文化的传承,各学校在研究少数民族音乐文化的基础上加大了对其教育教学的研究和实践,并取得了阶段性的效果。例如位于怀化市南部地区的靖州苗族侗族自治县,围绕着国家级非物质文化遗产——靖州苗族歌鼟的传承,结合靖州县教育教学的实际,制定出了切实有效的民族教育教学目标,在靖州苗族歌鼟课题教育中走出了新路子,探索了新办法,获得了新成效。首先是靖州苗族歌鼟的传承得到了县委县政府的高度重视,早在20世纪90年代,靖州县委县政府就对传承在本县三锹乡苗

族地区的多声民歌——歌䅽的传承与保护进行了专题研究,并由时任县委副书记梁永泉挂帅,由县委宣传部、县民委、教育局、文化局组成"苗族歌䅽传承领导小组",对苗族歌䅽进行了有效的保护和研究,并于 2006 年 5 月成功申报并列入国家级非物质文化遗产保护名录。其次是近年来在县委县政府的领导下,苗族歌䅽得到了有效的保护与传承,在民歌挖掘、理论研究、旅游开发、文化成果上都取得了很好的成绩,特别是在中小学课堂教育传承上成果突出,将靖州苗族歌䅽运用到中小学课堂教学中,使苗族歌䅽这一非物质文化遗产得到有效的传播与传承。目前,靖州苗族侗族自治县的中小学都开展了苗族歌䅽课堂教学,学生人人学唱苗族歌䅽,个个都是苗族歌䅽的传播者和传承者,该县成为武陵山片区少数民族民间音乐文化传承较好的县市之一。其具体做法是:从本土知识的视角对中小学的教育目的、教育内容、教育方法加以改革,使民族民间音乐的教育更加规范、系统、合理,成为靖州苗族歌䅽传承的有效载体。一方面运用课堂教育手段实现民族音乐文化的传播与传承;另一方面,以此来促进对苗族歌䅽的挖掘、整合与研究,使苗族多声民歌得以创新发展。

1. 制定教学目标

教学目标是指学校组织的教学活动所需达到的预期标准。将苗族歌䅽引入中小学音乐课堂教学,根据苗族歌䅽的音乐文化特点以及学校的教学实际,制定了符合学校育人目标前提下的音乐课堂教学目标。

(1) 通过学习苗族歌䅽,树立民族文化观念,加深对民族文化的理解和民族认同感。

(2) 了解苗族的起源和发展以及歌䅽的艺术特点、传承方式、文化价值。

(3) 通过学唱苗族歌䅽,培养学生民族文化的鉴赏能力,提高艺术修养。

(4) 掌握苗族歌䅽演唱的基本方法和唱腔,成为苗族歌䅽的

传播者。

2. 制定教学原则

按照教学目标要求,始终围绕着苗族歌鼟的传承,在演唱、表演等方面进行技能训练,体验苗族歌鼟的情感表达方式,培养学生对民间艺术的学习热情。

(1)理论学习与歌唱实践相结合的原则。坚持以课堂教学为主体,在学习音乐相关知识的同时以学习歌唱苗族歌为重点,通过听、唱、演等教学活动体验苗族歌的文化艺术价值。

(2)民族教育与音乐教育相结合的原则。通过组织学生外出采风和请民间艺人进校园等形式学习体会原汁原味的苗族歌,通过了解苗族民俗文化达到理解苗族民歌本质特征的目的。

3. 改进教学方法

在已编写的苗族歌鼟教材的基础上,努力运用信息化教学手段和聘请传承人教学的方式,着重强调课堂教学的实践性和时效性,达到唱得准、演得像、理解深的教学效果。

(1)教学过程中通过对苗族歌鼟的学习来加强对苗族文化的认识。

(2)创设民俗教学情境,设计突出苗族文化特色的教学方法以激发学生的兴趣。

(3)以视频、图像等多媒体教学手段形象生动、直观地比较苗族歌鼟与其他民歌的演唱方法和演唱特点,增加学生对歌唱的认识。

从民族音乐文化教育的角度看,苗族山寨中的小学音乐教育是承接民间歌师对学生进行启蒙后的教育提升,而其他小学的音乐教育仍是一种新的启蒙教育,有着普及性教育特点,但其都具有很好的传播性和传承效果。中小学学生是求知欲望最强的学习阶段,也是价值观、审美观初步成型的重要阶段,在这一时期通过对其进行有效的民族文化的学习,有助于学生感受和理解民族文化,有助于培养学生正确的审美意识,形成正确的人生观、价值观,实

现多声民歌课堂教育传承的目标。

（二）地方高校的课堂教育传承

文化是民族的血脉,是人民的精神家园。非物质文化遗产是人类社会世代相传的知识宝藏,有着民族古老的生命记忆和文化基因,体现出一个民族的智慧和民族的精神。我国是一个有五千年历史的文明古国,灿烂的民族文化是中华民族的宝贵财富,是先进文化的珍贵资源。非物质文化遗产又称无形文化遗产,它具有口头性、活态性、传承性的特征。口头性是指：非物质文化遗产以口传身教与心悟的方式实现传承,极少有文、谱方式的留传。活态性是指：非物质文化遗产在人类的文化活动中将文化内涵传达给广大民众,在传承与传播的过程中具有一定的变异性和创新性。传承性是指：非物质文化遗产以社会群体或个体方式世代继承与发展。非物质文化遗产是我国历史的见证和中华文化的载体,高等教育是优秀文化传承的重要阵地,教育的目的是育人和服务社会,同时也注重文化的传承和发展。建设优秀传统文化的传承体系,搞好非物质文化遗产保护和传承,是新时期大学教育的重要使命,高校有责任有义务努力承担起当地非物质文化遗产的教育、传承、研究及保护工作。

1. 地方高校非物质文化遗产教育传承的必要性

我国非物质文化遗产种类繁多、内容丰富,各地域、各民族都有着特色鲜明的非物质文化遗产,成为民族文化与历史传承的重要载体。在"弘扬民众文化""民族文化自信"的进程中,研究与保护非物质文化遗产对于发扬和继承我国民族优秀传统文化、增强民族自信、促进先进文化建设和精神文明建设都具有深远的意义。区域性高校的教育和文化实体有着独特的区域文化背景和精神文化品牌标志,是区域文化研究和建设的重要力量。在挖掘研究区域非物质文化遗产的价值、构建非物质文化遗产教育传承体系等方面,地方高校有着迫切要求和重要使命。非物质文化遗产的教育传承是地方高校服务社会的重要内容,高校应成为民族文化研

究与传承、创新与发展的重要平台,在高校进行中华民族传统文化教育、实现非物质文化遗产的教育传承是高校研究的重要课题。地方高校汇集了大批知识精英,师资力量雄厚,他们是研究与传承非物质文化遗产的主体。高校具有科研创新的优势,在传承的理论研究和教育实践上能够为非物质文化遗产保护提供强有力的支持,通过举办学术研讨会、设立非遗研究机构、展示研究成果等形式为非遗教育传承提供理论支撑和实践保证。非物质文化遗产是民族历史的见证,反映着民族的历史文化传统与文化变迁,承载着民族发展中的厚重历史,非物质文化遗产的教育传承是提高人才培养质量的重要举措。大学生是民族文化的传承者和建设者,民族文化是大学生必不可少的重要内容,可以从灿烂的民族文化中学习丰富的文化知识来熏陶情操、感悟人生,提升审美情趣、树立远大理想。通过非物质文化遗产在地方高校的教育传承,培养当代大学生对我国民族文化的认同感。通过对民族文化的学习树立正确的核心价值观,有利于激发大学生的民族精神和爱国情怀,提高民族自信心和自豪感,有利于提升大学生的审美情趣和文化品位。非物质文化遗产的教育传承是地方高校提高人才培养质量的重要举措。

2. 地方高校非物质文化遗产教育传承的实施途径

武陵山片区地方高校在少数民族多声民歌的教育传承中做了大量的工作,取得了一系列的教学成果,培养了大批的非遗传承爱好者和工作者,在武陵山片区少数民族多声民歌的传承中起着积极的作用。怀化学院是坐落在湘西的一所普通本科院校,该学校长期以来坚持服务地方,在非物质文化遗产的教育传承方面做了大量的工作,围绕着少数民族音乐文化的挖掘与研究,摸索和创新了民族民间文化艺术在高校教育传承中的思路,除了对民族民间文化艺术进行挖掘、整理、研究之外,对非物质文化遗产在高校教育中的活态性传承进行了分析,对民族民间文化艺术形式与文化空间在活态传承中才具有鲜活生命力的问题进行了研究,并在民

族民间艺术的教育传承中取得了丰富的成果。

(1) 整合力量,服务地方。服务地方经济文化是地方高校的重要任务,也是实现"产—学—研"的重要途径。如怀化学院在服务地方文化建设中,利用本校师资优势,围绕着少数民族传统文化艺术的传承,加强与地方非物质文化遗产管理办合作,建构起地方民族民间音乐文化传承的教育目标,对教育改革与发展起着重要的指导性作用。非物质文化遗产具有很强的民族特性,它依托于"人"本身而存在,以声音、形象和技艺显现出民族"活"的品位,在民间口传身授的传播中得以传承。

怀化学院在教育传承中紧紧抓住民族民间文化艺术活态性的特点,为使大学生直接地感受和了解非物质文化遗产的丰富内涵,较好地学习掌握民间文化知识和民间绝活技艺,提升大学生民族民间文化艺术传播能力,自觉成为非物质文化遗产的保护者和传播者,创设了"怀化学院非物质文化遗产传承基地""五溪民族音乐传习所",并在音乐舞蹈学院开设了非物质文化遗产的相关课程,让"非遗"传承人带着民族民间文化艺术走进校园、走进大学讲堂,大学生在感受非物质文化遗产活态传承的同时,学习"非遗"传承人坚持本民族文化艺术的执着精神和高超的表演技艺,这是民族民间文化艺术保护和传承的重要途径,也是校地合作的有效途径。

(2) 依托民间,活态传承。非物质文化遗产传承基地的工作内容主要是湘西周边各少数民族民间音乐文化的教育传承,怀化学院 2008 年成功申报为"湖南省少数民族文化传承基地",启动了各项研究工作,组建了研究和教学团队,其中重点打造的研究平台——"五溪民族音乐研究所",围绕着武陵山片区少数民族国家级"非遗"项目进行研究,其中包括:侗族大歌、苗族歌𠮩、瑶族山歌、侗戏音乐等。目前学院聘请了 32 位湘西地区民间非遗传承人为湖南省少数民族文化传承基地的指导老师,其中国家级"非遗"项目的传承人有:靖州苗族歌传承人龙景平,辰溪鸣哇高腔号子歌传承人米庆松,沅陵辰州傩戏传承人李福国、

聂满娥、溆浦、辰河目连戏传承人周建斌,辰河高腔传承人邓七枝,新晃侗傩戏"咚咚推"传承人龙景昌,怀化上河阳戏传承人阳贤秀,通道侗戏传承人吴尚德,通道侗族芦笙传承人阳枝光,侗族大歌传承人胡官美,等等。学院依托民间"非遗"传人的献艺表演,有效促进了少数民族民间艺术活态传承的教学与实践,加强了大学生对非物质文化遗产认识,提升了大学生的艺术审美能力,扩大了民族民间音乐文化的传播范围,起到了很好的教学效果。通过学习,项目组的大学生将所学习到的表演内容运用在艺术实践之中,将原汁原味的民族民间艺术搬上舞台,使更多的大学生了解少数民族民间艺术,指导更多的大学生学习和实践民族民间艺术表演项目,扩大了传播范围。大学生在民间传承人和学校教授的指导下,将民族民间文化艺术加以创新,编排出大型的文艺节目,在地方各类文化活动中展演,有着很好的传播效应,取得了可喜的成果。其中,《侗族大歌》《苗族歌鼟》在全国文艺比赛中获一等奖,《侗漂摇歌》在央视综艺频道展播。成果的取得无疑证明非物质文化遗产的教育传承需要地方高校的积极参与,在挖掘整理研究的基础上,通过实践教学、艺术展演等方式来传播和实现活态传承效果显著。

(三)传习所的教育传承

在非物质文化遗产保护的大背景下,民族民间音乐文化的继承与发展成为非遗保护工作的主要事宜。《文化部关于加强非物质文化遗产生产性保护的指导意见》第三条"科学推进非物质文化遗产生产性保护工作深入开展"第六点"建设基础设施"中明确指出:要充分发挥政府职能,合理布局,有计划地建设一批非物质文化遗产生产性保护基础设施,为代表性传承人提供必要的生产、展示和传习场所。鼓励开展非物质文化遗产生产性保护的企业、单位和个人根据自身条件建设非物质文化遗产展示馆(室)和传习所,鼓励社会力量参与非物质文化遗产生产性保护设施建设。充分发挥已有设施的作用,积极开展宣传、展

示、传习等活动。① 多声民歌作为中华民族优秀传统文化,其历史悠久,是中华文化宝库中的璀璨明珠,具有鲜明的地域文化特色和价值,体现着少数民族热爱生活和对美好生活的憧憬,是民族智慧的结晶。有必要以"非遗"传习所的方式来秉承"传递文化、传承工艺、活化发展"的理念,以恰当的展陈方式来呈现各民族博大精深的文化传统,使民族音乐文化更好地传播与传承。可以借鉴其他民族传习所(馆)的规模与管理模式,打造富有特色的少数民族多声民歌传习馆。传习所的建立模式与方案有两种。其一,可由政府负责筹建,开展文献类资料的搜集、挖掘、整理和出版工作,以及民歌表演的研究,也可建立民歌教育机构,民间歌师、教师与研究人员均可纳入国家事业编制。其二,可拉动企业出资建造,按企业管理模式来经营运作。传习所可选址于旅游景区,便于在各种旅游节、艺术节、民俗活动中获取稳定的经济收入,以传习所为中心,附带光碟制作、广告宣传拍摄、学唱民族优秀歌曲等多种形式增加创收。传习所的培训对象可为当地的歌手,也可为向其他地方输送歌师奠定基础。传习所可积极将学员推荐到各级民歌比赛中锤炼与表演,不仅可宣传本地优秀的少数民族民歌,而且可通过交流带回更多的宝贵资源,这种模式顺应了时代的发展。例如,从 20 世纪 90 年代起,张家界旅游职业技术学院就开始开办土家族歌师培训班,聘请当地歌王前来教学,招收的学员也需有一定土家族民歌的歌唱基础,学员规模为一个正常行政班级人数,培训时间为一至两个月,这些学员通过学习再回到原属地后可进行一定范围的民歌传承与传播,能为武陵山片区少数民族民歌保鲜、增加时代元素、提升内涵式创新,也能吸引更多年轻人热爱本土多声民歌,为传承发展提供良好的机遇与平台。传习所展示方面的定位职能包括技

① 文化部非物质文化遗产司:《非物质文化遗产保护法律法规资料汇编》,文化艺术出版社 2013 年版,第 63 页。

艺传承、信息搜集、学术研究、陈列观赏、文创活化、旅游开发和文化保护等，其社会功能的定位主要为专业研究和社会教育提供良好的环境和条件，欣赏与感受传统文化作品，了解与学习传统工艺。传习所是在"非遗"的生产性保护过程中逐渐探索出来的一种传承路径，是民间活态传承和学校课堂教学传承的补充。传习所的设置有助于将家庭松散式传承、学校教育的理论性传承、传习所集中式活态性传承三者有机结合，在传承人的带领下形成现代民族民间音乐文化的传承方式。少数民族文化艺术的传承主要靠口传心授，没有固定的程式，有着地域性的特点，近年来，虽然在多声民歌研究方面发表了相关论文、出版相关专著和教材，但少数民族多声民歌的学习更多是体验歌唱的那种"味"，正如民间歌师所说：光有书本不行，还是要跟着歌师唱才能唱出那个"味"。所谓的"味"，是指少数民族多声民歌情感表达中所具有的特殊表达方式，是民俗的需要，也是歌唱技巧的体现。

1. 展示空间的独特性

传习所可采用叙事空间的手法来再现少数民族历史，重现武陵山片区少数民族多声民歌的魅力。例如采用复原过去民族山寨节日活动中的赛歌场景，再现少数民族歌会上的情境，展现少数民族青年男女谈情说爱时的对歌场面等。同时还可以再现民族山寨中的走村串户、赶集贩卖、货物交换的场景；或是吊脚楼前的母女相授、姑嫂相帮、邻亲相学、歌师相教的民俗场景；又或是土家族姑娘闺房哭嫁的情景再现……通过这些真实的场景再现，情景交融，使学习者"亲临"其中，"参与"民族民间民俗活动及多声民歌传唱。传习所这种引人入胜的场景，使学习者沉浸在情境之中，获得对少数民族民俗和多声民歌传承的整体感受和记忆。当然，这些都需准确把握时间和空间特征，在民俗环境再现的创设上运用新技术辅以演示，达到还原再现场景的真实效果，吸引学习者的注意力，提高传习所的教育功能。

2. 展示空间的艺术性

传习所的创设应彰显空间的韵味，通过丰富空间的层次和

维度的美学界定,使二维和三维等不同维度的空间进行转换。展陈的整体设计要具有简练的形态、深远的意境和浓郁的文化氛围,精准呈现和真实传递,通过精心的空间设计为展示方式提供更多的可能性,创设更加逼真的情境,在体验中以富有韵味的美学意趣来提升展示的品位,提高展陈的艺术性。

3. 展示空间的丰富性

传习所体验区是"非遗"展示空间的传习区和交流区,即"非遗"传承人与学习者之间的体验传习区域,提供给学习者与民间歌师进行互动,当学习者在某一情境中听到多声民歌演唱,他就可以借助展示空间设计中的体验,了解少数民族多声民歌的形成与发展、历史与渊源以及对其民族传承的影响,理解多声民歌背后更深层次的内涵及象征寓意。

总之,传习所是传习教学、交流互动的场所,以授徒的方式传承"非遗"文化与技艺,以"非遗"展示空间的独特性,复原历史场景,在精心营造的自然生态空间意境里,使静态的展示空间富有动态的节奏感和丰富的层次感,通过与"非遗"传承人之间的双重交流互动,让学习者身临其境的视觉冲击感和感同身受的情怀,深刻体验和理解民族民间文化艺术的内涵,从而达到少数民族多声民歌的活态性传承目的。

三、社会传承

民族文化凝结着本民族的精神文化和物质文化,其通过民族语言、民间艺术、民族风俗等方面展现。民族文化是新时期文化创新发展的重要源泉,是"文化大发展、大繁荣"建设的必然需求。《关于实施中华优秀传统文化传承发展工程的意见》[①]中强调:"鼓

① 《关于实施中华优秀传统文化传承发展工程的意见》由中共中央办公厅、国务院办公厅印发,对如何实施中华优秀传统文化传承发展工程作出了具体要求,文件于 2017 年 1 月 25 日发布并实施。

励和引导社会力量广泛参与,推动形成有利于传承发展中华优秀传统文化的体制机制和社会环境。"党和政府的支持强有力地推进着社会参与民族文化传承的发展。

民族文化的传承是"文化再生产"的发展过程,不断提升社会对民族文化的共同意识,是实现民族精神和民族文化再生产的重要途径。在这一发展进程中,社会力量在政府的指导下参与民族文化的传承,能够在全社会形成一种强大的民族认同感和内驱力,树立起民族文化自信心与自豪感,从而在地方政府的主导下,在各民间机构和企业团体的参与下,多方合作进行少数民族多声民歌理论研究、对外宣传与传播、文化活动创新发展的传承。

(一)政府引导下的社会传承

关注思想共识,增强社会认同,落实社会主义核心价值观。社会主义核心价值观是当代中国精神的集中体现,是社会共识的"最大公约数",彰显了国家的价值内核,凝聚着14亿中国人民共同的价值追求,勾画出多元社会的共同理想。在文化自信、文化强国的建设中,加强民族民间文化艺术的传承,须牢牢把握社会主义核心价值观,引导少数民族民间文化艺术传承与发展,在与少数民族山寨群众达成思想共识的基础上,坚定广大群众实现民族民间文化艺术传承的信心,为少数民族多声民歌的传承提供有效的保障。

1. 完善民族山寨文化管理制度

新时代,面对新问题,在坚持文化自信的建设中,应当始终秉持积极的文化发展心态,坚持正确的文化发展方向,不断优化文化发展的体制机制。政策倾斜和资源整合是少数民族多声民歌传承的重要内容和管理手段,完善民族山寨文化机制,加强国家对民族文化传承的主导作用,出台相关管理制度,为少数民族多声民歌的传承与发展提供强有力的保障,促使民族文化在传承中科学、系统、长期有效地发展。首先是要协同好民族文化建设与地方经济建设的发展,通过挖掘和开发少数民族地区的优秀文化资源,推出

颇具民族特色的优质文化产品,打造与之相适应的民族文化产业,在有效传承和发展民族文化的同时提高社会效益及经济效益,促进民族山寨经济、文化的协同发展,为民族文化传承提供经济支持与物质保障,从而使少数民族山寨民众可以通过自己的努力解决经济发展中的实际问题,增强寨民的认同感和归属感。其次要推进少数民族文化传承的制度建设。建立具有前瞻性、指导性的民族文化传承管理制度,加强和完善民族文化传承的政策和法律法规体系建设,注重建设中的政府协调管理机制,从而激发民族山寨群众自觉参与民族文化传承的积极性,加快实现文化治理多元化,建立起政府、民间团体和山寨群众协同管理的有效体制,有机整合人力、物力和财力资源,将少数民族山寨文化建设落到实处。

2. 立足本土传承优秀文化

传统文化守本固基是文化传承发展的本质要求,是优秀民族文化积淀的必然结果。民族优秀文化沿袭着本民族的传统文化血脉,在实现其原汁原味传承的基础上,努力进行创造性传承发展。首先是挖掘整理与研究少数民族传统文化,在把握其传统美德、人文精神和审美品位的前提下,将民族民间优秀文化融入少数民族山寨民风建设、道德建设之中,保证传承的优质性,使少数民族传统文化得以保护、传承和发展。其次是在融合新内容、增添新形式上下功夫,通过少数民族传统优秀文化与现代先进文化的融合来增强民族文化的时代感,加强民族文化发展的适应性,提升民族山寨群众的文化品位。再次是加强和完善民族山寨的文化发展"软件"设施建设,如电视广播、网络信息服务等,丰富民族文化的传播方式,不断扩大和增强少数民族优秀传统文化的传播与传承。

(二)学术团体的理论研究

在民间传承与政府引导的过程中,有一批专门从事少数民族音乐研究的专家学者对民歌传承作出了自己的贡献,他们对少数

民族音乐进行了系统的收集与改编,同时也创造出许多脍炙人口的民歌。比如《苗岭的早晨》就是白诚仁先生于 1974 年根据典型的苗族音乐素材创编而成,其在原有基础上加入了富有时代气息的音乐语汇,增强了苗歌的影响力,为苗族音乐的发展奠定了扎实的基础。民族音乐专家围绕少数民族音乐做了大量的理论研究,并通过不同的视角如传播学、民族学、生态学等对其进行了全面透彻的研究。随着经济全球化发展,原生态的少数民族文化逐渐汉化与同质化,民族音乐特征也日趋软化。在此过程中,走本土民族化道路成为少数民族文化保护与发展的必然之路。除此以外,侗族当地政府也召集侗学专家,组建专门的侗族多声民歌研究基地,对原生态多声民歌搜集、整理后进行编目与研究,在此过程中"取其精华而去其糟粕",将"民族的就是世界的"之内涵与时俱进地传承。当然,现代审美也为侗族多声民歌注入了新的血液与元素,向着规律性的多元方向前行,不仅存有原生态的素材,而且还富有现代的特色,这样一来,侗族多声民歌的生命力将更持久地为人们所接受、认同,也为进一步开发侗歌校本课程、培养侗族多声民歌传承人、推动本土音乐文化传承奠定了坚实的基础。

少数民族民歌所传播的地域比较偏远,原生态的多声民歌往往分布零散,多声民歌作为少数民族文化的一部分,在传承过程中首先要进行的是收集与整理,还需对原生态多声民歌进行记谱与分类,再通过多种途径进行传播与传承,同时要发挥传承人的作用,加强武陵山片区少数民族与其他各民族间的交流及与世界文化的交流,不断扩大其影响力。此过程中要扬长避短,将少数民族多声民歌的精髓根植于世界文化之中。其次,可通过政府在少数民族聚居地建立多声民歌管理部门或机构,专门的研究人员可深入聚居地对本土居民进行访谈、交流,了解少数民族民歌历史源流及文化背景,可以系统化地对此进行资料收集与研究分析。再次,少数民族多声民歌的题材、元素均源自生活,研究人员。通过对民

族生活、节日、习俗的了解来记录翔实可靠的音乐背景及民族素材。在"文化强国""文化自信"建设的大潮中,地方政府对民族民间文化艺术的扶持与保护意识逐渐加强,对传承机构、传承人的管理和扶持力度逐步加大,在非物质文化遗产保护的过程中,学术团体也将发挥更加积极的作用。

(三)互联网媒介的推广

建构传播体系是传承民族文化的重要途径,民族文化的传承与发展始终离不开广大人民群众的参与和努力。随着现代信息技术的高速发展和自媒体的完善与普及,互联网已成为广大人民群众收集、学习和传播文化的重要媒介,现代信息技术直接影响着民族山寨人民群众的思想观念和生活方式。信息技术的发展为民族山寨优秀文化的传播提供了良好的媒介,推动了山寨文化的传承与发展。为此,民族山寨必须努力建设与之相适应的管理方式,一方面要在加快民族文化传承人的队伍建设中,不断提高山寨民众的文化素质,特别要加强对民族山寨青年一代文化人才的培养,学习新技术、运用新方法,提高山寨工作人员的文化素质和运用互联网传播本民族优秀文化的能力,增强优秀民族文化的传承信心,自觉成为民族民间文化艺术的传承者。另一方面,要以互联网和通信设施为平台,构建现代传播体系,使其成为民族文化输入和输出的有效媒介。建立健全山寨网络、通信等相关设施,为民族文化的信息化传承、活态性传承及创新性发展提供良好的社会环境,完善和创新民族山寨文化传播体系,充分利用现代信息技术和互联网络平台,形成统一联动、传输快捷、多层次覆盖的文化传播网络,发挥其传播效能,实现多声民歌的有效传播和传承。

互联网进入千家万户,为传统民族音乐的传播与传承提供了很好的平台,网络的快捷性、时效性优势,为多声民歌的传承注入了活力,为传播和推广多声民歌奠定了现代传承的手段。多声民歌作为优秀传统音乐文化的一部分,利用新媒介——网络进行传

承及推广,通过互联网的广泛运用,使山寨的优秀文化走向世界,让更多人了解和喜爱民族音乐文化,以互联网为媒介,使多声民歌获得急速传播。如大歌是侗族多声民歌的典型代表,在其创作构思、演唱技巧、声部形态及情感表达上都体现出侗家人的音乐天赋和文化特点,也体现出侗族大歌独特的艺术价值和文化价值。当今,我们可以通过互联网随时随地搜索到相关信息和侗族大歌的演唱视频,让世界人民了解和欣赏我国侗族的天籁之音。这些都是借助新媒体——网络的力量,向全世界传播了我国少数民族传统音乐文化。网络时代背景中的少数民族音乐文化传承,可积极利用互联网媒介建设系统的传播空间,如开设相关网站,呈现出系统性、专业性、新颖性的审美设计,要求内容涵盖面广、形式新颖,并以现代审美需求为导向,打造互联网上的民族传统音乐空间。如在音乐网站的建设中考虑设置侗族多声民歌板块,将不同功能、风格的歌曲进行分类,再辅以视频展现于众,加深对文字介绍的视听印象,力求对侗族多声民歌有全方位的深化了解,同时提高广大群众对多声民歌的关注与青睐。

（四）社会文化活动传承

在民族音乐文化传承过程中,出现了民歌曲谱手抄本、印刷品的问世,加强了民族文化的大众传播速度与影响,单一传统的口传心授模式在一定程度上得以改变。例如土家族传统民歌已从本土文化迈入国内高校和研究专家的视野,包括土家族相关资料文献、地方志等记载在本土民歌传承中起到了至关重要的作用,也为专家学者对土家族音乐文化的研究提供了理论依据。中华人民共和国成立后,一批研究机构和学校的相关专家学者对土家族多声民歌进行了系统研究,逐步带动了本土文化部门牵头对民歌文化资料的搜集与整理。近些年,出版界相继又推出大量相关土家族民歌的曲谱及研究书籍,其中贡献较大的有中央民族大学出版社、贵州民族出版社与民族出版社等。与此同时,我国地方高校选订教材中也出现大批经典优秀的土家族民歌,进一步推动了传统音乐

文化的传承发展,加强了大学生这一群体的民歌文化教育。纵观专业学术期刊,《民族文学研究》《民族论坛》《中央民族大学学报》《民族艺术》等都对土家族民歌的研究成果进行了刊载。

在对民族民间音乐素材进行挖掘整理时,可用录音、摄影、录像等数字化科技手段对其进行抢救,尽最大努力将原生态民歌系统、真实、完整地记载,以方便对静态数据的保存,还可利用其制作活态传播的对外宣传资料。在社会传承的各种模式中,筹建生态文化村为少数民族音乐文化传承提供了广阔的空间与机遇,也承担着保护、保存、传播的重大功能。在社区文化断裂与经济大潮影响之下,重构生态圈可以全面协调本土文化与经济资源,并可获得良好成效。生态文化的建立包括对民俗建筑、庭院设施、生态景观、资料文献、古迹文物等方面的打造工程,展示少数民族村寨的原始风貌及民歌留存环境,为民歌传承及传播提供亲民的大环境与氛围,在独具少数民族特色生态圈内规划出能够传承民族文化的宝地。例如苗族聚居地得到政府支持可考虑建造一座苗族民歌博物馆,利用现代化技术展出苗民的生活、劳作等场景,感受当地风俗文化,体验原生态民歌的魅力。在展出少数民族非物质遗产的同时,结合当地非物质文化遗产中民族民间音乐的相关展示,就能够科学、积极、创意化地传承和弘扬民族传统音乐,还可将苗族民歌进行数字化编目、分类,建立苗族民歌交流网站,不断用新媒体传播民歌,加大传承力度,对苗族民歌进行更有效的保护与传承。也可在苗寨建设规划中设计民间精品步行街、民俗文化街道等,为传统文化的推广、传承、宣传营造氛围,利用这种新兴文化产业给本地村民带来经济效益,增加政府财政收入,并将其反哺民族民间音乐的发展,形成良性循环,推动整体苗族音乐文化、旅游文化的全面发展。

四、多声民歌发展的新思考

民族文化是人们在劳动生活中创造出来的,有着本民族的精

神文化和物质文化所形成的鲜明特色,体现在民族的语言、文字、科学、宗教、艺术、风俗等各个方面。将民族传统文化融于当今社会发展之中,既是民族文化传承的必然选择,也是"文化大发展、大繁荣"的重要基石。

新时期民族文化的发展与创新应当将民族文化融入社会实践当中,以优秀的民族文化传播与社会的发展紧密相连,在"文化大发展、大繁荣""文化强国"的建设中加强对民族文化的传播与传承,适应人们日益增长的精神需求。民族文化的创新发展是传统民族文化与新时代文化的碰撞与融合,有利于创造出更具有民族特色和时代气息的社会文化,在民族文化的传承与发展进程中我们需要加强对文化精髓的理解与吸收,从而有效地促进民族文化的发展。文化具有时代的特质,民族文化应在与新时期社会文化的碰撞中不断融入社会文化的元素,逐渐成为既有民族文化精髓,也有时代气息的新文化体系,从而使民族文化在新时期社会发展中以其特有的民族文化精神得以创新发展。民族文化中最直观、最具特色的是民族的审美方式和艺术表现形式,其可通过舞蹈、音乐、建筑和风俗习惯来表达一个民族积极奋发、敬畏自然、乐观向上、坚韧不拔的优良品格,通过感悟自然、体会人生,将理念凝聚成良好的民族心理与优秀的民族品格,创造出优秀的民族文化成果,在新时代社会生活中彰显价值。

文化自信是一个国家或民族对自身文化价值观的充分肯定,是对自身文化生命力的坚定信念。中华民族和中国人民是最有理由坚持文化自信的,这种自信源于博大精深的中华传统文化,具有深厚的文化底蕴、鲜明的民族特色、强大的文化生命力。中华民族传统文化历经数千年的洗礼,不仅没有过时,反而更加熠熠生辉,因此,文化自信具有强大的文化资源基础。少数民族文化是中华文化的重要组成部分,是中华民族的精神财富,是一个民族精神发育和文化传承的基本途径,也是民族生命力、凝聚力和创造力的重要源泉。近年来,武陵山片区民族文化建

设步伐不断向前,取得了可喜的成绩。国家对武陵山片区经济开发更为重视,基础设施建设得到了快速发展,现代化的交通设施不断完善(如民用机场、高速铁路、高速公路等),使得武陵山片区与全国各地及国外的交流越来越频繁,与其他地区经济发展的差距大幅度缩小,在这种大背景下,武陵山片区少数民族民歌音乐文化创意、区域旅游文化发展的耦合与创新成为可能。武陵山片区丰富的少数民族民歌资源、民族文化旅游的综合开发与利用,大幅度提升了武陵山片区少数民族的文化影响力,发挥了武陵山片区民族文化、民间艺术等方面的优势,以武陵山片区少数民族民歌、民舞、民俗文化与武陵山片区优美的自然风景、红色景点旅游相结合,吸引了更多游客前来体验,民族文化旅游拉动了武陵山片区经济的发展,彰显了民族文化旅游的巨大魅力。在旅游经济发展的同时,有效地促进了武陵山片区少数民族非物质文化遗产的传播与传承。

(一)少数民族多声民歌在旅游开发中的可行性

武陵山片区旅游的地域性优势较为明显,许多人文资源可成为旅游创意开发中的潜在推力,例如湘西位于湖南西部,与湖北的荆门、恩施接壤,相邻贵州的铜仁、松桃,与四川的秀山相接,为西部开发战略重点。神秘秀美的湘西青山绿水、地灵人杰、民族资源丰富,为湘西文化策划打下了坚实基础,为旅游业发展提供了产业文化思维的厚重内涵。比如湘西苗族的自然生态及人文环境美好而丰厚,分布于湘黔川边的武陵山、麻山、苗岭与乌蒙山等地,还有沉积民族历史文化的凤凰古城与南长城、猛洞河等都是其原生性自然典型生态景观,这些生态圈文化构成了民族文化旅游的重要条件,苗歌的传唱与融入更为其增添了靓丽元素,不断吸引游客前来游玩,实现了民族文化的价值功能,优化了本土经济的发展模式,显现出以文化推动旅游产业发展的特色。

民歌在旅游开发与"非遗"保护中是一张活态性文化名片,武陵山片区少数民族聚居地重峦叠嶂、交通不便,有语言而无文字,

古往今来，他们传递感情的方式就是以歌传情，他们用歌记录生活、记载历史、教育子孙、和谐邻里，为少数民族文化传承发展提供了强有力的载体形式。民歌具有强大的生命力与传承力，是各民族不可或缺的生活方式，折射出少数民族劳作生活的方方面面，其原生态的趣味性、民俗性影响了一代又一代的少数民族，呈现出鲜活的艺术价值，为民族文化旅游发展奠定了坚实根基。

目前，武陵山片区的民族文化建设走在全国前列，其文化底蕴十分丰富。国家对武陵山地区经济开发极为重视，基础设施建设得到了快速发展，现代化的交通如机场、铁路、高速公路等已初具雏形，使得湘西地区与发达地区之间的沟通越来越多，差距大幅度缩小，少数民族民歌音乐文化创意与区域旅游文化发展的耦合与创新成为可能。武陵山片区民族民歌与旅游文化的综合开发与利用，提升了该地区的文化影响力，加强了当地与外界的交流和沟通，发挥了该地区自身人文环境及文化、艺术等方面的优势，吸引了更多游客的眼球，拉动了当地旅游经济的发展，形成了武陵山片区经济的重要支柱，显示了文化旅游的魅力。同时，当地正积极通过旅游创意开发有效地进行非物质文化遗产传承和保护，并针对民歌所表现出的文化特点，提出武陵山片区民歌与旅游创意文化开发与利用的总体思路和对策。

（二）多声民歌的创新发展

随着时代的发展与进步，人们在满足物质需求的同时对精神享受提出了更高的要求。现代生活工作节奏的加快使人们对事物感应的心理节奏大幅提升，在迅速发展的信息条件下，"地球村"的各种文化不断相互交融，使人们的艺术审美向多元性趋势发展。受西欧经典艺术作品以及现代流行音乐的影响，人们不再满足传统的艺术审美习惯，对于民族民间艺术表演形态往往也会从新颖或有特点的角度去欣赏，有时甚至从纯粹的非物质文化遗产的角度去品味。广大群众所需要的是具有现代节奏气息的音乐特点，以缓解紧张工作和快节奏的生活方式所产生

的疲劳与紧张。调查中发现,广大群众并不是不喜欢民族民间音乐文化,只是感觉民间艺术表现形式过于单一,容易引起听觉或视觉的审美疲劳,这是广大群众的普遍认识,这一现象也是需要认真思考的问题。如何让民族民间艺术走向社会,存入广大群众的心理,最关键在于民族民间艺术的创新发展,也就是在保持民族民间艺术特点的同时,通过创新来融入现代音乐节奏,使其符合大众的审美需求,在传承民族民间文化艺术的同时服务于社会,实现"古为今用"的民族民间文化艺术价值。近年来,在广大音乐工作者辛勤工作,对民族民间音乐文化艺术进行了大量的改编和再创作,取得了很好的效果,在社会中得到了广大群众的传唱,有着很好的社会效益和民族民间艺术的传承效果。笔者以为:少数民族多声民歌的创新发展能够依靠广大作曲家的创作改编以及广大群众的积极参与和传播,运用各种方式实现少数民族多声民歌的创新发展。

1. 民歌素材的创作

2002年由著名词作家佘致迪、作曲家孟勇教授以湘西原生态苗族音乐素材创作的女声独唱歌曲《山寨素描》,具有武陵山片区苗族音乐的典型特点,歌曲以苗家山寨为背景,以晨雾中的"雄鸡一声鸣"唤醒了整个苗家山寨,人们在美好的睡梦中醒来,开始了新一天的生活。从小溪的潺潺流水到山寨林中的雀儿欢叫;从人们劳动的歌唱到丰收喜悦的欢跳;从姑娘与小伙的谈情直到山寨晚霞露出微笑,将苗家山寨的幸福快乐描绘得淋漓尽致、美不胜收,歌曲以其优美的旋律表现出的苗族风格得到了广大群众的喜爱并广为传唱。该歌曲于2005年再度由著名作曲家、指挥家陈国权教授改编为合唱作品,使歌曲在情感表达上更加丰富,苗寨丰收喜悦的场面更加宏大,给人们展现了一幅最美的苗寨山水画。同年,由怀化学院合唱团首唱获得成功,并获得湖南省合唱比赛一等奖、全国大学生合唱展演比赛二等奖等。

第八章 武陵山片区多声民歌的传承与发展

例(140) 　　　《山寨素描》
　　　　　　　（混声四部合唱）

词：佘致迪
曲：孟勇
编唱：陈国权
伴奏：全华

第八章 武陵山片区多声民歌的传承与发展

第八章 武陵山片区多声民歌的传承与发展

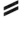

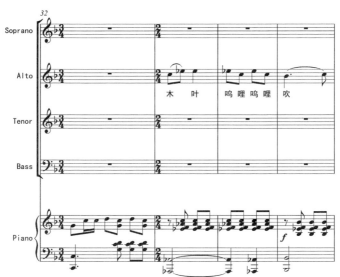

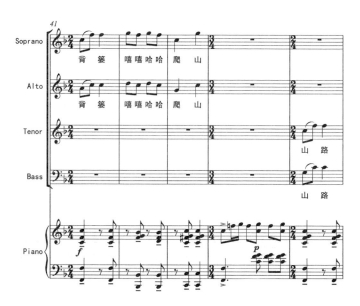

第八章　武陵山片区多声民歌的传承与发展

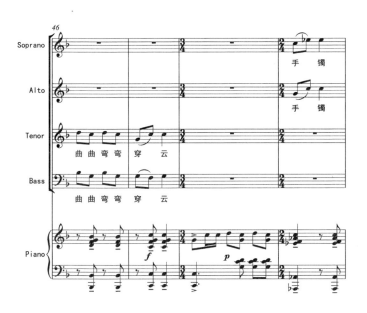

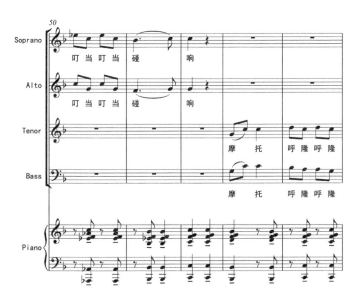

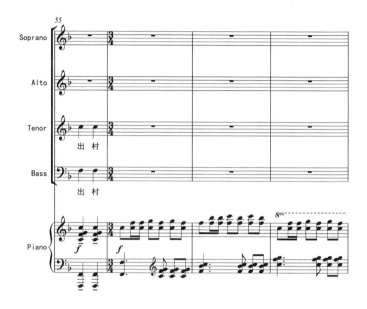

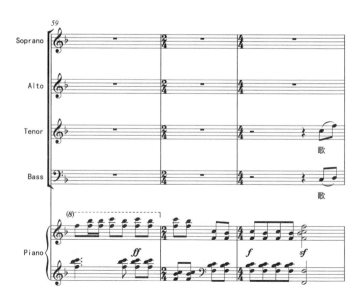

第八章 武陵山片区多声民歌的传承与发展

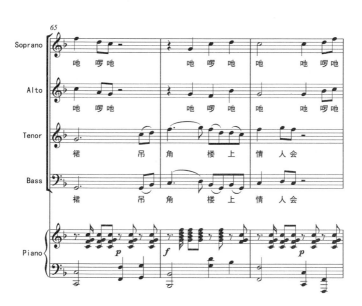

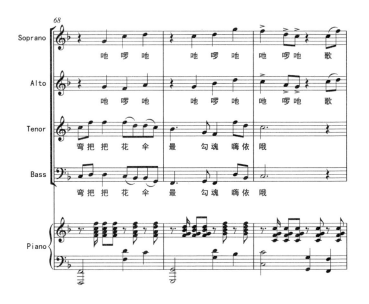

第八章 武陵山片区多声民歌的传承与发展

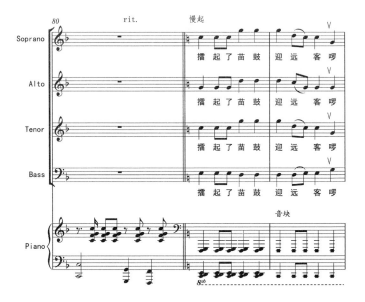

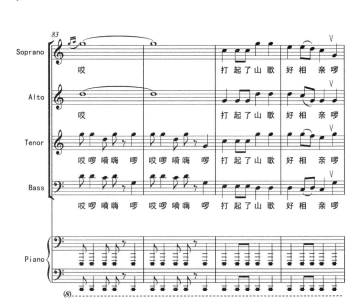

第八章　武陵山片区多声民歌的传承与发展

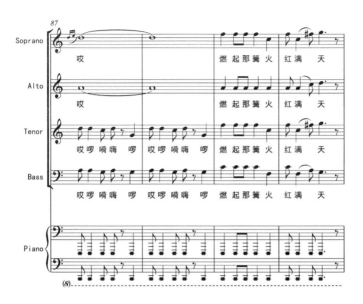

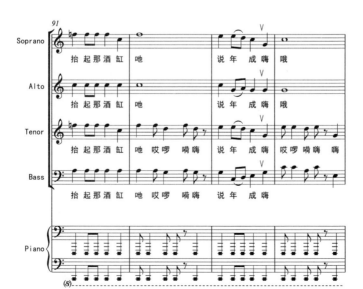

第八章　武陵山片区多声民歌的传承与发展

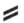

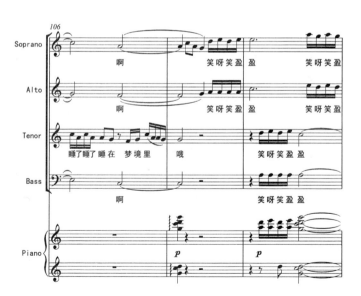

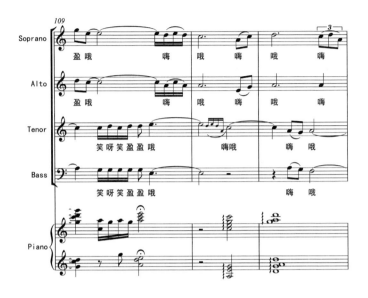
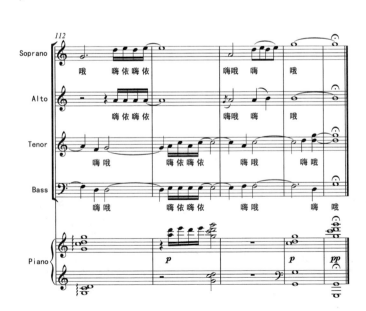

2. 原生态民歌组合

怀化学院音乐舞蹈学院集体创作改编的《侗、苗多声民歌联唱》,将怀化靖州三锹苗族最具特色的歌♫《茶歌》《酒歌》《担水歌》与通道侗族最动听的声音大歌《蝉之声》相结合,运用混声演唱使声音更加宏大,色彩更加丰富,极大地提升了歌唱的表现力,充分展现了侗、苗多声民歌的魅力,让人耳目一新,获得了很好的歌唱效果。2008年,《侗、苗多声民歌联唱》获得湖南省合唱比赛一等奖,并在中央电视台科教频道展播,有着很好的社会效益和传承民族民间音乐的实际效果。

例(141) 　　　　《侗、苗多声民歌联唱》

记谱：杨彬修　全华

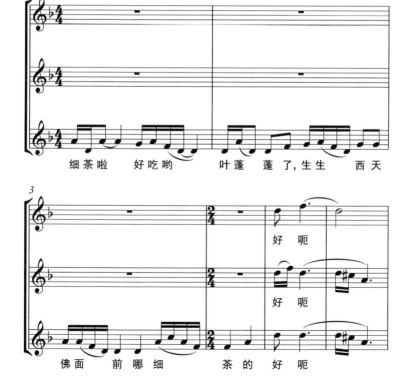

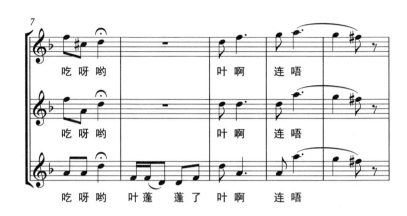
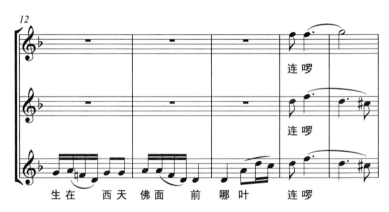
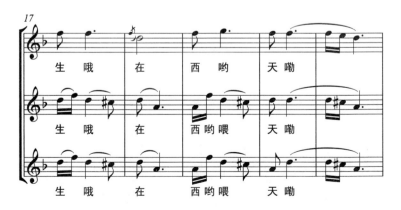

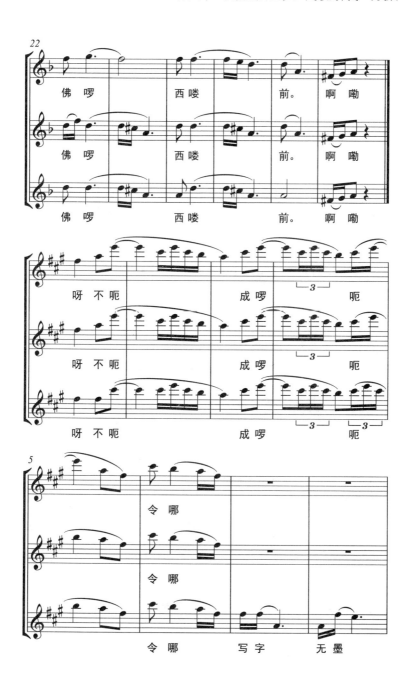

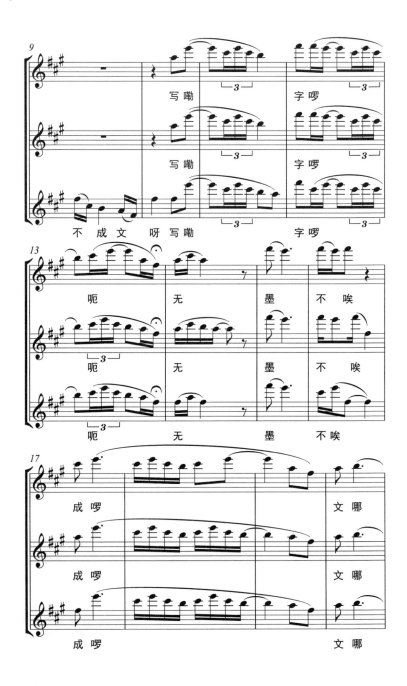

第八章 武陵山片区多声民歌的传承与发展

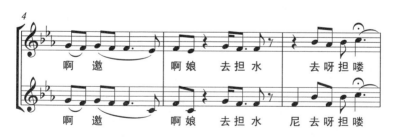

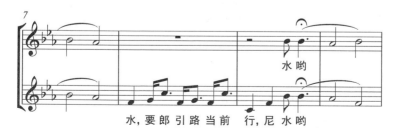

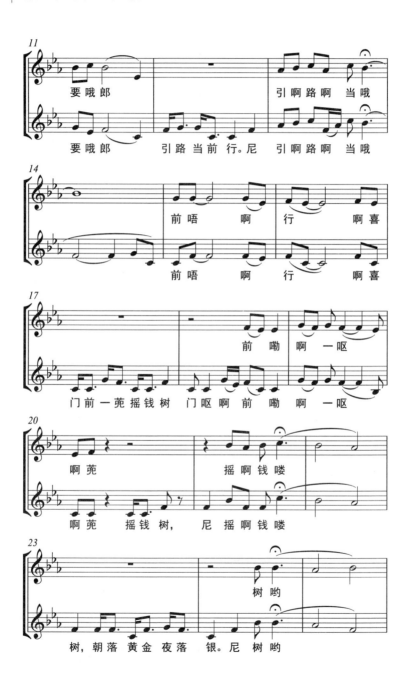

第八章 武陵山片区多声民歌的传承与发展

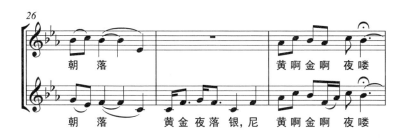

第八章 武陵山片区多声民歌的传承与发展

第八章 武陵山片区多声民歌的传承与发展

3. 原生态民歌改编

桑植民歌《花大姐》是一首脍炙人口的原生态民歌,由张韵璇教授改编后,成为童声无伴奏合唱《花大姐变奏曲》,歌曲童趣十足、活泼风趣。创作中充分运用了桑植原生态民歌的歌词、旋律、节奏,始终保持着桑植民歌风味的特点,运用多声部技法加以表现和发展,使歌曲具有简洁又丰富的审美效果。歌曲通过六次变奏丰富了情感,音乐语言的高度统一以及"特性节奏"的高潮处理等都大大丰富了原生态民歌的表现力,使这首《花大姐变奏曲》的歌唱韵味十足,更具表现力。

例(142)　　　　《花大姐变奏曲》

（童声无伴奏合唱）　　　　湖南民歌

编曲：张韵璇

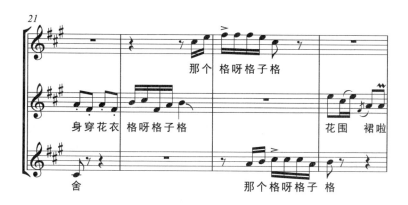
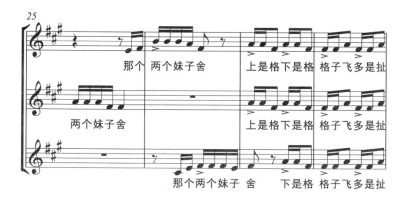

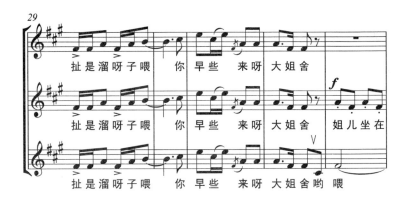
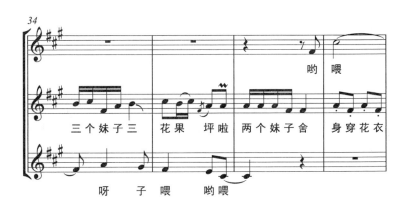
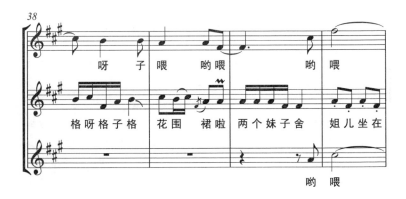

第八章 武陵山片区多声民歌的传承与发展

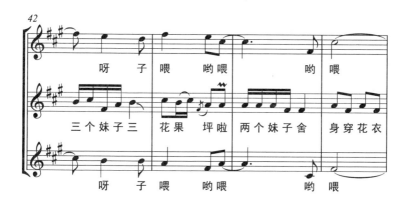

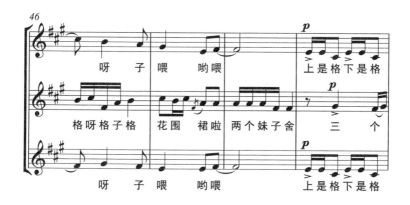

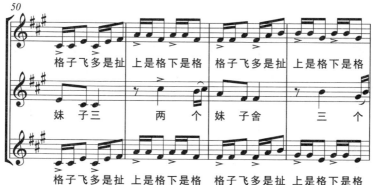

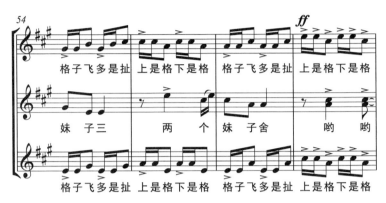

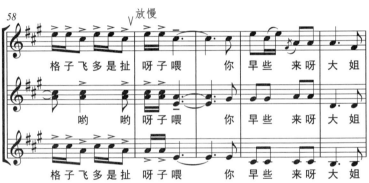

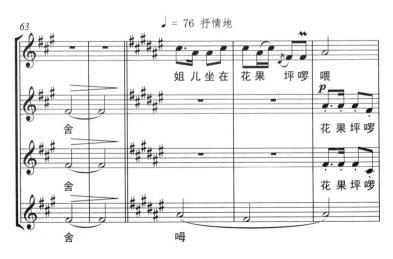

第八章 武陵山片区多声民歌的传承与发展

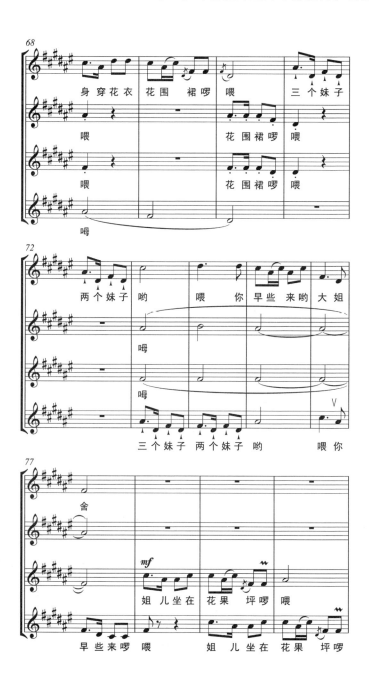

第八章 武陵山片区多声民歌的传承与发展

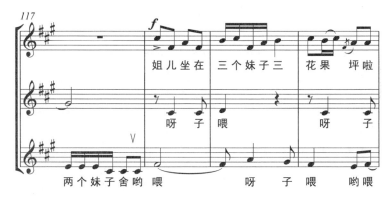

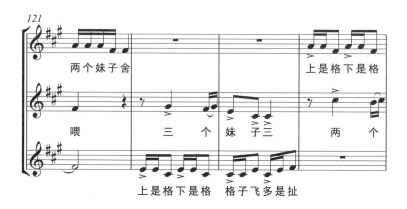
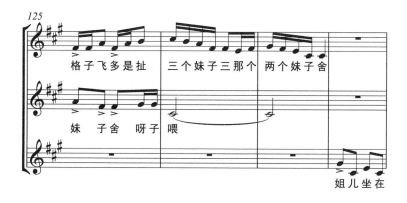
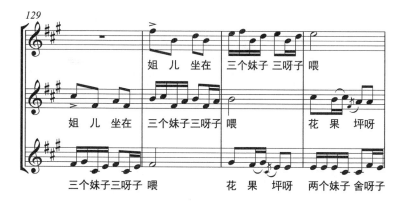

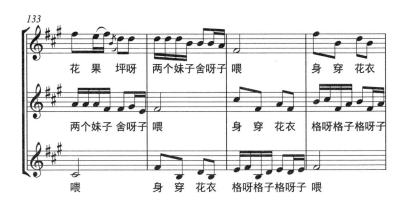
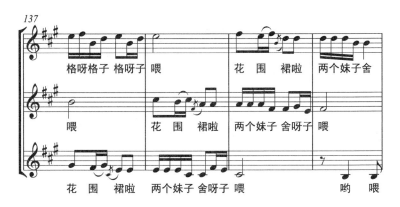
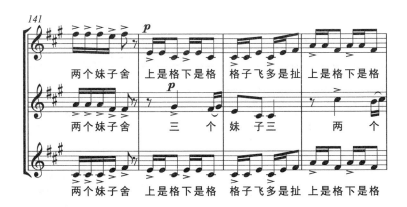

第八章 武陵山片区多声民歌的传承与发展

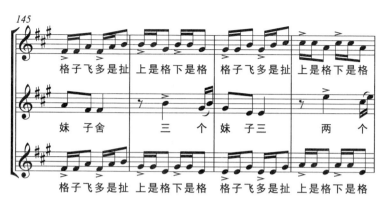

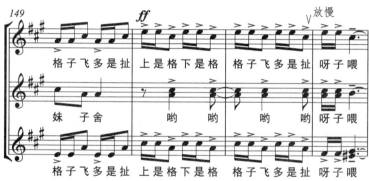

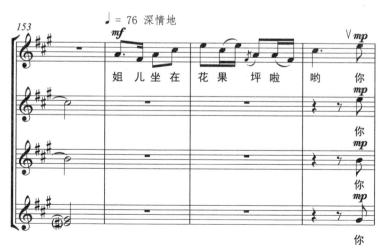

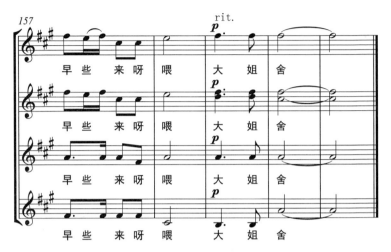

民族音乐的传承与发展离不开创新的土壤,在现代音乐文化的影响融合下,以原生态风格创作为基调,创作与当今审美相符的民歌是十分必要的。创作者往往在原有民族音乐素材上加以现代化手法进行加工或改编,赋予了民歌新的时代感与审美感,从而进一步提升大众的关注度,推动民族音乐文化的传承与发展。

综上所述,武陵山片区民歌在历史变迁的悠长岁月中,形成了独具浓郁的民族特色与语言特征,承载了民族的历史文化与典型生活方式,各族人民用自己的禀赋与智慧,缔造了五彩缤纷的民歌艺术。同时,民歌传递了他们的情感,唱出了他们对生活和对大自然的热爱,表达了各民族独具原生态魅力的歌唱艺术,在现代精神文明高度发达的时代,应该呼吁更多人群关注、传承、保护这种非物质文化遗产,通过"活态保护"与"静态保护"相结合的途径,培养相应的传承人,结合民族音乐进课堂等形式,为其打造更广阔的发展空间。

参考文献

[1] 蔡元亨.大魂之音：巴人精神密史[M].北京：中央民族大学出版社,2001.

[2] 曹毅著.土家族民间文化散论[M].北京：中央民族大学出版社,2002.

[3] 陈曦.审美人类学视野中侗族民歌的表演语境与文化功能[J].柳州师专学报,2008(2):12-16.

[4] 邓光华.中国民族民间音乐[M].北京：高等教育出版社,2002.

[5] 邓敏文.没有国王的王国[M].北京：中国社会科学出版社,1995.

[6] 段超.土家族文化史[M].北京：民族出版社,2000.

[7] 樊祖荫.中国多声部民歌概论[M].北京：人民音乐出版社,1994.

[8] 樊祖荫.中国少数民族多声民歌教程[M].北京：中央音乐学院出版社,2008.

[9] 郭道荣.渝东南民歌选[M].北京：科学技术文献出版社,2004.

[10] 胡以萍.展示陈列与视觉设计[M].北京：清华大学出版社,2012.

[11] 湖南少数民族古籍办公室.侗款[M].长沙：岳麓书社出版,1988.

[12] 金文达.中国古代音乐史[M].北京:人民音乐出版社,1994.

[13] 李鸿然.中国当代少数民族文学史论[M].昆明:云南教育出版社,2004.

[14] 李良品.重庆民族文化研究[M].重庆:重庆出版社,2010.

[15] 李林.艺术类院校与"非物质文化遗产的保护"[J].中国音乐,2009(2):215-217.

[16] 李文珍.民歌与人生中国民歌采风教学与研究文集[M].上海:上海音乐出版社,2004.

[17] 李晓霞,张兆南,于国良.花瑶呜哇山歌的演唱特点与演唱技巧分析[J].音乐大观,2012(5):92-93.

[18] 李秀明.论音乐的社会功能[J].科技信息(学术版),2008(11).

[19] 梁金平.湘中民歌的文化特色[J].湖湘论坛,2004(5):41-42.

[20] 梁一儒.民族审美心理学概论[M].青海人民出版社,1993.

[21] 刘淮保.湖南隆回虎形山"花瑶山歌"探源[J].中国音乐,2007(4):159-161.

[22] 龙初凡.和谐:侗族大歌的精神文化内涵[J].凯里学院学报,2008(2):16-19.

[23] 路易斯·亨利·摩尔根.古代社会[M].杨东莼,译.南京:江苏教育出版社,2005.

[24] 罗廷华,余岛.贵州苗族教育研究[M].贵阳:贵州民族出版社,1999.

[25] 罗章.放歌山之阿:重庆酉阳土家山歌教育功能研究[M].桂林:广西师范大学出版社,2007.

[26] [英]马林诺夫斯基.文化论[M].费孝通,译.北京:华夏出版社,2002.

[27] 潘光旦.说"伦"字[M].北京:北京大学出版社,2010.

[28] 潘年英.民族、民俗、民间[M].贵阳:贵州民族出版社,1994.

[29] 祁庆富.存续活态传承是衡量非物质文化遗产保护方式合理性的基本准则[J].中南民族大学学报(人文社会科学版),

2009(3):1-4.
- [30] 乔建中."原生态民歌"琐议[J].人民音乐,2006(1):26-27.
- [31] 冉竞华.土家情歌[J].文史天地,2003(7):56-60.
- [32] 冉竞华.沿河土家族哭嫁歌研究[D].广州:暨南大学,2015.
- [33] 单晓杰,王建朝.论贵州苗族古歌的社会文化功能[J].民族音乐,2014(4):4-5.
- [34] 石开忠.侗族款组织及其变迁研究[M].北京:民族出版社,2009.
- [35] 孙继南,周柱铨.中国音乐通史[M].济南:山东教育出版社,2012.
- [36] 田清旺.土家族神龛文化研究[J].中南民族大学学报(人文社会科学版),2009(1):65-69.
- [37] 万建中."哭嫁"习俗溯源:与邱国珍同志商榷[J].民俗研究,1991,(1):54-56.
- [38] 乌丙安.民俗学原理[M].沈阳:辽宁教育出版社,2000.
- [39] 吴浩,张泽忠.侗族歌谣研究[M].南宁:广西民族出版社,1991.
- [40] 吴军.上善若水:侗族传统道德教育启示[M].北京:新华出版社,2005.
- [41] 吴宗泽,吴永权.清县"三锹"民歌调查报告[M].怀化:湖南怀化地区戏曲工作室,1984.07.
- [42] 伍光红.侗款的最高权威非人格化及其借鉴价值[J].广西民族大学学报·哲学社会科学版,2005(4):152-155.
- [43] 伍国栋.民族音乐学视野中的传统音乐[M].上海:上海音乐出版社,2002.
- [44] 谢菲.非物质文化遗产传承场域的再生产:基于花瑶民歌·呜哇山歌的保护实践所引发的思考[J].湖南社会科学,2011(5):177-180.
- [45] 杨化育,覃梦杜.沿河县志[M].贵阳:贵州人民出版社,1993。

[46] 杨民康."原形态"与"原生态"民间音乐辨析[J].音乐研究,2006(1):14-15.

[47] 杨庭硕、罗康隆、潘盛.民族文化与生境[M].贵阳:贵州民族出版社,1992.

[48] 杨通山.侗族民歌选[M].上海:上海文艺出版社,1950.

[49] 尤耀宏,宇晓.侗族大歌琵琶歌[M].贵阳:贵州人民出版社,1987.

[50] 余咏宇.主家族哭嫁歌之音乐特征与社会涵义[M].北京:中央民族大学出版社,2002.

[51] 展江.马克思主义新闻自由观再探[J].中国青年政治学院学报,2000(1):105-112.

[52] 张琼.湖南花瑶民歌音乐特征探微[J].当代教育理论与实践,2011(6):145-147.

[53] 张泽忠.侗族萨玛节与萨玛神民间信仰[J].百色学院学报,2012(5):65-77.

[54] 赵塔里木.学校艺术教育传承:中国维吾尔木卡姆当代保存的重要手段[J].中国音乐,2007(2):22-24.

[55] 中共中央马克思恩格斯列宁斯大林著作编译局.马克思恩格斯选集:第四卷[M].北京:人民出版社,1972.